명화의 실루엣

일러두기

1. 외국의 인명, 지명은 국립국어원 어문 규정의 외래어 표기법을 따랐습니다. 다만 관용적으로 이미 굳어진 일부 표현은 예외를 두었습니다.

2. 작품 설명은 작가명, 작품명, 연대, 크기(세로×가로), 소장처 순으로 기재했습니다.

* 이 저서는 2019년 대한민국 교육부와 한국연구재단의 지원을 받아 수행된 연구임 (NRF-2019S1A5B5A07111198).

박연실 지음

명화의
실루엣

그리스 비극 작품을 중심으로 펼쳐진 명화 속 이야기

이담북스

이 책은 그리스 3대 비극작가 아이스퀼로스, 소포클레스, 에우리피데스의 현존하는 비극을 읽고, 그 내용을 토대로 신고전주의 화가들이 그린 명화가 주류를 이룬다. 미술에서 고전주의 및 신고전주의 양식에는 시각적인 형식과 문학적인 내용이 조화롭게 담겨있다. 그래서 형식과 내용이 마치 당연한 하나처럼 구현된 것이 특징이기도 하다. 즉, '시는 회화처럼(Ut Pictura Poesis)'이란 그리스 경구가 실현되어 그림과 시가 하나처럼 모방되어 있다. 우선 화가들이 그림을 그릴 때는 시의 내용처럼 구체적으로 그리고, 시인들은 그림이 채색되어 가는 뉘앙스처럼 시가 창작되기를 희구하였다. 그래서 시가 말하는 그림이듯이 그림은 말 없는 시가 되기를 바랐다.

　　신고전주의 회화에는 그리스 신화를 내용으로 한 명화는 많이 있고, 또 많이 알려졌다. 그러나 그리스 비극을 내용으로 한 명화는 국내외적으로 거의 알려지지 않은 실정이다. 필자는 2018년에 문화체육관광부가 후원하고 출판문화진흥원이 주관하였던 '인문가 활동'이란 프로그램에서 그리스 비극과 관련한 명화 감상 강의를 7개월간 진행한 바 있다. 그렇게 만났던 그리스 비극은 탄탄한 플롯을 바탕으로 비극작가들의 예술적 역량을 감동으로 느낄 수 있는 기회였고, 신고전주의 화가들의 작품을 비극 원전을 바탕으로 유추하며

해석할 수 있었던 시간이었다. 그리고 2019년 한국연구재단이 공모한 연구 사업에 『명화에 담긴 그리스 비극 이야기』가 선정되면서 강의록을 바탕으로 『명화의 실루엣』을 저술하기에 이르렀다.

그리스 비극은 그리스 신화를 바탕으로 비극작가들이 그 내용을 응용하거나 변형하여 새로운 플롯으로 구상한 창작극이다. 그래서 비극의 내용은 신화와의 관련성을 비교 유추할 수 있는 묘미가 재미를 더한다. 일찍이 아리스토텔레스는 비극의 정의를 "일정한 크기가 있는 하나의 행동에 대한 모방"이라고 하였다. 여기서 일정한 크기는 시간예술일 때는 시간의 분량이고, 공간예술일 때는 공간의 크기로 볼 수 있다. 그 일정한 크기는 예술가가 역량을 쏟을 수 있는 장인데, 집중을 불러오고 지속하기 위하여 한계를 설정하려는 의도가 있는 것으로 보인다.

더군다나 비극에는, 주인공들이 행동을 통하여 과오를 발생시키고, 과오는 운명의 사슬과 연결되면서 인간과 신의 교잡에 의한 복잡다단한 위계를 드러낸다. 그 와중에 주인공은 속죄를 통한 탄원이 자신과 주변인들을 고통에 빠지게 한다. 그러나 그 고통을 통해서 인간은 지혜를 발견하고 정화되는 수순을 밟는다.

그리스 비극은 절대적인 신과 나약한 인간의 성정이 드러내는 교감에 의해 신으로부터 구원되는 인간의 초월성이 따른다. 그래서 사건의 전말은 도피할 수도, 그렇다고 방관할 수도 없는 시간적 추이에 따라 전개되는 시간예술이라는 문학의 특성을 보여준다. 문자를 통한 시간의 흐름은 책을 닫는 순간, 정지되는 느낌을 받는다. 그러나 시각 미술은 시간성에 따른 사건의 추이 중 화가가 인상에 남는 이미지를 공간 안에 펼치는 공간예술이다. 그 공간예술에는 시간성의 흐름이 한 공간에 응축되어 있다고 생각한다.

아울러 옛 속담에 '백문이 불여일견'이라고, 여러 번 듣는 것보다는 한번 보는 것이 낫다는 교훈으로 시각 미술의 우수성을 알리고 싶었다. 한번 보고도 비극의 내용을 영원히 환기할 수 있다면 그림 감상의 경험은 그만큼 가치가 있다고 생각한다. 과거나 지금이나 우리의 삶은 그 자체가 행복과 고통의 연속이다. 그 고통을 피할 수 없다면 친구처럼 품에 안을 수밖에 없는데, 비극을 통해서 그 해법을 사색해 보는 것도 하나의 방법이란 생각이 든다.

그리스 철학자 아리스토텔레스는 비극의 목적을 "고통과 연민을 통해서 카타르시스를 주는 것"이라고 정의했다. 관자가 비극을 통해서 고통과 연민을 느끼는 것은 주인공과 나와의 연관성을 상정해서다. 즉 주인공이 부당하

게 불행을 당하는 것을 볼 때 우리는 연민이 환기되며, 우리 자신과 유사한 자가 부당하게 불행을 당하는 것을 볼 때 공포의 감정이 환기된다. 이렇게 비극의 감상을 통해서 공포와 연민이란 감정의 소용돌이에서 드디어 벗어났을 때 우리의 마음은 정화, 혹은 행복의 순간을 느끼게 된다.

한편으론 '내가 저 주인공의 입장이라면 난 어떻게 생각하고 행동할까?'라는 사색을 통해 전혀 다른 상황을 간접 경험하게 된다. 우리가 비극을 통해서 지혜를 얻고 정화될 수 있다면 비극의 가치는 대단한 것이다. 필자는 그림을 통해서 그런 비극의 가치를 알리고 싶었다. 혼돈스러운 감정을 비극의 명화를 통해서 정화될 수 있다면 얼마나 명료한 감정이 되겠는가? 명료한 감정이 주는 명쾌한 상황 판단에서 오는 이상은 얼마나 명증할 수 있겠는가!

이 책은 서양 문학의 금자탑으로 알려진 그리스 비극을 바탕으로 해서 나온 회화이기 때문에 명화가 될 수 있는 개연성이 많다고 보았다.

목차는 그리스 3대 비극작가들의 비극작품을 선별하여 20개로 구성했다. 목차의 각 제목에 담긴 명화의 수는 12~13점을 모아서 제시하였는데, 화가들은 비극의 내용 중 가장 중요한 부분을 그림으로 남겼다. 그래서 다수의 화가

가 비극의 중요한 플롯에 따라 같은 주제로 그린 그림이 많이 있기도 하다. 그 중에서 명화의 선별은 필자의 주관적인 취미가 적용되었겠지만, 그보다는 영국의 미학자 데이비드 흄이 언급한 주관적인 취미의 기준으로 '섬세함, 비교, 연습, 편견으로부터 자유, 좋은 감각'을 기준으로 하려고 노력했음을 밝힌다.

그림에 대한 해석에는 그림 자체가 갖는 시각형식으로 점, 선, 면, 형, 색, 구도, 비례, 조화, 균형, 균제, 대비, 점이를 설명하였고, 그 형식에 담겨있는 문학적 내용으로 비극을 언급하였다. 목차마다 제목이 주는 전체 내용을 간략한 요약으로 먼저 기술했다. 그러나 어떤 경우는 비극의 플롯을 따라 거기에 대응하는 그림을 설명하는 가운데, 원전에서 기술한 비극작가들의 비극 내용을 인용하기도 했다.

신고전주의 화가들의 그림에는 화가 나름의 자유 형식보다는 자율형식이 적용되어, 어떤 의미로는 엄격하게 규율을 준수하려는 책임감이 읽힌다. 이 저서에 나오는 신고전주의 회화는 화가들이 비극을 읽고 난 연후에 그려진다. 따라서 비극작품이 없으면 그에 따른 그림은 있을 수 없다는 공식이 나온다.

독자분들이 독서의 수순을 어떤 식으로 밟을지 필자로서는 모르는 일이다. 다만 이 책을 읽은 분들이 자연스럽게 '비극도 읽게 되지 않을까?'라는 기대

를 하게 된다. 그래서 풍진한 이 세상에 그리스 시대의 비극을 통해 일상과는 다른 세계의 작품에서 참신한 지혜를 발견했으면 하는 것이 필자로서의 바람이다. 필자는 이 책을 집필하는 내내 새롭고 행복하며, 다독여주는 삶을 살 수 있었다. 우리 앞에 산이 있다면 그 산을 즐겁고 건강하게 올라가기를 바라는 심정으로 말이다.

● 목차

제3극

그리스 비극의 완성자,
소포클레스

제1극

그리스
3대 비극의
제1인자,

아이스퀼로스

Aischylos

아내에 의해 죽음을 맞는

『아가멤논』

●

아이스퀼로스는 『아가멤논』과 『제주를 바치는 여인들』, 그리고 『자비로운 여신들』을 기원전 458년에 비극 3부작으로 무대에 올려 13번째 우승을 차지한 작가다. 이 세 작품은 극의 주인공인 오레스테스의 이야기로서 '오레스테이아 3부작'이라 불린다. 이 작품들은 파르테논 신전과 더불어 그리스 정신이 낳은 최대 걸작으로 손꼽히고 있다. 작품의 웅장한 구상과 사상의 심오함은 미켈란젤로의 시스티나 성당 벽화에 견줄만한 역작으로 칭송된다. 특히 영국 시인 스윈번(A. C. Swinburne)은 "인간 정신의 최대의 성취"라고 찬양한 바 있고, 괴테(J. W. Goethe) 또한 1816년 훔볼트(K. W. Humboldt)에게 보낸 편지에서 『아가멤논』을 "예술품 중의 예술품"이라고 칭송한 바 있다.

이 극은 '고통을 통하여 깨달음에 이른다(pathei mathos)'는 아이스퀼로스의 주제가 잘 드러난 비극작품이다.

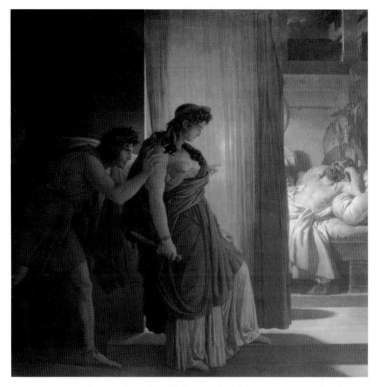

그림 1 피에르 나르시스 게랭, 클리타임네스트라와 아가멤논, 1822, 76×84cm, 개인소장

『아가멤논』에서 회화상 가장 역작은 피에르 나르시스 게랭(1774~1833)이 그린 〈클리타임네스트라와 아가멤논〉을 꼽을 수 있다.

그림에서 침상에 누워 잠을 자는 남자는 아르고스의 왕 아가멤논이며, 그 앞 커튼 뒤에서 칼을 들고 응시하는 여성은 아가멤논의 부인 클리타임네스트라다. 그녀는 아가멤논이 십 년 동안 트로이 전쟁에 참전하고 귀향한 바로 그 날, 남

편을 살해하기 위한 계획을 그녀의 정부 아이기스토스와 공모한 가운데 결행하려는 모습이다. 아이스퀼로스의 원작에는 아가멤논이 트로이에서 그리스의 아르고스 왕궁으로 귀환한 그 날, 묵은 피로를 풀려고 욕조에 몸을 담그는 순간 살육을 감행하지만 피에르 나르시스 게랭은 침실로 살해 장소를 바꿔 그렸다.

그림에서 보는 것처럼, 노랑 조명이 붉은 커튼을 통과하면서 주황빛의 붉은 색조로 물들여 곧 자행될 살육의 핏빛을 보는 듯하다. 살해를 감행하려는 클리타임네스트라의 결연한 눈빛은 오히려 공포를 머금고 있다. 가슴을 덮었던 푸른색 겉옷은 숨통을 열어주는 듯 풀어 헤쳐져 있고, 배경과 유일한 보색 관계를 띤다. 그녀의 뒤에는 아이기스토스가 주춤해 하는 클리타임네스트라를 재촉하고 있다. 이들의 실루엣은 그리스 조각상들에서 볼 수 있는 이마와 코 라인이 일직선을 띤다.

Tip

더 알아보기

게랭은 다비드의 제자는 아니지만, 다비드의 철두철미한 드로잉 실력을 존경한 듯 합리적 고전성의 영향이 감지된다. 다비드처럼, 게랭은 1797년에 로마상을 수상하면서 1805년부터 5년간 이탈리아로 유학을 떠날 수 있었다. 1822년부터 6년 동안 로마에 있는 프랑스 아카데미 원장을 지냈으며, 그의 아틀리에를 거쳐 간 화가로는 스승과 다른 길을 간 낭만주의 경향의 화가 제리코와 들라크루아를 들 수 있다.

그리스 영웅이자 아르고스의 왕인 아가멤논을 그의 처 클리타임네스트라가 죽이려 했던 이유는 무엇일까? 그에 대한 답은 '오레스테이아 3부작'에서 클리타임네스트라의 독백이나 그녀의 딸 엘렉트라와 그녀의 아들 오레스테스가 나누는 대화에서 알 수 있다. 우선, 아가멤논과 클리타임네스트라 사이의 맏딸인 이피게네이아에 대한 희생이 클리타임네스트라의 입장에서는 용서할 수 없는 증오와 그에 따른 복수의 시작이 되었다. 처인 자신에게 의견을 물어보지도 않고, 아가멤논 자신의 영예와 권력에 따라 독자적으로 감행한 사실이 클리타임네스트라에게는 씻을 수 없는 고통의 시작이었던 것으로 언급된다.

〈그림 2〉는 19세기 프랑스 신고전주의 대가 자크 루이 다비드(1748~1825)의 〈아킬레우스의 분노〉이다. 그림의 오른쪽 붉은 가운을 입고, 검은 머리와 턱수염으로 뒤덮인 자가 아가멤논 왕이다.

아가멤논 뒤에 하얀 장미 화환을 두르고 가슴에 두 손을 포갠 채, 흰 드레스를 입은 처녀는 아가멤논과 클리타임네스트라 사이에서 낳은 첫째 딸 이피게네이아다. 그녀는 아버지의 부름을 받아 신부복을 입고, 고향에서 트로이로 입항하려고 아울리스항에 온 것이다. 그녀 뒤에서 슬픈 표정으로 젊은 남자에게 시선을 두고, 왕관을 쓴 여인이 클리타임네스트라다. 그림의 전면에 뒷모습을 한 젊은이는 그리스의 영웅 아킬레우스다. 그는 아가멤논에게 시선을 둔 채, 자신의 칼집에 오른손을 대느라고 등 근육이 도드라지게 보인다. 그의 얼굴이 붉게 상기된 것으로 보아 아가멤논에게 분노를 느끼고 있는 것으로 보인다.

아가멤논은 총사령관으로서 일천 척의 배를 이끌고 트로이로 전쟁을 떠나야 할 시점인데, 바람이 불지 않아 일천 척의 배가 아울리스 항구에 묶여 있어야 했다. 아가멤논은 그 원인을 알아내기 위해 아르테미스 신전에 제사를 지내니, 과거 아가멤논이 아르테미스가 아끼는 수사슴을 사냥으로 죽인 사건에 노여움을 품은 아르테미스가 바람을 멎게 했음을 알아냈다. 아가멤논은 자신이 가장 사랑하는 사람을 아르테미스에게 제물로 바쳐야만 바람을 불게 해주겠다는 신탁을 받는다. 갈 수 없는 두 길 가운데서 왕홀을 땅에 꽂고, 갈등하던 아가멤논은 결국 장녀 이피게네이아를 바치기로 한다. 이피게네이아에겐 아킬레우스에게 시집을 가야 하니, 어서 아울리스항으로 오라는 거짓 전갈을 보낸다.

다비드의 그림은, 그리스 총사령관인 아가멤논이 자신의 위신(威信)에 따른 임무를 수행하기 위하여 부하 아킬레우스의 이름을 도용하였고, 부인과 딸에게 아무런 상의도 없이 결연한 것은 국가와 자신의 안위(安危)를 달성하기 위한 남성 중심의 세계관을 반영한 해석으로 읽을 수 있다. 우리는 다비드 작품에서 아가멤논이 입고 있는 붉은색의 키톤에 주목해야 한다.

아가멤논의 덥수룩한 턱수염이 있는 용모는 3년 뒤에 그린 나르시스 게랭의 앞 작품에서도 유사한 공통점을 발견할 수 있다.

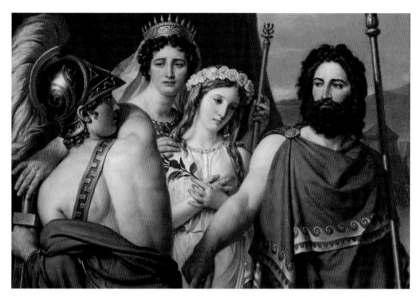

그림 2 자크 루이 다비드, 아킬레우스의 분노, 1819, 105×145cm, 킴벨 예술박물관

아이스퀼로스의 드라마에서 아킬레우스는 등장하지 않는다. 『일리아드』에서 아가멤논과 아킬레우스 사이에는 빈번하게 긴장감이 맴도는데, 이 그림에서도 그런 분위기가 느껴진다.

〈그림 3〉은 17세기에 피에르 페리에(1590~1650)가 그린 〈이피게네이아 희생〉이다. 그림에서 보이는 색조는 어스름한 저녁 풍경이다. 그림의 상단에는 아르테미스 여신이 자신의 수사슴을 안고 구름 위에 누워있다. 이피게네이아를 제물로 바칠 것을 준비하는 아가멤논과 부하들이 일을 마치고 돌아가면, 아르테미스는 이피게네이아를 구하고, 대신 자신의 수사슴을 제단에 올릴 것을 암시한다. 구름 아래 세속인들은 아르테미스 여신을 보지 못한다.

아이스퀼로스는 '오레스테이아 3부작'에선 밝히고 있지 않지만, 에우리피데스는 『타우리스 이피게네이아』에서 이피게네이아를 타우리스의 아르테미스 신전에서 일하는 여사제의 모습으로 그리고 있다. 그러니까 이피게네이아는 아르테미스에 의해 죽지 않는 것으로 그려진다.

부하들 뒤에서 덥수룩한 수염과 붉은 가운을 입고 명령을 진두지휘하는 아가멤논의 모습이 보인다. 이피게네이아는 가슴을 풀어헤치고 눈을 가린 채 희생의 제물로 그려져 있다. 고개를 오른쪽으로 떨구고, 오른쪽 팔은 직각의 형태로, 왼쪽의 팔은 뒤로 비틀어져 있어서 곧 죽을 그녀의 비탄이 느껴진다.

허리춤에는 아가멤논의 옷과 같은 색의 끈이 질끈 묶여 있고, 아르테미스도 붉은 옷을 입고 있다. 앞에는 제주를 바치려는 부하와 장작에 불을 붙이는 다른 인부가 아가멤논의 명령을 준수하고 있다. 언니의 죽음을 애달파 하며, 두 손을 모은 엘렉트라의 모습도 보인다. 프랑수아 페리에의 작품은 그림의 형식적 구도로 보았을 때 아가멤논의 이성을 따르는 부하들의 활동이 전면에 드러나고, 이피게네이아와 엘렉트라의 감성이 혼합된 분위기를 나타내므로, 낭만적 바로크 양식으로 볼 수 있다.

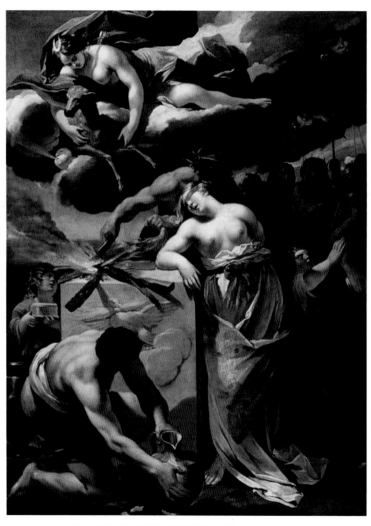

그림 3 프랑수아 페리에, 이피게네이아 희생, 1633, 213×154cm, 디종 미술관

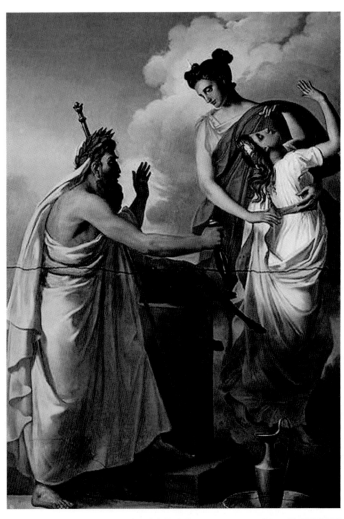

그림 4 아벨 드 푸졸, 이피게네이아의 희생, 1822~1825, 뽀탕블르 성 국립박물관

반면, 아벨 드 푸졸(1785~1861)이 그린 〈이피게네이아의 희생〉은 신고전주의 양식이다. 그는 자크 루이 다비드의 문하생으로 1811년 로마상을 받았다. 푸졸은 고전주의의 정형화된 수직형으로 세 인물을 모방했는데, 왕홀을 옆에 둔 아가멤논이 오른손에 잡은 단도로 이피게네이아를 희생시키려 한다. 아르테미스는 아가멤논의 거침없는 손길을 막아 이피게네이아를 자신의 가슴까지 공중 부양시키고 있다. 이피게네이아를 대신하여 희생할 수사슴은 아가멤논이 서 있는 앞자리, 어두운 제단에 뉘어져 있다. 세 인물에 집중하다 보면 명도가 낮아 놓치기 쉬운 모습이다. 그리고 이피게네이아가 아르테미스 품 안으로 부상되었다는 것은 죽지 않을 것이란 암시를 준다.

같은 주제로 그린 페리에의 그림은 구도가 산만하여 운동성을 제시하지만, 푸졸의 그림은 조용하고 정적이다. 빙켈만이 그리스 조각에 비유했던 '고귀한 단순성과 고요한 위대성'이 느껴지는 그림이다. 다만 아가멤논의 의상을 노란색으로 그린 것은 전통적인 시각에서 벗어나 있다.

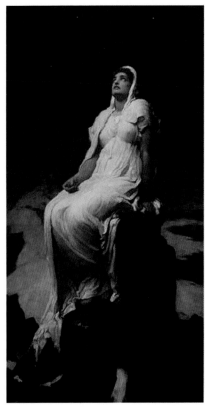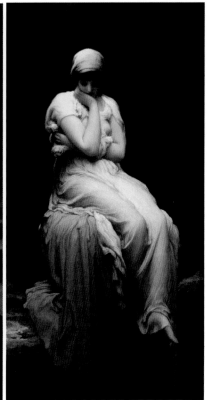

그림 5 프레더릭 레이턴, 산 정상에서의 고독,
1894, 오클랜드 미술관

그림 6 프레더릭 레이턴, 고독,
1890, 아더 G 던 길드

위 그림은 영국 고전주의 명장 프레더릭 레이턴(1830~1896) 경이 그린 작품이
다. 화가의 의도가 이 극의 인물 이피게네이아를 그린 건 아니지만, 죽음에 직면
한 이피게네이아의 고독을 느끼게 하여 제시한다. 이피게네이아가 처음에는 자
신의 의지가 아닌 국가의 안위를 위하여 부친의 명령에 따라 죽음의 문턱에 서

게 되었지만, 마지막에는 이피게네이아도 자신의 결정에 따라 죽음에 직면한다. 프레더릭 레이턴 경의 옆 그림은 처녀 특유의 고독과 그 분위기를 잘 나타내주어 이피게네이아의 이미지를 연상시킨다.

두 작품에서 보이는 주인공은 19세기에 활약했던 영화배우 도로시 딘을 모델로 했으며, 배경은 스위스에 있는 체르마트 산이다. 그림의 시간적 배경은 한밤이다. 캄캄한 밤하늘을 배경 삼아 저항할 수 없는 여인의 운명을 느낄 수 있는데, 레이턴 경은 '인간 정신의 순수성'을 상징화하고 싶어서 이 그림을 그렸다고 전한다. 의상에 드러난 드레이퍼리와 몸매는 건강성이 느껴지며, 모자람이 없는 왕가의 처자였던 이피게네이아의 이미지와 중첩된다.

〈그림 7〉은 앞에서 본 두 작품 〈고독〉과 분위기는 같지만, 조금 더 긴장한 나이 든 여인의 모습이다. 10년 동안 트로이 전쟁을 진두지휘했던 아가멤논의 역사적 귀환을 알리는 횃불을 바라보는 클리타임네스트라의 모습이다.

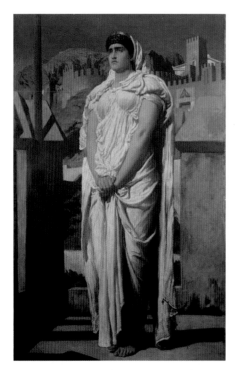

그림 7 프레더릭 레이턴, 아가멤논의 귀환을 알리는 횃불을 바라보며 아르고스 흉벽에 서 있는 클리타임네스트라, 1874, 173.5×123.8cm, 레이턴 박물관

앞서 밝힌 대로, 그녀는 이피게 네이아를 희생시키면서까지 트로 이 전쟁을 이끌었던 아가멤논에 대해서 불만과 증오가 잠재된 상 태다. 더군다나 트로이 원정 전, 아르고스에 있을 당시도 아가멤 논은 각 폴리스와의 전쟁에서 승 리하고 패전국의 여인을 전리품 으로 취하면서(당시 브리세이스와 크 리세스를 놓고 아킬레우스와 아가멤논 사 이의 불편한 관계를 짐작하듯이) 본처 클리타임네스트라의 속을 무던히 도 끓였을 성싶다. 더군다나 트로 이 전쟁을 승리로 이끌고 귀환한 날, 아가멤논은 트로이의 공주 카산드라를 전리품으로 데리고 왔다. 그녀가 아 가멤논의 잠자리를 같이하는 노예의 신분으로 왔다 한들 클리타임네스트라의 심정은 어땠을까? 어쨌거나 10년을 기다린 부인이 아닌가!

그림에서 드러난 클리타임네스트라의 팔뚝은 아가멤논을 칼로 죽일 힘과 제 어력이 느껴질 정도로 육중하다. 그녀의 표정은 아가멤논의 살육을 어떻게 실

행할 것인가를 고민하는 어두운 안색이다.

영국의 화가 존 말러 콜리어(1850~1934)가 그린 〈그림 8 카산드라〉는 패전국의 공주로서 초췌하지만, 클리타임네스트라에 비해 미모가 돋보이는 젊은 여성의 모습이다. 이 극에서 카산드라의 역할은 미미한데, 에우리피데스의 『트로이의 여인들』이나 『헤카베』에서는 두드러진 그녀의 가치관을 보인다.

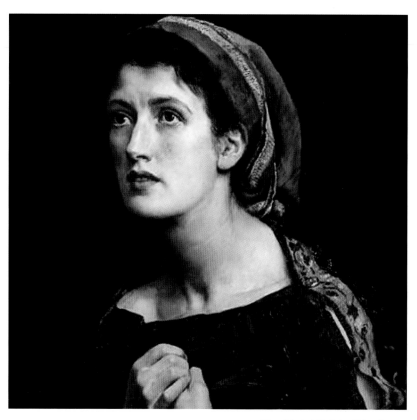

<p align="right">그림 8 존 말러 콜리어, 카산드라, 1885</p>

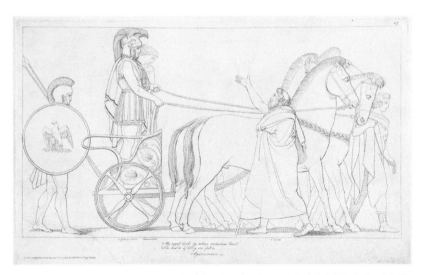

그림 9 존 플랙스만, 카산드라를 대동하고 트로이 전쟁에서 돌아오는 아가멤논

〈그림 9〉는 존 플랙스만(1755~1826)의 작품으로 내용은 아가멤논이 승리의 면류관을 쓰고 아르고스로 입항한 날, 카산드라와 함께 마차를 타고 성에 도착하는 모습이다. 간결한 선으로 이집트 시대의 다초점 양식이 보인다. 예를 들어 눈동자는 정면이고, 얼굴과 몸, 팔과 다리는 측면의 모습인데, 이 그림을 보는 관자를 존중해서 이런 양식으로 그린 것이다. 이집트 시대에서 기원한 이 양식은 파라오의 절대적 권위와 그의 존중이라는 의식을 반영한 것이 기원이 된다.

아가멤논이 트로이 전쟁에 참여하였을 10년 동안 클리타임네스트라는 아가멤논을 대신하여 의정에 참여했을 것이다. 클리타임네스트라와의 관계에서 한 가지 더 부언하고 싶은 사실은 그녀의 정부 아이기스토스의 존재다. 아이기스

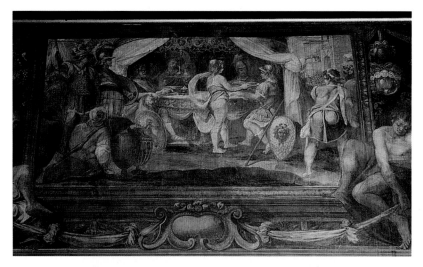

그림 10 올랜도 파렌티니, 티에스테스의 향연, 1559~1565, 그레고리아 에트루리아 박물관

토스는 아가멤논과는 사촌 관계로, 아가멤논의 아버지 아트레우스와 아이기스
토스의 아버지 티에스테스는 형제지간이다. 그 형제지간은 왕권 다툼으로 인한
피로 얼룩진 원한을 갖고 있다.

그 옛날 아트레우스는 아우인 티에스테스를 궁궐 밖으로 내쫓았고, 대신 왕
권을 차지했었다. 그러던 어느 날 아트레우스는 동생 티에스테스를 초청하여
향응을 베푸는데, 티에스테스는 자신이 먹던 음식에서 어린아이의 손가락과 발
가락이 담겨있는 광경을 묵도한다. 그리고 이는 아트레우스가 자신의 자식들을
잘게 잘라 만든 음식이라는 사실을 알게 된다. 〈그림 10〉은 아트레우스 일가의
치욕을 프레스코화로 모방한 〈티에스테스의 향연〉이다. 그림에는 커튼 안쪽으

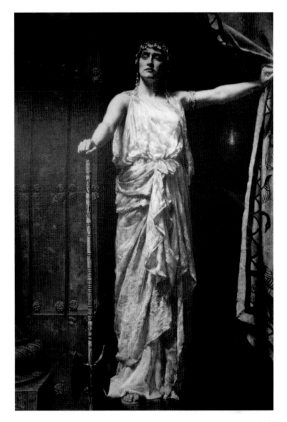

그림 11 존 말러 콜리어,
살해 후의 클리타임네스트라, 1882, 길드헐 예술갤러리

로 하인으로부터 접시를 받는 티에스테스가 옆모습으로 그려져 있다. 이 사실
을 전해들은 아이기스토스는 집안 대대로 내려온 치욕과 불명예를 해소하기 위
해 아가멤논에게 복수할 것을 결심한다. 물론 아가멤논의 부재중에 이미 아가
멤논의 왕권과 처를 빼앗았고, 트로이 전쟁에서 승리를 안고 돌아온 바로 그날,
클리타임네스트라와 공모하여 살육을 단행한 것이다.

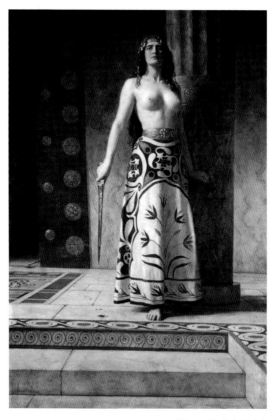

그림 12 존 말러 콜리어,
클리타임네스트라, 1914, 238×147.8cm, 우스터시 박물관

영국의 라파엘 전파와 같은 양식으로 작품을 했던 존 말러 콜리어가 그린 두
점의 클리타임네스트라의 작품을 보자. 1882년 〈그림 11〉은 도끼를, 1914년 〈그
림 12〉는 장도를 들고 있다. 존 콜리어는 커튼을 젖히며 도끼를 든 클리타임네스
트라의 눈에서 아가멤논을 살육할 때 튄 핏물을 서리게 그렸다. 그리고 멀리 시
선을 둔 클리타임네스트라의 눈에서 공포와 비탄을 동시에 느낄 수 있는데, 이는

좀 전에 단행했던 살육에 도취된 이미지에서 아직 벗어나 있지 않아 보인다.

〈그림 12〉는 포커스를 그림 전체에 맞춰서 심리적인 갈등이 〈그림 11〉보다 덜 느껴진다. 클리타임네스트라가 십 년 이상을 계획했던 복수심이 해소돼 봉긋한 유방에 비친 밝은 빛이 개운함으로 읽혀진다. 〈그림 7〉에서 보았던 클리타임네스트라의 웅크리고 서서 긴장하는 모습은 과감히 던져낸 모습이다. 마치 대리석 피부에 옷을 입혀놓은 듯, 그리스 조각을 연상시키는 형체다. 몸을 지탱하는 오른발은 지각의 위치를 보이며, 치마 속으로 들어간 왼발은 유각의 위치로 보인다. 이러한 포즈는 신고전주의 회화가 보여주는 특징으로서, 대부분의 화가들은 그리스 조각을 2차원 회화의 모델로 모방했기 때문이다. 특히 대리석 피부 결이 신고전주의 회화의 전 모델에게 적용했던 사실은 신기할 정도다.

아가멤논에 대한 클리타임네스트라의 살육은 '죄를 지은 자는 벌을 받게 되어 있다'는 그리스 종교관이 반영된 사건이다. 즉 인간은 행동함으로써 죄를 짓게 되고, 죄는 고통스런 벌을 수반하며, 고통은 인간을 지혜로 인도한다는 그 내용이 오레스테스의 상황을 예감하게 한다.

〈그림 13〉은 영국 신고전주의 대가 존 플랙스만의 드로잉이다. 플랙스만은 아가멤논을 도끼로 살해한 클리타임네스트라를 여장부 모습으로 그렸다. 그녀는 아이스퀼로스의 극 전체에서 자신의 행동이 정당하다는 주장을 결코 굽히지 않는다. 어깨에 걸친 도끼와 그녀의 결연한 표정은 영웅 같은 모습으로 재현되어 있다.

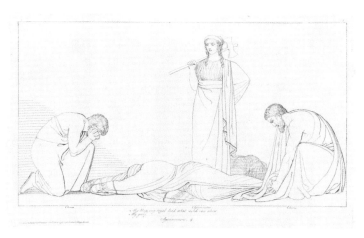

그림 13 존 플랙스만, 아가멤논 죽음에 대한 애도, 1795, 174×320mm, 왕립 예술원

Tip
더 알아보기

존 플랙스만은, 어린 시절 런던에서 고전문학을 공부한 것과 부친의 석고주조 공방에서 일한 것을 평생 예술의 원천으로 꼽는다. 1770년 왕립 아카데미 부설 학교에 들어갔고, 1775년 이후로는 도예가인 조사이아 웨지우드의 조수로 일했다. 보통 고대의 모형을 기본으로, 밀랍으로 만들기 위한 도안을 웨지우드가 개발한 재스퍼웨어의 실루엣 기법으로 옮기는 훈련을 통해 플랙스만은 선에 대한 타고난 감각이 한층 강화됐다고 알려진다. 플랙스만은 학창 시절에 윌리엄 블레이크와 우정이 고딕미술에 대한 관심을 촉발하게 된 계기로 본다.

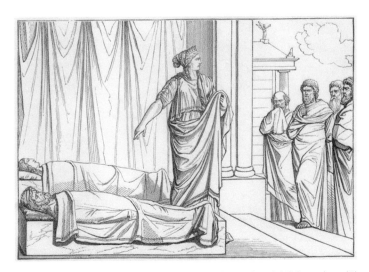

그림 14 아가멤논과 카산드라를 죽인 클리타임네스트라, 도기화

〈그림 14〉는 작가가 익명인 그리스 도기화이다. 그림의 내용은 아가멤논과 카산드라를 죽인 클리타임네스트라가 아침에 정계의 원로들에게 그들의 죽임을 알리고 있다. 클리타임네스트라는 자신을 모욕하고, 일리온에서 크리세이스[1]들을 농락했던 아가멤논과 창으로 얻은 그의 포로이자 점쟁이, 첩이 죽은 것은 응분의 대가였음을 알린다.

즉, 클리타임네스트라는 이들을 죽인 것은 현재의 자기 소행이 아니었음을 이렇게 밝힌다. 말하자면 "과거 무자비한 잔치를 베푼 아트레우스의 악행을 복수하는 해묵은 악령이 아가멤논의 아내 모습으로 나타나 어린 것들에 대한 보상으로 마지막을 장식하는 제물로서 아가멤논을 죽인 것"[2]이다. 이는 클리타임

네스트라가 아가멤논이 없는 10년 동안 아이기스토스와 얼마나 밀접한 관계를 유지했는지를 상상하게 하는 발언이다. 아이기스토스가 품은 원한에 사무친 복수심이 클리타임네스트라의 발언에서 그대로 전달되기 때문이다.

클리타임네스트라 곁에 있던 아이기스토스는 아가멤논이 제 아비의 죗값을 치르고, 복수의 여신들이 짠 옷을 휘감고 누운 걸 보니, 이제야 신들께서 저 높은 곳에서 지상의 고통을 유심히 지켜보시고, 각자가 갈 길을 알려주셨다고 발언한다. 그리스 비극에 등장하는 인물들은 각자가 처한 독특한 입장이 있다. 그 입장을 얼마나 잘 변호하고, 일관적으로 주장하는지가 인문학적인 맥락에서 플롯의 관건이라고 생각한다.

어머니를 살육하는 오레스테스
『제주를 바치는 여인들』

●

이 극의 주인공은 오레스테스와 엘렉트라다. 오레스테스가 성장하여 고향에 돌아와 아버지 아가멤논의 묘지에 애도의 뜻으로 한 타래의 머리털을 바치고, 다른 하나는 자신을 길러준 이나코스 강에 바친다. 그리고 타향에서 늘 그리워했던 누이 엘렉트라와의 조우(遭遇)를 애타게 고대하면서 시작된다.

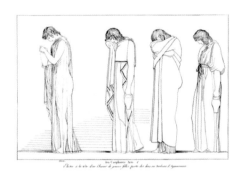

그림 15 존 플렉스만,
아가멤논의 묘지에 헌주하기 위해 단지를
나르는 엘렉트라와 코러스

〈그림 15〉는 앞에서 소개했던 존 플렉스만의 일러스트레이션이다. 맨 앞에 서 있는 이가 엘렉트라이며, 나머지 세 여인은 코러스다. 『제주를 바치는 여인 들(choephoroi)』의 제목을 단 주제의 그림이기도 하다. 고개를 숙인 네 여인 모두 슬픔에 겨운 제스처를 보이는데, 플렉스만은 우아하지만 정확한 선의 흐름으로 내면의 심정을 잘 드러내는 실루엣의 행진을 그렸다. 오레스테스는 친구인 필 라데스와 함께 아가멤논의 무덤에 새벽부터 와서 머리 타래와 제주를 바치며 탄원하고 있는데, 곧바로 등장하는 여인들 때문에 인근 풀숲으로 피신하여, 여 인들의 탄원을 듣게 된다. 그리고 네 여인 중 자신의 누이인 엘렉트라가 있음을 알게 된다.

〈그림 16〉은 알렉상드르 카바넬(1823~1849)이 성장하여 고향에 돌아온 오레 스테스의 모습을 그렸다. 머리에 월계수 이파리로 엮은 화환이 둘러 있는데, 이 는 오레스테스의 승리를 암시한다. 오레스테스는 부친의 임종을 곁에서 지키지 못했던 안타까움을 아가멤논의 묘지에서 통곡하는 모습으로 그려졌다. 묘지의 제단 밑에는 웃통이 벗겨진 채 죽어 있는 여성이 어렴풋이 보이는데, 클리타임 네스트라다. 그녀 주변에는 번쩍이는 눈을 가진 복수의 여신들도 보인다.

카바넬은 작품에서, 오레스테스가 아버지의 묘지에서 클리타임네스트라를 죽일 것을 다짐하는, 자신의 상상력을 모방했다. 아이스퀼로스의 원작에선 오레 스테스가 어머니 클리타임네스트라를 아가멤논의 성(城)의 욕실에서 살육한다. 오레스테스는 오랜 세월 단련으로 다듬어진 육체적 균형과 근육질로 그려졌으

며, 이는 신고전주의 회화가 플라톤의 이상적 합리성을 반영하고 있음을 알린다. 이상주의는 현실보다는 생각에서 오는 이데아를 반영하기 때문이다. 육체적 아름다움은 정신적 아름다움보다는 아래 단계이지만, 아테네 청년들이 반드시 지켜야 하는 '아름다움을 사랑하라'는 플라톤 심포지엄의 교훈이다.

그림 16 알렉상드르 카바넬, 오레스테스, 1848, 87×93cm, 베지에 미술관

카바넬은 역사와 고전, 종교적인 주제를 아카데믹한 스타일로 그렸던 프랑스가 자랑하는 신고전주의 화가다. 그는 17세 때 에콜 드 보자르에 입학해서 1844년에 파리 살롱에서 첫 전시회를 열었으며, 1845년 22세의 이른 나이로 로마상을 거머쥐었다. 1864년 에콜 드 보자르에 교수로 죽을 때까지 종신하였다.

해가 밝자 엘렉트라도 제주를 바치는 여인들과 함께 아가멤논의 묘지에 온다. 그리고 오매불망 남매의 재회가 이루어지는데, 서로를 알아보기까지 그 장소에서 오랜 시간이 걸린다. 〈그림 17〉은 윌리엄 블랙 리치몬드(1842~1921)가 그린 엘렉트라와 코러스의 모습이다. 엘렉트라와 제주를 바치는 여인들이 아가멤논의 묘지에서 제주를 바친 뒤 탄원하고 있다. 회화 상에서 인물들이 슬플 때 짓는 팔의 제스처는 아래로 축 처진 저런 모습이 대부분이다. 그 대신 이들의 슬픔은 살해사건이 일어나고 세월이 흐른 뒤라 그 애잔한 진동이 더한다. 그리고 고전 무용을 보듯이 그 동작이 느릿느릿하게 느껴진다. 가운데 옅은 주황색의 옷을 입고, 제단의 높은 곳에 화환을 올리고 서 있는 여인이 엘렉트라이다. 나머지 세 여인과 달리 엘렉트라의 손이 위로 올라가 있는데, 이는 엘렉트라의 마음속에 이루고자 하는 목표가 있기 때문이다.

그림 17 윌리엄 블랙 리치몬드,
아가멤논의 묘지에서 엘렉트라, 1874, 170.2×157.5cm, 온타리오 갤러리

제주를 바치는 세 여인처럼 마냥 슬퍼하는 인물과 다르게 엘렉트라는 의지
도 신념도 행동력도 구비된 주인공으로 모방되어 있다. 또한 대체로 그림의 색
상이 붉은 색조로 그려진 것은 지금 막 동이 터오는 새벽녘이라 그런 점도 있지
만, 현장에서 즉각적으로 느껴지는 뜨거운 진실이 주는 분위기 때문으로 생각
된다.

블랙 리치몬드는 런던의 세인트 폴 대성당의 모자이크 작품으로 유명하다. 그는 왕립미술대학에서 미술교육을 받았으며, 개인적으로 러스킨의 집에 머물면서 당대의 미술가로부터 미술 레슨도 받았다. 영국의 미술공예운동의 예술관에 고무되어, 존 러스킨과 윌리엄 모리스를 사숙하며 초상화와 신화, 비극의 주제로 그림 작업을 하였으며, 옥스퍼드 대학 미술학부 슬레이드 교수직에도 있었다.

엘렉트라와 제주를 바치는 여인들이 아가멤논의 묘지를 찾은 것은 전날 밤 클리타임네스트라가 꾼 악몽 때문이었다. 악몽에서 깨어나 공포에 치를 떨던 클리타임네스트라는 엘렉트라를 불러서 아가멤논의 묘지에 헌주하고, 그의 노여움을 달래주기 위해서 재물을 바칠 것을 명한 것이다. 네 여인은 각기 다른 시선으로 분산되어 있는데, 뭘 어떻게 해야 할지 모르는 산만한 독립성이 오히려 지배받는 자들의 무력감을 느끼게 해준다.

〈그림 18〉은 아가멤논의 묘지에서 헌주와 재물을 바치고, 탄원까지 마친 엘렉트라와 시녀들이 돌아가려는 모습을 레오나도 포터(1963~)가 그렸다. 여인네들은 아르고스를 찾은 낯선 이방인들과 마주쳤지만, 장소가 아가멤논의 묘지라

서 공포감을 느끼지 않는 것으로 보인다. 그림 정면에는 앙포레를 이고 있는 엘렉트라가 붉은 옷을 입은 오레스테스와 이야기를 나누고 있지만, 아직 오라비의 존재를 눈치채지 못해서 자세에 흔들림과 동요가 느껴지지 않는다. 그러나 오레스테스와 푸른 옷을 입은 필라데스는 이미 묘지 옆 인근 숲에 숨어서 제주를 바치는 여인들의 탄원을 들었기 때문에, 엘렉트라의 존재를 알아차리고 그 앞에 나섰다.

그림 18 레오나도 포터, 아가멤논의 묘지에서 오레스테스와 엘렉트라, 1963

엘렉트라도 아버지의 무덤 앞 제단에 놓인 머리 타래와 낯선 남자의 발자국을 보고서 혹시나 오라비가 왔었을 수도 있다는 희망과 기대감을 놓지는 않았었다. 오레스테스는 엘렉트라에게 과거에 가졌었던 자신들의 추억 얘기를 꺼내며, 골육지친(骨肉之親) 간의 끈을 계속 당겨댔다. 가령 방금 바친 머리털을 오레스테스 자신의 머리에 대본다든가, 또는 과거 어린 오레스테스에게 누이 엘렉트라가 손수 지었던 오래된 옷을 꺼내 보였다. 거기에는 과거 베틀 북이 남긴 짐승의 무늬가 아직도 선명하게 보였다. 그 증거물을 보고서야 엘렉트라는 오라비 오레스테스의 존재를 알아차리며, 오매불망 그리워했던 아버지의 화로를 구해줄 은인으로 대접하기에 이른다.

아이스퀼로스는 엘렉트라의 구변을 통해서 클리타임네스트라의 꿈 이야기를 이렇게 적었다. 그녀는 뱀을 낳는 꿈을 꾸었고, 그 낳은 뱀을 애처럼 포대기에 싸서 재웠다고 한다. 그런데, 그 어린 괴물이 먹이를 달라고 보채자 클리타임네스트라는 자기 젖을 빨라고 내밀었다고 기술하고 있다. 한참 젖을 물리는데, 뱀이 빨아낸 젖 속에 핏덩이가 섞여 있었다는 내용이다. 엘렉트라는 클리타임네스트라의 꿈 이야기를 오레스테스에게 전한다. 아가멤논의 묘지에서 오레스테스는 평생지기 필라데스와 엘렉트라에게 지금이야말로 자신들이 아버지의 원수를 갚을 때가 되었음을 자각시킨다. 오레스테스는, 괴물에게 젖꼭지를 물리는 꿈을 그녀가 꾸었다는 것은 그녀가 분명 비명횡사할 전조이며, 자신이 뱀이 돼 클리타임네스트라를 죽일 거라고 해석하며 흐느꼈다.

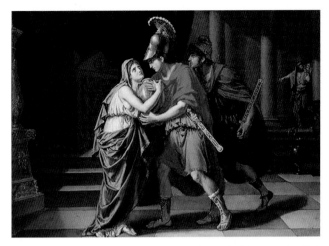

그림 19 장 바티스트 조제프 위카,
오라비 오레스테스의 재를 받는 엘렉트라, 1826, 보케스터 박물관

〈그림 19〉는 아가멤논의 묘지에서 세 사람이 공모한 내용을 실행하는 모습을 장 바티스트 조제프 위카(1762~1834)가 그렸다. 조제프 위카는 자크 루이 다비드에게 신고전주의 양식을 배웠으며, 1800년 로마에 정착해서 프랑스 대사를 위해 이 그림을 그렸다. 그림 속 장면은 투구를 쓰고 장검을 찬 붉은색의 옷을 입은 오레스테스가 엘렉트라에게 항아리를 건네고 있다. 그 항아리에는 오레스테스의 인골을 태운 재가 있다고 거짓으로 아룀으로써, 클리타임네스트라와 아이기스토스에게 무장해제를 시키기 위한 속임수다. 그러면서 자기는 죽은 오레스테스의 인골을 전달하러 포키스에서 온 나그네로 속인다. 그들은 클리타임네스트라에게 어떻게 복수를 이행할 것인가를 의논하며, 서로 간에 격려로

용기를 북돋아 준다.

　오레스테스가 금의환향하여 아버지의 원수를 갚을 날만 손꼽아 기다리던 엘렉트라에게 (비록 거짓 연기이지만) 오레스테스의 주검은 절망과 허탈 그 자체였을 것이다. 엘렉트라의 포커페이스는 이들 세 사람의 계획된 약속에 가장 중요한 요구사항이었다. 이 두 사람 뒤에 서 있는 젊은이는 필라데스다. 그리고 원경의 배경에서 초록색의 옷을 입고 등장하는 남자는 오레스테스가 객사했다는 소식을 듣고 외출에서 돌아오는 아이기스토스이다. 그의 낌새를 알아차리는 필라데스의 표정은 긴장감을 고조시킨다.

　베르나르디노 메이(1612~1676)의 〈그림 20〉은, 오레스테스가 누이 엘렉트라와 친구 필라데스의 도움으로 어머니 클리타임네스트라와 아이기스토스를 살해하는 명화이다. 그러나 그림에서 두 인물은 보이지 않고, 오레스테스 단독으로 살해하는 모습으로 그렸다. 아이기스토스는 그림의 하단에서 피를 토하며 죽어 있고, 오레스테스는 어머니의 젖가슴 언저리에 풀어진 머리카락을 부여잡으면서 일촉즉발 집중하고 있다. 오레스테스 뒤에서 뱀의 머리를 한 늙은 두 여인들이 보인다. 이들은 어머니의 영혼이 부른 복수의 여신들로 에리니에스, 일명 유메니데스들이다. 그림의 내용과 형식으로 볼 때 매우 급박한 상황이라서 고전 양식보다는 바로크 양식의 낭만적 경향이 주제를 더 효과적으로 보이게 한다.

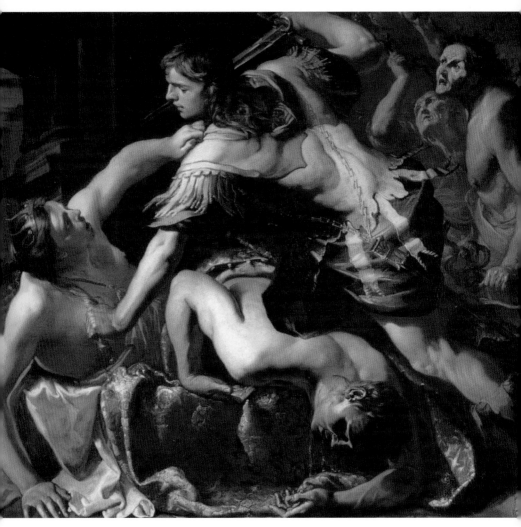

그림 20 베르나르디노 메이,
아이기스토스와 클리타임네스트라를 살해하는 오레스테스, 1654

이 그림은 역삼각형을 뉘어 놓은 불완전한 구도이며, 삼각형의 꼭짓점 안으로 중요 인물들이 모두 들어간다.

수평선과 수직선이 고전 양식의 전통 구도라면, 사선은 낭만주의의 다이내믹한 상황을 효과적으로 보여준다. 대개 낭

그림 21 베르나르디노 메이의 그림 구도

만주의 회화는 주인공의 감정을 표현한다고 해서 '예술은 표현이다'란 기치(旗幟) 아래 주인공의 감정표현이 예술작품에 묘사된다.

그런 관점에서 볼 때 클리타임네스트라를 향한 오레스테스의 감정은 혐오감에 가깝다. 아버지 아가멤논의 원수를 갚기 위해 기꺼이 어머니의 가슴에 칼을 꽂아야 하는 오레스테스의 운명은 스스로 공포를 지피는 결과를 낳는다. 그런 상황은 평범한 보통 사람이 누리기엔 버거운 비극이며, 역삼각형이란 다소 불안정한 구도가 낭만주의 경향을 나타내는 바로크 스타일에 효과적이다.

이 그림을 그린 베르나르디노 메이는 이탈리아 국적을 가졌으며, 그의 고향 시에나와 로마에서 바로크 양식으로 작업하면서 치기 가문의 후원을 받았다. 그는 시에나의 지도 제작자 겸 제도사인 줄리아노 페리치올리의 제자다. 또한 바로크 조각가인 지안 로렌조 베르니니와 교우하면서 그의 연극적 행동 감각을 자신의 신화적이고 비극적인 주제의 회화에 적용하였다.[3]

아이스퀼로스의 드라마에서 클리타임네스트라는 자신을 죽이려는 아들을 향해 이런 말을 내뱉는다. "멈춰라, 내 아들아! 너는 이 젖가슴이 두렵지도 않느냐? 잠결에도 이 어미의 젖가슴에 매달려 그 부드러운 잇몸으로 달콤한 젖을 빨곤 했는데."[4] 이 말을 듣고, 겁에 질린 오레스테스가 살육을 주저하자 필라데스의 부추김이 오레스테스에게 살인을 단행하게 한다. 이때도 클리타임네스트라는 "내가 너를 기르지 않았느냐. 노년을 너와 함께 보내고 싶구나. 어머니의 저주가 두렵지 않느냐? 아들아."[5]라는 말을 끝으로 숨을 거둔다.

클리타임네스트라는 그림의 왼쪽 상단과 하단에 뻗은 팔로 2/3를 차지하여 여성으로선 거구의 몸으로 모방됐다. 베르나르디노 메이의 작품은 회색과 갈색이 주조를 이루는 어두운 톤의 그림이다. 주인공 오레스테스의 주저하며 고뇌

하는 눈빛은 어머니 클리타임네스트라의 시선과 맞닿아 있으며, 사생결단의 행동에서 오는 칼끝은 어머니의 목덜미를 향하고 있다.

아트레우스 일가의 대들보인 오레스테스가 부친의 복수를 감행한 것은 오랜 시간 공들이고 계획한 사건이다. 그러나 아버지의 원수를 갚는 것이 마땅했으나, 어머니를 죽이는 것이 과연 정당한가에 대해 오레스테스는 이후 늘 회의하는 순간을 맞이한다. 그러나 그 일은 포이보스가 시킨 명령이었으므로 포이보스를 향한 기도의 순간에 오레스테스는 늘 평온을 되찾았다.

〈그림 22〉는 19세기 프랑스의 화가 윌리엄 아돌프 부게로(1825~1905)가 그린 〈오레스테스의 죄책감〉이다. 그림에는 오레스테스가 공포에 찬 눈으로 인상을 찡그리며, 두 손으로 귀를 막고 뛰어온 모습이 담겨있다.

그는 클리타임네스트라의 혼백이 부른 3명의 복수의 여신들[6]의 추격을 피해 달아나고 있다. 복수의 여신들은 나이를 많이 먹은 노년의 여성들로서 입으로는 그녀들의 내장에서부터 뿜어져 나오는 악취를 풍기고 있으며, 눈은 항상 충혈돼 있고, 머리카락은 뱀의 형상을 하고 있다. 오레스테스 뒤에서 황금 칼을 가슴에 맞고 죽은 이는 클리타임네스트라다. 그녀의 몸에 두른 망토는 아가멤논의 키톤이다. 아가멤논이 죽음에 이를 당시 카펫처럼 밟고 갔으며, 그 옷으로 둘둘 말은 채 클리타임네스트라에 의해 죽임을 당했다.

오레스테스는 포이보스의 명령에 따라 어머니를 죽임으로써 아버지의 원수를 갚았다. 그러나 자식으로서의 죄책감과 두려움에 떨면서 설상가상으로 복수

의 여신들의 추격을 피해 늘 달아나야 하는 신세다.

윌리엄 부게로가 그린 오레스테스는 그리스 체육인 조각상과 닮았다. 에리니에스들의 육체도 아름다운 여신의 몸매다. 악인이든 고상한 귀족이든 차별 없이 아름다운 몸매로 그려지는 신고전주의 회화는 '건전한 정신은 건강한 몸에서 유래한다'는 그리스 사상을 반영한다. 아울러 오레스테스의 상황을 박진감 있게 모방했다.

그림 22 윌리엄 A. 부게로, 오레스테스의 죄책감, 1862, 227×278cm, 크리슬러 예술박물관

윌리엄 아돌프 부게르는 프랑스 신고전주의 대가이자 프랑스 아카데미를 대표하는 전통주의자다. 그는 신화의 주제를 현대적으로 해석하면서 고전주의 양식으로 그렸다. 특히 여성의 육체를 황금 비율로 묘사하며, 완벽한 아름다움을 중점적으로 드러냈다. 생전에 822점을 그린 것으로 알려졌으며, 특히 레오나르도 다빈치, 라파엘로, 미켈란젤로, 티티안, 루벤스, 들라크루아를 존경했다.

다음 작품 〈그림 23〉은 구스타브 모로(1826~1898)의 〈오레스테스와 에리니에스〉이다. 구스타브 모로의 작품에서 묘사된 육체의 모습은 대부분 남녀의 성 구분을 뚜렷하게 하지 않은 애매한 특징을 보인다. 또 그림 자체가 정적인 동작을 보여서 정지된 듯한 스틸을 보는 것 같다. 제단에 쓰러진 오레스테스의 모습은 흡사 여성의 모습으로 보이며, 단도를 잡은 오른손과 가슴 위에 있는 왼손은 유방의 유무를 가리고 있어서 더 그렇다.

비극에서 보이는 오레스테스의 성격은 어머니 클리타임네스트라를 죽여야 했던 분노와 격정으로 인해 고통의 정서가 대부분인데, 이 그림에서는 그런 파토스가 약하게 느껴진다. 오레스테스 위에 있는 복수의 여신 중 앞에 있는 여인

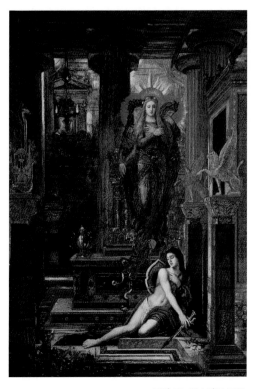

그림 23 구스타브 모로,
오레스테스와 에리니에스, 1891, 99.5×124cm

도 가슴에 손을 얹어서 마치 부끄럼을 타는 여인으로 묘사되어, 상식적으로 알고 있는 에리니에스의 모습이 아니다.

아리스토텔레스가 말하는 파토스는 죽음, 고통, 부상 등과 같이 파괴, 또는 고통을 초래하는 행동[7]을 말하는데, 모로의 그림 형식에서는 파토스를 나타내는 비장미보다는 나약한 우아미가 보인다. 한편으론 주인공들의 배경이 아폴로 신전이란 신성한 장소이기 때문에 우아한 모습으로 연출됐을 수도 있다.

아테나의 가호로
명칭과 성정이 변모된

『자비로운 여신들』

●

　오레스테스는 포이보스의 명령에 따라 어머니를 죽임으로써 아버지의 원수를 갚았으나, 그의 가문을 옭아매는 죄와 벌의 사슬 속으로 뛰어들게 된 운명이었다. 더군다나 24시간 클리타임네스트라의 혼백이 부른 복수의 여신들의 추격을 받는 입장이다. 오레스테스가 잠을 자려고 하면 침대 밑에서 나오고, 나무 그늘에서 쉬려고 하면 나무의 꼭대기에서 나타난다. 그래서 오레스테스는 복수의 여신들을 피해 델피에 있는 아폴로 신전에 와서 탄원한다.

　『자비로운 여신들(Eumenides)』의 제목은 본래 복수의 여신들(Furies)이 아테나의 가호로 명칭과 성정이 변모된 데서 왔다. 이 극은 오레스테스가 복수의 여신들을 피해 아폴로 신전 대대로 이어온 신탁소의 주인장들에게 탄원의 기도를 올리면서 시작된다. 우선 가이아, 테미스, 포이베에게 기도를 올리고, 제우스와 아폴로에게도 자신의 청원을 올린다.

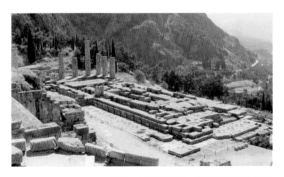

그림 24 델피에 있는 아폴로 신전의 잔재.
여기에서 유메니데스의 기원이 시작되었다.

델피에 있는 아폴로 신전이 지금은 유적지로서 관광명소가 되었지만, 아이스퀼로스의 비극에서는 눈물과 고통으로 호소했던 오레스테스의 비탄이 느껴지는 신성한 장소다. 아폴로는 그런 오레스테스에게 결코 그대를 버리지 않겠다는 답을 주고, 보호자로서 끝까지 남겠다는 다짐을 준다. 아폴로는, 나이 많은 복수의 여신들은 악을 위해 태어난 자들로 사악한 어둠 속 지하의 타르타로스에 살며, 인간과도 올림포스의 신과도 어울리지 못하는 미움을 받는 자들로 설명하며, 오레스테스를 안심시킨다. 하지만 그들이 오레스테스를 계속 쫓을 테니 고난의 풀밭으로 내몰리더라도 미리 지치지 말고, 팔라스의 도시로 가서 탄원자로서 아테나 신상을 꼭 껴안을 것을 제안한다.

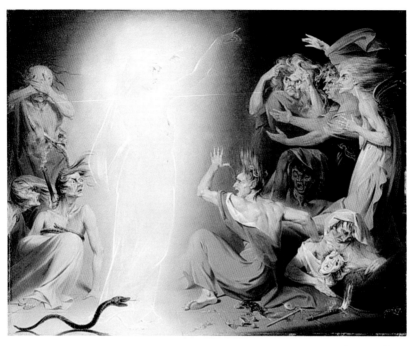

〈그림 25〉는 영국의 초상화가 존 다운맨(1750~1824)이 그렸다. 하얀 아우트라인으로 그린 여인은 클리타임네스트라의 혼백이며, 잠자는 복수의 여신들을 일깨운다. "그대들은 입김과 함께 피를 내뿜으며 바람처럼 뒤에서 몰아쳐 김과 내장의 열기로 오레스테스를 말려 버리라."[8]고 복수의 여신들을 다그친다. 자신의 과오에 대해서는 일고의 반성도 없는 클리타임네스트라의 자기 주도적 근성은 죽어서까지도 고수한다. 성격에서 오는 행동이 자신을 비극의 주인공이 되게 하였다.

Tip
더 알아보기

존 다운맨은 체스터와 리버풀 그리고 왕립 아카데미에서 미술 교육을 받았고, 벤저민 웨스트의 제자다. 그는 속도감 있는 필법으로 많은 초상화를 남겼으며, 작품의 경향은 로코코 양식과 신고전주의 양식을 드러낸다. 그뿐만 아니라 주제가 있는 그로테스크한 그림과 〈오레스테스의 귀환〉도 그렸다.

일순간도 눈을 붙일 수 없게 고통과 괴로움을 주는 복수의 여신들에 대해 오레스테스는 아폴로에게 다시 탄원한다. 만일 당시 죄를 지은 자들, 즉 클리타임네스트라와 아이기스토스를 죽이지 않으면 몰이 막대기로 가슴을 찌르는 듯한 고통을 당하게 되리라는 포이보스의 신탁을 오레스테스는 생생히 기억한다. 아버지의 복수를 결행한 데는 본인의 생각과 각오도 있었지만, 포이보스의 명령이 우선시된 살인사건이었다. 그러니까 클리타임네스트라와 아이기스토스가 죽는 것은 필연적인 운명이었고, 그들을 죽인 이가 오레스테스라는 필연도 신들의 계획에 의한 것이었다. '우리 인간들은 신이 계획한 역할에 순응하는 것 말고 달리 할 수 있는 게 무엇인가'를 비극을 통해 사색하게 한다.

〈그림 26〉도 복수의 여신들에게 괴롭힘을 당하는 오레스테스의 모습이다. 화가는 자크 프랑수아 페르디난트 라이레세(1850~1929)이다. 장소는 한밤중에 오

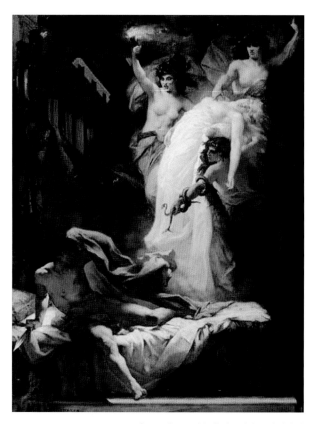

그림 26 자크 프랑수아 페르디난트 라이레세,
오레스테스와 복수의 여신들, 20th

레스테스의 침실이다. 뱀 모양의 머리와 피가 뚝뚝 떨어지는 눈망울, 악취가 풍기는 특유의 나이든 신들의 모습으로 보인다. 더군다나 복수의 여신들은 오레스테스가 죽인 어머니의 모습을 안고 온다. 오레스테스에게 있어서 자신이 죽인 어머니의 모습을 보는 것보다 더한 고문은 없을 것이다.

그림 27 오레스테스와 복수의 여신들

〈그림 27〉의 구도에서 보는 것처럼, 복수의 여신들과 죽은 클리타임네스트라는 역삼각형의 날카로운 구도 안에 들어가고, 잠에서 깨어난 오레스테스는 뉘인 이등변 삼각형에 들어가서 불안한 형세를 반영한다. 주제 자체가 공포를 나타내는 낭만적인 정서를 반영하여, 20세기 회화이지만 바로크 양식으로 볼 수 있다. 특히 햇불을 든 복수의 여신들로 인해 클리타임네스트라와 복수의 여신들은 주변의 어둠과 대비된 빛을 반사하고 있어서 바로크의 분위기를 잘 드러낸다.

〈그림 28〉은 오레스테스가 엘렉트라 곁에서 잠깐 깊이 자고 있는 장면을 프랑수아 뒤부아(1790~1871)가 그렸다. 엘렉트라는 입에 손가락을 갖다 대며 다가오는 코러스들에게 조용히 걷고 말하라는 제스처를 보내고 있다. 동생 오레스테스가 복수의 여신들의 환영 때문에 불면을 보내며, 공황 상태에 있던 나날들에 고통을 덜어주기 위한 최고의 배려로 보인다. 잠깐의 쪽잠에도 오레스테스의 왼손에는 자신을 지키기 위한 무기 단도가 들려있다. 밑으로 쭉 뻗은 오른팔에는 그리스 조각에서 볼 수 있는 근육과 힘줄이 드러나 있다.

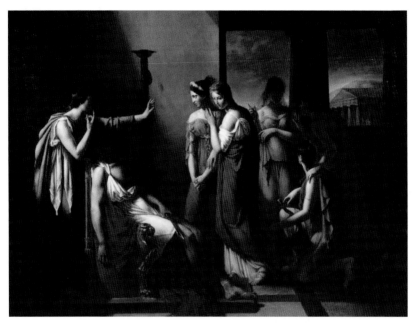

그림 28 프랑수아 뒤부아, 오레스테스의 잠, 1820, 129×161.5cm, 큄퍼 미술관

잠은 살아 있는 사람이라면 생기를 되찾기 위해 꼭 필요한 휴면상태다. 수면이 오레스테스에게 가장 필요한 순간임을 프랑수아 뒤부아는 잘 간파했고, 적절하게 모방했다. 오레스테스가 걸친 키톤은 아버지 아가멤논이 생전에 입었었던 가운으로 보인다. 이 가운을 클리타임네스트라는 아가멤논이 10년 동안의 트로이 전쟁을 끝내고 아르고스 성에 입성할 때 밟고 걸어오라고 카펫처럼 바닥에 펼쳤었다. 이는 클리타임네스트라의 간계에 말려드는 포섭이며, 이윽고 그 옷 위에서 클리타임네스트라는 아가멤논의 살육을 감행했었다.

아가멤논의 붉은 옷은 아이스퀼로스의 비극에서 살짝살짝 일관성 있게 등장하는 소품이다. 시각 미술을 담당하는 화가들이 아가멤논의 운명을 일관성 있게 다루는 소품으로 붉은 옷을 인지하여 모방했다는 것은 섬세한 공감각을 방증한다.

프랑수아 뒤부아는 다비드가 잘 닦아놓은 19세기 프랑스 신고전주의의 마지막 세대다. 1813년 미술 학교에 입학한 그는 1819년 로마상을 받았고, 역사 및 신화, 비극 주제의 그림과 초상화에서 뛰어났다고 알려졌다.

오레스테스 앞에 있는 젊은 여성들이 입은 드레스는 리본으로 가슴 아래를 꽉 매어 주고, 진주로 고정한 피클 소매, 다공성 천이 그리스 의상의 영향을 반영했다. 마치 암막 천을 친 것처럼 어두운 실내로 그린 것은 연극의 분위기를 내려는 뒤부아의 낭만적인 경향을 보인다.

아폴로는, 아테네에서 오레스테스가 저지른 이 사건의 진위가 재판관들에 의해 판정될 것이고, 복수의 여신들에게 고통당하는 이 노고에서 완전히 해방해 줄 수단을 발견하게 될 것이라 예언한 바 있다. 그 말씀에 따라 오레스테스는 아테나 신전을 찾았다. 오레스테스가 재판을 받기 전 정화의 의식을 그린 크라테르(krater)가 있어서 소개한다.

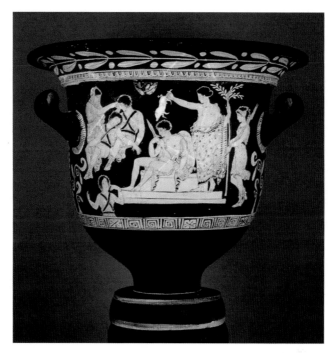

그림 29 유메니데스 크라테르, 48.70×52cm, 루브르 박물관

크라테르의 표면에 그려진 〈그림 29〉를 보면, 의자에 오레스테스가 앉아 있다. 뒤에서 아폴로가 새끼 돼지를 오레스테스의 머리 위에서 흔들고 있다. 그런 행위는 모친살해의 오염을 씻겨내는 과정의 그리스 의식이다. 아폴로 뒤에는 쌍둥이 여동생 아르테미스가 창을 들고 서 있으며, 오레스테스 앞에는 복수의 여신들 세 명이 잠자는 모습이 보인다. 그녀들 앞에서 두건을 쓴 클리타임네스트라의 혼백이 복수의 여신들을 깨우고 있다. 이런 의식을 통해서 오레스테스는 살인 행위의 죄과가 정화되었다.

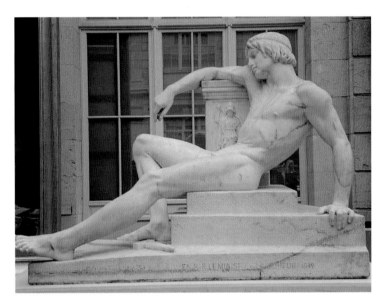

그림 30 피에르 샤를 시마르, 팔라스 제단에서 쉬는 오레스테스, 1857, 루엥 미술관

〈그림 30〉은 피에르 샤를 시마르(1806~1857)가 대리석으로 조각한 〈팔라스 제단에서 쉬는 오레스테스〉의 모습이다. 조각가 시마르는 샹페인의 트로이에 스 출신의 목수 아들로 1833년 〈노인과 아이들〉 조각으로 첫 번째 로마상을 받 았고, 1852년 미술 아카데미회원으로 선출됐다. 이 조각과 같은 청동 판본도 있 다. 이 조각은 첫눈에 보기에도 20세 안팎의 젊은 오레스테스가 감내하기엔 버 거운 고뇌의 표정으로 보인다.

오레스테스가 아테네에 오고, 얼마 있다가 아테나의 주제 하에 세계 최초로 재판이 시작되었다. "저는 아폴론의 신탁에 따라 이중의 악행에 오염된 여인을

이 칼로 목을 쳤소. 그녀는 남편을 죽였고, 내 아버지를 죽였소. 그리고 그녀가 내 아버지를 살해하였을 때 내가 그녀를 내쫓지 않은 것은 그녀가 내 아버지의 혈족이 아니었기 때문"[9]이라고 오레스테스는 자신을 변호했다.

아폴로는 오레스테스의 증인과 변호인으로서 아테나의 법규에 의해 창설된 기관에 오레스테스를 이렇게 변호하였다. "그대의 행위는 정당했노라. 올림포스 신들의 아버지인 제우스의 명령에 따라 난 전달하고 이행했을 뿐이오. 제우스께서 내려주신 왕홀로 존경받던 한 고귀한 남자가 한낱 여인의 손에 죽는 것은 전혀 경우가 다르지요. 아테나와 투표 석에 앉은 재판자들도 들으시오. 아가멤논이 대체로 성공을 거두고 원정에서 돌아왔을 때 그녀는 상냥한 말로 맞으며 목욕하기를 청했지. 그리곤 그녀는 아가멤논의 겉옷을 천막처럼 덮어씌우고는 그를 쳐 죽였노라."[10]

그러면서 아폴로는 아테나의 출생 배경을 사례로 들면서, 이른바 어머니는 제 자식의 생산자가 아니라 새로 뿌려진 태아의 양육자에 불과하다고 말한다. 즉 수태시키는 자가 진정한 생산자이고, 어머니는 마치 주인이 손님에게 하듯 그의 씨를, 신이 막지 않는 한 지켜주는 것이라고 설명한다. 포이보스의 이런 변호는 그리스 시대의 남성 중심의 부계 세계관에서 여성은 배제되거나 부수적인 존재였음을 알게 한다.

그러므로 아가멤논의 죽음이 모친살해 행위보다 더 중죄로 해석하게 한다. 또한 아테나의 출생 배경에서 알 수 있듯이, 아테나는 여성의 자궁을 통해 나온

게 아니라, 제우스의 두개골을 열고 탄생하였다. 그래서 아테나는 사랑이니, 욕정이니 하는 정서보다는 이성에서 오는 지혜의 여신으로 알려져 있다. 아테나는 결혼하는 것을 빼고는 전적으로 남성의 편이며, 아버지 편에 있음으로써 오레스테스에게 유리한 재판이었음을 알게 하였다.

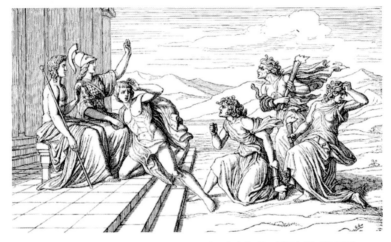

그림 31 G. 슈바브, 아폴로와 아테나, 오레스테스와 자비로운 여신들(아름다운 전설), 1912.

〈그림 31〉 판화는 독일의 문학가 구스타프 슈바브의 『아름다운 전설』에 나오는 한 장면이다. 『아름다운 전설』은 1838년부터 1840년까지 독일 작가 G. 슈바브가 세 권으로 발행한 고대 신화 모음이다. 그가 목표로 한 독자는 고대 언어에 대한 지식 없이도 고대 무용담 세계를 알고 싶은 어린이와 여성들이었다.

세 개의 계단 위에는 아폴로와 왼손을 들어 올린 아테나가 의자에 앉아있고, 그 앞에 오레스테스가 무릎을 꿇고, 복수의 여신들을 두려운 표정으로 응시하고 있다. 반대편에는 세 명의 복수의 여신들이 아테나의 판정에 불만을 표시하는 표정과 몸짓을 취하며 잔뜩 화가 나 있다. 즉, 투표권이 가부동수로 나와 오레스테스가 살인죄에서 벗어났음이 선포되는 순간을 그렸다.

이제 오레스테스는 아르고스 성에서 왕위를 물려받으며 아트레우스 일가를 지키게 되었다. 아테나는 오레스테스를 괴롭힌 복수의 여신들을 빗대어 "무서운 것이라고 해서 모두 나라 밖으로 내던지지 않도록 하라."고 당부한다. 그리고 "세상에 두려울 것이 아무것도 없다면 누가 정의로운 사람으로 남겠는가?"[11] 라고 언급함으로써 복수의 여신들의 존재를 쇄신시키게 한다. 즉 복수의 여신들은 아테네시로부터 출산과 성혼에 앞서 만물의 재물을 받게 되며, 아테나와 더불어 이 나라의 공동 소유주가 되면서 '자비로운 여신들'로 거듭나게 한 것이다.

『자비로운 여신들』은 아테나의 역할과 재판의 중요성이 오레스테스를 통해서 세인들에게 설득력 있게 각인된 극이다. 오레스테스를 통해 아가멤논 영웅의 명예를 존속시키며, 그 3부작을 통해 비극의 종말이 허무하지 않게 끝을 맺었다. 권선징악과 신의 절대적인 명령과 인간의 소명이 잘 마무리되어 개운한 기분이 든다.

제 2 극

일반 대중의
애호를 받은
극작가,

에우리피데스

Euripides

아름다운 악녀, 팜므파탈

『메데이아』

●

이 비극은 그리스 신화 『이아손과 메데이아』 후반부에서 영감을 받아 에우리피데스가 창작하였고, BC 431년에 상연하여 3등이란 꼴찌의 영예를 안은 작품이다. 그러나 현대에 와선 국내외적으로 영화나 연극, 오페라로 메데이아가 주목을 받았다.

이올코스의 왕 아이손이 늙자 아들인 이아손이 어려서 대신 숙부인 펠리아스가 왕위를 물려받는다. 이아손이 성장하여 펠리아스로부터 왕권을 물려기를 원하나, 펠리아스는 황금 양피를 구해오면 왕위를 물려주겠다는 조건을 내세운다. 이때부터 이아손은 황금 양피를 얻기 위하여 콜키스의 공주 메데이아와 엮이면서 난관에 봉착하는 이야기가 전개된다.

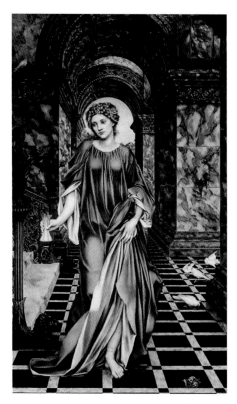

그림 32 에블린 드 모건,
메데이아, 19th, 148x88cm, 윌리엄선 아트 갤러리

〈그림 32〉는 라파엘 전파의 일원인 에블린 드 모건(1855~1919)이 그린 〈메데

이아〉이다. 메데이아는 호메로스가 지은 신화 『오딧세이아』에서 오디세우스를

유혹했던 주술사 키르케의 조카다. 그림에서 메데이아는 마술실험을 하기 위한

약병을 오른손에 들고 있다. 그녀의 고모가 그랬던 것처럼, 보통 일상에서 각종

약재를 혼합하여 특효약을 만들곤 했다. 배경에는 비둘기 3마리가 바닥에 나뒹굴어져 있는데, 아마 비둘기에게 약재 실험을 했을 거라는 정황이 보인다.

그녀의 머리 위에는 도움 모양의 박공지붕과 마룻바닥의 사다리꼴 패턴이 보인다. 이는 라파엘로의 〈아테네 학당〉과 보티첼리의 〈수태고지〉에서 익히 보았던 장치로, 원근법의 효과를 나타내기에 적합하다. 메데이아는 왼손으로 흘러내리는 옷깃을 부여잡는 바람에 드레이퍼리가 몸매의 윤곽을 드러낸다. 다리의 포즈도 그리스 조각에서 보았던 것처럼 지각과 유각의 위치를 잘 나타내고 있으며, 형태보다는 라인의 유연함으로 묘사하였다. 이는 에블린 드 모건이 라파엘 전파에서 활약했으며, 고전주의 미술, 그것도 르네상스 초기에 활약했던 산드로 보티첼리의 작품들에 고무되었다는 사실을 보여준다. 메데이아의 표정은 안개에 싸인 듯 멜랑콜리해서 행동하기엔 유약해 보이며, 오히려 사색적으로 보인다.

〈그림 33〉에서 메데이아는 사랑하는 이아손에게 황금 양피를 손에 넣기 위한 여정에서 방해하는 괴물을 퇴치하기 위한 방식을 약제 실험을 통해서 알려주고 있다. 그리스 신화에선 이아손이 당대 최고의 영웅이었던 헤라클레스, 테세우스 등을 아르고호에 태우고 '황금 양가죽'을 찾아 원정을 떠난다. 그러나 에우리피데스는 메데이아와 단둘이서 괴물을 죽이는 것으로 그를 묘사한다.

그는 테살리아의 도시 이올코스의 왕이었던 아이손의 아들이었다. 원래 이아손이 아버지의 대를 이어 왕이 되어야 했으나, 아버지의 몸이 쇠약해지고 이아손은 어려서 숙부인 펠리아스가 임시로 왕위를 맡아야 했다. 그동안 어린 이아손

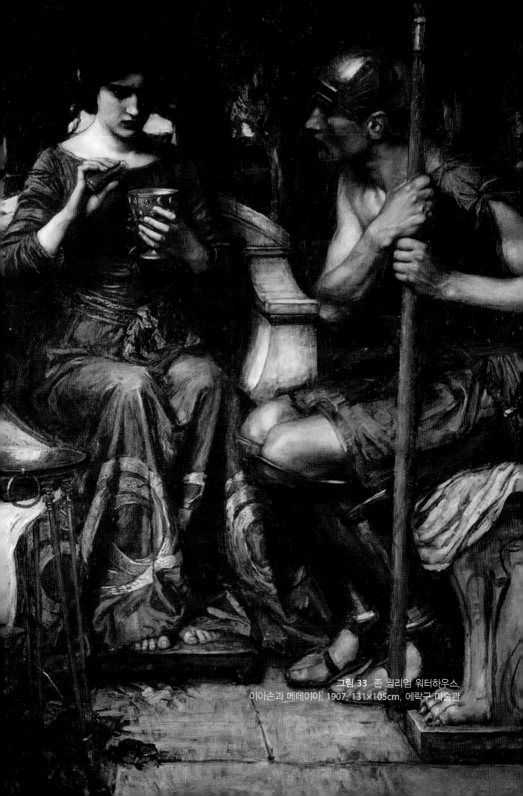

그림 33 존 윌리엄 워터하우스,
이아손과 메데이아, 1907, 131×105cm, 에락구 미술관

은 켄타우로스 카이론에게 맡겨져 사냥과 전술을 훈련받았다. 그가 성장해 숙부인 펠리아스에게 왕위를 물려줄 것을 간청했으나 한번 왕권을 맛본 펠리아스는 순순히 그 청을 받아들이지 않았다. 한참 머리를 굴리던 펠리아스는 이아손에게 "콜키스의 황금 양피를 가져오면 왕권을 돌려주겠다."는 조건을 내걸었다.

존 윌리엄 워터하우스(1849~1917)는 붉은 드레스를 입은 메데이아가 약재 실험을 하고 있고, 청색의 군복을 입은 이아손이 창에 의존한 채 메데이아의 실험을 바라보는 포즈로 그렸다. 이아손의 근육질은 켄타우로스에게 고된 훈련을 받은 결과로 남성성을 물씬 풍긴다. 라파엘 전파의 후세대인 윌리엄 워터하우스는 배경은 생략하고, 목표 의식을 갖고 행동하는 인물들의 시선에 초점을 맞춰 그렸다.

그림 34 허버트 제임스 드레이퍼, 황금 양피, 1630, 155x272.5cm, 브레드포드 박물관

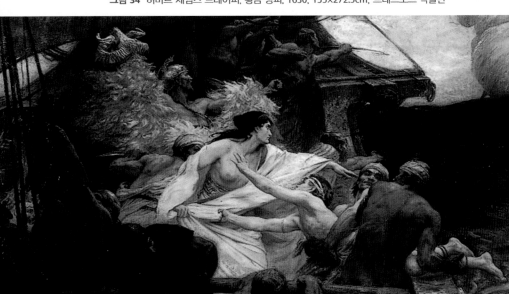

허버트 제임스 드레이퍼(1863~1920)가 그린 〈황금 양피〉에는 중앙의 전면에 메데이아가 보인다. 그녀는 이아손에게 먼저 사랑을 고백할 정도로 기백(氣魄)이 출중하며, 괴물을 독살할 정도로 주술실력도 대단하다.

메데이아의 아버지 아이에테스 왕은 메데이아가 이방인 남자 이아손과 야반도주한 것을 괘씸히 여겨 오라비 압시르토스로 하여금 추격을 명령한다. 메데이아는 이아손과 자신을 추격하는 압시르토스를 망설임 없이 교살하여, 바다로 던져버린다. 그리고 이올코스 병사들이 시체를 수습하는 순간에 줄행랑친다.

시퍼런 바닷물과 노를 젓는 근육질의 뱃사람들, 메데이아의 뻗은 팔로 리드해 가는 모습은 살려달라고 애원하는 오라비의 필사적인 저항에 아무런 동요를 느끼지 못한다. 메데이아의 그런 성격을 제임스 드레이퍼는 적절하게 표현하였다. 한편 메데이아 뒤에, 황금 양피로 가려진 이아손의 육체는 그가 얼마나 왕권 탈환에 목말라했는가를 상징적으로 보여준다.

허버트 제임스 드레이퍼는 시퍼런 바닷물을 1/3 정도의 공간으로 그렸고, 나머지 2/3는 인부들과 주인공들을 부각하여 그림으로써 구도의 참신성을 보여주고 있다. 사건의 중요성이 급박한 만큼 인물들의 행동을 신속하게 그렸으며, 나중에 볼 외젠 들라크루아의 〈메데이아〉만큼 주인공의 캐릭터를 잘 살렸다. 허버트 제임스 드레이퍼는 빅토리아 시대의 영국 화가로 왕립 아카데미에서 수학하였으며, 1894년에 고대 그리스의 신화적 주제를 그리면서 왕성하게 활동했다. 그는 〈이카로스를 위한 탄식, 1898〉으로 1900년 파리 세계박람회에서 금

메달을 받았고, 이후 테이트 갤러리가 구매한 바 있다.

한편, 황금 양피를 손에 넣고 와서 펠리아스에게 왕권탈환을 요구했던 이아손에게 펠리아스는 약속을 지키지 않았다. 이번에도 메데이아는 이아손을 위해서 발 벗고 나섰는데, 그것은 펠리아스의 여식들을 속여 펠리아스를 끓는 물에 데워 죽였던 것이다. 〈그림 35〉는 그때의 정황을 잘 묘사하고 있다. 메데이아는 펠레우스의 여식들이 보는 가운데, 늙은 양을 끓는 물에 넣었더니 젊은 양이 되어 나왔다. 그래서 늙은 펠리아스를 끓는 물에 넣으면 젊은 아버지가 될 것이라는 속임수를 넌지시 제시하는 도기화이다.

그런 해프닝으로 펠리아스가 죽자, 메데이아는 이아손과 더불어 이웃 나라 코린토스로 망명할 수밖에 없었다. 코린토스에서 자식 둘을 낳고 10년 동안 평온한 삶을 보낸 부부에게, 어느 날 이아손이 코린토스의 공주 글라우케와 결혼하는 일이 발생하여, 메데이아에게 놀라움을 안긴다. 이 사실을 안 메데이아의 심정은 어땠을까?

사랑을 위하여 조국을 버리고, 아버지를 배신하고, 자신을 추격한 오라비까지 교살해 바다로 던졌던 메데이아의 망극(罔極)의 한은 어떠했을지 상상이 간다.

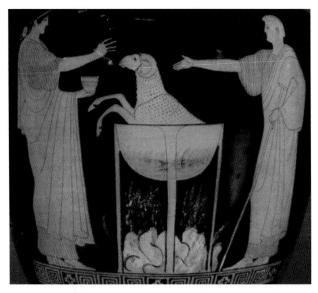

그림 35 소더비의 메데이아와 펠리아스, BC 470 적색 도기화

〈그림 36〉은 에드윈 롱스텐 롱(1829~1891)이 〈수심에 잠긴 글라우케〉를 그렸다. 롱은 대영박물관에서 미술을 공부했으며, 스페인 여행을 통해서 벨라스케스 작품에 고무된 바가 크다. 이집트와 시리아를 여행할 당시는 동양의 취미가 반영된 회화를 그리기도 했다. 에드윈 롱스텐 롱이 그린 글라우케는 코린토스의 공주다. 그녀는 메데이아보다 십 년은 젊어 보이며, 순결해 보이고 아름답기까지 하다. 그러나, 호피 가죽 위에 머리를 숙여 앞을 응시하는 글라우케의 모습에서 어쩐지 우수가 느껴진다. 메데이아는 그녀를 어떻게 할까?

안젤름 포이어바흐(1829~1880)의 〈메데이아〉는 이아손에게 버림받은 중년의

그림 36 에드윈 롱스덴 롱, 수심에 잠긴 글라우케, 1883

우울한 모습으로 그렸다. 바위 위에서 두 손으로 얼굴을 가리고 울고 있는 여종은, 메데이아의 주관적인 모습일 수도 있다. 그러나 코린토스에서 이아손과 사이에 낳은 두 아이는 영문도 모르고 어머니의 품에서 벗어나려고 하지 않는다.

그림 공간의 반은 출항을 준비하는 어부들이 배를 몰고 있다. 때는 해가 뜨는 새벽녘이다. 자식 부양의 의무와 남편에게 버림받은 여인의 우울함이 공존하는 회화다.

그림 37 안젤름 포이어바흐, 메데이아, 1870, 198×396cm, 피나코테크 미술관

Tip

더 알아보기

안젤름 포이어바흐는 19세기 독일 학파를 대표하는 신고전주의 화가이다. 그는 고고학자 조셉 안젤름 포이어바흐의 아들로 슈파이어(Speyer)에서 태어났으며, 1845년에 3년 동안 뒤셀도르프 아카데미에 다녔다. 그 후 뮌헨 아카데미와 앤트워프의 아카데미로 옮겨 구스타프 와페르스 밑에서 공부했다. 포이어바흐의 작품 모델은 1861년부터 4년은 안나 리시가 했고, 1866년부터는 루시아 브루나치가 했기 때문에 1870년에 그린 메데이아는 브루나치가 유력한 모델이다. 1873년 포이어바흐는 비엔나로 건너가 아카데미 역사화 교수로 임명되었다.

다음 작품은 구스타브 모로의 〈이아손과 메데이아〉이다. 앞에서 그의 〈그림 23 오레스테스와 에리니에스〉에서 설명한 것처럼, 모로 작품의 주인공들은 대개 남녀의 성차가 모호한 여성성을 보여준다.

황금 양피를 구해 와야 하는 이아손의 입장을 묘사하기 위해, 모로는 그림의 전반적인 색조를 황금색으로 빛이 나게 그렸다. 이아손의 확고부동한 목표는 그가 쥔 오른손의 칼과 눈빛에서 명료하게 읽힌다.

이아손 뒤에서 조력자로 서 있는 메데이아는 자신이 가진 모든 걸 다 바칠 정도로 이아손을 믿고 사랑했다. 사랑의 절정기를 보여주듯, 이아손과 메데이아는 마치 아담과 이브 같은 모습이다. 제우스의 신조인 독수리를 밟고 있는 이아손의 모습은 불운한 앞날의 느낌을 주는 유일한 상징성을 띤다. 모로의 그림은 지상에 떠 있는 가벼운 느낌을 주며, 난삽한 화려함이 우아함을 감소시킨다.

그림 38 구스타브 모로,
이아손과 메데이아, 1865, 204×21.5cm, 오르세이 미술관

그림 39 앙리 클라그만, 메데이아, 1868, 낭시 미술관

끝으로 『메데이아』 극의 절정을 그린 작품들을 보자.

19세기 프랑스 화가 앙리 클라그만(1842~1871)의 〈그림 39〉는 우울감을 벗어난 메데이아가 새로운 각성으로 도약하는 순간을 그렸다. 결심한다는 것은 어렵고 시간이 걸리는 일이지만, 일단 결심한 뒤에 오는 결행은 순간이다. 아무것

도 모르는 천진난만한 두 아이와 다르게 메데이아의 손에 쥐어진 단도는 관자들로부터 알 수 없는 불행을 예감하게 한다. 두 다리를 꼬고 무릎에 올라가 턱을 바친 오른손에 몸의 무게가 실렸으며, 등은 활처럼 휘었다. 손으로 얼굴을 괸 그녀의 표정은 결행의 순간을 어떻게 잘 이행할지를 가늠하는 듯하다.

고전 회화를 보면, 여성들이 유방을 드러내는 경우가 많다. 여성의 몸 중에서 가장 아름답고 유려한 형태를 예술작품이 감출 필요가 있을까? 굳이 해석한다면 여성이라는 정체성에서 벗어난 자유 정신을 뜻한다. 그럼에도 관자들은 너무나 확실한 여성으로 본다는 데 그 차이가 있다. 붉은색의 카펫과 보색을 띤 녹청색의 옷을 입은 메데이아! 이 작품은 낭시 미술관에 소장되어 있다.

반면에 빅토르 모테(1809~1897)는 〈그림 40〉에서 절규하는 메데이아의 모습을 그렸다. 이아손이 없는 공간에서 맘 놓고 울고 있는 그녀의 고통과 울분이 관자에게 들리는 듯하다. 그녀의 들린 턱과 뻗은 손에 쥐어진 단도는 그녀의 몸으로부터 떨어져 있다. 이런 자세는 자신을 상해하지 않으려는, 혹은 자신의 고통을 내뱉으려는 그녀만의 의지로 보인다. 그림 하단에 있는 자식들은 투구를 쓰고, 장난감과 함께 천진난만하게 놀고 있다. 턱과 목의 근육이 발달되어 있고, 두툼한 팔뚝은 앞에서 보았던 에블린 드 모건의 〈그림 32 메데이아〉와 대조적이다. 오히려 프레더릭 레이턴 경이 그린 〈그림 7〉의 클리타임네스트라와 닮았다. 빅토르 모테의 〈메데이아〉는 블로이 미술관에 소장되어 있다.

빅토르 모테는 릴에 있는 데생학교를 거쳐 파리 에꼴 드 보자르에서 프랑수

아 에두아르 피코의 지도하에 수학한 후 어거스트 도미니크 앵그르에게 사사 받았다. 낭만주의 화가 외젠 들라크루아는 오랜 교우지간이다.

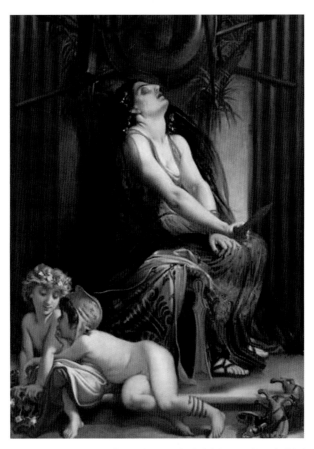

그림 40 빅토르 모테, 메데이아, 1888, 블로이 미술관

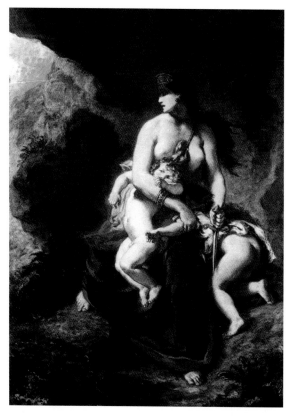

그림 41 외젠 들라크루아,
메데이아, 1838, 122×84cm, 루브르 박물관

외젠 들라크루아(1798~1863)가 〈그림 41 메데이아〉를 1838년에 그렸을 때,
살롱은 호평하였다. 머리로 생각하는 그림이 아닌 감정을 표현하는 들라크루아
의 낭만주의 회화는 팜므파탈이 저지르는 파괴로 공포의 장면을 떠올린다.

들라크루아는 인간의 본능적 폭력과 공포의 정서를 환기시키는 장소로, 그림

의 배경을 원시 동굴로 설정하였다. 원시 동굴의 컴컴한 배경과 그녀의 풀어헤친 가슴은 명암 대비가 강렬하다. 강렬한 만큼 결연한 그녀의 행동은 섬뜩한 공포를 준다. 그녀는 오른손으로 아이들 둘을 제어하고 있고, 왼손으로는 단도를 수직으로 들이대고 있다. 단도에는 수직의 도들 새김이 반사되어 날카롭고 차가워 보인다. 사지를 흔들며 버둥대는 아이들의 살아 있음은 관자에게 공포를 준다. 그녀가 쳐다보는 동굴 밖의 파스텔 블루의 하늘은 상단에 조금만 열려있다. 들라크루아는 동굴 안과 다르게 바깥세상은 얼마나 청아하고 아름다운가를 대조시켜 그렸다.

그녀는 이아손이 달려올 시간을 정확히 계산했을 것이다. 이미 메데이아는 코린토스의 공주 글라우케를 살해했으며, 글라우케의 아버지 코린토스의 왕도 살해했다. 마지막으로 두 자식을 살해함으로써 자신을 배신한 이아손에게 고통으로 복수하려는 셈이다. 이아손을 향한 복수심은 메데이아의 모정도 불식시켰고, 자식들은 복수의 희생물로 전락하였다.

〈메데이아〉세 작품의 구도는 고전회화의 전형인 피라미드 형태로 라파엘로의 〈성모자상〉이나 미켈란젤로의 조각 〈피에타〉와 같다. 그러나 〈메데이아〉는 살육하려는 바로 그 순간을, 복수하려는 그 순간을 그린 것이다. 메데이아의 얼굴은 마치 가면을 쓴 것처럼 얼굴 상단에 음영을 그렸다. 그리고 그녀가 입은 옷은 마리아가 입은 옷의 전형적인 색상이지만 여기서는 핏빛을 연상시키며, 아이들의 벗겨진 흰 살은 순진무구함으로 대조된다.

다음으로 감상할 작품은 〈그림 42〉이다. 이 작품은 이아손과 마주한 메데이아

가 죽은 아이들마저 이아손이 마지막으로 만지지 못하게 아이들을 싣고, 황금마차를 타고 달아난다. 이아손은 아이들이 죽은 것을 눈으로만 확인할 수 있었다. 이는 이아손에게 자신이 당한 고통의 수백 배를 안겨주려는 그녀의 복수극의 절정이다. 에르난데스 아모레스(1823~1894)는 메데이아가 지상으로 올라가 이아손이 울고 있는 모습을 내려다보는데, 표정이 마냥 밝지만은 않게 그렸다. 어찌 그렇지 않겠는가?

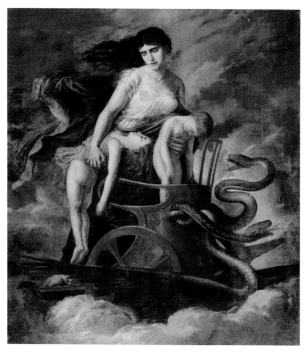

그림 42 헤르만 에르난데스 아모레스,
황금마차를 타고 날아가는 메데이아, 1887, 225×266cm, 프라도 미술관

극 종반에 메데이아는 하늘로 올라가며, 아크로폴리스에 있는 헤라 여신의 성역으로 가 자기 손으로 아이들을 묻어줄 거라고 이아손에게 말한다. 그리고 본인은 에레크테우스의 나라에 가서 판디온의 아들 아이게우스의 집에서 살 것을 이미 약정했다고 말한다. 이아손은 당연한 응보로 아르고호의 파편에 머리가 박살 나, 악인답게 비참하게 죽게 될 것을 경고한다.

Tip

더 알아보기

이 작품을 그린 헤르만 에르난데스 아모레스는 스페인 화가로 고전적 신화와 성경의 주제를 독일 나사렛 운동의 양식에 영감을 받아 작업했다. 1858년 그는 〈알키비아데스를 추모하는 소크라테스〉로 국립미술 전시회에서 2등 상을 받았고, 〈에페소스로 가는 길에 성모 마리아와 성 요한〉은 1862년 전시회에서 일등상을 받았다. 나중에, 그는 회화 대학원의 교수로 활동했고, 1892년에 레알 아카데미의 회원으로 지명되었다.[12] 그의 동생인 빅터 에르난데스 아모레스도 유명한 화가였다.

그림 43 윌리엄 터너, 메데이아 시각, 1828, 1737×2489mm, 테이트 갤러리

〈그림 43〉은 낭만주의 화가 윌리엄 터너(1775~1851)가 그렸다. 제목을 보지 않으면 메데이아를 주제로 그린 작품이라 상상할 수 없다. 일반적으로 낭만주의가 표방하는 주제는 꿈, 환상, 신화, 불가사의, 무한, 상상력 등인데 〈메데이아의 시각〉은 낭만주의가 표방하는 주제를 모두 담고 있다고 생각된다.

터너가 주로 색칠하는 황금색이 캔버스 전면에 퍼져있으며, 군데군데 타버린 덤불 더미가 산재하여 있고, 광풍이 불어서 잔 나뭇가지들이 휘어져 있다. 그림에는 5명의 여성이 눕거나 앉아서 주술 연습을 하는 메데이아를 의식하고 있다. 그러나 경계나 두려워하지 않는 것으로 보아 친구 사이로 보인다. 그녀 앞에는 둥둥 떠다니는 커다란 물방울이 배경을 투과시키고, 그 뒤엔 작은 아이들이 소리를 지르며 노는 듯하다.

윌리엄 터너는 메데이아가 바라보는 세상에 대한 시각을 상상하여 그렸다. 그림의 시각적인 형식이 명료하여 관자가 분명히 알아보면서 이야기할 수 있는 그림은 대개 고전주의다. 그러나 낭만주의는 말로 할 수 없는 애매함으로 그려, 언어체계로는 묘사할 수 없는 판타지를 준다. 터너는 그 판타지를 모호한 형태와 빛나는 색으로 그렸다. 그래서 관자들은 분위기를 자기 수준에서 바라볼 뿐이다.

여러분들은 보통 사람들과 달랐던 메데이아 시각으로 본 앞 그림에서 어떤 뉘앙스를 받는가? 낭만주의 회화에서 볼 수 있는 거친 붓 자국과 물감의 임파스토는 2차원 평면이라는 정체성을 드러낸다. 문학의 내용이라는 이야기보다는 회화가 갖는 시각적 형식이 강조되어 회화의 정체성을 드러낸다. 터너의 작품

에서는 관자로 하여금 사색보다는 시(視) 감각으로 느낄 수 있는 정서적 경험에 중점을 두었으며, 캔버스에 표현된 붓 자국의 빠른 즉발성이 살아 있는 생생함을 느끼게 할 뿐이다.

트로이의 왕자비에서
비운의 여성이 되기까지

『안드로마케』

●

이 드라마는 그리스 연합군에 의해 트로이가 망하고, 헥토르의 아내 안드로마케가 아킬레우스의 아들 네오프톨레모스의 첩으로 테살리아에서 살던 시기를 다룬다. 안드로마케는 네오프톨레모스와 사이에 난 아들 몰로소스와 살고 있는데, 메넬라오스 딸 헤르미오네는 네오프톨레모스와 결혼한 지 10년이 지나도록 자식이 없자, 이 모든 게 안드로마케의 농간이라고 협박한다. 그리고 네오프톨레모스가 아킬레우스의 죽음의 경위를 물으러 아폴로 신전이 있는 델포이에 간 사이, 헤르미오네는 안드로마케의 모자를 참살하려 한다. 위기일발의 순간, 안드로마케는 네오프톨레모스의 조부 펠레우스의 도움으로 목숨을 건진다.

한편 델포이에서 네오프톨레모스가 살해되도록 음모를 꾸몄던 오레스테스가 느닷없이 나타나 궁지에 몰린 헤르미오네를 구해준다. 본래 두 사람은 약혼한 사이였다. 사자가 나타나 네오프톨레모스가 죽은 경위를 보고하고, 이어서 여신 테티스가 나타나 안드로마케 주변 인물들의 사태를 수습하는 내용으로 전개된다.

그림 44 프레더릭 레이턴, 포로 안드로마케, 1888, 197×407cm, 맨체스터 미술관

〈그림 44〉는 트로이의 왕자비 안드로마케가 헬라스 테셀리아에 도착해 우물을 찾은 풍경이다. 트로이의 자랑거리였고 선망의 대상이었던 그녀는 남편 헥토르가 아킬레우스에 의해 죽고, 헥토르 사이에 난 아들 아스티아낙스마저 그리스 병사들에 의해 높은 성탑에서 추락사를 당하는 비운을 맞는다. 하물며 남편을 죽인 원수의 아들 네오프톨레모스의 전리품이자 첩으로 전락하는 불운한 운명을 맞았다. 순간 노예로 전락한 안드로마케는 후일 네오프톨레모스 사이에서 몰로소스를 낳았지만, 본부인 헤르미오네와 메넬라오스는 그 모자를 죽이겠다는 협박을 일삼는다. 헤르미오네는 안드로마케가 자신에게 불임약을 먹였으

므로, 10년 동안 자식이 없다는 농간을 부리기도 했다. 아무런 힘이 없는 안드로마케는 아킬레우스의 어머니이자 네오프톨레모스의 조모 테티스가 사는 프티아 땅과 파르살로스 시에 인접해 있는 테티스 신전에 탄원하러 왔다.

그림에서 여성들의 무리가 우물가에서 물을 길어 올린다. 안드로마케는 얼굴과 목덜미, 그리고 발목만 드러냈고, 전신은 검은 상복으로 감쌌다. 살아남은 자의 자책감과 불운한 노예의 처지가 수치스러워 상념에 젖어 있는 모습이다.

안드로마케도 우물을 길어 올리기 위해 줄을 선 것으로 보인다. 아마 테티스의 신전에 제를 올리기 위해 정화수가 필요했으리라. 그녀의 오른쪽 하단에는 아기를 무릎에 앉힌 부인과 아가의 손이 아빠의 얼굴에 닿은 한 가족의 모습을 그림으로써, 과거 트로이에서 헥토르와 아스티아낙스와 단란한 때를 상기시킨다. 왼쪽에는 갈색 망토를 입은 남성들이 나무 막대기를 들고 가는데, 붉은 모자를 쓴 남성이 안드로마케를 향하여 엄지를 치켜들어 보인다. 그 밖에 몇몇 여성들의 군집 가운데 홀로 서 있는 안드로마케의 모습이 위태롭고 애처롭다.

프레더릭 레이턴 경은 1년에 걸쳐 이 대작을 완성했으며, 이 회화의 스케치는 1870년부터 시작했던 것으로 알려졌다. 1889년 맨체스터시 의회가 4,000 파운드에 이 작품을 사들여 맨체스터 미술 갤러리에 소장돼 있다. 레이턴 경은 1878년 왕립 아카데미의 학장을 역임했고, 1896년 역사상 화가로서 유례없는 남작 지위를 받은 영국 신고전주의의 대부이다.

신화를 통해 상식적으로 알고 있는 안드로마케는 트로이의 왕자 헥토르의 정숙한 아내로서 일가를 꾸렸던 왕자비다. 그래서 헥토르와의 사이에서 낳은 아스티아낙스와 같이 그려진 그림이 많다.

〈그림 45〉도 트로이를 침공한 그리스 연합군과 대항하여 전장을 나가기 위해 아내와 자식에게 작별을 고하는 가족의 모습을 카를 프리드리히 데클러(1838~1918)가 그렸다. 무구와 방패는 헥토르의 왼편에 벗어놓고, 아스티아낙스를 안고 있는 헥토르는 시선을 하늘로 향해 모든 것은 신의 뜻임을 암시하는 듯하다. 그런 지아비를 바라보는 안드로마케의 얼굴에서 따뜻한 온기가 느껴진다. 두 살 정도로 보이는 아스티아낙스는 천진난만한 모습 그대로다. 안드로마케 옆에는 하녀가 주저앉아서 소리 없이 흐느낀다. 하늘에는 트로이 성의 일부가 전소된 듯 연기가 피어오르고, 가족의 생이별이 주는 공포와 안타까움이 모방되어 있다. 고전 회화는 그 형식과 요소들이 잘 차려진 정식과 같다.

브레칭겐에서 태어난 카를 프리드리히 데클러는 독일의 역사 화가이자 프레스코 화가였다. 그는 바디안 미술학교 카를스루에서 공부했으며, 이젤 그림 외에도 벽화와 그라피티 작업도 했다.

그림 45 카를 프리드리히 데클러,
안드로마케와 아스티아낙스에게 고별하는 헥토르, 1918

그림 46 가스파레 란디, 헥토르와 안드로마케의 작별, 1794, 피아첸차 시립 박물관

가스파레 란디(1756~1830)의 〈헥토르와 안드로마케의 작별〉은 그리스 연합군에 대응하기 위해 출전을 앞둔 헥토르가 자기 아들 아스티아낙스를 바라보는 모습이다. 안드로마케는 헥토르의 등 뒤에서 그의 체취와 온기를 느끼며, 두 부자 사이를 조응(照應)하고 있다. 헥토르는 이미 무장을 한 상태다. 어린 아들에게 딱딱한 투구가 닿지 않게 손으로 조준하고 있는데, 귀엽기 그지없는 어린 아들은 헥토르에게 슬픈 부정을 느끼는 듯 인상을 찡그리고 있다. 헥토르의 손은 아기를 향하고 있지만, 아기 피부에 닿진 않았다.

이는 피비린내 나는 출전을 앞둔 군사가 보여주는 극기, 혹은 절도를 나타내는 고전주의 양식의 전형이란 생각이 든다. 아기를 안은 여종과 헥토르의 얼굴, 그리고 안드로마케의 실루엣은 그리스 시대의 조각상에서 볼 수 있는 이마에서부터 콧대까지 일라인의 형식을 보여준다. 아직 가족 모두가 안녕인지라 행복하기 그지없는 순간이다.

이 그림을 그린 가스파레 란디는 신고전주의 시대의 이탈리아 화가로 로마와 피아첸차에서 주로 활동했다. 란디는 1805년 로마의 산 루카 아카데미 회원이 됐고, 1812년 회화 이론 교수와 그 후 1817년에 아카데미 회장이 되었다. 작품으로 피나코테크 미술관에 〈팔라디움을 나르는 디오메데스와 율리시즈〉, 〈아브라함과 사라의 결혼식〉이 있다.

〈그림 47〉은 그리스 태생의 이탈리아 화가 조르조 데 키리코(1888~1978)가 그린 〈헥토르와 안드로마케〉다. 키리코는 철학가 쇼펜하우어와 니체에 고무돼 형이상학을 그림에 도입하는 초현실주의 화가로 알려졌다.

1911년에는 파리로 건너가 입체파의 영향을 받아 환상적이고 신비적인 독특한 화풍을 이루었다. 앙데팡당 전에 자신의 작품을 소개했으며, 파블로 피카소, 앙드레 드랭, 콘스탄틴 브랑쿠시, 기욤 아폴리네르 등 당대 파리에서 활동한 예술가들과 함께 명성을 얻었다.

1915년경부터 1925년경까지 주로 얼굴 없는 인형들이 놓인 정물화를 그렸는데, 〈헥토르와 안드로마케〉도 구체적인 이목구비가 구비되지 않은 마네킹 인

물화다. 이 작품은 레제, 피카소의 작품에서 익숙한 입체파 경향의 작품으로 세상의 모든 대상을 구, 원통형, 사각형으로 이루어진 기하학적 형식으로 그렸다.

그림의 내용은 헥토르가 안드로마케의 배웅을 받으며 트로이 전쟁에 임하는 모습으로 보인다. 아킬레우스와 대적하여 죽을 것을 뻔히 알고 있으면서도 출전하는 헥토르와 그런 남편을 바라볼 수밖에 없는

그림 47 조르조 데 키리코, 헥토르와 안드로마케, 1912, 국립근대미술관, 로마

안드로마케의 심정이 그려진 작품이다.

사실 아킬레우스는 아가멤논과의 개인적인 불화 때문에 트로이 전쟁에 참여하는 것에 대해 선뜻 나서지 않았었다. 그래서 아킬레우스 친구인 파트로클로스가 아킬레우스 갑옷으로 무장하고 대신 전장에 나섰다. 트로이 병사들은 파토르클로스가 입은 아킬레우스의 갑옷을 보고, 아킬레우스로 착각하고 헥토르

에 의해서 죽음을 맞는다. 아킬레우스가 이렇게 혈안이 돼 헥토르를 죽이려는 건, 트로이의 멸망이라는 거시적인 목표도 있었지만, 파트로클로스를 헥토르가 죽인 전력 때문이다. 아킬레우스와 파트로클로스는 사촌지간으로 어릴 때부터 경험을 공유한 동지이자 연인으로 알려졌다.

18세기 프랑스 신고전주의 화풍의 최고봉 다비드가 그린 〈그림 48〉 파트로클로스의 뒷모습은 그가 얼마나 고된 훈련으로 신고전주의풍을 완성할 수 있었는가를 보여준다. 뒷모습으로 그려진 파트로클로스의 등짝은 근육으로 덮인 해부학적인 골격을 빛과 어둠의 강도로 온전히 드러냈다. 눈을 오므리고 바라보면, 왼쪽 등과 어깨 근육이 하이라이트로 빛나는 것을 볼 수 있다. 엉덩이 아랫부분은 음영이 진하다. 파트로클로스는 오른손으로 죽어가는 자신의 몸을 지탱하고 있다. 근육질로 단련된 뒤태는 플라톤이 향연(Symposium)에서 '아름다운 육체를 사랑하라'는 가르침을 떠오르게 한다. 그림을 통해 그리스 병사들의 혹독한 훈련을 감내했던 고달픔이 느껴진다. 죽어가는 그의 뒷모습에서 애잔함과 격정이 느껴지는데, 이는 죽음에 이르는 육체적 고통 때문이 아니라, 사랑하는 친구 아킬레우스를 두고 타지에서 먼저 죽어가는 외로움 때문이다. 즉 정신적인 고통, 친구를 향한 비장미가 느껴지는 명화다.

그림 48 자크 루이 다비드, 파트로클로스, 1780, 122×170cm, 토마 앙리 미술관

그림 49 자크 루이 다비드, 헥토르의 사체, 1778, 124×172.5cm, 파브르 박물관

〈그림 49〉는 친구 파트로클로스의 원수를 갚기 위해 아킬레우스의 칼을 모면할 수 없었던 헥토르의 사체다. 화가들이 헥토르의 사체를 화면 안에서 물구나무 식으로 그리는 것은 아킬레우스가 가죽혁대로 헥토르의 다리를 묶어서 마차의 뒷바퀴에 매달고, 트로이 성을 열 바퀴 돌았던 전적이 있기 때문이다.

다비드는 바로크 화가 미켈란젤로 메리시 다 카라바조가 작품에 입히는 빛과 어둠의 대비를 보고, 자신의 작품에 그의 영향력을 반영한다. 헥토르의 사체에서 가장 밝은 곳은 가슴 부분이다. 갈비뼈가 음영의 차이로 그 효과를 드러내는데, 스푸마토 기법을 써서 화면이 부드럽다. 두 다리 가랑이 사이로 올라온 모포의 붉은색이 언뜻 보면 자극적인 느낌을 준다.

프란츠 폰 마치(1861~1942)가 그린 〈그림 50〉에서는 그런 헥토르의 자세를 잘 나타낸다. 프란츠 폰 마치는 비엔나 출생으로 1879년 구스타프 클림트 형제와 노동 공동체를 결성하기 위한 '예술가 회사'를 설립하여 세세션 디자인 활동도 했다.

그림 50 프란츠 폰 마치, 승리한 아킬레우스, 1892, 그리스 아킬레옹

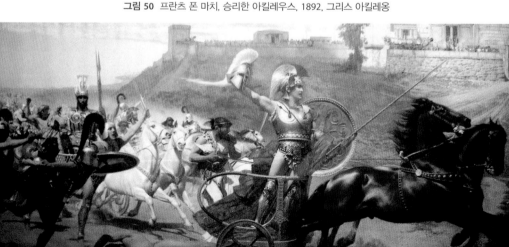

아킬레우스는 프리아모스와 헤카베, 그리고 안드로마케가 트로이 성에서 내려다보는데도, 안중에 없이 헥토르의 다리를 마차 바퀴에 묶은 채 끌면서 트로이 성을 수차례 돌았다. 그리고 친구 파트로클로스의 무덤 주변도 두어 바퀴를 돌았다. 물론 이 그림은 승리한 자의 영광을 그렸는데, 아킬레우스가 오른손에 들고 있는 헥토르의 투구는 완벽한 아킬레우스의 승리를 암시한다. 앞에서 보았던 〈그림 45〉의 투구와 〈그림 50〉의 투구를 다시 보면서 어떤 차이가 있는지 비교해 보는 재미를 느껴보자. 이 그림에서는 아킬레우스를 따르는 그리스 군사들의 환호성이 들리는 듯하다.

놀라운 건 헥토르의 사체가 마차 바퀴에 매달린 채 땅바닥으로 질질 끌려 다녔는데도 사체의 손괴가 없었다는 점이다. 이는 아폴로가 헥토르의 사체를 손상되지 않도록 신성을 발휘했기 때문이라고 원전에서 밝히고 있다. 트로이의 만왕자로서 조국을 위해 한 발짝도 물러서지 않았던 헥토르의 충성, 또 왕과 왕비에게 지극했던 효성, 지아비로서의 안드로마케에 대한 사랑과 자식을 사랑하는 마음이 출중했던 헥토르는 트로이 영웅 중 으뜸이었을 것이다.

트로이의 상징적 존재 헥토르의 사체를 찾아오는 것이 트로이의 왕 프리아모스가 해야 할 일이었다.

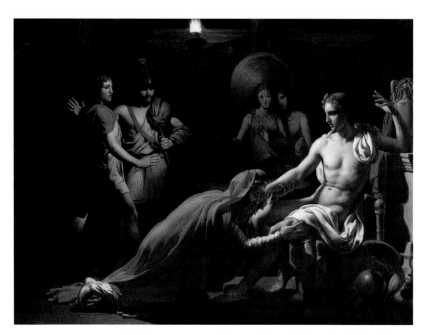

그림 51 제롬 마틴 랭글로이스,
아킬레우스의 발치에서 호소하는 프리아모스, 1809, 113×146cm, 파리국립미술학교

아킬레우스가 헥토르의 사체를 보며 분을 삭이고 있을 때, 제우스는 이 둘이 동시에 가엾게 여겨졌으므로 테티스에게 아들을 설득하여, 이제 그만 사체를 트로이 편에 돌려주라고 제안했다. 그리고 프리아모스 편에는 이리스를 보내, 왕이 용기를 내 아킬레우스를 찾아가 헥토르의 시체를 돌려줄 것을 애원하게 했다. 그러자 프리아모스는 보물창고를 열고 헥토르 사체의 몸값으로 아름다운 의복과 직물, 황금 10탤런트, 두 개의 훌륭한 삼각대, 그리고 잘 만든 황금 잔을 챙겼다. 그리스 진영으로 떠날 채비가 되자 왕은 자기만큼이나 늙은 마부 이다

이오스만을 대동하고 성문을 나섰다. 그러나 제우스가 하늘나라에서 보기에 프리아모스가 안전하지 않다고 생각하고, 헤르메스로 하여금 아킬레우스 막사로 정중하게 모시며 신변의 안전을 지켜줄 것을 명령하였다. 헤르메스는 지팡이로 파수병을 모두 잠재웠으므로 프리아모스를 태운 마차는 아무런 방해를 받지 않고 아킬레우스 막사에 도착할 수 있었다.

〈그림 51〉은 아킬레우스 막사에 도착한 프리아모스가 아킬레우스 발치에 무릎 꿇고, 헥토르의 사체를 돌려줄 것을 애원하는 모습을 제롬 마틴 랭글로이스 (1779~1838)가 그렸다. 랭글로이스는 이 그림으로 1809년에 로마상을 탔다. 그는 자크 루이 다비드가 아끼는 제자로 신고전주의 화가다.

프리아모스는 고향에 계신 아킬레우스의 부친과 노쇠한 자신을 동일시로 비유하면서 동정심을 유발해, 아들의 사체를 돌려줄 것을 호소했다. 프리아모스의 애잔한 곡조를 듣는 동안 아킬레우스는 고향에 계실 아버지와 친구 파트로클로스가 떠올라 눈물을 흘렸다. 프리아모스의 백발과 흰 수염에 연민을 느낀 아킬레우스는 이 모든 것이 제우스의 뜻으로 미루어 짐작하며, 헥토르의 시신을 돌려줄 것을 약속했다. 그리고 헥토르의 장례식이 끝나는 열이틀 동안 휴전할 것을 병정들에게 선포하였다.

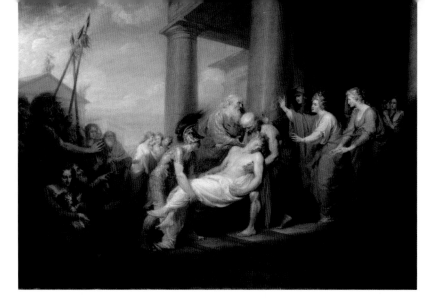

그림 52 존 트럼벌, 헥토르의 사체를 가족에게 되돌려주는 프리아모스, 1785, 92×62cm, 버지니아 미술관

〈그림 52〉는 미국의 신고전주의 화가 존 트럼벌(1756~1834)이 그렸다. 그의 스승은 벤저민 웨스트이고, 영국에서 수입한 신고전주의 화풍을 자국에 맞게 변형하여 정비한 화가로 알려졌다. 존 트럼벌은 미국이 독립전쟁을 했을 당시에 활동했으며, 생전에 250여 점을 그렸다. 그림의 내용은 프리아모스가 아킬레우스에게 건네받은 헥토르의 시신을 운구하여 트로이 성에 도착한 모습이다. 프리아모스의 설명에 반응하는 여왕 헤카베와 며느리 안드로마케는 맨발로 뛰어나와 헥토르의 시신을 맞이하고 있으며, 기둥 뒤에서 푸른 베일을 쓴 헬레네가 우수에 찬 모습으로 헥토르 쪽에 시선을 주고 있다. 파리스는 헥토르의 다리를 부축하며 늙은 마부 이다이오스와 평행을 이룬다.

존 트럼벌은 그림의 주인공들을 중경에 위치시켜 한 사람 한 사람을 찾아볼

수 있게 그렸다. 헥토르의 시신이 도착한 날 트로이 국민들의 통곡은 해 질 녘까지 계속됐다. 사실 에우리피데스의 『안드로마케』에선 안드로마케가 탄원하는 독백에서 트로이 전쟁의 동기와 참상이 펼쳐지기 때문에 『일리아드』의 주요 장면을 담은 명화를 훑어보았다. 트로이 전쟁의 시작은, 메넬라오스의 처 헬레네가 트로이의 왕자 파리스와 정분이나 트로이로 도주한 사실에서, 촉발되었다. 그녀를 찾기 위해 그리스 연합군이 트로이를 침공했으며, 그 와중에 안드로마케의 남편인 헥토르가 죽은 것이다.

안드로마케의 입장에서 메넬라오스의 근성이 무서운 건 여자 때문에 일리온을 망하게 했다는 동기다. 자신은 왜 과거를 슬퍼해야 하며, 현재의 고통에 대해서는 눈물도 흘리지 말고 슬픔을 말하지도 말아야 하는지를 애달파한다. 생명의 빛이 있다면 자신에게 남은 것은 아이뿐인데, 죽음의 사자는 그 아들마저 죽이려 한다고 한탄한다.

〈그림 53〉은 덴마크 화가 요한 루드윅 룬드(1777~1867)가 그린 〈헥토르 묘지에서 피로스와 안드로마케〉다. 루드윅 룬드는 코펜하겐에 있는 왕립 덴마크 예술 아카데미에서 그림을 배웠으며, 낭만주의 예술가 카스파 데이비드 프리드리히와 급우였다. 룬드는 파리로 가서 1800년부터 1802년까지 자크 루이 다비드에게 사사(師事)하였다. 그의 그림 양식은 신고전주의이면서도 낭만적인 분위기를 풍긴다.

그림을 보면, 헥토르 묘지에서 안드로마케가 아들 아스티아낙스의 시선을 받

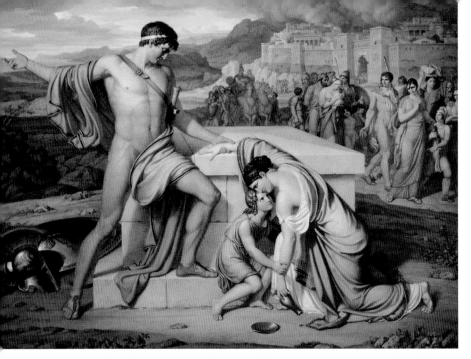

그림 53 요한 루드윅 룬드, 헥토르 묘지에서 피로스와 안드로마케, 1811, 234.2×08cm, 덴마크 국립 갤러리

으면서 제주를 바치다가 엎어져 울고 있다. 낙망한 안드로마케의 오른손을 부여잡은 젊은이는 아킬레우스의 아들 네오프톨레모스(피로스)다. 안드로마케는 결국 피로스의 첩으로 낙점돼 그리스로 끌려간다. 피로스의 오른손이 그리스 방향을 가리키는 것으로 보여, 조만간 배를 타고 갈 것이라 예상된다. 배경에는 트로이 성이 불타고 있으며, 검은 연기가 하늘을 뒤덮고 있다. 많은 트로이 인파들이 줄지어 피난하고 있는데, 그리스 병사들은 그리스로 귀환하기 위하여 전리품들을 챙기고 있다. 피로스의 벗은 몸매는 골격을 감싼 피부의 근육이 이상적인 조각상과 닮았으며, 안드로마케의 흘러내린 의상 사이로 비치는 어깨선은

아름답다. 요한 루드윅 룬드는 색감의 조화를 선명하게 채색하였으며, 피부 결을 대리석 조각처럼 빛이 나게 그렸다. 안드로마케의 비탄에 젖은 격정과 오열은 낭만적 고전풍으로 분위기를 만들었다.

이 그림이 에우리피데스의 『안드로마케』를 가장 상징적으로 알리는 작품이라고 생각한다. 이후 트로이에서 안드로마케와 헥토르의 사이에서 낳은 아들 아스티아낙스는 오디세우스의 명령에 의해 죽임을 당하고, 그리스로 붙잡혀 간 안드로마케는 네오프톨레모스 사이에 아들 몰로소스를 낳는다.

그러나 그 아들마저 헤르미오네와 메넬라오스가 죽이려 모의를 하며 협박한다. 몰로소스는 아버지가 네오프톨레모스이니 죽은 아킬레우스의 손자인 셈이다. 펠레우스 편에서는 증손자이다. 그리스 신화에서 아킬레우스에 대한 테티스의 사랑과 지극정성은 유명하다. 하물며, 증손자 몰로소스에 대한 내리사랑은 상상만 하여도 불 보듯 뻔하다.

안드로마케의 주변인들은 사실상 호메로스의 『일리아드』에 나오는 핵심 주인공들이다. 가령 안드로마케의 탄원자 펠레우스와 테티스의 존재는 아킬레우스를 낳은 부모들이고, 또 그에 의해 죽임을 당한 헥토르는 안드로마케의 전남편이기 때문에 그리스의 영웅과 트로이의 영웅 사이에 오가는 대화 내용과 그 톤에 주목하지 않을 수 없다. 피로 물들인 적들 사이에서 본능의 피로 맺어진 가족의 새로운 끈은 정부와 국가란 제도를 넘어선 본성의 문제다. 따라서 민감한 인간의 한계 그 이상을 포괄하므로 자연히 절대자인 신의 개입이 선봉에 서서 해결해줄 수 있는 문제.

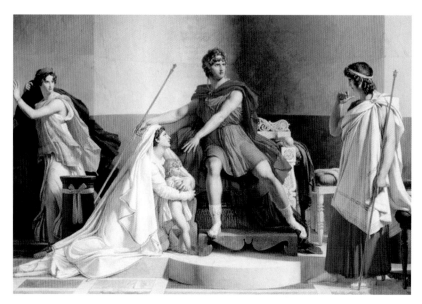

그림 54 피에르 나르시스 게랭, 안드로마케와 네오프톨레모스, 1810, 341×457cm, 루브르 박물관

〈그림 54〉는 피에르 나르시스 게랭의 〈안드로마케와 네오프톨레모스〉다. 그림 중앙에 붉은 머리를 한 남자는 피로스(네오프톨레모스)이며, 그는 안드로마케를 향해 양손을 펼치고 있다. 그 의미는 피로스가 안드로마케에게 끌렸던 매력을 수용한 것이며, 끝내는 피로스의 첩으로 낙점되어 그리스로 끌려왔기 때문이다. 그리스 연합군에 의해 트로이의 남성 영웅들은 대부분 몰살됐고, 그들의 부인이자 딸, 며느리들은 각자 그리스 연합국에 전리품으로 끌려왔다.

이 그림에서 안드로마케는 피로스와 사이에서 낳은 아들 몰로소스를 헤르미오네가 죽이려 하니 살려달라고 눈물로 호소하고 있다. 그림의 우측에서 흰 망

토를 두르고, 엄지손가락으로 바깥을 가리키는 젊은이는 아가멤논의 아들 오레스테스다. 아마도 네오프톨레모스를 향해 바깥으로 나가 대결을 선포하자는 제스처로 보인다. 에우리피데스의 『헬레네』에서 네오프톨레모스는 오레스테스에 의해 죽임을 당한다. 아마 그런 사실을 저런 제스처로 상징화한 것 같다. 그림의 좌측에 노랑 상의와 푸른 망토를 입고 놀라 바깥으로 뛰어나가려는 제스처를 보이는 여인은 헬레네와 메넬라오스 사이에 태어난 딸 헤르미오네다.

네오프톨레모스는 헥토르의 아내 안드로마케에게 매혹당한 것을 스스로 경멸이나 하듯 헤르미오네와 결혼했다. 그러나 십 년이 지나도록 두 사람 사이에 아기가 태어나질 않자, 네오프톨레모스가 출타하여 델포이에 간 사이 헤르미오네는 안드로마케에게 몹쓸 학대를 하며, 모자를 협박한다고 알렸다. 드라마에서 헤르미오네의 존재는 강건한 자기 주체성이 없는 것으로 보인다.

〈그림 55〉는 토마스 프란시스 딕시(1819~1895)가 그린 〈헤르미오네〉다. 영국 콘덤에서 태어난 프란시스 딕시는 초상화와 역사화, 그리고 장르화를 그렸다. 그가 그린 헤르미오네는 단정하게 빗은 머리, 잘 차려입은 의상, 고개를 밑으로 떨어뜨려 시선을 자신의 내면에 둔 모습이다. 오른손으로 허리춤을 감싸는 모습은 네오프톨레모스를 의식한 방어의 자세를 취하여 부적응의 태도로 보인다.

헤르미오네는 에우리피데스의 비극에서 부단히 안드로마케에 대해 치를 떨며 학대하는 역할을 맡았다. 다음의 대사는 그 점을 단적으로 알려준다.

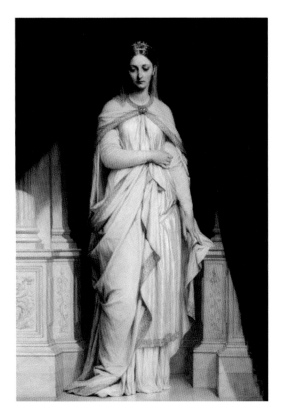

그림 55 토마스 프란시스 딕시, 헤르미오네,
1874, 143.3x.89.4cm갤러리 NSW

"너는 지아비를 죽인 원수의 어린것을 낳을 만큼 음란한 계집이 되어 버렸어, 그것이 야만스럽다는 증거이지."[13] 그러나 안드로마케는 메넬라오스 사위의 첩이 된 건 자신의 의도가 아니라 강요당한 거라고 항변한다. 자신이 포로가 된 것은 메넬라오스와 헬레네 때문이 아닌가? 헤르미오네의 부모님 때문이라고 목이 멘다. 왜 자신은 애를 낳아 이 고통을 배로 더 해야만 하는지 탄식한다.

〈그림 56〉은 〈헬레네와 메넬라오스〉의 모습을 담은 그림으로 독일 화가 요한 하인리히 빌헬름 티슈바인(1751~1829)이 그렸다. 그림 전체 색이 붉은 것은 트로이 시 전체가 불길에 휩싸인 모습을 상상해서 그렸기 때문이다.

메넬라오스는 파리스를 따라 트로이로 도주한 헬레네를 보자마자 군인의 가장 중요한 무기를 떨어뜨릴 정도로 여전히 그녀의 미모에 매료당하고 있다는 걸 보여준다. 안드로마케는 그러한 메넬라오스를 외모지상주의, 즉 겉치레만 중요시하는 부류로 보면서 힘 있는 자들은 내면적인 것을 진정으로 중요시하는 부유한 사

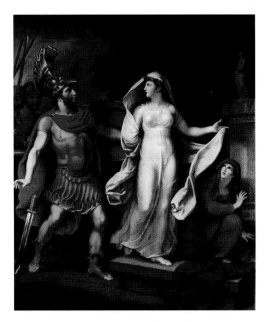

그림 56 요한 하인리히 빌헬름 티슈바인, 헬레네와 메넬라오스, 1816, 272×288cm, 그랜드듀칼 슐로즈 유틴

람들이어야 한다고 비판한다. 자신이 헤르미오네에 의해 죽임을 당한다면 그녀는 살인자의 오명에서 벗어날 수 없으며, 메넬라오스는 그 사실을 방조했다고 시민들이 지탄할 것을 경고한다. 그리고 내 아이를 죽인다면 펠레우스와 아킬레우스의 후예인 네오프톨레모스가 유아살해를 방치하지 않을 거라고 설득한다. 그리고 무엇보다도 여자 때문에 일리온 성을 망하게 한 메넬라오스의 근성을 지탄한다.

그녀의 바람대로, 극의 후반부에는 펠레우스가 나타나 메넬라오스를 다그친

다. 헬레네는 외국의 바람둥이와 함께 도주했는데도, 그녀를 찾기 위해 헬라스의 영주를 이끌고 일리온과 대항한 처사에 분노를 감추지 않는다.

그녀의 비행을 헬라스인들은 모두 알고 있는데, 왕인 메넬라오스가 그녀에 대한 미움을 보여줘서 트로이를 함락시킨 뒤 그녀를 그곳에서 죽였어야 했다는 질타를 퍼부었다. 그런데 죽이기는커녕, 그녀의 음탕한 꼴을 보자 맥이 빠져 칼을 떨어뜨리고, 그녀의 키스를 받아들였다는 정황을 언급함으로써, 티슈바인은 그런 펠레우스의 대사를 모방하여 잘 그렸다. 한편, 헤르미오네는 남편이 없는 틈을 타서 안드로마케와 몰로소스를 죽이려한 사실이 남편에게 들통 날까 봐, 자살을 시도하다가 하녀의 제지로 실패했다. 바로 그때 오레스테스는 도도네에 있는 제우스의 신탁소에 가는 길에 헤르미오네의 집을 찾았다.

〈그림 57〉은 그런 정황을 지로데 드 로시 트리오종(1767~1824)이 펜과 붓으로 그렸다. 지로데 드 로시 트리오종은 다비드의 문하생 중 그로, 앵그르, 제라르와 견줄만한 출중한 프랑스 화가였다. 몽타르지에서 태어나 로마에서 그림 수업을 받은 그는 문필을 사랑하여 문학적인 제재로 그림을 주로 그렸다.

헤르미오네가 네오프톨레모스에게 시집오기 전에 사실은 오레스테스와의 혼인이 약속돼 있었다. 그러나 오레스테스가 복수의 여신들의 추격을 당하면서 제정신이 아닌지라 메넬라오스는 아킬레우스 아들과 딸 헤르미오네의 혼인을 서둘렀던 것이다. 따라서 이들 두 사람 사이에는 은밀한 연정이 흐르고 있는 것을 누구도 저지하지 못할 것이다.

그림 상에서 오레스테스를 헤르미오네에게 안내하는 하녀가 등장하고, 반가운 시선으로 헤르미오네를 바라보는 오레스테스, 고개를 숙인 헤르미오네의 부끄러운 자태와 달리 어깨선을 드러낸 의상은 오레스테스를 유혹하는 팜므파탈의 이미지를 읽게 한다. 이들은 오랜 해후 끝에 둘이서 헤르미오네의 고향 스파르테로 도주한다.

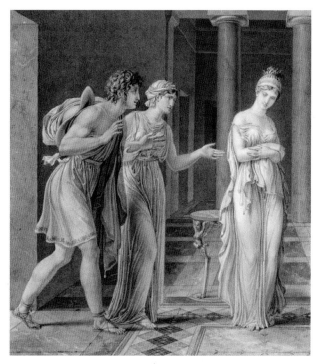

그림 57 지로데 드 로시 트리오종,
오레스테스와 헤르미오네의 만남, 1800, 28.5×21.8cm, 클리블랜드 미술박물관

〈그림 58〉은 스코틀랜드의 신고전주의 화가 콜린 모리슨(1732~1810)이 버질의 『아이네이아드』를 바탕으로 그린 그림이다. 에우리피데스의 작품이 바탕이 된 건 아니지만, 『안드로마케』의 말미에서 테티스가 나타나 극의 종결을 마무리하는 과정에서 안드로마케의 거취가 결정되면서 연관성이 없는 것도 아니다. 프티아에서 두 번째 과부가 된 안드로마케는 헥토르의 동생 헬레누스의 본처가 되면서 몰로소스의 땅에 머무는 것이 허락된다.

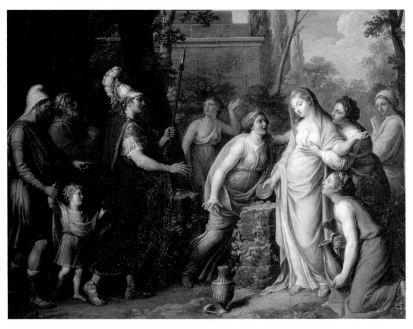

그림 58 콜린 모리슨, 헥토르의 영혼에 제주를 바치는 안드로마케, 1760, 테이트 갤러리

이 그림에서 아이네이아스는 패망한 트로이를 망명하여 새로운 고향을 찾는 여정에서 헬레누스가 지배하는 부트로툼에서 안드로마케와 만난다. 안드로마케는 헥토르의 묘지에서 그의 영혼에 제주를 바치는 중이었다. 그런데 트로이의 군복과 군모를 착용한 과거 헥토르의 부하였던 아이네이아스를 보자 만감이 교차하는 감정을 느끼는 중이다. 아이네이아스 뒤에는 그의 아버지 앙키세스와 어린 아들 아스카니우스가 아이네이아스의 겉옷을 향해 손짓하고 있다. 배경 중앙에는 헬레누스가 '작은 트로이'인 옛 성채를 닮게 지은 부트로툼의 성채가 보인다.

극의 종결에서 테티스는 펠레우스에게 네오프톨레모스를 피톤에 있는 아폴로 신전의 제단에 매장할 것을 부탁한다. 그래야 그 무덤은 오레스테스에 의해 무참히 죽었다는 사실이 증명되고, 델포이에 대한 책망이 될 수 있기 때문이다.

안드로마케의 결말은 결코 비극으로 끝나지 않았다. 오히려 파란만장한 그녀의 생애가 영웅적인 신성의 드라마를 보는 것 같다. 전 남편의 동생인 헬레누스의 등장은 에우리피데스가 고안한 히든카드 같다는 생각이다. 트로이의 존재를 결코 무시하려 하지 않는 에우리피데스의 아이디어는 트로이의 환생이 실현될 것 같은 상상력의 불씨를 키워준다.

콜린 모리슨은 1732년 밴프셔의 데스크포드에서 태어났다. 1753년 애버딘 마리샬 대학을 졸업한 후 로마로 이주하여 남은 생애를 보냈다. 초창기에는 그림과 조각을 겸했으나 후원자인 데스크포드 경의 추천을 받아 신고전주의 화가 안톤 라파엘 멩스(1728~1779)로부터 교훈을 얻으면서 그림 작업에 몰두했다. 그러나 1760년대에 사냥 중 총격 사고로 시력이 손상되면서 회화 작업을 포기하고, 조각품을 만들고 복원하며, 골동품 관심사를 추구하는 데 집중했다. 이 그림은 1759년 데스크포드 경의 조카 제임스 그랜트(1738~1811)로부터 의뢰를 받아 완성한 작품이다.

콤플렉스의 시작을 알리다

『엘렉트라』

●

에우리피데스의 드라마 『엘렉트라』에서 주인공 엘렉트라는 아이기스토스의 계략으로 몰락한 농부의 아내로 살아간다. 드라마의 대단원에서 아이기스토스는 길을 지나는 외지인들이 자신을 살해할 오레스테스 일행이라는 것을 모르고 거리낌 없이 식사에 초대하는가 하면, 클리타임네스트라는 엘렉트라와의 대화에서 남편 아가멤논을 살해한 것에 대해 일말의 후회를 보이기도 한다. 이는 소포클레스의 『엘렉트라』의 내용보다는 비 영웅적이고 탈 영웅적인 생활인으로 그려졌다는 사실을 예시한다.

그리스 비극 중 아가멤논의 가족사를 그린 드라마는 아이스퀼로스의 '오레스테이아 삼부작'과 에우리피데스의 『엘렉트라』, 『오레스테스』, 소포클레스의 『엘렉트라』가 있다. 이는 아가멤논의 지위와 그 비중을 반영한다고 본다. 에우리피데스의 『엘렉트라』는 아이스퀼로스의 『자비로운 여신들』을 바탕으로 한 듯, 오

그림 59 프레더릭 레이턴,
아가멤논의 무덤 옆에 있는 엘렉트라. 1869

레스테스와 엘렉트라가 성인이 된 이후 만나는 과정에서 서로를 증명하는 머리 타래와 발자국, 유아 때 입었던 겉옷이 똑같이 등장한다. 그러나 에우리피데스는 그 세 가지 소품을 모두 부정하고 이마에 난 흉터를 유일한 증거로 제시한다. 이는 에우리피데스가 소포클레스의 『엘렉트라』보다 먼저 쓰였을 거란[14] 추측을 준다.

〈그림 59〉는 프레더릭 레이턴 경이 그린 〈엘렉트라〉이다. 아가멤논의 무덤에 와서 자른 머리와 제주를 바치며, 아버지의 하인이 콜키스로 데려간 동생 오레스테스가 돌아와 아버지의 원수를 갚아줄 날만을 고대하며 기도를 읊조리는 모습이다.

그녀는 검은 상복을 입었으며, 아버지에 대한 회한과 어머니 클리타임네스트라와 그녀의 정부 아이기스토스에 대한 증오와 저주로 늘 고통받고 있다. 그의

숙부이자 아버지의 원수인 아이기스토스는 장차 엘렉트라가 낳을 남아의 후환이 두려워 몰락한 농부와 엘렉트라를 결혼시켰다. 그러나 농부는 엘렉트라의 침상에 한 번도 들어가지 않았고, 엘렉트라의 처녀성을 지켜주는 생활을 영위한다.

프레더릭 레이턴 경은 엘렉트라의 감은 눈 속에 가득히 고인 눈물로 그녀의 불행한 심정을 읽게 하며, 아울러 어머니 클리타임네스트라와 체격을 닮게 그려서 역시 불운한 운명의 굴레를 느끼게 한다(〈그림 7〉 참조). 정신분석학에서 프로이트가 또래의 이성보다는 아버지에 대한 정을 고수하며, 어머니를 경쟁자로 의식하는 여성을 '엘렉트라 콤플렉스'로 부르는데, 이는 아가멤논을 그리워하며 어머니 클리타임네스트라에게 적개심을 갖는 엘렉트라의 캐릭터에서 고안한 것이다.

이 드라마 『엘렉트라』는 엘렉트라의 남편 농부의 독백으로 시작한다. 일천 척의 배를 이끌고 그리스군 총사령관으로 트로이로 떠났던 아가멤논이 트로이의 왕 프리아모스를 끝으로 죽이고, 아르고스로 10년 만에 귀향했다. 그러나 성공적인 귀향도 잠시, 아가멤논은 탄탈로스의 왕홀을 남겨둔 채 숨을 거두고, 아이기스토스가 국왕이 되어 그분의 아내를 차지했다는 내용을 독백한다.

프리아모스가 네오프톨레모스에 의해 죽임을 당하는 그림에는 쥘 조제프 르페브르(1836~1911)가 그린 〈그림 60〉이 유명하다. 그는 이 작품으로 1861년 로마상을 수여했고, 이어 1891년 미술 아카데미의 로우로 선발됐다. 그는 파리의 에콜 보자르 출신으로, 그곳과 아카데미 줄리앙의 교수를 역임했다.

르페브르는 〈프리아모스의 죽음〉을 불타는 트로이 시내를 배경으로 그렸으며, 프리아모스의 목에 칼을 조준하는 네오프톨레모스는 아킬레우스 체격의 장점을 이어받은 모습으로 묘사되었다. 불타는 제우스 제단에서 프리아모스가 죽음으로써 그의 시신은 트로이의 제물로 제우스에게 바쳐지고 트로이는 멸망한다. 그리스 장군 및 왕들은 트로이의 여성들을 전리품으로 취한다. 앞에서 본 에우리피데스의 『안드로마케』나 앞으로 볼 『트로이 여인들』, 그리고 『헤카베』를 보면, 멸망한 트로이 여인들의 비극이 펼쳐진다.

그림 60 쥘 조제프 르페브르, 프리아모스의 죽음, 1861, 114×146cm, 국립미술고등학교

그림 61 스테파노스의 학생 메넬라오스,
오레스테스와 엘렉트라,
로마국립박물관 알템프스 궁전, BC.1C

〈그림 61〉은 〈오레스테스와 엘렉트라〉의 조각상으로 BC 1세기에 제작되었
다. 옷을 입은 여성은 누이 엘렉트라이며, 웃옷을 벗은 청년은 오레스테스다. 그
리스 아르카익 양식도 대개 남성상은 옷을 입지 않은 나체상으로 조각하여 코
러스라고 불렀으며, 소녀상은 드레이퍼리가 늘어진 드레스를 입고 머리를 곱게
땋아 화려한 면모를 보인 꼬레가 있다. 〈오레스테스와 엘렉트라〉 조각은 그런
그리스의 초기 전통상인 정면성에서 벗어나 감상의 묘미를 주는 환조이다. 다
만 엘렉트라와 오레스테스의 머리가 짧은 것은 그동안 길렀던 머리 타래를 잘

라서 아버지의 무덤에 바쳤기 때문이다. 그리스 비극에서 보면, 자신이 일정 기간 기른 머리 타래를 잘라 제단에 바치는 의식은 중요하게 묘사된다.

오레스테스는 친구 필라데스와 아르고스에 와서 누이 엘렉트라의 시집을 방문하는데, 엘렉트라는 포키스로부터 왔다는 청년을 오레스테스로 알아보지 못하고, 찾아온 용건을 묻는다. 오레스테스는 자신을 오레스테스의 친구로 밝히며, 누이 엘렉트라의 소식을 묻는 심부름으로 들렀다고 말한다. 이에 반가운 손님을 집으로 들이면서 현재의 남편은 아가멤논이 살아있을 당시 엘렉트라의 짝으로 염두에 두었던 디오스쿠로이 중에 카스토르는 아니라고 말한다.

아버지의 원수 아이기스토스는 엘렉트라가 훌륭한 가문의 출신과 결혼을 하면 그 후손으로 하여금 아버지의 원수를 갚을 수도 있을 것을 염려해, 몰락한 미케네 출신의 농부와 결혼을 시켰다는 사실을 전한다. 그러나 현 남편은 자격이 없는 이가 결혼을 주선한 만큼 엘렉트라의 순결성을 지켜주고, 경건과 신뢰의 마음으로 성실하게 산다는 이야기를 전한다.

엘렉트라는 오레스테스의 소식을 갖고 온 이 청년들에게 대접할 마땅한 식재가 없으니, 아가멤논이 살해당했을 당시 어린 오레스테스를 빼돌렸던 아버지의 가정교사이자 하인에게 들러 식재를 구해오라고 남편을 보낸다. 이제 백발이 성성한 노인이 된 가정교사는 엘렉트라의 집으로 오는 길에 먼저 아가멤논의 묘지에 들렀는데, 방금 쏟은 양의 피와 반짝이는 금발 타래를 보고, 오레스테스의 방문을 직감한다.

〈그림 62〉는 도기화로서 성인이 되어 돌아온 오레스테스가 아버지 묘지에 들러 자신의 머리 타래와 양의 피를 제물로 바치는 모습이다. 옆에는 오랜 지기 필라데스가 지켜보고 있다.

그림 62 아가멤논의 묘지에서 오레스테스와 필라데스, 도기화

그러면서 노인은 금발 타래의 광택과 무덤에 난 발자국, 어린 오레스테스가 입고 피신했던 겉옷을 예로 들며, 엘렉트라에게 오레스테스가 방문했음을 주장한다. 그러나 엘렉트라는 조목조목 노인의 말을 부정하는데, 이는 아이스퀼로스의 『제주를 바치는 여인들』을 참고한 것으로 보인다. 마침내 노인은 최후로 앞에 있는 젊은 청년의 이마에 난 상처 자국을 가리키며, 오레스테스임을 엘렉트라에게 입증한다.

그림 63 엘렉트라와 오레스테스, 필라데스

오레스테스는 처음부터 엘렉트라를 알아보았지만, 엘렉트라는 오레스테스의 이마에 난 상처 자국을 보고서야 자신의 오라비임을 확신한다. 앞의 조각 〈그림 61〉은 오매불망 기다리던 오레스테스의 방문을 받고, 사랑스러운 눈빛으로 동생을 바라보는 엘렉트라의 기쁨을 모방하고 있다. 그리고 연이어 두 남매와 필라데스, 노인은 클리타임네스트라와 아이기스토스를 살해하려는 시간과 장소를 꼼꼼히 추정하면서 계획하고 논의한다.

〈그림 63〉은 세 사람이 꾸며낸 이야기를 보여준다. 오레스테스는 포키스에서 전차경주를 하다가 떨어져 죽고, 자기는 그 재를 고향 집에 가져오는 친구로 가장한다. 즉 오레스테스가 오레스테스의 주검이 담긴 항아리를 엘렉트라에게 건네주는 그림이다. 이런 거짓 의식을 하는 것은 아이기스토스와 클리타임네스트라에게 안도의 숨을 줘서, 그들을 안심한 상태에서 쉽게 해치울 수 있다는 생각

에서 나왔다.

어린 오레스테스를 빼돌렸던 가정교사는 오레스테스가 아이기스토스를 처치할 수 있는 절호의 기회가 왔음을 알려준다. 그는 지금 인근의 들판에서 요정들에게 소를 바쳐 제사를 지내고 있다고 전한다. 클리타임네스트라는 아르고스 백성들의 눈총이 두려워 지금은 집에 있지만, 나중에 참석할 거란 소식도 일렀다. 과연 가정교사 노인이 말한 대로, 아이기스토스는 물기가 많은 정원을 거닐면서 화관을 만들려고 어린 도금 양의 가지를 엮고 있었다. 오레스테스와 그 일행이 지나가는 것을 보자, 아이기스토스는 손을 흔들며 자신들의 잔치에 참여하라고 초대한다. 제식에 참여한 오레스테스와 필라데스는 식이 진행되자 숨을 고르며, 자신들의 목적의식을 상기하며 손에 불끈 힘을 주었다.

그런 진실을 알 바 없는 아이기스토스는 바구니에서 날이 시퍼런 칼을 꺼내 들고, 송아지의 머리털을 잘라 불 속에 던졌다. 그리고 하인들이 메고 있던 그 동물을 찔러 목숨을 빼앗았다. 연이어 "황소를 솜씨 있게 해체하고, 말을 길들일 줄 아는 것이 테살리아인들의 미덕이라고 들었는데, 자 나그네여, 그대가 칼을 쥐고 테살리아인들의 평판이 사실임을 보여 달라."[15]고 촉구하였다. 그러자 오레스테스는 도리스 산 칼을 거머쥐고, 죔쇠로 여미게 되어있는 멋진 외투를 어깨에서 벗어던지더니, 필라데스를 조수로 쓰면서 송아지의 껍질을 잽싸게 벗겨내었다. 그리고 짐승의 속을 열어젖혔다. 그러자 아이기스토스가 내장을 손에 집어 들고 살폈다. 그런데 간엽이 없었고, 문정맥과 그 옆의 담낭은 살펴보는 이

에게 닥칠 재앙을 예고했다.

무슨 일로 언짢아하냐고 오레스테스가 아이기스토스의 낯빛을 보며 말을 건 넸다. 그러자 아이기스토스는 "나그네여, 외부로부터의 음모가 두렵소. 나의 가장 가증스러운 적인 아가멤논의 아들이 내 집을 위협하고 있소이다."[16]라고 답변했다. 그러자 오레스테스는 말했다. "그대는 한낱 망명자의 음모가 두려우시오? 이 나라의 왕이면서." 아이기스토스가 내장을 맛보려고 내장을 꼼꼼히 살피는 동안 오레스테스는 발끝으로 서서 그자의 목덜미를 쳤으며, 연이어 그자의 척추가 박살 나고 말았다. 그러자 그자는 온몸을 이리저리 버둥대며 헐떡이다가 피투성이가 되어 죽어버렸다.

그림 64 클리타임네스트라 앞에서 아이기스토스를 죽이는 오레스테스와 엘렉트라, BC 5C, 맨셀 콜렉션

〈그림 64〉는 요정에게 제를 바치는 아이기스토스에게 칼을 휘두르는 오레스테스와 그 뒤에서 오레스테스를 격려하는 엘렉트라의 모습이다. 에우리피데스의 드라마에서 클리타임네스트라와 엘렉트라는 아이기스토스가 죽어가는 현장에는 없었지만, 도기화는 상상하여 그렸다. 그만큼 오레스테스와 엘렉트라의 무의식에 아이기스토스와 클리타임네스트라는 저주를 한 몸에 받는 적들이다.

아이기스토스가 죽자 엘렉트라는 죽은 시신 앞에서 이런 말을 내뱉었다. "전 남편에게 정숙하지 않던 그녀가 자기에게 정숙할 것으로 생각한다면 그는 가련한 인간이라는 것을…" 엘렉트라는 아이기스토스의 삶이 비참했다고 비아냥거렸다. "네 아내가 무도한 여인임을 알고 있었고, 내 어머니는 불경한 남편을 얻었음을 알고 있었으니까. 자기보다 지체가 더 높은 아내와 결혼을 하게 되면 남편은 완전히 잊히고, 아내만 언급되기 마련이지. 남편은 아내 것이지만 아내는 남편 것이 아니라고."[17] 엘렉트라와 오레스테스, 필라데스와 가정교사 노인은 이제 클리타임네스트라를 살육하기 위한 논의를 하는데, 엘렉트라는 자기가 해산한 지 열흘이 지났으니, 클리타임네스트라로 하여금 어서 와서 신께 제식해줄 것을 요구한다는 거짓 전갈을 생각해냈다. 잠시 후 클리타임네스트라는 시종들을 대동하여 마차를 타고 엘렉트라의 허름한 집에 도착했다. 언제나 그렇듯, 클리타임네스트라와 엘렉트라는 심기 불편한 설전을 시작했다.

어머니는 이피게네이아가 제물로 죽기 전부터 아버지가 집을 비우면, 거울 앞에서 금발 머리를 손질하여, 부재중인 남편 외에 다른 남성에게 예뻐 보이려 했다는 불순한 태도를 꼬집었다. 또 트로이가 이기면 어머니는 기뻐하고, 트로이가 지면 눈에 수심이 가득했는데, 이는 아가멤논이 트로이에서 돌아오는 것을 원치 않았던 거라고 반박하였다.

엘렉트라는 아버지께서 어머니의 딸을 죽이셨다고 말하는데, 나와 오레스테스는 어머니에게 대체 무슨 잘못을 저질렀는지 묻는다. "아들은 추방되었으나 어머니의 정부는 추방되지 않았고, 어머니의 정부는 죽지 않았으나 자신은 죽었다고 항변했다. 아이기스토스는 아직 살아있는 자신에게 언니의 죽음보다 갑절이나 가혹한 죽음을 안겨주었다."[18]고 울부짖었다. 엘렉트라가 표방한 발언들에서 클리타임네스트라는 죽어야만 하는 운명이 드러나는 듯하다.

그림 65 장 뒤플레시 베르토, 장 바티스트 파타스,
클리타임네스트라를 죽이는 오레스테스, 1792, 에칭, 영국박물관

에우리피데스의 비극에서도 오레스테스가 단도를 클리타임네스트라에게 들이대자 클리타임네스트라는 "애들아 이 어미를 죽이지 말아다오! 아아, 슬프고 슬프도다."라는 탄원을 내뱉는다. 그러나 클리타임네스트라는 포이보스의 명령에 따라 오레스테스에게 죽어야 할 운명이다. 클리타임네스트라가 죽자, 사랑하면서도 사랑할 수 없었던 어머니에게 남매는 오열하면서 수의를 입혔다.

영국 박물관이 소장하고 있는 〈그림 65〉 에칭은 프랑스 화가이자 판화가인 장 바티스트 파타스(1748~1817)와 장 뒤플레시 베르토(1747~1819)가 제작했다. 에칭에 등장하는 인물은 네 사람과 한 명의 천사이며, 현장은 엘렉트라의 집이다. 클리타임네스트라는 오레스테스에게 자신의 머리를 잡힌 채 의자에 앉아있으며, 오레스테스가 검을 들고 찌르려고 하는 순간이다. 오레스테스 뒤에는 엘렉트라와 필라데스가 오레스테스를 도우려는 의지와 제스처를 보인다. 필라데스의 발치에는 죽은 아이기스토스의 상반신이 뒹굴어 있다. 일렬횡대로 그려진 살인사건은 관객이 보기 쉬운 각도로 방향을 잡았다.

〈그림 66〉은 애초에 레오나르도 다빈치가 펜과 잉크로 그리고, 물로 적신 〈레다와 백조〉 드로잉을 참고해, 후세대 이탈리아 화가 체사레 다 세스토(1477~1523)가 카피한 작품이다. 다빈치가 〈레다와 백조〉를 드로잉할 당시, 〈모나리자〉 작업을 병행하고 있었는데, 당시 그리스 시대의 조각 작품 〈라오쿤 군상〉이 발굴돼 르네상스 미술계에 적잖은 파장을 일으켰던 시기이다.

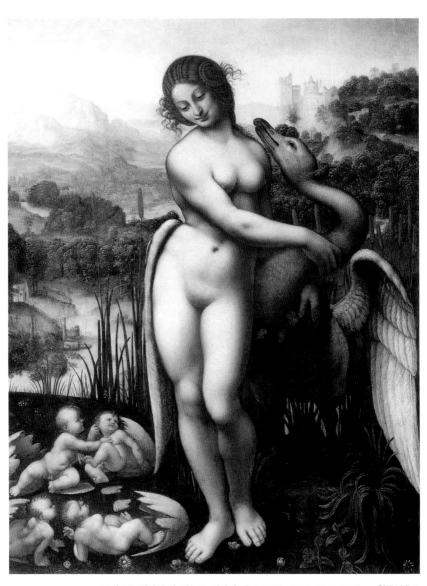

그림 66 체사레 다 세스토, 레다와 백조, 1505~1510, 69,5×73,7cm, 윌튼하우스

다빈치의 드로잉에서도 백조의 커브 진 목과 라오쿤의 손에 들린 뱀의 유연한 선이 닮았다는 해석이 있었고, 백조로 변신한 제우스의 강간은 라오쿤 군상을 살육하는 뱀의 공격을 상기시킨다는 추측도 있었다. 그리고 레다의 무릎 옆에 있는 아이는 라오쿤의 오른쪽에 있는 아이와 닮아있다는 해석[19] 등이 그런 사실을 보여준다. 다빈치가 〈레다와 백조〉를 채색한 템페라화나 프레스코화는 소실된 것으로 알려져 안타깝다. 그러나 다빈치의 제자나 후세대 화가들이 모방한 작품들을 감상할 수 있어서 다행이란 생각이 든다.

레다는 스파르타의 왕 틴다로스의 아내로 여왕의 신분이다. 용모는 체사레 다 세스토가 모방한 것처럼, 아프로디테만큼 아름다워서 제우스의 욕정을 충분히 일으킬 정도다. 제우스는 레다에게 반한 맘을 헤르메스에게 전하니, 헤르메스는 제우스에게 이런 아이디어를 건넨다. 자신은 독수리로 변신하고, 제우스는 독수리에 쫓기는 백조로 변신해 레다의 주위를 맴돌라고 전한다. 맹수에게 쫓기는 백조를 바라보던 레다는 모성본능이 발동하여 백조를 품에 안아 보호해준다. 이때다 싶은 제우스는 날개를 펼치고, 레다의 품속으로 뛰어 들어가 불같은 사랑을 태운다.

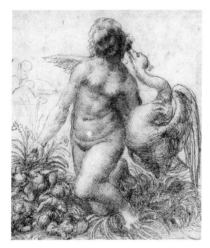

그림 67 레오나르도 다빈치, 레다와 백조, 1503∼1510, 체스워스 미술관(좌)
그림 68 라오쿤 군상, BC 200, 로마 에스퀼린에서 1506년 발굴(우)

레오나르도 다빈치는 레다와 제우스 사이 사랑의 결실로 두 개의 알을 낳은 레다를 드로잉하여 전한다. 한 알에서는 카스토르와 폴룩스(디오스쿠로이: 제우스의 자식들) 쌍둥이 형제가 나오고, 다른 한 알에서는 클리타임네스트라와 헬레네 자매가 나온다. 〈그림 66〉에서 보는 것처럼, 레다의 컨트라 포즈는 목에서 한번, 허리에서 한번 꺾여 유연한 S자를 보인다. 또한 조각의 대리석 질감을 살아 있는 흰색 피부로 모방하여, 당시 그리스 조각이 화가들에게 모범적인 모방의 대상이었음을 예시한다. 레다가 서 있는 배경은 다빈치가 개발한 키아로스큐로 (chiaroscuro) 기법으로 그려서 원경은 뿌옇게, 근경은 선명하게 채색한 공기 원근법이 적용되었다.

『엘렉트라』에서 관심 있게 볼 것은 디오스쿠로이 형제 중 카스토르의 존재다. 그는 아가멤논이 살아있을 당시에 엘렉트라의 짝으로 눈여겨봤던 인물이라 했다. 그리스 신화에서는 테세우스에게 억류됐던 헬레네를 디오스쿠로이 형제들이 탈환했던 인물로 묘사되나, 비극에서는 특별히 등장하는 경우가 희귀하다. 『엘렉트라』에서는 주인공들의 분망한 상황을 정리해주는 인물로 등장한다.

〈그림 69〉는 페테르 파울 루벤스가 오비디우스의 『변신 이야기』에 나온 이야기를 그린 것이다. 그림에서 보이는 두 여인은 아르고스의 왕 레우키포스의 딸인 포이베와 힐라에이라이다. 제우스의 쌍둥이 아들 카스토르와 폴룩스는 자매의 결혼식 당일 두 자매를 납치하는데, 그때의 납치 상황을 그렸다.

이 작품은 사랑과 폭력의 이미지를 풍기고 있는데, 정면을 향해 뻗은 포이베의 왼팔은 하늘을 가리키고 있고, 그 밑에 등을 보이는 힐라에이라는 포이베를 바라보며 왼팔을 낮게 뻗고 있다. 두 자매의 형상은 납치되는 와중에도 변조와 조화의 성질을 보여준다. 전체적으로 보았을 때 두 자매의 흰 피부는 디오스쿠로이들의 짙은 피부색과 강한 대비를 보이며, 역동감과 관능미를 발산하여 바로크 시대의 박진감과 운동감을 느끼게 한다. 회색빛의 백마는 앞발을 들고 있어서 당시의 난폭한 정황을 잘 보여준다.

그림 69 페테르 파울 루벤스, 레우키포스 딸들의 납치, 1618, 224×210.5cm, 알테 피나코테크

카스토르와 폴룩스는 레다가 낳은 쌍둥이지만 카스토르는 실루엣이고, 폴룩스는 정면이라 용모의 같음을 확인하기 어렵다. 그들이 타고 온 말들도 백마와 흑마라 디오스쿠로이라는 쌍둥이 형제가 아니지 않겠냐는 의구심을 갖는 학자

들도 있다. 흑마 뒤에 매달린 큐피드(아모르)는 욕망의 신답게 윤리적이고 도덕적으로 위배되는 사랑까지도 옹호하며 불을 붙이려는 의도로 그려져 있어서 디오스쿠로이들의 편애를 반영한다. 디오스쿠로이는 힐라에이라와 포이베에게 임신을 시키지만, 루벤스는 납치하는 폭행 장면으로 묘사했다. 이들은 곧이어 뒤쫓아 온 포이베와 힐라에이라의 남편들과 대결을 통해서 한날한시에 목숨을 잃는다.

제우스가 보기에 자신의 자식들이 가엾어, 하늘로 올려 쌍둥이 별자리로 박아 놓는다. 이들은 쌍둥이 별자리 카스토르와 폴룩스로 시켈리아 바다 위에서 선원들의 등불로 그들의 생명을 수호하라는 제우스의 명령을 따르고 있다. 루벤스는 전체 구도를 두 개의 사선으로 이루어진 X자 구도를 취했다. 인물 위주의 대작이고, 배경에는 여백의 공간미가 없어서 관객에게 사건의 현장에 와있는 착시를 준다. 그림의 인물들은 육체의 풍만함과 근육질을 보여준다. 인물 하나하나의 형태는 굴곡 있는 바로크 스타일을 상기시키며, 포이베의 발밑에 떨어진 패브릭의 질감은 비단결을 명증하게 보여준다.

카스토르는 『엘렉트라』 말미에서 오레스테스에게 제우스와 운명의 여신들이 결정한대로 행할 것을 명령한다. 즉 엘렉트라는 필라데스에게 아내로 주어 집으로 데려가게 하고, 오레스테스는 아르고스를 떠나라고 한다. 오레스테스는 어머니를 죽였으니 개 눈을 가진 복수의 여신들이 오레스테스를 몰아대어 광기 속에서 객지를 떠돌게 할 것이기 때문이다. 그래서 아테네로 가 팔라스의 여신

상을 얼싸안으면 복수의 여신들이 건드리지 못할 거라고 충고한다.

그리고 옛날에 신들께서 처음으로 살인사건을 투표로 재판했던 아레스의 언덕을 알려준다. 오레스테스도 그곳에서 재판을 받되, 투표가 찬반동수가 돼 사형을 면하게 된다고 일렀다. 그건 록시아스께서 오레스테스에게 어머니를 죽이라고 명령하신 만큼 그분께서 책임을 지신다는 뜻이다.

앞으로는 투표가 찬반동수일 경우 피고인은 무죄라는 법이 세워질 것이며, 무서운 여신들은 그런 결정에 속이 상해 그 언덕 바로 옆에 있는 지하 동굴로 내려갈 것인즉, 그곳은 인간들에게 신성하고 경건한 신탁소가 될 것을 알린다. 그 장소는 소포클레스의 비극『콜로노스의 오이디푸스』의 배경이기도 하다.

그림 70 조반니 바티스타 치프리아니, 카스토르와 폴룩스, 1783, 274.9×316.2cm

오레스테스는 알페이오스 강변, 뤼카이오스 성역에서 가까운 아르카디아 지방의 도시에 살도록 배정받았다. 그 도시는 앞으로 오레스테스의 이름을 딸 것이라는 계시도 하였다. 그러면서 아이기스토스의 시신은 아르고스 시민이 묻어줄 것이며, 클리타임네스트라는 헬레네와 메넬라오스가 묻어줄 것이라는 계획을 알린다. 한때 엘렉트라의 남편이었던 농부에게도 한밑천 든든히 주어 포키스 지방으로 보내라는 당부도 하였다. 엘렉트라와 오레스테스의 '모친살해'는 옛날 선조들의 죄가 그 남매를 파멸케 하라는 신탁 때문이었다.

에우리피데스의 『엘렉트라』를 마무리하는 그림으로 조반니 바티스타 치프리아니(1727~1785)가 그린 〈카스토르와 폴룩스〉를 통해 디오스쿠로이의 존재를 기억하고 싶다. 루벤스의 그림이 거친 디오스쿠로이라고 한다면, 조반니 바티스타 치프리아니의 디오스쿠로이는 곱상하고 우아한 모습이다. 이들이 서 있는 곳은 바닷가가 보이는 산 절벽이며, 오른쪽 옆에는 포세이돈이 부각으로 새겨진 분수대가 놓여있다. 카스토르가 폴룩스에게 녹색의 월계관을 씌어주는 모습인데, 그것은 제국 시대에 로마의 결혼식에서 로마 기사와 기병과 관련된 역할이라고 한다.

이 그림은 1783년 조지 월폴, 오르 포드 백작이 의뢰하여 호튼 홀의 살롱에 20세기까지 소장되었었다.[20] 바티스타 치프리아니는 피렌체 태생으로 영국에서 활동했던 신고전주의 화가이자 조각가다.

인간계에서 가장 아름다운 여인
vs 바람으로 빚은 허상

『헬레네』

●

그리스 신화를 통해 상식적으로 알고 있는 헬레네는 뭇 남성들이 한번 보면 너나 할 것 없이 그 용모에 매료될 정도로 아름답다. 게다가 지체 높은 스파르타의 왕 틴다레오스와 레다의 딸이다. 헬레네 또한 뭇 남성들의 시선을 의식하고 본인의 미모에 자신을 갖는 여인이다. 그러나 에우리피데스는 『헬레네』에서 우리가 상상할 수 없을 정도로 정숙하고 지혜로운 여인으로 모방하고 있다. 그 점이 일반 신화와 다른 비극의 차이점인데, 그림을 통해 드라마의 반어적인 설명으로 에우리피데스의 『헬레네』극을 소개한다.

〈그림 71〉은 라파엘 전파의 한 사람인 에블린 드 모건이 그린 작품이다. 아프로디테를 상징하는 하얀 장미가 발치에 무더기로 피어있고, 역시 아프로디테의 신조인 비둘기 5마리가 그려져 있다. 아마 드 모건이 그런 소품들을 그린 것은 파리스에게 헬레네를 소개해준 당사자가 아프로디테이기 때문이다. 헬레네는 인간 중 가장 아름다운 여인으로 아프로디테가 판정했고, 아프로디테는 신 중에 가장 아름다운 여신으로 파리스가 판정했기 때문이다. 이로써 일리아드의 내용을 생각하면, 아프로디테는 트로이 편이고, 미의 여신 판정에 진 헤라나 아테나는 그리스 편이다.

그림 71 에블린 드 모건, 트로이의 헬레네, 1898, 위트윅 장원

사실 헬레네가 결혼하기 전, 그리스의 내로라하는 영웅들은 그녀에게 연정을 품지 않은 사람이 없을 정도였다. 그중에는 아가멤논, 오디세우스, 아킬레우스,

테세우스, 필록테테스, 메넬라오스가 포함돼 있었다. 헬레네는 결국 스파르타의 왕인 메넬라오스와 결혼하지만, 오디세우스를 비롯한 나머지 영웅들은 평생에 걸쳐 한 번이라도 헬레네에게 불행이 닥쳐왔을 경우 헬레네를 구하고자 서약한 바 있다. 헬레네 입장에서는 평생에 걸쳐 안전을 보장하는 보험에 든 셈이다.

헬레네가 아프로디테가 새겨진 거울을 보며, 머리끝을 잡아당기는 저런 제스처는 통상 영화에서 주인공 여성이 혼자 있을 때 하는 나르시시즘적인 행위로 알려졌다. 자기 미모에 자신이 있을 때, 혹은 미모에 가장 비중을 드는 여성들이 저런 제스처를 곧잘 보인다. 거기에 올 핑크 드레스와 블론드 헤어, 팔찌와 발찌, 왕관까지 착용한 화려함은 곧 치러질 성대한 의식을 연상시킨다. 〈그림 71〉에서는 헬레네로 인하여 벌어지는 트로이 전쟁을 상징하는 무기나 피비린내 나는 참상의 분위기는 전혀 보이지 않으며, 해와 달이 동시에 보이는 진기한 풍경이다.

〈그림 72〉는 스위스의 여성화가 앙겔리카 카우프만(1741~1808)이 그린 〈헬레네에게 파리스와 같이 가라고 설득하는 비너스〉이다. 이 그림에도 아프로디테를 상징하는 신조인 비둘기 2마리가 아프로디테 곁에 그려져 있으며, 큐피드가 헬레네에게 소개해줄 파리스의 옷깃을 잡아끌며 데려오고 있다. 푸른 드레스를 입은 헬레네의 머리에는 그리스 조각에서 보는 바와 같은 형식의 헤어밴드를 하고 있다. 그리스 여성들에게 유행했던 네 가닥으로 여민 헤어밴드가 머리를 감싸고 있으며, 그녀의 실루엣은 이마에서부터 코 라인까지 일직선으로 뻗

어 있다. 이는 조각이란 대리석 재료가 오래 존속되는 물질이라 신고전주의 화

가들은 현존한 그리스 조각을 참조하여 회화작업을 했음을 보여준다.

큐퍼드의 안내를 받고 오는 파리스는 오른손의 포즈가 헬레네를 보자 내면의

호감을 나타내고 있고, 그에 따른 놀라움을 나타내는 왼손의 모습은 가슴에 대

어 마치 두근두근 심장 소리가 느껴지는 것 같다. 파리스가 쓴 프랑스풍의 모자

는 프리기아(Phrygia) 캡으로 자유를 상징한다. 파리스에게 가장 아름다운 여인을

소개하겠다던 아프로디테의 약속에 따라 처음으로 대면하는 파리스와 헬레네의

정경을 담은, 가장 부드럽고 우아한 양식의 회화로 손꼽는다. 명화가 보여주는

시각형식에 따라 해석한 내용이다. 그러나 에우리피데스의 드라마『헬레네』는

시각형식과는 전혀 상반되는 내용을 갖는다.

아프로디테가 파리스에게 소개한 헬레네는 헤라가 바람으로 빚은 허상이라는 것이 이 극의 진실이다. 헤라는 아프로디테가 여신 중에 가장 아름답다는 파리스의 판정에 불복종한 보복인 셈이다. 진짜 헬레네는 제우스의 아들 헤르메스가 제우스의 명령에 따라 이집트의 왕 프로테우스의 궁전에 숨겼다는 플롯을 가진다. 헬레네는 이집트에서 스파르타의 왕이자 자신의 남편인 메넬라오스가 찾아오기를 기다린다. 그러면 제우스는 왜 그런 명령을 내렸을까? 에우리피데스는 이렇게 적었다.

"어머니 대지에게 인간들의 과중한 짐을 덜어주시고, 헬라스의 가장 강력한 영웅을 세상에 알리고자 헬라스인들의 땅과 불행한 프리기아인들에게 전쟁을 가져다주었다."[21]는 표현이다.

제우스는 자신의 염원대로 아킬레우스를 영웅으로 만든 셈이며, 그리스와 트로

그림 73 헤어밴드를 한 그리스 여성 조각, 드 영 박물관

이 전쟁을 통해서 대지에 적합한 인구를 조정한 셈이다.

<그림 74>는 파리스의 용모를 가장 멋지게 그린 장 바티스트 프레데릭 데스머라이스(1756~1813)의 작품이다. 그는 신고전주의 시대의 프랑스 화가로 1785년 <누이 카미에를 사살하는 호레이스>로 로마상을 수상하면서, 1786년 이후 이탈리아에서 루카 미술대학과 마사 카라라 대학 교수를 역임했다.

<벌거벗은 파리스>는 프

그림 74 장 바티스트 프레데릭 데스머라이스, 벌거벗은 파리스, 1787, 77x118cm, 오르세 미술관

리기아 모자를 쓴 파리스가 붉은 사과를 들고 누구에게 줄 것인가를 생각하는 모습이다. 당시 목동의 신분이었던 파리스는 사냥개와 장대를 옆에 두고 있다. 사실, 파리스는 트로이의 왕 프리아모스와 헤카베의 차남이지만, 프리아모스와 헤카베는 장차 태어날 아들이 트로이를 횃불로 불태워버릴 당사자로 신탁을 받았기 때문에 파리스가 태어나자마자 이다산에 내다버렸다. 그런데 이다산의 목

동이 어린 파리스를 발견하고, 주워다 양젖으로 키워서 목동의 신분으로 성장할 수 있었다.

〈그림 75〉는 파리스를 조각한 안토니오 카노바(1757~1822)의 조각이다. 역시 그의 상징인 프리기아 모자를 쓰고 있는데, 이는 한때 그가 살았던 터키의 지역적 특성을 반영한 것으로 해석한다. 그가 나뭇등걸에 기대고 있으며, 긴 막대가 걸쳐 있는 것으로 보아 트로이의 왕자로 아직 복귀하지 않은 것으로 보인다. 그의 침착한 자세와 평온한 시선은 '삼미신의 판정'이란 어려운 순간의 여파를 전혀 암시하지 않는다.

카노바가 조각한 파리스는 우리가 익히 보아왔던 올림퍼스 12신 중에 가장 멋진 아폴로의 조각상과 비교되는 잘생김을 반영한다. 안토니오 카노바는 대리석 조각으로 유명한 이탈리아 신고전주의의 조각가다. 그의 조각품은 바로크 조각과 고전적 부흥에서 영감을 얻었지만, 바로크의 멜로드라마와 고전주의의 차가운 인위성을 피한 것이 특징이다. 그가 조각한 파리스는 배꼽을 중심으로 상체와 하체를 1대 1,618이란 황금 비례를 적용하였으며, 무릎에서 발끝까지는 인체의 1/4이란 고전주의의 절대적인 비율을 잘 고수한다.

장 바티스트 프레데릭 데스머라이스와 안토니오 카노바의 작품에서 보여준 파리스의 용모는 많은 후배 화가들에 의해 버전이 이어지고 있다.

그림 75 안토니오 카노바, 파리스, 1822, 203.2cm, 알테 피나코테크 미술관

148

Tip

더 알아보기

카노바는 1808년에서 1812년 사이에 조세핀 드 보하르나이스를 위해 〈파리
스〉의 첫 번째 버전을 조각했었으며, 현재 에르미타주 박물관에 있다. 〈그림
75〉 작품은 바이에른의 루드비히 왕자를 위해 제작하였고 현재 뮌헨에 있다.
이 버전은 1822년 그가 사망했을 당시 카노바의 스튜디오에서 미완성으로
발견되었다. 〈비너스〉와 함께(acc. no. 2003.21.1), 이듬해 카노바의 조수들에
의해 완성돼 1827년 초 카노바의 이복형 조반니 바티스타 사토리에 의해 런
던데리의 세 번째 후작에게 팔린 작품이다.[22]

그림 76 프랑수아 자비에르 파브르, 파리스의 심판, 1808, 119.38×167.64cm, 버지니아 예술박물관

〈그림 76〉은 프랑수아 자비에르 파브르(1766~1837)가 그린 〈파리스의 심판〉이다. 오른쪽 하늘 위에는 구름에 가려 희미하게 보이는 헤르메스가 카두케우스 지팡이를 높이 쳐들고 사라지고 있다. 그는 제우스의 명령으로 "세상에서 가장 아름다운 여신에게 사과를 주라."는 불화의 여신 에레스의 전갈을 파리스에게 전달하고 가는 것이다. 이 그림에서 프리기아 모자를 쓴 파리스는 아프로디테에게 사과를 건네주고 있다. 아프로디테는 "나에게 사과를 주면 이 세상에서 가장 아름다운 여인을 소개해 주겠다."는 조건을 내세웠기 때문이다. 창과 투구를 착용한 아테나 여신과 왕관을 쓴 헤라 곁에는 공작이 있으며, 두 여신은 자신들이 선택되지 않은 데 대해 쿨한 반응을 보이고 뒤로 물러서서 가고 있다.

신화적 주제를 주로 그렸던 자비에르 파브르는 몽펠리에서 태어났으며, 왕립 회화 조각 아카데미에서 수학하였고, 자크 루이 다비드의 제자로 1787년 로마상을 탄 이력이 있다. 이탈리아 귀족들과 관광객들은 파브르 그림에서 느껴지는 우아함, 이상주의, 그리고 정밀함을 선호했다. 그는 피렌체에서 미술 교사, 미술 수집가 및 작품 딜러로 활동하면서, 1828년 몽펠리에 파브르 박물관을 조성할 수 있었다.

〈파리스의 심판〉은 일리아드의 내용을 그린 것이다. 일리아드는 '일리온의 이야기'란 뜻이며, 일리온은 트로이의 옛말이다. 과연 아프로디테는 파리스에게 이 세상에서 가장 아름다운 여인을 소개해준다고 했는데, 그 여인은 누구일까? 이 극의 주인공 헬레네다. 헬레네는 당시 처녀가 아닌 스파르타의 왕인 메넬라

오스의 부인이었으며, 총각인 파리스와 정분이 나서 트로이로 도망갔다는 것은

이야기의 맥락상 심상치 않으며, 그리스에서는 달갑지 않은 사건이다.

그림 77 길리스 반 코닌슬루, 파리스의 심판이 있는 풍경화, 17th, 1270×1850mm, 국립서양미술관

다음 감상할 작품은 길리스 반 코닌슬루(1544~1607)가 17세기에 그린 〈파리스의 심판이 있는 풍경화〉이다. 그는 안트베르펜에서 태어난 플랑드르 화가로 풍경화에 지대한 공헌을 했으며, 스승으로는 피터 브뤼겔 엘더와 제자로 피터 브뤼겔 영거가 있다. 아프로디테에게 사과를 건네고 있는 파리스 곁에는 헤르메스가 있으며, 아테나 여신과 헤라는 곁에서 사과를 주는 파리스를 쳐다보고 있다. 아테나 여신은 투구를 썼고 곁에는 방패가 놓여있으며, 헤라는 여왕의 관을 쓰고 있다. 사과를 받는 아프로디테 곁에는 큐피드가 있어서 그들의 신분을 알아보기가 쉽다. 이 무리 반대편에는 사냥개 5마리를 끌고 가는 군사가 보인다. 그림의 원경으로는 험준한 산과 그리스 신전과 성곽이 있는 도시가 보인다.

이 그림에서는 레오나르도 다빈치가 개발한 공기 원근법으로서 키아로스쿠로 기법이 잘 적용되었다. 원경은 푸른색으로 그려 뿌연 공간감의 확장을 보이고, 근경은 짙은 원색으로 그려 분명한 시야를 확보했다. 인물이 포함된 풍경화가 감상하기에 편한 건, 인물에 해당하는 이야기와 더불어 그 인물의 심리학적인 정서를 자연이 포용하는 광대함에 있다. 즉 자연의 한 부분으로서 인간이 공간에 예속됨으로써 자연적으로 감정이 승화되는 그 여유로움 때문일 것이다.

그림 78 페테르 파울 루벤스, 파리스의 심판, 1633, 144.8×193.7cm, 내셔널 갤러리, 영국

〈파리스의 심판〉중 가장 유명한 작품은 17세기 바로크의 대가 페테르 파울 루벤스(1577~1640)가 그린 그림일 것이다. 그림 상단 중앙에는 불화의 여신 에레스가 사과 한 개를 던지는 모습이 그려져 있다. 그 왼쪽에는 나무 상단에서 3명의 사티로스가 서로 장난을 치고 있다. 아프로디테는 큐피드를 옆에 세워놓고 실루엣으로 그려져 있는데, 이는 그리스 조각상에서 흔히 이야기하는 '쾌락'을 상징하는 모습이다. 그녀는 파리스에게 사과를 받기 위해 한발 한발 다가가고 있다. 헤라는 검붉은 망토를 걸치고, 곁에는 헤라를 상징하는 공작이 위엄 있게 묘사됐다. 파리스가 자기에게 사과를 주면 아시아의 지배권과 권력을 주겠다는 공약을 내세운 바 있다. 그리스 조각에서 뒷모습은 '사랑'을 암시한다. 아프로디테 곁에는 아테나 여신이 웃옷을 걸치면서 파리스를 향하여 시선을 주며 정면

의 모습으로 그려져 있다. 그리스 조각에서 정면은 '아름다움'을 상징한다. 그녀의 배경에는 전쟁의 신답게 고르곤이 새겨져 있는 방패가 놓여있으며, 그 위에는 미네르바의 부엉이가 그려져 있다. 아테나는 파리스가 자신을 선택할 경우, 전투의 승리와 지혜를 준다는 공약을 한 바 있다. 그러나 파리스는 아름다운 여인을 소개한다는 아프로디테의 약속에 따라 헤라와 아테나가 내건 공약을 모두 잊어버렸다.

루벤스는 삼미신 옆에 나무를 사이에 두고 헤르메스와 파리스를 그려 넣었다. 파리스는 바위 위에 걸터앉아 다리를 뻗고 있으며, 프리기아 모자 대신에 햇빛을 차단하는 밀짚모자를 썼다. 반면 카두케우스 지팡이를 든 헤르메스는 비행모를 착용한 채 파리스의 판정을 옹호하려는 손짓을 보여준다.

17세기의 바로크 회화에서 늘 볼 수 있는 것처럼, 루벤스는 삼미신의 육체를 우람하고 근육질이 튼실한 여성들로 묘사하고 있다. 회화 상에서 큐피드가 셋으로 그려진 것은 아프로디테의 승리를 암시하며, 그림의 활력과 장식을 위해서 화가들에 따라서는 여러 명의 큐피드가 그려지곤 한다.

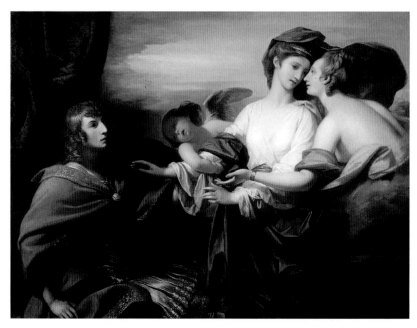

그림 79 벤저민 웨스트, 파리스에게 가는 헬레네, 1776, 1433×1983mm, 스미시온 예술박물관

〈그림 79〉는 벤저민 웨스트(1738~1820)가 그린 〈파리스에게 가는 헬레네〉다. 벤저민 웨스트는 미국 출생이지만 역사 · 종교 · 신화를 주제로 그림을 그려 영국의 역사화 발전에 영향을 미쳤으며, 런던에서 생을 마감했다. 왕립 아카데미의 창설자인 조지 3세의 역사 화가로서 1768년 왕립 아카데미의 창립회원이었고, 1792년에 조슈아 레이놀즈 경에 이어 그곳 원장으로 활약했었다. 이 작품은 아프로디테와 큐피드에 의해 이끌려 파리스에게 가는 헬레네가 어색한 듯 아프로디테에게 시선을 주고 있다. 헬레네의 머리에 얹어진 베일이 바람에 날리고

있는데, 스파르타 여왕의 신분을 감추기 위한 장치였을 것이다. 헬레네를 본 파리스의 굳은 표정은 헬레네의 미모에 충분히 경직된 순간으로 그렸다. 아프로디테에 의해 인간 중 가장 아름다운 여인으로 판정된 헬레네와 파리스에 의해 가장 아름다운 여신으로 판정된 아프로디테는 대리석 조각에서 볼 수 있는 피부 결을 띤다.

웨스트의 그림에는 붓질의 흔적 없이 결이 고우며, 반짝거리는 옷자락의 주름은 신고전주의 회화의 정석을 보는 듯하다. 웨스트가 생각하는 예술이란 인간의 아름다움을 나타내야 하며, 디자인은 이상적으로 완벽해야 하고, 주인공의 태도에는 우아함과 고상함이 느껴져야 한다고 언급했다. 이 작품에서는 헬레네의 분향이 그윽하게 느껴진다.

그림 80 자크 루이 다비드, 파리스와 헬레네의 사랑, 1788, 144×180cm, 장식미술 박물관

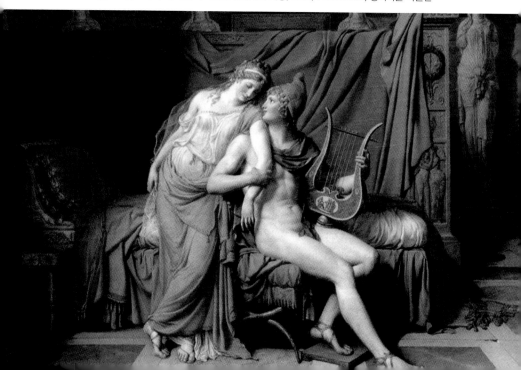

〈그림 80〉은 18세기 프랑스 신고전주의 화가 자크 루이 다비드가 그린 〈파리스와 헬레네의 사랑〉이다. 아프로디테에게 소개받은 헬레네와 파리스가 달콤한 첫날밤을 보내는 장면이다. 그림 배경에는 그리스 신전의 기둥이 그려져 있는데, 지금은 많이 파손된 에렉테이온 신전의 기둥으로 보인다. 이 신전은 기둥을 여신의 조각상으로 장식하고 있어서 신전의 전체적인 아름다움을 충분히 상상하게 한다.

18세기 당시, 서구에서는 서기 79년 8월 베수비오 화산의 폭발로 인하여 지하세계에 묻혔던 그리스의 유물 및 신전의 파편들이 지상으로 분출된 사건이 있었다. 그 때문에 그리스의 문화가 다시 부각되면서 신고전주의 회화 양식이 부활하는 계기가 됐다. 폼페이뿐만 아니라 헤리클라네움, 파에스툼 등 고대 건축을 발굴하고, 동방 여행으로 그리스 문화를 재발견하는 등 고대를 동경하는 경향이 사회 전반을 풍미한다. 그러자 고전주의의 정확성 즉 형식의 정연한 통일과 조화, 표현의 명확성, 형식과 내용의 균형이 중시된다. 이를 위해 엄격하게 균형 잡힌 안정된 구도를 통해 공간을 압축하고, 강직한 선을 통해 명확한 윤곽을, 깊이 있는 명암을 통해 입체성 등을 강조한 작품들이 아카데미를 통해 확산한다. 그 선봉에 자크 루이 다비드가 있었으며, 제자로서는 도미니크 앵그르를 위시한 프랑스 신고전주의자들은 모두 그의 가르침을 받았다고 해도 과언이 아니다.

침상 앞 의자에 앉아있는 파리스는 특유의 프리기아 모자를 쓰고 나신으로 그려져 있으며, 아폴로가 들었음 직한 황금 리라를 왼손으로 들고 있다. 반면 헬

레네는 성장한 모습으로 그려졌고, 파리스가 쉬고 있는 방으로 방금 들어온 듯하다. 붉게 상기된 헬레네의 부끄러운 표정은 그녀의 꼰 다리에서도 여실히 나타난다. 이심전심 파리스는 그의 오른팔로 헬레네를 잡아당기며, 그윽하고 뜨거운 시선으로 헬레네를 압도하고 있다. 헬레네와 파리스의 빛나는 금발은 한 쌍의 선남선녀로 그려졌으나, 이후 스파르타의 왕 메넬라오스의 불타오르는 치욕은 트로이의 전멸로 그 복수극이 감행될 것으로 예상된다.

이는 앞에서 언급한, 프리아모스와 헤카베가 신탁받았던 내용, 파리스가 지은 죄로 인해 트로이는 불타 없어질 것이라는 예상이 적중하게 되니, 스파르타의 여왕과 정분이 난 파리스로 인해 일리온은 불길에 휩싸이게 될 것이다. 그리스에서 첫날밤을 보낸 파리스와 헬레네는 그다음 날 트로이를 향하여 줄행랑을 친다. 그 와중에 그리스 병사와 트로이 병사들 간의 몸싸움이 일어났고, 급기야는 마누라가 젊은 트로이의 왕자 파리스에게 납치되었다는 낭설이 오보된다. 그러나 에우리피데스의 『헬레네』에서 진짜 헬레네는 파리스를 만난 적이 없으며, 따라서 메넬라오스를 배신한 적도 없고, 고스란히 자신의 정절을 지킨 열녀로 묘사되었다.

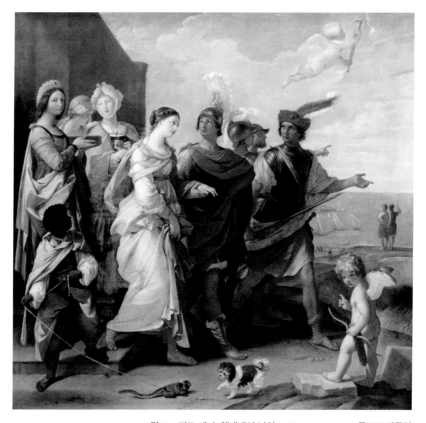

그림 81 귀도 레니, 헬레네의 납치, 1629, 253×265cm, 루브르 박물관

〈그림 81〉은 바로크 시대의 이탈리아 화가 귀도 레니(1575~1642)의 〈헬레네의 납치〉다. 귀도 레니는 차분한 구도와 명쾌한 색채로 고전주의를 모방한다. 사랑과 그 욕망을 부추기는 큐피드 두 마리가 하나는 지상에, 하나는 하늘에 그림으로써 그 활력과 분위기를 고조시킨다. 헬레네를 안내하는 파리스와 트로이

병사들은 그리스의 아울리스 항에서 배를 타고 트로이를 향해 떠날 것이다. 그리스 편에서 보면 스파르타의 여왕을 납치하는 격인데, 헬레네의 표정은 자유로운 의지를 바탕으로 한 차분한 분위기로 그렸다. 그녀의 피부 결은 백옥 같은 질감을 보여주며, 발치에 있는 강아지와 청설모는 여유로운 일상으로 보인다. 귀도 레니는 안니발레 카라치를 스승으로 여기며, 작품의 엄격성과 꽉 찬 구도를 추종했다.

한편, 개빈 해밀턴(1723~1798)의 〈헬레네의 납치〉는 귀도 레니의 그림보다 움직임이 더 많아 활력 있는 분위기와 구도를 보인다.

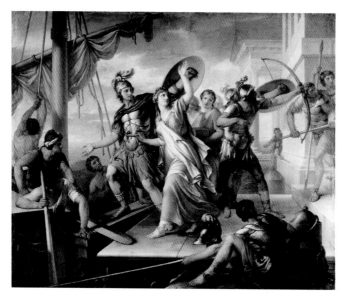

그림 82 개빈 해밀턴, 헬레네의 납치, 1784, 306×367cm, 로마 미술관

헬레네를 납치하는 파리스는 왼손을 뻗어 친절하게 헬레네를 안내하며, 오른손은 그리스를 향해 방패를 펼쳐 방어하고 있다. 옆에서 헬레네는 오른손으로는 파리스의 허리춤을 부여잡고 있으며, 왼손으로는 자신의 조국 그리스를 향해 인사하고 있다. 헬레네의 여종들과 트로이의 병사들은 성공적인 일을 마무리하기 위하여 일사불란하게 움직인다. 헬레네와 파리스는 그리스에서 첫날밤을 보내고, 해가 미처 뜨지 못한 어스름한 새벽녘에 탈출을 그리고 있다. 주인공들이 있는 배경은 멀리 푸른색으로 그려져 있어서 레오나르도 다빈치가 개발한 공기 원근법 키아로스쿠로 기법을 확인할 수 있다. 개빈 해밀턴은 스코틀랜드 신고전주의 역사 화가이며, 그리스 미술사학자 요한 요하임 빙켈만과 작가 괴테, 조각가 안토니오 카노바가 높게 평가한 화가였다.

한편 에우리피데스의 『헬레네』에서 헬레네는 이집트의 왕 프로테우스의 보호 아래에서 정절을 지킬 수 있었으나 프로테우스가 죽자, 그의 아들 테오클리메노스가 정권을 승계하면서 헬레네에게 결혼을 제안한다. 그러나 헬레네는 최후의 보루로 프로테우스의 무덤가에서 메넬라오스를 향한 수절을 지킬 수 있게 해달라고 탄원하며 하루하루를 버틴다. 급기야 메넬라오스가 트로이 전쟁을 종식하고 헬레네를 찾아 그리스로 회향하는 도중, 인근의 동굴에 헬레네를 가둬두고, 이집트에 들르게 됐다. 그러나 그 헬레네는 메넬라오스로선 알 수 없는 헤라가 운무로 만든 허상의 이미지다.

마침내 프로테우스의 무덤가에서 조우한 메넬라오스와 헬레네는 서로를 확

인했으며, 헬레네는 메넬라오스를 향한 그리움과 탄식을 내뱉었고, 메넬라오스로선 전혀 짐작할 수 없는 사실을 밝혔다. 즉 파리스에게 간 헬레네는 허상과 이름뿐이고, 자신은 제우스의 명령에 따라 구름으로 둘러싸여 헤르메스에 의해 이집트로 피신해 머물렀음을 알렸다. 그리고 사랑하는 당신 메넬라오스가 돌아와 자신을 데려가기만을 목 놓아 기다렸다고 말한다. 오랜 대화 중 메넬라오스와 헬레네는 제우스와 헤라의 뜻을 알아차리고, 테오클리메노스를 속인 다음 스파르타로 도주할 계획을 세운다.

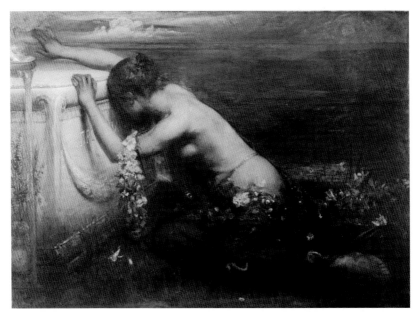

그림 83 조지 윌리엄 조이, 라오디미아, 포츠 마우스 박물관

〈그림 83〉은 『일리아드』에 나오는 라오디미아를 조지 윌리엄 조이 (1844~1925)가 그렸다. 윌리엄 조이는 런던에서 활동했던 아일랜드 신고전주의 화가로 런던의 사우스 켄싱턴 예술학교와 왕립 예술학교에서 존 에버렛 밀레스와 프레더릭 레이턴, 조오지 프레드릿 왓츠 밑에서 수학했다. 이 그림은 라오디미아가 죽은 남편 프로테실라우스의 묘지에서 사흘 동안만 남편이 살아 돌아오길 탄원하는 모습이다. 신들은 라오디미아의 간절한 소원을 들어주어 죽은 남편과 재회할 기회를 준다.

신고전주의 화가들이 그린 헬레네의 모습은 아니지만, 그림의 시각적인 형식은 프로테우스의 묘지 앞에서 메넬라오스를 향한 정절을 지키도록 탄원하는 헬레네의 모습을 연상시키기에 충분하다. 라오디미아의 뒤태는 헬레네만큼 아름다우며, 남편을 향한 그리움과 그 애절함은 에우리피데스가 열녀로 그린 헬레네와 비유하기에 적절하다.

그림 84 앤서니 프레더릭 어거스트 샌디스,
트로이의 헬레네, 1867, 워커 아트 갤러리

〈그림 84〉는 앤서니 프레더릭 어거스트 샌디스(1829~1904)가 그린 헬레네의
모습이다. 상식적으로 생각하는 헬레네의 모습은 아니어서 낯선 감이 있다. 그
러나 에우리피데스 극의 시선에서 생각해볼 때 공감이 가지 않는 것도 아니다.
자신의 의지와 무관하게 헤라 여신의 계획에 따라 이집트에서 낯선 남자의 청
혼을 받기도 하고, 수많은 그리스의 젊은 남자들이 스카만드로스의 해안에서

목숨을 잃어버린 원흉으로 자신을 몰아가는 등 자기를 둘러싼 무수한 풍문에 기가 질린 헬레네의 모습으로 연상되기 때문이다. 조금만 건드려도 곧바로 불만이 폭발할 것 같은 심통으로 보인다. 아름다운 그림은 아니지만, 충분히 미적인(the aesthetic) 그림이다.

프레더릭 어거스트 샌디스는 영국 노리치에서 태어났으며, 1846년 노리치 디자인학교에서 수업을 받았다. 영국 라파엘 전파들과 교류하면서, 특히 단테 가브리엘 로제티와는 자신의 아내 케오미 그레이를 모델로 공유하면서 로제티에게 많은 예술적 영감을 받았다.

에우리피데스는 호메로스의 그리스 신화 『일리아드』를 바탕으로 비슷한 듯하면서도 다른 헬레네의 이야기를 창작해 전혀 다른 헬레네의 세상을 보여준다. 메넬라오스를 기다리던 헬레네는 프로테우스의 무덤 앞에서 "다른 여인들은 미모 때문에 행복을 누리는데, 나는 미모 때문에 망했으니… 불운한 내 남편은 군대를 모아 납치된 나를 되찾기 위해 일리온의 성채를 향해 나아갔고, 수많은 목숨들이 나로 인하여 스카만드로스 강변에서 죽어가고 있다."[23]라고 탄식했다.

온갖 불행을 당하는 자신의 상황을 알지 못한 채 액면 그대로 자신을 저주하는 사람들 때문에 헬레네는 몹시 괴로워했다. "나는 수많은 불행으로 둘러싸여 있어. 나는 잘못이 없는데 악명이 높아. 악행을 저지르지 않았는데도 악명이 높은 것은 정당한 악명보다 더 나쁜 것이지."[24]라고 독백하는 헬레네가 불행하다는 생각이 들었다.

설상가상 헬레네는 자기 때문에 어머니 레다도 자살했고, 자신의 오라비 디오스쿠로이도 더 이상 살아있지 않으니 죽는 것이 상책이라는 결론을 내린다. 그 순간, 테오클리메노스의 여동생이자 예언자인 테오노에로부터 남편 메넬라오스가 자신을 찾아올 것이라는 예언을 들은 바가 있어서 절체절명의 순간에도 희망의 끈을 놓지 않았다.

트로이가 멸망한 후 그리스로 돌아가기 위해 메넬라오스는 자신의 의지와 상관없이 8년여를 그리스 인근의 바다에서 정처 없는 방랑 끝에 이집트에 정박했다. 그때 진짜 헬레네를 프로테우스 무덤 앞에서 만나고, 두 사람은 헬레네에게 연정을 품은 프로테우스의 아들 테오클리메노스를 속이고 그리스로 출항한다.

테오클리메노스는 자신을 속인 헬레네와 메넬라오스를 추격하려 하는 순간, 디오스쿠로이 형제들이 나타나 그의 격한 심정을 달랜다. 테오클리메노스는 마침내 헬레네가 메넬라오스를 따라 이집트를 떠나는 게 제우스의 뜻이라면, 따르겠다고 한다. 헬레네가 비록 자신의 연정을 받아들이지는 않았지만, 감정적으로 가장 가까이 있던 자로서 헬레네를 '정숙한 여인'으로 판정하는 그의 생각에 공감한다. '그대들의 누이로서 그대들과 한 핏줄에서 태어난 헬레네는 가장 훌륭하고 지혜로운 여인'으로 칭송하고 있기 때문이다. 그리고 "그토록 고귀한 마음씨를 가진 여인은 흔치 않다."고 찬양함으로써 상식적인 헬레네에 대한 이미지 쇄신을 알려준다. 필자는, 헬레네가 권력 앞에서 정절을 지킬 수 있게 프로테우스 무덤가에서 잠자리를 고수했던 특유의 지혜를 고안한, 에우리피데스에게

찬사를 보낸다.

〈그림 85〉는 영국의 라파엘 전파의 일원인 단테 가브리엘 로제티가 그린 헬레네다. 황금색의 무드에 휩싸여 정면을 응시하는 헬레네는 자신의 내면을 바라보는 시선이다. 그리스와 트로이의 적절한 인구조정이란 제우스의 필요는 자신의 딸 헬레네를 통해 이루어냈다.

그림 85 단테 가브리엘 로제티, 트로이의 헬레네, 1863, 쿤스트할레

정복자들의 전리품

『트로이의 여인들』

●

에우리피데스의 『트로이의 여인들』의 배경은 그리스 연합군에 의해 초토화된 트로이 성에서 시작된다. 헥토르는 아킬레우스에 의해 죽고, 파리스는 필록테테스에 의해 죽고, 그들의 아버지이자 트로이의 왕인 프리아모스는 아킬레우스의 아들 네오프톨레모스에 의해 제우스 제단 앞에서 죽는다. 이렇게 트로이 남자들이 도륙되고, 트로이 여인들은 정복자들의 전리품이 된다.

우선 왕비 헤카베는 오디세우스의 몸종이 되고, 그녀의 딸 카산드라는 아가멤논의 잠자리 시중이 되고, 그녀의 동생 폴릭세네는 아킬레우스의 무덤가에 제물로 바쳐진다. 헥토르의 아내 안드로마케는 아킬레우스의 아들인 네오프톨레모스의 첩으로 배당된다. 그러던 중 메넬라오스는 트로이에서 헬레네와 상봉하는데, 헬레네의 애걸복걸에 그녀를 죽이지 못하고 그리스로 데려간다. 그러니까 『트로이의 여인들』은 트로이가 함락되고, 살아남은 트로이의 왕족 헤카베, 카산드라, 안드로마케 그리고 헬레네의 이야기다.

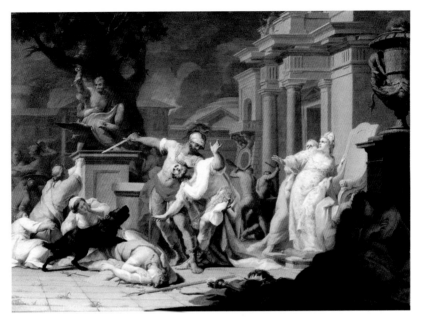

그림 86 타데우시 쿤츠, 프리아모스의 죽음, 1756, 99×136cm, 바벨 싱

프리아모스가 그리스의 네오프톨레모스에 의해 살해되는 그림은 알려진 게 꽤 많다. 그러나 타데우시 쿤츠(1727~1793)가 그린 작품은 유달리 명도가 높다. 그래서 트로이 입장이 아니라, 그리스의 관점에서 그린 그림으로 보인다. 프리아모스의 저항은 항거할 수 없는 운명으로 비추며, 칼을 든 네오프톨레모스는 제우스의 동상 앞에서 주저 없이 프리아모스의 목을 베려는 순간이다.

불타는 트로이 성을 배경으로 폭력을 행사하는 그리스 군사들이 보이고, 죽음에 직면한 프리아모스 곁에서 혼절하려는 헤카베, 며느리 안드로마케, 딸 카

산드라와 폴릭세네가 격정에 몸부림치고 있다. 이미 죽은 파리스의 사체가 전면에 쓰러져 있다. 트로이 여인들은 새로운 분배자들에게 할당되어 노예가 될 운명에 처한 울부짖음이 스카만드로스 강에 울려 퍼지고 있다.

이 그림을 그린 타데우시 쿤츠는 폴란드 출생으로 1748년부터 1752년까지 로마에 있는 프랑스 아카데미와 산 루카 아카데미에서 수학하였고, 1754년 폴란드에서 세인트 아달베르트와 크라쿠프 대성당의 세인트 카시미르 제단과 바르샤바 국립 박물관에 있는 〈행운〉, 〈예술〉[25] 등 여러 작품을 남겼다.

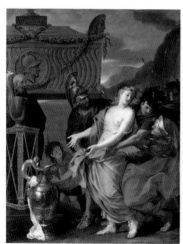 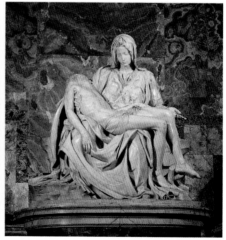

그림 87 샤를 르 브룅, 폴릭세네의 희생, 1647, 177.8×131.4cm, 메트로폴리탄 미술관(좌)
그림 88 미켈란젤로, 피에타, 1449(우)

〈그림 87〉은 아킬레우스 묘지에 희생양으로 분배된 폴릭세네의 모습이다. 이 그림의 화가는 샤를 르 브룅(1619~1690)이다. 아가멤논의 딸 이피게네이아처럼 자신의 의지와는 무관하게 권력 앞에서 희생당하는 모습이다. 힘없는 폴릭세네의 모습에서 정복당한 약소국의 설움을 읽는다. 황망하기 그지없는 그녀의 손짓은 비극의 정점에 있다. 미켈란젤로의 〈피에타〉 조각에서 볼 수 있는 마리아의 손 제스처와 흡사하다.

더불어 그녀가 걸친 웃옷 파란색은 동양에서는 '청출어람'(靑出於藍)이나 '독야청청'(獨也靑靑)의 뜻이 함축한 듯 긍정적이고 희망적인 데 비해, 서양에서는 반대로 우울과 고통이란 부정적 정서를 알린다. 샤를 르 브룅은 프랑스의 화가이자 미술 이론가다. 루이 14세는 그를 '가장 위대한 예술가'로 선언했고, 17세기 프랑스 미술계에서 주도적인 인물이었다. 그는 니콜라스 푸생으로부터 많은 영향을 받았다.

황금빛 조명에 물든 〈그림 89〉는 아킬레우스 묘지에서 희생양으로 죽은 폴릭세네와 그녀의 죽음에 고개를 숙이고 탄식하는 헤카베의 뒷모습으로 메리 조제프 블롱델(1781~1853)이 그렸다. 헤카베는 왕족으로 태어나 결혼해서 다시 왕비가 된 몸이다. 모든 면에서 뛰어난 장남 헥토르는 아킬레우스의 칼에 죽고, 차남 파리스는 필록테테스에 의해 죽는다. 마지막으로 남편 프리아모스는 아킬레우스의 아들 네오프톨레모스에 의해 죽으면서 트로이는 함락된다.

그림 89 메리 조제프 블롱델,
헤카베와 폴릭세네, 1814, 204.6×146.2cm, 로스앤젤리스 카운티 미술관

헤카베는 아들 두 형제와 남편의 장례를 치르기 위해 자신의 머리털을 잘라 바치며 장사를 지냈다. 그리고 딸 카산드라와 폴릭세네, 며느리 안드로마케도 이어 비극적인 운명을 맞는다.

메리 조제프 블롱델은 비록 뒤태이긴 하지만, 헤카베를 상당히 젊고 건강하게 그렸다. 반면 정면으로 그린 폴릭세네의 처참한 얼굴은 관자로 하여금 생명이 새어나간 쓸쓸한 주검을 느끼게 한다. 처녀로 죽은 폴릭세네의 몸을 헤카베는 아치를 틀면서 감싸고 있다. 고개를 숙인 헤카베의 얼굴은 어두운 톤으로 그려 슬픔을 내면에 담아 감내하려는 의지로 보인다. 감정의 절제는 고전 회화가 지향하는 바다. 그래서 관자는 더 슬프고 애잔한 감상을 할 수 있다. 상투를 튼 그녀의 모습은 단정하기까지 하며, 마치 고전 무용수가 했음 직한 클래식한 포즈다. 메리 조제프 블롱델은 자신의 머리에서 생각하는 이상향을 회화로 모방했다. 그래서 신고전주의 저변에는 이데알리즘이란 플라톤의 철학사상이 주요 미학이 된다. 절대로 눈에 보이는 사실주의가 아니다.

자신의 딸을 아킬레우스의 묘지에 희생양으로 바쳐 죽게 한 그리스군들의 행태에 대해 헤카베는 절망한다. "내 딸이여! 무도한 희생이라는 처참한 죽임을 당한 너의 모습 앞에서 할 말을 잃었구나. 그러나 아무리 무참한 죽임을 당했을 망정 그 죽음은 삶과는 다르다는 뜻을 밝혀야겠지. 죽음이 모든 것의 끝장이라면 삶엔 여전히 희망이 있으니까."[26]라고 독백하며 스스로 몸을 추스른다.

메리 조제프 블롱델은 프랑스 신고전주의 화가이며, 역사화의 대가다. 그는

1803년에 로마상을 탔으며, 1824년에 찰스 10세에 의해 레종 도뇌르 훈장을 수여하면서 국립미술고등학교의 교수직에 오른다. 그리고 파리 아카데미의 의석으로 선출됐다. 그는 바롱 장 바티스트 레그노의 제자였으며, 도미니크 앵그르와는 평생지기다.

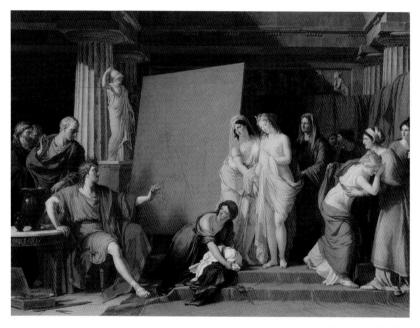

그림 90 프랑수아 앙드레 빈센트,
크로톤의 가장 아름다운 여인들로부터 헬레네의 모델을 선발하는 제욱시스,
1789, 323×425cm, 루브르 박물관

〈그림 90〉은 그리스 시대 명장 제욱시스가 헬레네의 초상화를 창작한 일화를 프랑수아 앙드레 빈센트(1746~1816)가 〈크로톤의 가장 아름다운 여인들로부터 헬레네의 모델을 선발하는 제욱시스〉에서 보여준다. 스파르타의 여왕 헬레네에게 초상화를 의뢰받은 제욱시스는 헬레네의 얼굴을 이미 여러 차례 본 적 있는 터라, 그녀의 완벽하지 않은 이목구비를 어떻게 할 것인가를 고민했다. 제욱시스는 아름다운 다른 여인들의 이목구비를 선택하여 헬레네의 얼굴에 집중해보리라는 아이디어를 생각하게 됐다.

그림에서 제욱시스는 아름다운 여러 여인의 장점을 파악하기 위하여 벗은 모습으로 심사하고 있다. 그 와중에 심사에서 떨어진 여인은 주섬주섬 옷을 챙기며 제욱시스를 향해 서운한 표정을 짓고 있고, 또 다른 여인은 보호자 품에서 눈물을 흘리며 못내 아쉬워하고 있다.

요즘 상식적으로 생각하는 건 화가가 초상화를 의뢰받을 경우, 그 의뢰자의 얼굴에 근접한 사실주의 화풍을 띠면서 약간의 보정을 두는 정도일 것이다. 그러나 그리스 고전주의 회화는 이처럼 눈에 보이는 대로가 아닌 마음으로 생각하는 그림을 그렸다. 아마 제욱시스는 자신이 그린 헬레네의 초상화를 당사자가 보았을 때, 타인의 눈에 비칠 자신의 이미지 관리와 그에 따른 자존감의 상승을 위해 그런 노력을 기울였을 것이란 해석이다. 초상화든 인물화든 작품에 임하면, 모델의 용모와 상관없이 최선의 아름다움으로 모방해야 하는 것이 화가의 의무였기 때문이다.

앙드레 빈센트의 이 작품은 자크 루이 다비드가 그린 〈브루투스 아들들의 시신을 운반하는 릭토르〉와 함께 1789년에 살롱에서 전시되었었다. 앙드레 빈센트는 1768년 로마상을 타고, 로마와 나폴리를 여행하면서 장 오노레 프라고나르의 작품에 고무돼 같은 스타일의 초상화를 많이 그렸다. 1790년에는 루이 16세에 의해 회화 마스터로 지정되었고, 1792년에는 왕립 아카데미의 교수로 임명되었다. 앙드레 빈센트는 라이벌인 자크 루이 다비드와 더불어 프랑스 신고전주의와 역사화 운동의 리더였으며, 하이르네상스의 화가 라파엘로를 사숙하였다. 그는 프랑스 미술 아카데미의 설립 멤버였고, 1795년 왕립 아카데미의 계승자로서, 프랑스 신고전주의 작품의 하이스탠다드를 이룬 인물로 평가받는다.

그림 91 윌리엄 클라크 윈트너, 고상미, 1920

〈그림 91〉은 20세기 영국 화가 윌리엄 클라크 윈트너(1857~1930)가 그린 초상화다. 이런 작품은 제욱시스가 헬레네를 그렸던 방식으로 후대 화가들이 가장 이상적인 아름다운 용모로 그렸으리라 상상할 수 있다. 얼굴의 이목구비, 헤어스타일과 액세서리, 의상과 포즈 등 어디 한 군데도 나무랄 데 없는 이상적 아름다움으로 구현했다. 이렇게 고전주의 회화에는 가장 이상적이고 합리적인 사상이 예술세계에 적용되었다.

가령 알렉상드르 카바넬이 그린 〈판도라〉의 경우 모델은 크리스티나 닐슨이다. 작품 오른쪽에 있는 크리스티나 닐슨의 실물사진과 〈판도라〉의 주인공과는 모습이 확연히 다르다. 판도라의 턱은 계란형으로 뾰족한데, 사진 인물의 턱은

사각형에 가깝다. 알렉상드르 카바넬은 실제의 모습으로 그리지 않았다. 신고전주의 화가들은 부랑아나 노예, 하녀를 그릴 때도 합리적인 비율을 정연하게 적용했으며, 대리석 같은 피부 결로 모방하는 것을 원칙으로 했다.

그림 93 판도라의 모델
크리스티나 닐슨

그림 92 알렉상드르 카바넬,
판도라, 1873, 70.2×49.2cm, 월터예술박물관

그림 94 앤서니 프레더릭 어거스트 샌디스, 카산드라, 1864

〈그림 94〉는 아가멤논의 잠자리를 시중들라고 선택된 트로이의 공주 카산드라의 모습이다. 카산드라는 아폴로에게 예언술을 부여받았지만, 문제는 그녀의 예언설을 아무도 믿지 않는 데 있다. 그래서 남들이 보면 제정신이 나간 실성한 여자다. 프레더릭 샌디스는 그 점에 초점을 맞춰 그렸다. 그녀는 그리스로 끌려가기 전에 탄식하는 모친 헤카베 앞에서 "자신은 복수의 여신으로 우리의 일가를 무너뜨린 아트레우스 일가를 파멸시키고, 승리의 노래를 부르며 저승으로 가겠다."[27]는 맹세를 거침없이 내뱉는다. 카산드라는 그리스 선박으로 끌려가면서 아폴론이 정말 신이라면, 그리스 최고의 왕 아가멤논은 헬레네보다 더 불길한 아내를 맞게 될 것이라는 저주를 퍼붓는다. 자기는 그의 죽음의 원인이 되고, 그이 일족을 멸망시켜 아버님과 형제들이 살해당한 원한을 풀겠다고 호언장담한다.

그림은 어머니 앞에서 포효하는 젊은 처자의 옆모습인데, 그림의 각도가 밑에서 위를 바라보며 그렸기 때문에 초상화에서 쉽게 볼 수 없는 들린 턱과 콧구멍, 그리고 구강 안의 모습이 보인다. 아름답고 예쁜 그림이기보다는 주인공의 특성을 잡아 그렸으므로 역시 미적인(the aesthetic) 그림이다(개인적으로 좋아하는 그림이다). 목에 두른 죽백나무로 만든 화환은 카산드라의 승리를 상징한다. 아울러 초록의 보석 귀걸이는 에메랄드이고, 목걸이는 터키석으로 보인다. 앤서니 프레더릭 어거스트 샌디스의 작품으로 〈그림 84 트로이의 헬레네〉를 앞에서 보았다.

〈그림 95〉는 라파엘 전파로 활약했던 영국의 화가 에블린 드 모건의 작품이다. 긴 머리를 갈기갈기 늘이면서 불타는 트로이 성을 배경으로 서 있는 여인은 트로이의 공주 카산드라다. 미모가 출중했던 카산드라는 아폴로의 사랑을 거부해서 생긴 벌로 미친 예언자라는 인상이 있다. 대개 카산드라를 그린 그림은 대부분 제정신이 아닌 모습으로 그려졌다.

에블린 드 모건이 그린 카산드라는 에우리피데스의 드라마에서 스스로 내뱉는 독백과 맞닿아 있다. 아가멤논의 첩으로 배정된 카산드라는 무녀복을 입고, 손에 햇불을 들

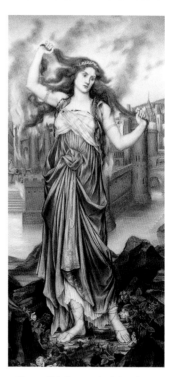

그림 95 에블린 드 모건, 카산드라, 1898

고 춤을 추면서 트로이의 여인들이 억류된 천막을 나오며 이렇게 독백한다.

"오! 히메나이오스 장군님에게 복이 있기를. 또한 아르고스의 왕비와 그곳에 시집가는 나에게도 복이 있기를. 어머님께선 돌아가신 아버님과 멸망한 조국을 슬퍼해서 눈물에만 젖어 계시므로 나는 스스로 혼례의 횃불을 붙이고 히메나이오스, 결혼의 신께 축복을 드린다. … 우리의 군무는 성스러워. 아폴론이여! 월계수 우거진 성역에 그대의 무녀가 혼인하는 것을 축복해서 군무의 장단을 맞추시오."[28]

"어머니, 찬란한 제 머리에 화환을 씌어주시고, 적의 왕비가 되는 저의 혼사를 기뻐해 주십시오. 낭군에게 데려가세요. 조국의 운명과 저의 혼사를 슬퍼하지 마십시오. 이 혼사는 어머님께서나 저에게 최대의 원수인 그들이 멸망하는 원인이 될 테니까요."[29]

카산드라의 이 대사는 그녀에게 닥칠 무겁고 충격적인 사건을 예언한 건데, 비극에서 그녀의 캐릭터가 갖는 중력감은 엘렉트라나 안티고네만큼 강렬하다. 이 그림을 그린 에블린 드 모건은 도자기 디자이너 윌리엄 드 모건을 남편으로 두어서, 미술공예운동과 라파엘 전파에서 활약할 수 있었다. 특히 가브리엘 로제티와 홀맨 헌트와의 예술적 교류는 그녀의 그림을 영적, 신화적, 우화적 주제를 다루게 하였다.

드 모건의 그림은 여성의 몸을 전경에 수직으로 배치하는 형식을 갖는다. 앞에서 본 〈그림 32 메데이아〉와 〈그림 71 트로이의 헬레네〉도 같은 구도를 취하

고 있다. 드 모건은 빛과 어둠, 변형과 속박의 방식을 통해서 다양한 알레고리를 모색하는데, 후기 작품은 보어 전쟁과 1차 세계대전의 갈등에 따른 평화주의 관점의 주제를 보여준다. 드 모건은 어린 시절부터 조지 프레더릭 와츠의 관심을 받으면서 특히 인물의 부유하는 듯한 우아한 자세와 선의 자유로움은 페미닌 스타일로 보여, 보티첼리의 영향력을 반영한다.

그림 96 제롬 마틴 랭글로이스,
미네르바에게 아이아스에 대한 복수를 간청하는 카산드라, 1810, 42×38.8cm, 샹베리미술관

〈그림 96〉은 제롬 마틴 랭글로이스가 그린 카산드라다. 보는 것처럼, 제롬 마틴은 아테나 신전을 배경으로 카산드라를 나신으로 그렸다. 아테나 신전의 제단에 화염불이 봉헌되고, 그 불빛이 비치는 아테나 상을 카산드라가 올려다본다. 그리스로 끌려가는 포로의 몸이라 두 손은 포박당해 있다. 아테나 상 아래에는 아가멤논의 존재를 상징하는 듯, 붉은 망토가 올려있다. 포로로 끌려갈 때는 아마 카산드라의 몸에 걸쳐 있을 것이다. 일설에 의하면 카산드라가 아이아스[30]에 의해 아테나 신전에서 강간을 당하는 수모가 전해진다. 제롬 마틴이 그린 나신의 카산드라는 아테네 신전에서 아이아스로부터 강간을 당한 이후로 그린 그림일 것이다.

한편 그림의 배경 저편에는 칼을 든 그리스 병졸이 트로이의 한 여인을 폭행하려 하자, 옆에 여자가 방어 자세를 취하고 있다. 랭글로이스 그림에서, 카산드라의 얼굴과 몸매는 가히 아폴로가 매료될 만큼 고혹적이다. 하여 일찍이 아폴로 신은 그녀의 용모에 반해서 사랑을 고한 적이 있다. 카산드라가 원하는 예언의 기술을 주었으나, 카산드라는 인간과 신의 한계를 극복하지 못하고, 아폴로의 사랑을 거부한다. 이에 화가 난 아폴로는 카산드라의 입안에 자신의 침을 가득 넣어, 카산드라가 예언해도 사람들은 그녀의 예언을 믿지 못하게 하는 벌[31]을 내린다.

카산드라를 그린 제롬 마틴 랭글로이스는 세밀화가인 부친이 화가가 되는 것을 반대했으나, 프랑스 신고전주의 대가 자크 루이 다비드의 문하생이 된다. 스

승의 가르침대로 랭글로이스는 정확한 형의 데생과 빛나는 색채의 렌더링으로 가히 로마상을 2번이나 수상한다. 그중 한 작품이 앞에서 본 〈그림 51 아킬레우스의 발치에서 호소하는 프리아모스〉로 1809년 1등 상을 수상했다.

자크 루이 다비드가 제자 중에 각별히 아꼈던 랭글로이스는 다비드의 작품 〈알프스를 건너는 나폴레옹, 비엔나 역사박물관 소장〉에서 말을 그렸으며, 〈테르모필레 전투에서 레오니다스〉와 〈마라의 죽음〉에서도 조교로서 발군의 실력을 보였다. 1806년부터 1837년까지 정기적인 살롱전을 가졌으며, 1817년 2등, 1819년 1등 상을 수상했다. 1822년에는 정부가 주는 명예군단의 기사 작위도 받았다. 1824년 브루셀에서는 추방당한 스승 자크 루이 다비드의 초상화를 그렸는데, 만년의 다비드 모습을 제자의 그림을 통해서 볼 수 있다. 그는 평생을 그림에 몰두하면서 스승과 같은 길을 갔다.

솔로몬 요셉 솔로몬의 〈그림 97〉은 신전의 어두운 배경과 대리석처럼 하얗게 발하는 카산드라의 나신이 대조를 이룬다. 아이아스의 폭발적 의지를 암시하는 듯 꽉 쥔 주먹은 결의에 찬 남성적인 힘을 상징한다. 카산드라를 왼손으로 거머쥐

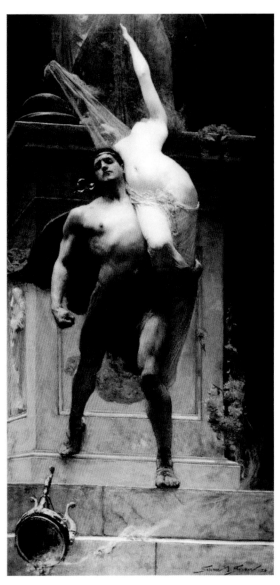

그림 97 솔로몬 요셉 솔로몬, 아이아스와 카산드라, 1886

어 어깨에 올리고 있어서 카산드라의 얼굴은 정면에서 볼 수 없지만, 손을 벌려 아테나 여신께 마지막까지 간구하는 모습이다.

요셉 솔로몬은, 놀랄만한 폭발력으로 잘 뛰었다는 아이아스의 포즈를 성실하게 그렸으며, 발치에 굴러떨어져 엎어진 향로를 통해서 성지에서 벌였던 만행을 상상하게 하는 내공을 보인다. 아테나는 신성한 자신의 성지에서 강간과 폭행, 난동을 부린 아이아스의 만행을 절대 잊지 않았다.

솔로몬 요셉 솔로몬은 알렉상드르 카바넬의 제자이며, 프레더릭 레이턴 경과 로렌스 알마 타데마를 존경하며 따랐던 스승들이다. 『트로이의 여인들』의 프롤로그에서 아테나와 포세이돈이 나누는 대화에서 아테나는 불편한 심기를 이렇게 전한다. 트로이가 함락되고, 승리한 그리스인들에게 뼈아픈 타격을 주어 치명적인 귀로가 되게 하자는 아테나의 제안을 포세이돈은 수락한다. 제우스가 하늬바람을 일으켜 우박과 비, 그리고 천둥과 번개로 배들을 불태운다. 포세이돈은 에게해를 폭풍과 노도로 덮고, 에우보이아 해협을 시체로 뒤덮는다.

그중에 아이아스와 메넬라오스, 그리고 오디세우스는 고향으로 가는 길에 격랑과 괴물, 주술사 등을 만나 10여 년이 더 소요된다. 아이아스는 천신만고 끝에 폭풍우에서 살아나지만 '자신은 어떤 신의 도움도 받지 않고 귀환했다'는 교만을 떠는 바람에 포세이돈이 그 말을 듣고 광풍을 일으켜 그를 희생시킨다. 이는 아이아스가 신성한 아테네 신전에서 아테나 신상을 붙잡고 탄원했던 카산드라를 겁탈한 데 대한 모욕과 분노의 응징이다.

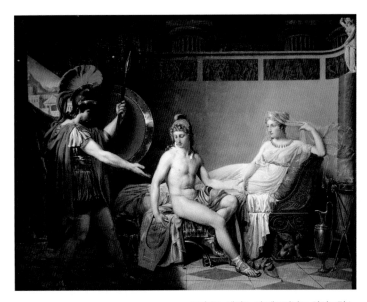

그림 98 펠릭스 장 페르디난트 하이드릭스,
헬레네와 파리스를 나무라는 헥토르, 1820, 프리스톤대학 미술박물관

〈그림 98〉은 벨기에 화가 펠릭스 장 페르디난트 하이드릭스(1799~1833)가 그
린 〈헬레네와 파리스를 나무라는 헥토르〉다. 화가 하이드릭스에 대한 화력은
알려진 게 없다. 그림에서 스파르타 왕비인 헬레네는 자기로 인해 트로이 전쟁
이 발발했는데도 일말의 죄책감을 느끼지 못한 듯 화려한 치장을 하고, 침상에
서 느긋한 자세를 취하고 있다. 헬레네를 탈환하기 위하여 일천 척의 그리스 함
대가 트로이로 쳐들어오는 동안에도 헬레네의 곁을 지키는 파리스는 완벽히 무
장한 헥토르의 모습과 대조된다. 파리스가 쓰고 있는 자유를 상징하는 프리기
아 모자는 이제 파리스의 상징이 되었다.

그림의 전반적인 시각 형식은 앞서 보았던 자크 루이 다비드의 〈그림 80 파리스와 헬레네의 사랑〉에서 파리스의 자세를 다시 보는 듯하며, 헥토르의 모습은 다비드의 〈호라티우스의 맹세〉에서 보이는 호라티우스 형제들의 포즈와 비슷하다. 또 헬레네의 모습은 다비드의 〈마담 레카미에〉를 연상시킨다.

이 그림의 내용은, 파리스와 헬레네의 행태에 참다못한 헥토르가 그들의 신방에 뛰어 들어와 파리스와 헬레네를 혼내는 장면이다. 헬레네를 찾고자 그리스의 군사들을 태운 일천 척의 배가 쳐들어왔는데, 이렇게 한가히 노닥거릴 때가 아니라는 헥토르의 나무람이 들린다.

이 그림을 제시한 이유는, 트로이 여인들은 트로이를 멸망시킨 원흉이 헬레네라는 데 의견을 동조하고 있기 때문이다. 특히 안드로마케는 그리스 병졸들이 자기 아들을 죽이겠다는 전갈을 방금 보내와서 헥토르의 혈통이 그들에겐 흉한이 된 데에 분통을 터뜨린다. 따라서 헬레네를 재앙의 신, 불화의 학살, 죽음의 신으로 치부하며, 그녀에 대한 증오가 절정에 달한다. 헤카베도 기회가 있을 때마다 헬레네에게 스파르타로 떠나기를 권고했었다. 파리스는 어떻게 해서든지 누군가와 결혼할 테니, 어서 제 갈 길을 가라고 촉구했다. 그러나 헬레네는 떠나지 않았고, 그대로 물러서서 있었다는 것이 헤카베의 변이다.

그림 99 에드워드 존 포인터, 트로이의 헬레네, 1881, 91.7×71.5cm, NSW 갤러리

〈그림 99〉는 에드워드 존 포인터(1836~1919)가 그린 〈트로이의 헬레네〉다. 붉은 드레스를 입고 무언가를 설득하며 호소하는 헬레네의 모습이다. 트로이가 함락한 지금, 헬레네는 메넬라오스가 있는 자리에서 트로이 전쟁을 일으킨 당사자는 자기가 아니라, 파리스이기 때문에 그를 낳은 모친 헤카베에게 원인이 있다는 것으로 화살을 돌렸다. 애초에 트로이를 횃불로 태울 파리스가 태어나자마자 죽이지 못한 헤카베의 과오를 지적했다. 또 잠시나마 자신이 파리스의 아내가 된 것은 오히려 그리스에 상당한 유익을 안겨주었다고 호언장담한다. 그러면서 자신은 아름다움으로 인해 팔려 가서는 죽을 고생을 했고, 치욕적인 지탄의 한복판에 서 있었다고 불만을 토로했다. 그러면서 왜 자신이 트로이 성을 빠져나오지 못했는가에 대한 변명을 이렇게 얘기하고 있다.

파리스의 편을 들었던 아프로디테에게 대항할 수 있는 자가 과연 누가 있겠는가? 그리고 파리스가 죽고 나서 트로이 성을 빠져나가려고 수많은 시도를 했음에도 번번이 부하들에게 이끌려 탈출에 실패했고, 새 남편 데이포스가 억지 강제로 자신을 아내로 만들었음을 토로하는 모습이다.

Tip
더 알아보기

이 그림을 그린 에드워드 존 포인터는 영국 신고전주의 화가이자 디자이너, 제도사로 왕립 아카데미 회장으로 재직했었다. 처남은 라파엘 전파의 에드워드 번 존스이며, 평생지기는 제임스 맥네일 휘슬러이다. 그는 1853년 17세 때 로마에서 프레더릭 레이턴 경을 만나 고무돼, 레이 아카데미와 왕립 아카데미에서 미술 수업을 받았다. 에드워드 포인터는 여러 공식 직책을 맡은 것으로 유명하다. 1871년부터 1875년까지 런던 대학의 슬레이드 교수, 1875년부터 1881년까지 국립 미술훈련 학교의 교장, 1894년부터 1904년까지 국립 미술관 소장(테이트 갤러리 개관 검토)을 지냈다. 1896년 존 밀레스 경의 죽음으로 아카데미 회장으로 선출되었으며, 같은 해에 기사 작위를 받고 1898년 케임브리지 대학에서 명예 학위를 받았다.

『트로이의 여인들』에서 헤카베의 변론은 헬레네가 얘기하는 파리스의 심판과 전혀 다르게 전개된다. 헤카베는 먼저 세 여신을 변호하고, 헬레네의 말이 거짓임을 증명하고 있다. 우선, 헤라와 처녀신 팔라스는 농담하며, 단지 심심풀이로 아름다움을 겨루기 위해 이다산에 모였을 진대, 그리스를 야만인의 손에 넘긴다든가, 아테네를 프리기아인의 지배하에 둔다는 따위의 무분별한 약속을 했을 리 없다고 반론하고 있다. 무엇 때문에 여신 헤라가 그렇게 간절히 아름다워

보이기를 원했겠는가? 또한 결혼이 싫어서 일생 처녀로 지낼 것을 아버지 제우스에게 허락받은 아테나가 어떤 신을 남편으로라도 원했단 말인가?

헤카베는 헬레네에게 자신의 사악한 행동을 변명하기 위해 여신들을 우매하게 만들지 말라고 다그친다. 더불어 아프로디테에 관한 얘기는 더 가소롭다고 부언한다. 여신이 자기 아들과 함께 메넬라오스 집에 갔다고 말하지만, 하늘에 앉아서도 그대와 함께 메넬라오스 집이나 아뮈클라이의 고을을 송두리째 트로이에 옮겨올 수 있는 존재라며 의구심을 드러낸다. 나의 아들은 드물게 보는 미남, 확신컨대 나의 아들을 본 헬레네의 마음이 바로 퀴프리스가 된 것으로 얘기한다. 그리스에서 궁핍하게 살다가 파리스를 보자 이성을 잃고, 황금이 넘쳐난 프리기아에 오기 위해 스파르타를 버린 것으로 헤카베는 헬레네를 판정하였다. 비극작가들은 그리스 신화를 약간씩 다른 플롯으로 창작하는데, 그 비교의 미학은 독자들의 진미를 배가시킨다.

헤카베는 메넬라오스에게 누구든지 남편을 배신한 여자는 본보기로 죽어야 한다는 법을 세워 다른 여자들에게도 적용할 것을 충고한다. 메넬라오스는 헤카베의 변론에 동감하며, 헬레네가 말한 퀴프리스의 이야기는 허구요, 변명에 불과하다는 판정을 내린다. 그러면서도 트로이에서 헬레네를 사형에 처하지 않고, 그리스로 가는 배에 동승시켜 데려간다.

한편, 헤카베는 안드로마케, 카산드라가 그리스 배에 올라탔다는 기별을 듣고, 손자 아스티아낙스의 무덤에 헥토르의 방패를 묻어준다. 그리고 자신도 오디세우스의 몸종으로 팔려 가기 위해서 배에 오른다. 예속의 나날을 기약하며….

재앙이 낳은 비극

『헤카베』

●

드라마 『헤카베』는 트로이가 그리스 연합군에게 함락되고, 트로이의 여인들은 그리스군의 전리품이 되어, 막사에서 그리스로 출항하기를 기다리는 것이 드라마의 배경이다. 그러나 역풍이 불자 출항이 지연되고, 파리스의 화살에 죽었던 아킬레우스 혼백이 나타나 자신에게 프리아모스의 딸 폴릭세네를 제물로 바치라고 요구한다. 헤카베는 이전에 그리스 첩자로 잡혔던 오디세우스를 방면한 적이 있었기 때문에 오디세우스에게 자신의 딸을 살려 달라고 요청한다. 그러나 죽은 전우의 유언을 거부할 수 없었던 오디세우스는 헤카베의 부탁을 거절하고, 폴릭세네 또한 평생을 노예로 사느니 차라리 죽겠다는 결심을 하며 제물이 되기를 자청한다.

헤카베가 죽은 딸 폴릭세네를 매장하려는데, 그만 바닷가에 시신으로 떠내려온 자신의 막내아들 폴리도로스를 발견하고 오열한다. 폴리도로스는 트로이

그림 100 레오나에르트 브라머르, 헤카베의 슬픔, 1630, 46.2×59.6cm, 프라도 미술관

가 함락되기 직전에 트라케의 왕 폴리메스트로에게 보물과 함께 은신처로 맡겨 두었었다. 그런데 트로이가 함락되자, 폴리메스트로는 폴리도르스와 함께 맡아 두었던 보물이 탐나 폴리도르스를 살해하여 바다에 내던졌던 것이다. 헤카베는 그리스 총사령관 아가멤논에게 자식의 복수를 부탁하나 아가멤논 역시 동정은 하면서도 동맹국의 왕을 죽이려 하지 않는다.

이에 헤카베는 아들이 죽은 것을 모르는 듯, 폴리메스트로에게 트로이의 황금을 은닉한 곳으로 안내하겠다며, 트로이의 여인들의 천막으로 유인한다. 헤카

베는 트로이의 여인들과 함께 폴리메스트로의 두 아들은 먼저 죽이고, 브로치로 폴리메스트로의 눈을 상해하여 장님을 만든다.

레오나에르트 브라머르(1596~1674)의 〈헤카베의 슬픔〉은 재앙이 연속적으로 이어지는 트로이 여왕의 슬픈 운명을 다룬 그림이다. 이전에 헤카베는 권력의 중심에 있었으나, 자랑스러운 두 아들 헥토르와 파리스, 왕인 프리아모스까지 죽으면서 트로이는 함락되고, 막내딸 폴릭세네는 아킬레우스의 묘지에 제물로 봉양되어 죽었고, 카산드라와 며느리 안드로마케, 그리고 늙으신 몸 헤카베는 전리품 신세로 그리스로 끌려가길 기다리고 있었다.

트로이가 함락되기 전에 헤카베와 프리아모스는 막내아들 폴리도로스를 보물과 함께 트라케 왕 폴리메스트로에게 맡기면서, 패전국의 희망의 불씨로 자라길 바랐다. 그러나 폴릭세네를 매장하기에 앞서 시신을 닦아주려고 바닷가에 갔는데, 어이없게도 폴리도로스의 시신이 케르소네소스 반도에 인접한 바닷가로 밀려왔다. 전날 밤 꿈에 나타난 끔찍한 폴리도로스의 환영이 사실화된 것이다.

델프트에서 태어난 네덜란드 화가 레오나에르트 브라머르는 트로이의 불타버린 성의 주변을 근경으로 잡아 헤카베의 슬픔이 개인의 비애가 아님을 느끼게 한다. 그림의 시각은 밤이며, 해안으로 떠내려온 폴리도로스의 시신에 헤카베는 경악을 금치 못한다. 하녀들 곁에는 폴릭세네의 시신이 있다. 헤카베와 하녀들의 의상은 고증을 거쳐서 완성된 듯 화려한 멋과 섬세함을 드러낸다. 이탈리아에서 브라머르는 작품의 배경에 야경을 많이 그려 '밤의 레오나르도'라는 별명이 있다.

그림 101 주세페 마리아 크레스피,
폴리메스트로의 눈을 멀게 하는 헤카베, 1747, 173×184cm, 브리셀 왕실 미술관

볼로냐의 화가 주세페 마리아 크레스피 작품은 에우리피데스의 『헤카베』에서 가장 주목받는 그림이며, 왕족 헤카베의 분노가 정점에 달해 복수로 분출된 행동으로 그렸다. 원전에선 늙은 헤카베가 트라케의 왕이자 사위인 폴리메스트로의 눈을 브로치로 상해시킨다. 그림 상에서 브로치는 보이지 않지만, 헤카베

의 격렬한 동작으로 인해 그녀의 패치 코트를 묶은 실밥이 터져 벗겨질 판이다. 황금에 눈이 먼 자를 다시 황금으로 유인해 눈을 상해시키는 에우리피데스의 플롯은 헤카베의 모성애와 그 결단에 바탕을 두었기에 가능했다.

그림의 배경은 막사의 안이라 어두우며, 헤카베의 시녀가 제압한 폴리메스트로의 몸을 헤카베에게 내민다. 사실 헤카베는 케르소네소스 반도 인근의 바닷가에 떠내려온 폴리도로스의 시신을 보고, 아가멤논의 무릎과 턱, 그리고 복 받은 손을 어루만지면서 대신 원수를 갚아달라고 탄원한 바 있다.

그는 카산드라의 가장 뜨거운 포옹을 받을 사람이 아닌가? 자신은 카산드라의 어미이니 장모인 셈이고, 폴리도로스는 아가멤논의 처남이지 않은가? 그래서 헤카베는 충분한 보상을 받을 수도 있으리라 짐작했다. 그러나 아가멤논은 자신이 카산드라를 차지할 요량으로 연합국의 왕 폴리메스트로를 죽였을 거라고 군대가 계산할 수 있다는 거였다. 말하자면 군대는 트라케 왕을 친구로, 죽은 자를 적으로 생각한다고 표현하였다. 아가멤논은 개인적으로 헤카베를 동정하지만, 군대와는 무관하며 아카이오이족의 오해를 살 수 있는 소지가 있는 만큼 신중한 관망을 취했다.

헤카베는 어쩔 수 없이 폴리도로스의 죽음을 모르는 척하면서, 폴리메스트로에게 트로이의 남은 황금과 챙겨둔 현금을 자신의 막내아들 폴리도로스에게 전해달라고 일렀다. 그 황금은 아테나 신전 앞에 솟아난 검은 돌 밑에 숨겼으며, 현금은 트로이 여인들이 억류된 막사에 보관하였다고 폴리메스트로와 그의 두

아들을 막사로 유인하였다. 폴리메스트로는 수치스런 범행에 무서운 형벌로 처형을 받는 셈이다. 크레스피의 그림은 이 반칙 행위에 대한 헤카베의 복수를 묘사하고 있다.

이 그림은 부드러우면서도 예민한 양식으로 어두운 배경 위로 부상하고 있다. 티티안과 카라바지오 후기 바로크 작품에서 그 표현의 정확성에 영향을 받은 듯하다. 허공에서 무력하게 반항하는 폴리메스트로를 향해 헤카베는 펄럭이는 옷자락에서 천사의 우아함과 정밀함으로 벌을 주는 모습으로 그려졌다. 관자는 뒷모습으로 묘사된 헤카베에게 정당한 처벌의 집행자로서 모성과 동일한 시선을 주게 한다.

주세페 크리스피는 볼로냐 학파의 이탈리아 후기 바로크 화가였다. 그의 절충주의적 작품에는 종교적인 회화와 초상화가 포함되며, 오늘날 이탈리아의 바로크 장르 회화의 주요 지지자로 알려졌다. 장르화는 우리나라의 풍속화 같은 개념이다. 17세기까지 이탈리아인들은 그러한 주제에 거의 관심을 기울이지 않았으며 주로 종교, 신화 및 역사의 웅장한 이미지와 강대국의 초상화에 집중했다. 이 점에서 그들은 북유럽인 특히 네덜란드 화가들과는 달랐는데, 네덜란드 화가들은 일상의 활동을 묘사하는 강한 전통을 가지고 있었다. 프레스코화에 있어서 볼로냐 바로크 양식의 티티안이나 아니발레 카라치는 목가적인 풍경을 그리고, 정육점 같은 가정의 무역업자들의 묘사를 통해 크리스피에 영향을 준 것으로 알려졌다.

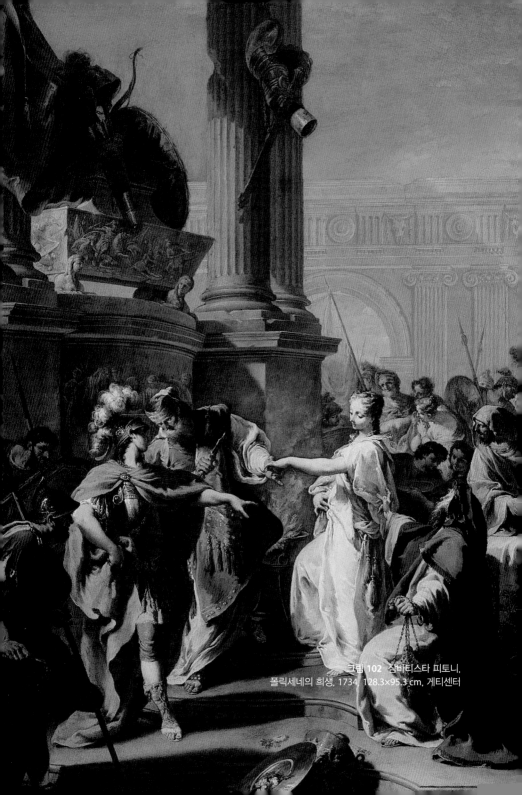

그림 102 잠바티스타 피토니,
폴릭세네의 희생, 1734, 128.3×95.3 cm, 게티센터

〈그림 102〉는 『헤카베』 드라마에서 가장 먼저 일어난 사건이다. 아킬레우스 혼백이 나타나 자신에게 프리아모스의 딸을 명예의 제물로 바치기 전에는 헬라스인들이 고향으로 가는 배에 노를 젓지 못하게 역풍이 불었던 것이다. 그리하여 잠바티스타 피토니는 폴릭세네의 신선한 피가 아킬레우스의 무덤에 화환으로 바치려는 순간을 그렸다.

폴릭세네는 죽음의 길을 가면서도 치욕과 수모 때문에 우는 것이 아니라 어머니 헤카베를 동정하며 만가를 부른다. 패전국의 공주로서 뭇 남성의 노예로 사느니 죽음을 선택한 폴릭세네의 명예는 오히려 빛을 발한다.

잠바티스타 피토니(1698?~1767)는 이탈리아 화가로 붉은 망토를 걸친 젊은이를 아킬레우스의 혼백으로 그렸다. 그는 폴릭세네를 잡으려고 앞으로 손을 내밀고 있다. 폴릭세네는 흰 웨딩드레스를 입었으며, 그녀는 칼을 든 의식의 사제에게 공포 없이 자발적으로 왼손을 내밀고 있다.

호메로스의 『일리아드』와 『헤카베』는 그 내용이 약간 다르다. 사실 『일리아드』 후반부에선 아킬레우스와 폴릭세네 이야기가 잠깐 나온다. 아킬레우스는 우연히 트로이의 공주 폴릭세네를 본 적이 있었다. 아마도 헥토르의 장례식을 치르는 휴전 기간 중이었으리라. 폴릭세네의 아름다움에 반한 아킬레우스는 그녀와의 결혼을 조건으로 그리스군에 영향력을 발휘하여 트로이에 평화를 주겠다고 제안한다.

이를 위해 아폴론 신전에서 혼담을 이어가다가 파리스가 쏜 독화살이 유일한 치명 부위인 발뒤꿈치에 맞고, 아킬레우스는 죽음을 맞는다. 죽는 순간에 아킬레우스는 폴릭세네가 자신의 무덤에 희생양으로 바쳐질 것을 유언한다. 그래서 피토니는 이 그림에서 죽은 아킬레우스에게 폴릭세네의 피를 바침으로써 혼인을 하는 의식으로 그렸다. 피토니는 18세기에 예리한 붓터치로 격렬한 주제의 그림을 그렸는데, 그의 팔레트 색상은 채도가 높으며, 구도는 침착하고 고요하다. 의상의 선에서 느껴지는 매력적이고 우아한 드레이퍼리는 신고전주의의 경향을 잘 드러낸다.

피토니는 베네치아 아카데미의 설립 멤버이며, 아카데미 협회의 의장을 역임했다. 중경에선 깃발과 창을 든 그리스와 트로이 병사들이 숨을 죽이고 있으며, 배경에는 이오니아 양식의 기둥과 아치가 희미하게 보인다. 드라마에선 폴릭세네가 제물로 바치는 현장에 아가멤논과 오디세우스도 참여하는 것으로 나와 있다. 그러나 그림에서는 오디세우스나 아가멤논으로 그려진 인물은 보이지 않는다.

폴릭세네가 제물로 바쳐진다는 소문이 헤카베에게 알려지자 헤카베는 과거 오디세우스가 트로이의 포로로 잡혔을 때, 헤카베의 무릎과 손을 잡으며 살아남기 위하여 모든 것을 애원했었던 모습을 상기하였다. 이번에는 헤카베가 오디세우스에게 보은을 실천하여 줄 것을 과거 오디세우스와 같은 자세로 청하였다. 그러나 오디세우스는 생명의 은인인 헤카베에게 감사하고 있지만, 과거 트로이가 함락되면 군대에서 으뜸가는 전사에게 그가 원할 경우, 그대의 딸을 제

물로 바칠 것을 만인 앞에, 그것도 그리스 연합국의 왕들 앞에서 공언한 바 있는데, 지금에 와서 취소할 수 없다고 헤카베에게 설득과 이해를 구하였다. 그리고 명예롭게 전사한 자의 무덤을 기리 경의하는 의식은 절대 양보할 수 없는 불문율로 고수했다.

에우리피데스는 다분히 남성 중심 사회의 가치관으로 무장한 오디세우스의 모습으로 묘사하면서 헤카베의 부탁을 정중하고 완곡하게 거절한다. 오디세우스는 헤카베에게 현재의 운명을 받아들이도록 촉구한다. 헤카베는 이 드라마에서 아가멤논과 오디세우스에게 자신의 부탁이 거절되었다는 힘의 상실이 자존감을 바닥까지 드러낸다. 다만, 폴릭세네가 아킬레우스의 묘지에서 죽어가는 모습을 상세히 전달하는 탈티비오스의 생생한 증언을 통해 자신의 딸이 고귀하고 품위 있게 죽음에 임했다는 소식에 안심할 뿐이다.

그림 103　니콜라 프레보,
아킬레우스의 묘지에서 희생되는 폴릭세네, 17th, 오를랭 미술관

〈그림 103〉은 니콜라 프레보(1604~1670)가 그린 작품이다. 니콜라 프레보는
리슐리외와 루이 13세의 궁정에서 지낸 프랑스 화가이다. 프레보의 그림에서
폴릭세네와 네오프톨레모스는 자세한 표정으로 그려져 있다. 네오프톨레모스
가 신상의 젖가슴만큼이나 아름다운 폴릭세네의 젖가슴에 단도를 겨냥한 모습

은 섬뜩한 전율을 준다. 그러나 그녀의 영웅적인 목소리가 이렇게 외쳐댄다.

"이것 보세요, 젊은이. 그대가 내 젖가슴을 치기를 원한다면 여기를 치세요. 원하는 것이 내 목이라면 그대가 치도록 여기 내 목이 드러나 있어요."[32]

네오프톨레모스는 처녀가 불쌍해서 잠시 망설이다가 냅다 칼로 그녀의 숨통을 끊어버렸다. 피가 샘물처럼 솟아나는 가운데, 그녀는 죽으면서도 품위 있게 쓰러지려고 몹시 조심했고, 남자들이 보는 앞에서 감춰야 할 것은 감추려 했다. 죽으면서도 고귀한 태도를 취하면서 갔다는 사자의 전갈을 받은 헤카베는 과도한 비탄을 점차 누그러뜨렸다.

폴릭세네의 처형에 앞서 네오프톨레모스는 가득 찬 순금 잔을 두 손으로 잡더니 죽은 아버지에게 헌주하려고 높이 들어 올렸다. 그리고 아카이오이족의 전군에게 침묵을 명하라고 부하에게 신호를 보냈다. 군중들이 잠잠해지자 네오프톨레모스는 언성을 높였다.

"펠레우스 아드님이시여, 내 아버지시여, 사자들의 혼백을 불러올리는 이 진정제를 받으소서. 오셔서 군대와 제가 아버지께 선물로 바치는 처녀의 순결한 검은 피를 마시소서. 우리에게 자비를 베푸시어 함선들의 고물 밧줄들을 풀어주시고, 이제 우리가 일리온을 떠나 귀향할 수 있게 해주소서!"[33]

곧바로 폴릭세네는 그들의 계획대로 붉은 피를 뿜어내며 처형되었으며, 의식에 참여한 군중들은 장작더미를 쌓기 시작했다.

그림에서 폴릭세네 앞에 쪽 찐 머리를 한 나이 많은 여인이 손수건으로 눈물을 훔치고 있는데, 헤카베로 보인다. 그러나 원전에서 헤카베는 폴릭세네가 희생되는 현장에 있지 않았다. 폴릭세네가 죽고 나서야 그녀에게 목욕을 시키고 매장하기 위해 현장에 달려온다.

헤카베는 죽은 폴릭세네에게 신부로되 신부가 아니고, 처녀로되 처녀가 아닌 폴릭세네를 씻기기 위해서 깨끗한 바닷물을 길러가는 해변에서 앞에서 말한 폴리도로스의 시신이 발견된 것이다.

에우리피데스는 다만 오디세우스의 입을 통해서 폴릭세네가 그리스의 최고 병사인 아킬레우스의 묘지에 명예와 위안을 줄 목적으로 이미 과거에 약조한 바를 실행하는 희생양으로 그린다. 즉 아킬레우스에게 그리스로의 귀향을 순조롭게 해주는 순풍의 제물로만 나오는 플롯을 보인다.

이 드라마는 권력의 중심에 있었던 트로이 왕가의 왕비였던 헤카베가 트로이가 멸망하고, 자식들인 폴릭세네와 폴리도로스가 목전에서 주검으로 노출됨으로써, 모든 것을 잃은 일국의 여왕이었던 어미의 시각에서 힘의 상실을 느끼게 하는 비극이다.

오직 아르테미스를 향한
찬미의 끝

『히폴리토스』

●

이 드라마의 주인공 히폴리토스는 테세우스와 아마존의 여인 히폴리테 사이의 아들이다. 아테네 왕인 테세우스는 이후 크레타 공주 파이드라와 결혼하는데, 파이드라는 전처소생인 히폴리토스에게 반해 상사병에 걸린다. 파이드라는 히폴리토스에 대한 감정을 최대한 억제하려고 노력하지만, 그녀의 유모가 파이드라 대신에 히폴리토스에게 사랑을 고백하는 일이 발생한다. 그러나 히폴리토스는 처녀신 아르테미스만을 섬기며, 사랑이나 욕정에는 관심이 없고, 순결하고 청정한 태도로 일관한다. 자신의 사랑이 거절당했음을 느낀 파이드라는 테세우스에게 히폴리토스를 향한 자신의 감정이 들통날까 두려운 나머지 테세우스 앞으로 엉뚱한 모함의 편지를 남기고 자결한다.

출타에서 돌아온 테세우스는 파이드라의 편지를 보고, 히폴리토스를 괘씸히 여겨 나라 밖으로 추방한다. 그리고 테세우스는 바다에서 출몰한 용 닮은 소의

공격을 받게끔 포세이돈에게 기도를 올린다. 바다 괴물에게 공격을 받은 전차의 말들이 미쳐서 날뛰는 바람에 히폴리토스는 전차에서 굴러떨어져 바위에 머리를 부딪치며, 숨을 거둘 지경이 된다. 나중에 아르테미스 여신으로부터 사건의 진위를 알게 된 테세우스는 고귀한 아들의 심성에 감탄하며, 자신의 섣부른 판단을 후회한다.

그림 104 피에르 나르시스 게랭, 파이드라와 히폴리토스, 1802, 33×46cm, 루브르 박물관

이 극에서 명화로 감상할 첫 번째 작품은 피에르 나르시스 게랭의 〈파이드라와 히폴리토스〉다. 에우리피데스가 BC 429년에 쓴 비극 『히폴리토스』에 등장하는 인물들이 전부 그려져 있으며, 필자 개인적으로 맘에 드는 작품 중 하나다.

그림 전체를 보았을 때 우선 그림의 중앙에 투구가 놓여있다. 그 밑에는 방패가 세워져 있고, 가장 가까이 앉아있는 사람의 소유물일 것이다. 그런데 그 사람은 앞에 있는 청년에게 분노를 느끼며 주먹을 움켜쥐고 있는데, 그는 아테네의 영웅 테세우스다.

그가 바라보는 청년은 사자의 모피 가죽을 걸쳤고, 어깨에 멘 화살통과 오른손으로는 활을 들고 있는 것으로 보아 방금 사냥하러 갈 듯하다. 그의 발치에는 2마리의 사냥개가 주인을 안호하며 기다리고 있는데, 그는 테세우스와 전처 사이에 낳은 아들 히폴리토스이며, 이 극의 주인공이다. 그는 테세우스의 생각과 시선을 외면하는 듯 왼손을 내밀어 아버지를 가리고 있어서 두 사람 사이에는 소통되지 않는 껄끄러운 정서가 느껴진다. 테세우스 곁에서 토끼 눈을 뜨고 오른손에 장검을 든 여인은 테세우스의 현지 아내 파이드라다. 그녀의 놀란 눈에서 불안감이 보이며, 그녀가 들고 있는 시퍼런 칼날은 무언가를 응징하려는 듯하다. 그녀 곁에는 늙은 유모가 귀에다 대고 귓속말을 건네고 있다.

그림 전체 배분은 1 대 3으로 셋이 모여 있는 오른쪽이 힘을 드러내고 있으며, 혼자 있는 히폴리토스는 외롭고 나약해 보이며, 그 세 사람에 의해 모함을 당할 수도 있어 보인다. 히폴리토스가 입은 토가의 드레이퍼리, 파이드라의 갈

색 망토에서 접힌 드레이퍼리, 테세우스의 목과 다리에 난 근육질이 섬세한 음영으로 반짝인다. 그 밖에 수평과 수직의 바닥 슬레이브와 대리석의 원형의 벽이 홀 가장자리를 잡은 구도는 게랭의 전통적 신고전주의 양식을 잘 보여준다.

지금 기술하는 그림의 형식은 이 작품의 문학적 내용을 알지 못해도 천천히 보면 알 수 있는 시각적인 모습이다. 신고전주의 그림은 이렇게 그림 내용과 형식으로 이루어져 있다. 그림 내용은 시나 소설 혹은 그리스 신화나 비극 내용일 수도 있어서 그 문학적 내용을 알지 못하면 충분한 감상을 할 수 없다.

피에르 나르시스 게랭은 에우리피데스의 『히폴리토스』를 읽고, 질투와 분노, 욕망과 트릭, 저주와 은폐의 정서로 이 그림을 그렸다. 뿐만 아니라 우리는 앞에서 비극의 주제에 따라 주인공의 정확한 모델링, 안정적인 구도로 그린 〈그림 1 클리타임네스트라〉, 〈그림 54 안드로마케〉, 〈그림 124 헤르미오네〉를 통해서 비극의 각 주제에 대한 그의 특별한 관심을 볼 수 있다.

이 극의 주인공 히폴리토스는 테세우스 전처소생의 아들로 현지처인 파이드라가 짝사랑하는 상대로 나온다. 그러나 히폴리토스는 아프로디테가 관장하는 사랑과 욕망에는 전혀 관심이 없고, 사냥만을 즐기며 구속되지 않는 자유를 구가한다. 더더군다나 처녀이자 사냥 신으로 알려진 아르테미스를 찬미하며 따르므로, 아프로디테의 질투와 계략을 벗어날 수 없는 한계를 보인다.

아프로디테는 큐피드의 황금 화살로 파이드라의 가슴을 명중시킴으로써 히폴리토스를 향한 사랑에 불을 지핀다. 그러나 고고하며 순결한 성품의 히폴리

토스는 밤에 경배하는 여신 아프로디테에게는 전혀 관심을 보이지 않는다. 대신 오로지 아르테미스만을 경배하며, 아버지 테세우스마저도 의구심을 불러일으키며 적대시하는 불행을 맞는다. 이 극에서 가장 불행한 이는 파이드라일 것 같지만, 끝까지 읽어보면 역시 히폴리토스다. 그는 자신의 의지와 상관없이 죽어야 하는 인물이다. 현지처가 남편의 전처소생의 아들을 사랑한다는 건 윤리적으로 치욕스러운 불행이며, 그 감정을 숨긴 채 애태워야 한다는 건 얼마나 고통스러운 일일까?

그림 105 쥘 조제프 르페브르, 다이애나, 19th, 83.8×55.9cm, 브루클린 박물관(좌)
그림 106 기욤 세냑, 사냥하는 다이애나, 19th, 40.7×33cm, 개인소장(우)

〈그림 105〉는 쥘 조제프 르페브르(1836~1911)가 그린 아르테미스다. 조제프 르페브르는 프랑스 화가이자, 줄리앙 아카데미의 교수, 미술 이론가다. 1861년에 로마상을 탔으며, 1855년과 1892년 사이에 파리 살롱에서 72점의 초상화를 전시한 바 있다. 그의 작품들 대부분은 아름다운 여성을 단독으로 그린 모습이 많다.

그중 〈다이애나〉여신도 해당한다. 사냥의 여신답게 활을 들었으며, 숲속에서 머무는 시간이 많다. 아르테미스는 달의 신, 혹은 다이애나란 명칭으로도 불리는데, 그녀의 머리에는 초승달이 그려져 있어서 알아보기가 쉽다. 아르테미스는 아폴로와 쌍둥이 남매로, 모친은 레토나다. 보통 사냥을 다니면 다리나 팔, 그 외 다른 신체 부위에 상처나 흙이 묻은 거친 피부 결로 보여야 하는 게 상식인데, 이 〈그림 105〉와 〈그림 106〉은 너무나 매끈한 피부 결과 깨끗한 용모를 보인다. 그런 의미에서 다이애나 여신은 고전주의 회화의 특색을 잘 드러낸 작품이다.

고전주의는 사실주의가 아닌 이상주의, 혹은 합리주의를 반영해서 플라톤의 이데아 사상이 저변에 깔려 있다 했다. 인간의 육체를 이렇게 완벽하고 아름답게 그림으로써 관객의 호응도 및 참여도를 이끌어내고, '나도 저렇게 되고 싶다'는 관심이 육체 단련이라는 계몽적인 의도를 끌어내는 목표가 있다. 기욤 세냑(1870~1924)도 줄리앙 아카데미와 에콜 보자르 출신의 프랑스 화가다. 그의 스승은 가브리엘 페리에, 윌리엄 아돌프 부게로, 토니 로버트 폴레르이다.

그림 107　알렉상드르 카바넬, 파이드라, 1880, 194×280cm, 파브레 미술관

〈그림 107〉은 알렉상드르 카바넬이 그린 〈파이드라〉다. 알렉상드르 카바넬은 파이드라가 사랑해서는 안 될 대상 히폴리토스를 사랑함으로써 겪게 되는 힘겨운 욕망과 그 은폐로 고통 받는 모습으로 그렸다. 파이드라가 그렇게 된 배후에는 아프로디테의 심술과 저주가 의도하였기 때문에 인간은 저항할 수 없는 운명의 결과에 허우적댄다.

그림에서 파이드라는 오른손으로 머리를 집요하게 지탱하고 있으며, 왼손은 침상 난간으로 툭 떨어져 있다. 수일 째 곡기를 끊음으로써 파이드라의 안색은 창백하며, 특히 눈 밑에 그늘이 짙게 깔렸다. 그녀 곁에는 나이 든 유모와 젊

은 처자로 보이는 하녀가 둘 있다. 유모는 깍지를 낀 손을 무릎 위에 올려 앞으로 숙인 자세를 취했는데, 이는 파이드라가 미동하기를 간절히 바라며 주시하는 모습으로 해석된다. 그림 상에는 2/3만 그려졌지만 파이드라가 미동의 낌새를 보이면, 앞으로 튀어 나가 부축할 듯한 에너지가 보인다.

젊은 하녀는 탈진하여 지친 모습으로, 침대 곁에서 곯아떨어진 듯하다. 침상에 놓인 베개와 오리엔탈 풍의 장식, 그리고 바닥에 깐 가죽 털은 화려하고 대단히 비싸 보인다. 파이드라의 발치 상단에는 테세우스가 사용하는 투구와 방패가 걸려있는 걸 보아, 테세우스는 출타 중이다. 이 그림은 전체적으로 왼쪽에서 빛이 들어오고 있어서 배경의 벽면과 희미한 호롱불과 대비를 주고 있다. 그림의 전체 구도는 전통적 일렬 구도를 택했다.

카바넬은 파리 살롱의 배심원으로 선출돼 제자 양성에 역량을 쏟을 수 있었다. 그에 의해 프랑스 회화의 벨 에포크를 열었으며, 아돌프 부게로와 함께 인상파 화가 마네, 모네, 시슬리, 피사로 등 많은 화가들이 1863년 살롱에서 자신들의 작품을 전시할 수 없게 거부한 것은 잘 알려졌다. 그의 전시 거부는 프랑스 정부에 의해 '거부의 전시회'를 설립하게 했다. 카바넬은 1865년, 1867년, 1878년 살롱에서 명예의 그랑 메달을 수여했다.

에우리피데스 극에서 파이드라는 집요한 유모의 관심과 설득으로 히폴리토스를 향한 속내를 들킨다. 파이드라는 자신도 그도 의도하지 않았지만, 혹여나 자신이 사랑에 부상당했을 때 어떻게 해야 가장 견뎌낼 수 있을까 늘 고심했다.

그녀가 생각해낸 첫 번째 방법은 자신의 병에 관해 아무 말도 하지 않고 숨기는 것이었다. 즉, 혀를 믿지 못하는 것으로 보고 있다. 두 번째로, 광기를 의연히 견디고 자제를 통해 극복하기로 작정하였다. 이는 파이드라가 얼마나 마음을 다잡았는가 짐작이 간다. 세 번째로, 그래도 아프로디테를 이길 수 없다면 스스로 죽기로 결심했다는 것이다. 파이드라는 자신의 병이 불명예스럽다는 걸 족히 알고 있었으며, 결코 남편이나 자식들의 명예를 실추시키다가 붙잡히고 싶지 않다는 의사를 유모에게 밝히고 있다. 그러면서 "마음속의 착하고 바른 생각만이 인생의 경주에서 진가를 발휘할 수 있는 것"[34]에 확신을 갖고 있었다.

필자 생각에도 파이드라는 행동에서 절제를 보이기는 했다. 절제는 시대와 장소를 불문하고 아름다운 미덕이며, 사람들 사이에서 훌륭한 명성을 안겨주는 것이라는데, 이견을 달리하지 않는다. 그러나 유모 입장에서 파이드라의 병은 히폴리토스를 향한 연정을 스스로 극복할 수 없었기 때문에 온 것이라 보았다. 그래서 마님에게 필요한 것은 명예보다는 행동만이 병을 낫게 해준다는 처방을 알렸다. 따라서 유모는 파이드라를 대신하여 히폴리토스에게 사랑을 고백하는 당사자로 극을 끌어간다. 그러나 히폴리토스는 냉정한 마음으로 파이드라의 사랑을 거부하며, 유모를 위시한 내전의 여성들을 '재앙의 뚜쟁이' 혹은 '제 주인의 침상의 배신자'로 치부한다. 히폴리토스의 뜻밖의 반응에 절망한 파이드라는 여러 날 고심 끝에 테세우스에게 유언의 편지를 남기고 자결한다.

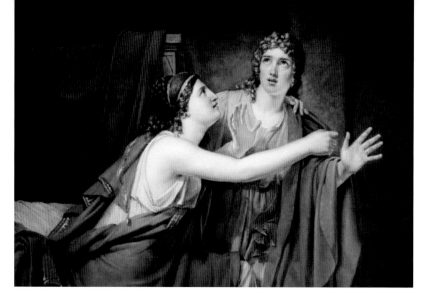

그림 108　요제프 게일나트, 파이드라와 히폴리토스, 1819, 112.5×141.3cm, 보우즈 박물관

〈그림 108〉은 요제프 게일나트(1791~1859)가 그린 〈파이드라와 히폴리토스〉
다. 요제프 게일나트는 19세기 벨기에 출신 화가로서 역사와 종교, 신화를 다루
는 장르화뿐만 아니라 초상화가로도 알려져 있다. 그는 자크 루이 다비드의 신
고전주의에 영향을 받았으나 말년에는 낭만적인 버전으로 작품에 임한다.

에우리피데스의 비극 원전에서는 파이드라가 히폴리토스와 단둘이서 가까
이 있은 적이 없다. 그러나 요제프 게일나트는 파이드라가 히폴리토스를 얼마
나 사랑할까를 상상하면서 이런 그림을 그린 듯하다.

파이드라는 테세우스가 출타한 빈집에서 히폴리토스와 맞닥뜨렸을 때 주체
할 수 없는 감정의 욕정을 분출할 수 있을지… 얼마나 상상했을까? 그녀는 두
팔로 히폴리토스를 안으려는 제스처를 끌어낸다. 그러나 히폴리토스 입장에선

언감생심 일고의 가치도 없는 주문일 뿐이다. 그의 두 손놀림에서 느껴지는 당혹감과 치켜뜬 두 눈이 허공을 바라보며 얼음이 된 모습은 그의 속마음을 잘 드러냈다. 그림에서 배경은 단순하게 처리되었고, 두 주인공의 정서적 표정은 낭만적 고전주의로 사건의 전말을 전달해 준다.

〈그림 109〉는 파이드라가 히폴리토스를 손가락으로 가리키면서 테세우스에게 농간을 부리는 것으로 보인다. 여왕의 관을 쓴 파이드라는 당당해 보이며, 배경의 중간에 있는 유모는 파이드라의 편이므로 테세우스의 눈치를 살피고 있다. 사실 파이드라는 테세우스가 과거 낙소스 섬에 버린 아리아드네와 자매간이다. 아리아드네는 당시 테세우스가 임신시킨 상태였다. 남성의 바람기나 욕망으로 보건대, 테세우스만큼 외모가 늠름하면서 여성 편력이 있는 남성도 드물 것이다. 딱 본인의 수준에서 생각하듯이, 파이드라의 농간에 주먹을 불끈 쥔 테세우스의 눈빛은 히폴리토스에게 펀치를 날릴 것 같은 분노의 표정이다.

히폴리토스는 소심하게 아래로 시선을 두면서 나지막이 손을 뻗고 있는데, 파이드라의 말뜻을 다 알진 못하지만 저항하는 방어의 제스처이다. 사냥의 신 아르테미스를 찬미하며, 숲속을 뛰어다니며 사냥을 즐기는 히폴리토스는 활과 화살, 사냥개 두 마리가 곁을 지키고 있다. 이 그림을 그린 작가는 미상이며, 소장지도 알려지지 않았다.

드라마에서 파이드라는 자기 대신 사랑을 고백하였던 유모를 원망하며, 히폴리토스의 외면과 출구 없는 고통으로 시달려야 했다. 파이드라가 생각하기에,

그림 109 19세기 독일 화가, 히폴리토스, 파이드라, 테세우스, 1750, 24.43×31.12cm

히폴리토스가 들통난 불운한 사랑을 남편과 자식들에게 알릴 텐데, 그 치욕에서 벗어나는 유일한 한 가지는 되도록 빨리 죽는 것이었다. 죽음만이 지금의 고통에서 벗어날 수 있는 길이라고 판단했다.

때마침 테세우스가 궁전에 돌아와 고를 매 죽은 아내의 모습을 보게 된다. 통탄해 마지않던 테세우스의 눈에 들어온 것은 파이드라가 손에 쥐고 있는 서판이었다. 그 서찰은 끔찍한 만행을 큰소리로 부르짖고 있었다.

"히폴리토스가 제우스의 거룩한 눈도 두려워하지 않고, 감히 나의 침상을 더럽히려 하다니 … 이 자는 내 아들이지만 내 침상을 더럽혔소. 이 자는 죽은 여인에 의해 가장 사악한 자임이 입증되었소."[35] 만인이 보는 앞에서 테세우스는 아들 히폴리토스를 내쫓기에 이른다.

다음 볼 작품은 히폴리토스가 테세우스의 저주로 죽어가는 장면을 그린 세 점이다. 자살한 아내의 서찰을 읽고 화가 머리끝까지 난 테세우스는 히폴리토스를 성 밖으로 내쫓으며, 오늘을 넘기지 못하고 죽게 하리라고 다짐한다. 생전에 포세이돈이 자신을 위해 세 가지 소원을 들어주겠다는 약속을 상기하며, 포세이돈에게 그 소원을 실행해줄 것을 간절히 기도한다. 테세우스는, 퀴프리스가 젊은 혈기를 들쑤시면 여자들보다 젊은 남자들이 더 흔들린다는 걸 히폴리토스 앞에서 호언장담한다. 히폴리토스는 자신의 결백을 믿어주지 못하는 아버지를 뒤로 하고, 바다와 아틀라스 경계가 주어진 곳으로 추방당했다. 대개 히폴리토스의 죽음의 시각적 형식은 앞에서 본 헥토르 죽음의 형식과 그 모습이 같

다. 그림 상단에 다리가 있고, 하단에 머리를 배치함으로써 물구나무 자세가 대부분이다.

히폴리토스는 성정(性情)에 있어서 순결함과 고상함이 정점에 있는 음전한 젊은이다. 그는 테세우스의 주장에 의해서 순결한데도 순결해 보이지 않았고, 파이드라는 순결하지 않은데 순결한 것으로 판명이 났다. 그가 추방의 명을 따르려고 말고삐를 잡는 순간, 어디선가 제우스의 벼락과 같은 굉음이 어마무시하게 울려 퍼졌다. 말들은 머리와 귀를 하늘을 향해 곧추세웠고, 그들이 바다를 향해 시선을 돌리려는 순간, 불가사의한 파도가 하늘 높이 치솟았다. 파도는 스키론 해안의 암벽들을 눈앞에서 사라지게 하였고, 이스트모스와 아스클레피오스의 바위도 사라지게 하였다는 표현을 에우리피데스는 하고 있다. 네 마리의 말들은 울부짖음으로 가득 차 일대를 무섭게 메아리를 쳤고, 파도를 뚫고 나온 용닮은 황소는 전차를 끄는 말 네 필을 미치게 했다. 발광한 말들이 암벽 가까이 내달을 때마다 황소는 가만히 전차 난간을 바싹 붙어 뒤따랐다고 묘사하고 있다.

페테르 파울 루벤스는 그런 실감 나는 장면을 화폭에 담았다. 용이 마차의 바퀴 테를 바위에다가 내동댕이치며, 달리는 전차를 급속도로 넘어뜨리고 엎어버린 모습이다. 그 바람에 히폴리토스는 가련하게도 고삐들에 얽히고 풀 수 없는 끈들에 묶여 끌려갔고, 머리는 바위 위에 내동댕이쳐졌으며, 살들은 갈기갈기 찢겼다. 이런 행동적인 파괴력은 바로크 스타일에 적합하다. 구도는 역 이등변 삼각형으로 몹시 불안정하고 다이내믹한 형상이다.

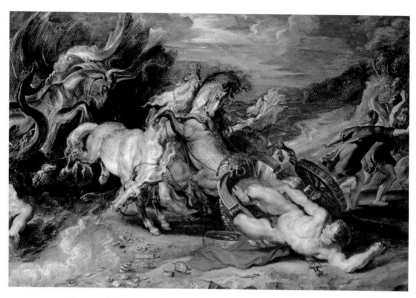

그림 110 페테르 파울 루벤스, 히폴리토스의 죽음, 1611, 50.2×70.8cm, 피츠윌리엄 박물관

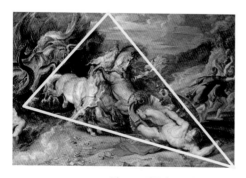

그림 111 히폴리토스의 죽음 구도

사자는 테세우스에게 아들 히폴리토스가 마차에서 떨어져 거의 죽을 지경이 되었다는 전갈을 가져왔다. 때마침 지붕에서 아르테미스가 테세우스 앞에서 나타나 히폴리토스의 실제 상황을 고한다.

"아이게우스의 고귀한 아들이여, 가련한 테세우스여, 어쩌자고 그대는 불경하게도 제 자식을 죽여 놓고 기뻐하는가? 아내의 거짓말을 믿고, 불확실한 것을 믿고, 하지만 그대가 자초한 파멸을 확신하노라. 그대는 앞으로 착한 사람들과 더불어 살 자격이 없노라. 내가 온 것은 그대의 아들이 명예롭게 죽을 수 있도록, 그의 올바른 마음과 어떤 의미에서는 고결함이라 할 수도 있는 그대 아내의 애욕을 밝히기 위함이니라. 순결을 사랑하는 우리 모두에게 가장 미움받는 여신의 사주를 받아 그녀는 그대의 아들을 사랑하게 되었느니라. 파이드라는 이성으로 애욕을 이기려 하다가 본의 아니게 유모의 계략에 휘말리게 되었고, 유모는 서약을 받고 그대 아들에게 그녀의 괴로움을 털어놓았느니라. 그는 도리에 따라 그 제안을 받아들이지 않았고, 그대에게 학대당하면서까지 맹세의 신의를 저버리지 않았느니라. 그만큼 그는 경건한 사람이니까. 하지만 그녀는 발각될까 두려워 거짓 서찰을 써서 간계로 그대의 아들에게 파멸을 안겨주었느니라. 그런데 그대는 그녀에게 설득당하다니!"[36]

테세우스는 증거도 예언자의 목소리도 기다리지 않고, 숙고해보거나 오랫동안 검토해보지 않고 너무 서둘러 아들에게 저주를 내뱉어 아들을 죽인 것을 자책하며 목이 멘다.

그림 112 쥘 조제프 르페브르, 아르테미스, 1902

〈그림 112〉는 앞에서 보았던 화가 쥘 조제프 르페브르의 〈아르테미스〉다. 아르테미스는 결혼하지 않은 처녀 신이자, 사냥과 달의 신으로 머리 위에는 초승달이 걸려있다. 아르테미스의 시선은 테세우스를 향해 있다. 구구절절한 설명을 듣고 테세우스는 다 죽어가는 아들 히폴리토스를 맞이한다.

로렌스 알마 타데마(1836~1912)는 용들에게 교란당한 말들이 미쳐서 달리던

마차를 뒤집어엎고, 히폴리토스는 바위에 머리를 부딪치고, 다리는 말채찍에 묶여 비틀어지게 그렸다.

그림 113 로렌스 알마 타데마, 히폴리토스의 죽음, 1860, 개인소장

아르테미스는 테세우스에게 잘못은 있지만 "모르고 한 일이니 악의는 없다." 고 위로하면서 용서를 받을 수 있는 여지를 준다. 모든 것은 퀴프리스가 꾸민 계획이므로 인간들은 그저 따를 수밖에 없는 운명을 되뇐다.

로렌스 알마 타데마는 네덜란드 화가로서 안트베르프 왕립 아카데미 출신이다. 1870년부터는 영국에 살면서 19세기 영국 미술에 지대한 공헌을 했다. 1879년 왕립 아카데미의 정회원으로 선출됐으며, 1899년 빅토리아 여왕으로부터 기사 작위를 받았다. 화려한 색채와 사실적 표현으로 고대 그리스, 로마, 이집트의 역사 장면이나 풍속을 즐겨 그렸다. 작품상에 공간 넓이를 강조한 화면 구성과 고고학에 흥미를 느껴 시대 고증도 엄밀하다는 정평이 있다. 그의 작품들은 초기 할리우드 역사 영화의 제작에 큰 자료적 가치[37]를 준다고 알려져 있다.

한편 몸에 깊은 상처가 난 히폴리토스는 쌍날칼로 자신을 상해하여 이 육체적 고통에서 벗어나고 싶어 했다. '옛 선조들이 저지른 살인죄의 오점이 경계 밖으로 튀어나와 거침없이 나를 덮친 거야. 하지만 왜 하필이면 아무 악행도 저지르지 않은 죄 없는 나를 덮치는 것인가?'라며 상념에 젖었다.

그때 아르테미스는 고통으로 헐떡거리는 히폴리토스에게도 나타나 그대가 퀴프리스에게 공손하지 못한 것에 불만을 품고, 순결한 그대를 미워했다는 것을 알렸다. 그제야 이 모든 것이 퀴프리스의 소행임을, 즉 퀴프리스는 나와 아버지, 파이드라를 죽인 것임을 히폴리토스는 깨달았다.

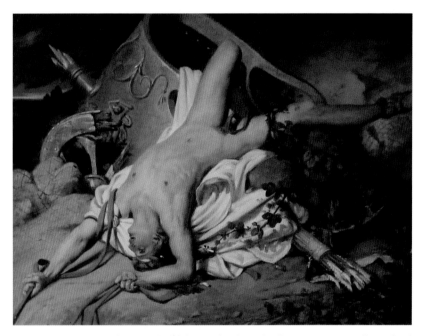

그림 114 조셉 데지레 코트, 히폴리토스의 죽음, 1825, 35×46cm, 파브르 박물관

아르테미스는 히폴리토스의 고결한 심성과 경건함을 높이 인정하여 그대가 지하에 가더라도 자신은 화살로 퀴프리스가 인간 중에 가장 사랑했던 한 사람을 죽일 것을 공표했다. 그리고 히폴리토스의 명예는 결혼을 앞둔 순결한 처녀들이 머리를 잘라 바치는 의식을 함으로써 두고두고 애도의 눈물을 흘리게 한다는 답변을 주고, 하늘로 날아갔다.

테세우스는 자식 앞에서 아비를 용서하며 죽어가는 아들의 고결한 심성에 감복하며, 눈물을 흘렸다. 히폴리토스에 대한 오해가 히폴리토스의 죽음을 통해

밝혀진 것이다. 아르테미스가 퀴프리스가 인간 중에서 가장 사랑했던 한 사람을 죽인다고 했는데, 그는 누구일까?[38]

조셉 데지레 코트(1797~1865)는 루앙에서 태어났으며, 에콜드 보자르에서 그로스에게 사사 받은 프랑스 화가다. 그 역시 역사화와 초상화를 주로 그렸는데, 매력적인 배경을 설정해 초상화의 특성을 살리면서 귀족 계급과 궁정 초상화의 의뢰를 많이 받았다.

비극의 주인공이 아니라고요?

『오레스테스』

●

에우리피데스의 『오레스테스』에서 어머니 클리타임네스트라와 그녀의 정부 아이기스토스를 죽인 오레스테스가 복수의 여신들의 추격을 받으면서 고통을 감내하는 괴로운 시간들을 보낸다. 한편 아르고스 도시는 오레스테스가 참수나 돌에 맞아 죽는 처벌선고가 내리면서 이 선고에서 살아남기 위해 고군분투하는 엘렉트라와 오레스테스, 그리고 필라데스의 모습이 그려진다.

그러던 중 스파르테로 귀향하는 길에 아르고스에 들른 메넬라오스는 이들 남매에게 서광이 비춰지는 장본인으로 다가온다. 물론 메넬라오스는 자신의 처 헬레네도 데리고 온다. 오레스테스는 메넬라오스에게 도와달라고 애원하지만, 그의 장인 틴다레오스가 나타나 그의 개입을 제지하자 몸을 사리며 뒤로 물러선다. 양심의 가책으로 탈진했던 오레스테스는 메넬라오스의 졸렬한 태도를 보고, 오히려 강렬한 생명의 의지를 불태운다. 세 사람은 처음에는 헬레네를 죽이

기로 계획했으나 실패하고, 다음에는 그들의 딸 헤르미오네를 인질로 삼아 메넬라오스로 하여금 자신들을 살려줄 것을 강요하는 내용을 담고 있다.

아이스퀼로스의 『제주를 바치는 여인들』에서 보았던 선조 대대로 이어지는 가문의 저주라는 근본의 문제는 뒷전으로 밀려나고, 이 드라마에서는 인간 내면의 심리 변화가 사건의 동인으로 작용한다.

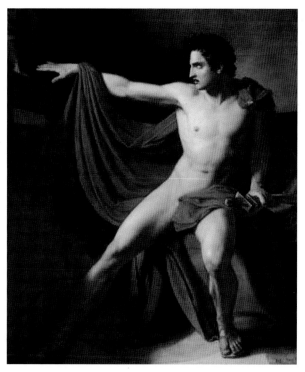

그림 115 장 데지레 드 파인스, 아버지의 무덤에서 오레스테스, 1825

오레스테스를 그리는 화가들은 그의 끈질긴 열정을 표현하기 위해 대개 붉은 망토를 입힌다. 붉은 망토는 아이스퀼로스의 『아가멤논』에 나오는, 아가멤논이 입었던 겉옷과 같다. 이 옷은 아가멤논이 승전보를 울리고, 아르고스 궁에 들어섰을 때 클리타임네스트라의 요청에 따라 카펫으로 탈바꿈돼 죽음의 굴레로 밟고 오던 그물이기도 했다. 오레스테스가 아가멤논과 같은 옷을 걸쳤다는 것은 두 부자간 끊을 수 없는 혈연을 의미하며, 아가멤논의 억울하고 느닷없는 죽음에 대한 아들의 복수심을 상징한다. 〈그림 115〉에서 오레스테스는 아버지의 원수를 갚았으나 어머니의 혼백이 부른 복수의 여신들의 추격을 예의주시하는 모습이다. 벨기에 예술가인 장 데지레 드 파인스는 이 작품으로 1825년 암스테르담 아카데미의 로마상을 받았다.

Tip
더 알아보기

이 작품은 1828년 로마에서 암스테르담 살롱으로 보내졌다. 이 작품은 신고전적 전통으로 그렸으며, 아마 프랑스보다 벨기에에서 더 유명할 것이다. 이 시기는 자크 루이 다비드가 1825년부터 브뤼셀에서 망명 생활을 하며, 죽을 때까지 행사한 영향력 때문에 수상했을 가능성에 무게를 두고 있다. 이 그림은 여전히 해결되지 않은 문제, 즉 이태리에서 수행된 로마상을 네덜란드 수

령자들이 어떤 조건으로 충족시켜서 수상하게 되었는지 관심을 끈다. 이 그림의 스타일과 주제는 1824~1829년 사이의 자크 루이 다비드의 가장 가까운 추종자 중 한 명인 게린을 로마에 있는 프랑스 아카데미의 선례로 면밀히 따랐다는 해석이 있다.[39]

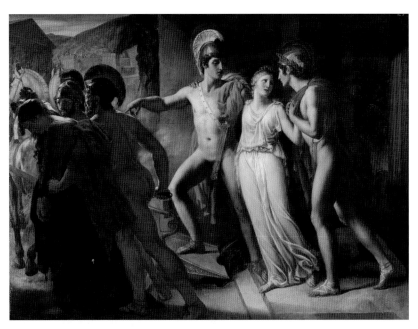

그림 116 장 브루노 가시, 헬레네를 구하는 카스토르와 폴룩스, 1817, 113.2×145.4m, 개인소장

다음 감상할 〈그림 116〉은 보르도에서 태어난 장 브루노 가시(1786~1832)가 그린 작품이다. 이 화가는 에콜 드 보자르 출신이며, 프랑스 역사 및 장르화가로

활약했다. 이 그림으로 브루노 가시는 1817년 로마상을 탔으며, 이 주제는 플루타르코스의 '테세우스의 삶'에서 영감을 받아, 아티카의 왕 테세우스에 의해 납치된 누이 헬레네를 그의 쌍둥이 오라비들이 구해주는 장면이다. 이 그림은 헬레네가 겨우 12세 때 테세우스에 의해 일어난 납치사건이고, 카스토르 형제들에 의해 무사히 구해져 스파르타로 귀환하는 모습으로 보인다.

이번에는 파리스에 의해 납치된 헬레네를 그리스 연합국의 영웅들이 반드시 데리고 와야 하는 소명의식이 있었으며, 그 와중에 헬레네는 특별한 저항 없이 메넬라오스를 따라 귀환한다. 그녀를 탈환하는 과정에서 그리스 가부장들과 아들들이 트로이군에게 무참히 목숨을 잃었기 때문에 아르고스 시민들은 전쟁의 불행한 원인을 헬레네에게 돌리고 있다. 시민들의 불만을 절실히 자각하고 있는 헬레네로선 가능한 시민들의 눈에 띠지 않도록 몸을 사려야 했다. 물론 오레스테스와 엘렉트라도 헬레네의 귀환에 대해선 달가워하지 않는다. 하지만 오레스테스의 현재의 처지에서 메넬라오스와 헬레네만이 자신들의 목숨을 구해줄 수 있는 인척 존재라는 것도 잘 알고 있다.

한편, 헬레네와 메넬라오스와 사이에 태어난 딸 헤르미오네는 헬레네의 유일한 낙이자 정박소였다. 헬레네와 메넬라오스가 트로이에 머무는 동안 헤르미오네는 이모인 클리타임네스트라가 맡아서 키우고 있었다. 트로이 전쟁이 10년 동안 지속됐으니, 그리스 본국에서 헤르미오네도 성숙한 여인이 됐다. 헤르미오네는 자신의 어머니 헬레네를 닮아서 용모가 출중하며, 더 멀게는 외조모 레

다의 용모도 이어받았다. 더군다나 메넬라오스를 아비로 두니 권력자의 딸로서 아쉬울 게 없는 처지다.

10년이 넘어서 그리스로 돌아온 헬레네는 언니의 무덤을 찾아 그동안의 안부를 드리고 싶었으나, 자신에게 공분을 살 아르고스 군중들의 정서를 생각하고 선뜻 나서지를 못한다. 생각 끝에 헤르미오네에게 클리타임네스트라의 무덤에 대신 갈 것을 명한다. 자신의 자른 머리와 제주를 헤르미오네에게 전달하고, 너무 늦지 않게 귀가할 것을 당부한다.

오레스테스가 엘렉트라와 내린 결론은 메넬라오스가 아르고스 시민들이 내린 처벌선고에서 자신들을 구해줄 등불이며, 숙부에게 아버지의 은공을 거울삼아 자신들을 구해줄 적임자임을 강조하며 청원하기에 이른다. 그러다가도 오레스테스는 부지불식간에 자신의 눈동자를 돌리고, 숨을 헐떡거리며 복수의 여신들의 추격을 피해 달아난다. 그럴 때마다 엘렉트라는 "너를 침상에서 벌떡 일어나게 하는 것이 무엇이든지 간에 그들에게 너무 휘둘리지 말 것"[40]을 당부한다.

루이 라피테(1770~1828)가 그린 〈그림 117〉은 한밤중에 오레스테스가 침상에서 잠들 때 복수의 여신들의 출현으로 고통받는 모습이다. 복수의 여신들은 여지없이 죽은 클리타임네스트라를 안고 왔으며, 횃불과 칼을 들고 오레스테스의 잠을 쫓아내고 있다. 루이 라피테는 미술 조각 왕립 아카데미 출신으로 프랑스 화가, 디자이너, 일러스트레이터 및 벽화가로 활약하였다. 1791년 〈카르타고로 돌아온 레굴루스〉로 로마상을 수상했고, 루이 16세 때 로마로 보내진 마지막

화가가 됐다. 이 그림은 타닌 종이에 검은색과 흰색의 초크로 그렸고, 흰색의 고무수채화로 터치를 주었다.

 나우플리아항에서 아르고스로 온 메넬라오스는 오레스테스에게 질부를 괴롭히는 게 무엇이며, 어떤 병이 자신을 망치는지 묻는다. 그러자 오레스테스는 자신이 끔찍한 짓을 저질렀음을 알아차리는 자의식으로 답변한다. 그리고 어머니의 피가 자신에게 복수하는 광기를 언급한다. 메넬라오스는 그런 답변을 듣고, 오레스테스에게 연민을 느끼면서도 장인인 틴다레오스의 권력과 시민들의 눈치를 보며, 자신의 입지를 살피는 유화정책을 편다. 이에 실망한 오레스테스는 필라데스와 엘렉트라 셋이서 자신들의 처지를 헤쳐 나가기 위해 머리를 맞대며 나온 계획을 감행한다.

그림 117 루이 라피테, 복수의 여신들로부터 공격당하는 오레스테스, 1790

그림 118 필립 오귀스트 엔느켕,
오레스테스의 죄책감, 356×515cm, 1800, 루브르 박물관

〈그림 118〉은 프랑스 화가 필립 오귀스트 엔느켕(1762~1833)이 그린 작품이다. 오레스테스는 엘렉트라의 부축을 받으면서 복수의 여신들의 공격을 방어하고 있다. 오른쪽 바닥에는 오레스테스의 칼을 가슴에 받은 클리타임네스트라의 사체가 있고, 복수의 여신이 죽은 클리타임네스트라의 곁에서 오레스테스를 노려보고 있다.

이 작품에서는 어머니의 영혼이 부른 복수의 여신들은 7명이다. 복수의 여신들은 보통 3명인데, 필립 오귀스트는 오레스테스의 괴로움을 극대화하려고 그 수를 늘린 것 같다. 필립 오귀스트 엔느켕은 프랑스 역사 화가이자 초상화가다. 그는 리옹에서는 퍼 에버하드 코겔에게, 파리에서는 자크 루이 다비드에게 가르침을 받았다. 1793년 반 프랑스 폭동 기간에 영국의 후견인 덕택에 로마로 여행을 갈 수 있었다. 1799년 〈10월의 프랑스 국민의 승리〉로 파리살롱에서 주

는 첫 번째 상을 받았다.

오레스테스는 어머니 클리타임네스트라를 죽임으로써 아버지의 원수를 갚았으나, 한편으로 훌륭한 행동은 아니어서 공포와 자책감에 고통스러운 나날이었다. 그러나 한편 어머니를 죽이라는 록시아스의 명령은 거부할 수 없기에 록시아스께 탄원함으로써 활력을 찾기도 했다.

그림 119 헨리 푸젤리,
W. 블레이크 비문이 있는 오레스테스의 시각, 흑연, 펜, 회색 잉크와 회색과 브라운 붓질, 45.7×61.6cm

〈그림 119〉는 스위스 화가 헨리 푸젤리(1741~1825)가 그린 〈W. 블레이크의 비문이 있는 오레스테스의 시각〉이다. 복수의 여신 3명이 오레스테스를 향해 달려오고 있고, 오레스테스는 필라데스의 부축을 받으면서 복수의 여신들을 향해 방어하는 자세를 취했다. 푸젤리는 판지에 흑연과 펜, 회색과 브라운색의 붓질로 드로잉을 그렸다. 상상력을 동원한 낭만주의 화풍이다.

신화에서 아테나 여신은 처녀 신으로, 아버지 제우스의 두개골을 열고 나온 탄생 배경을 갖고 있다. 이는 남성 중심 세계에서 우위를 점한 남성에 대한 친밀도와 그 중요도를 알리는 지표다. 오레스테스는 클리타임네스트라의 자궁에서 나왔으니 아테나의 탄생 배경과는 다르다.

클리타임네스트라는 오레스테스가 나올 수 있는 밭에 불과했다는 것이 에우리피데스가 한 변론이다. 그 종자를 심은 남성이 여성보다 중요한 신분이라는 것이 오레스테스를 살리는 변론으로 종반에 오레스테스의 방면(放免)이 예기된다.

에우리피데스의 드라마에서 필자가 흥미로워한 인물은 틴다레오스다. 오레스테스의 외조부이며, 메넬라오스의 장인이다. 그는 레다를 사이에 두고, 제우스와 공유했던 현실의 남편이기도 하다. 오레스테스가 어렸을 때는 틴다레오스의 귀여움을 독차지했던 손자이지만, 자신의 딸 클리타임네스트라를 죽인 장본인이므로 틴다레오스는 오레스테스를 동정하지 않고, 아르고스 시민들에 의해 참수당할 것에 동의한다. 그는 트로이 전쟁을 일으킨 원흉이었던 헬레네도 마땅치 않은 고집 센 권력자의 이미지로 나온다.

그리스 신화나 비극을 읽은 독자들은 그런 틴다레오스의 존재를 알겠지만, 시각예술을 하는 화가나 조각가들은 그를 그리지 않았다. 레다를 사이에 두고 공유했던 제우스의 존재가 막강해서 일 것이다.

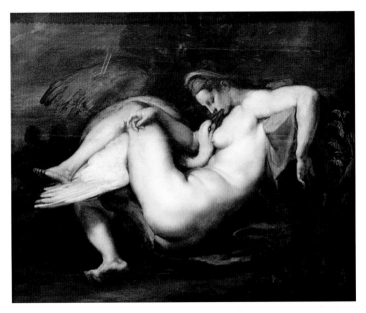

그림 120 페테르 파울 루벤스,
레다와 백조, 1605, 64.5×80.5cm, 휴스턴 미술관

〈그림 120〉은 바로크 시대의 대가 페테르 파울 루벤스의 〈레다와 백조〉다. 백조로 변신한 제우스는 틴다레오스의 부인인 레다를 사랑의 포옹으로 무력화시켰다. 에우리피데스는 레다의 현 남편인 틴다레오스의 존재를 의식하고, 이

드라마에서 그의 역할 양은 적지 않게 배분하고 있다. 루벤스의 작품에서 제우스가 레다의 두 다리 사이로 들어가 사랑의 애무를 격렬하게 하는 바람에 레다의 왼손과 오른쪽 발이 심하게 각이 졌다. 레다는 무력화돼 거의 혼절 상태로 보이는데, 아마 사랑의 절정을 느끼고 있는 그 순간을 모방한 듯하다.

한 번 보면 절대로 잊히지 않는 명작이며, 많은 후세대 화가들이 이 그림의 버전을 그리고 있다. 그림의 배경은 짙은 노을이 깔려 있으며, 레다의 육체에 특히 빛을 많이 주어 명암 대비가 극명하게 드러나는 바로크 양식이다.

에우리피데스의 비극에서 틴다레오스는 오레스테스에게 이런 대사를 읊는다.

"아가멤논이 내 딸에게 머리를 얻어맞고 숨을 거두었을 때 너는 경건함에 배치되지 않도록 네 어머니를 집에서 내쫓았어야 했다. 그랬더라면 너는 저주를 받는 대신 절제 있고, 법도를 지키며 경건하다는 칭찬을 들었을 것"이라고 힐책한다. 한데 "너는 제 어미와 같은 처지가 되어버렸어."[41]라며 힐난하였다.

어머니가 나쁘다는 오레스테스의 생각은 옳았지만 제 어미를 죽임으로써 제 어미보다 더 나쁜 사람이 되었다는 틴다레오스의 언급은 논리적인 분별력을 준다. 그러나 그의 언술이 관객들에게 설득을 주지 못하는 건 캐릭터가 이성으로만 다독여지는 것이 아니기 때문이다. 클리타임네스트라의 행동과 태도는 남성 중심 사회에서 역겨움, 아니 분노 이상의 독극성분이 있는 번뇌를 주기에 충분하다.

틴다레오스는 있는 힘을 다해 법도를 위해 싸우는 것만이 야수적이고 살인적인 충동을 억누르는 길이며, 동시에 도시 파괴를 막는 유일한 방식이라고 호언

장담한다. 그의 언변은 딸을 잃은 권력의 정상에 있는 왕으로서의 입장을 변호하지, 오레스테스로서는 일말의 재고의 가치가 없는 내용이다.

오레스테스는, 아버지는 밭이었던 어머니에게 씨를 뿌려 자신을 태어나게 했으며, 자신을 태어나게 해주신 아버지를 옹호한다는 것이었다. 그래서 그녀의 정부인 아이기스토스를 죽이고, 어머니를 제물로 바친 것은 불효지만 아버지의 원수를 갚은 거라고, 틴다레오스에게 울부짖는다. 오레스테스는, 어머니가 헬라스의 전군을 이끄시던 아버지를 배신하고 정절을 지키지 않았던 부분도, 지적하고 있다. 어머니가 스스로 죄를 지었다는 것을 알았을 때 어머니는 자신에게 벌을 주지 않고 오히려 남편에게 벌 받지 않으려고 제 아버지를 벌주었다고 항변한다. 그러면서 틴다레오스에게 오히려 나쁜 딸을 낳아 제 신세를 망쳤다고 울부짖는다.

그림 121 토마스 스토다드 RA, 아가멤논의 방패를 거는 오레스테스, 1834, 45×57.5inch

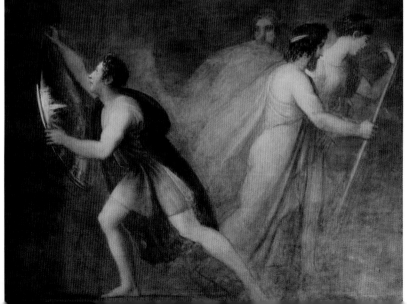

〈그림 121〉은 오레스테스가 아가멤논의 방패를 벽에 거는 모습이다. 방패는 적에게 목숨을 방어할 수 있는 무기다. 호머의 『일리아드』 XI장에 보면, 아가멤논의 방패에 대한 기록이 있다. 방패의 중간에는 사악한 뱀 머리를 한 고르곤의 두려운 시선이 그려져 있는데, 누구든지 고르곤의 눈을 보면 돌처럼 석화된다는 그 방패다. 고르곤은 여성 괴물인데, 대표적으로 메두사가 있다. 아가멤논의 방패를 오레스테스가 걸어둔다는 것은 아가멤논의 목숨과 관련된 운명을 책임질 수 있는 당사자란 뜻이라고 생각한다. 아트레우스 일가의 장손으로서 그 집안을 일으켜 세우고 길이 보존할 수 있는 등불이다.

그림에서 오레스테스와 반대 방향으로 몸을 틀고 가는 이들은 왕홀을 든 아가멤논과 여왕 관을 쓴 클리타임네스트라이며, 고개를 돌려 오레스테스 쪽을 바라보는 이는 엘렉트라다. 그림의 전체적인 색조는 황금색을 띔으로써 아직 드러난 문제가 없는 비교적 평온한 로열패밀리의 분위기를 보여준다. 그러나 엘렉트라의 놀란 듯한 둥그런 눈이 다가올 불안한 징조를 상상하게 할 뿐이다.

그림 122 보르게스 글라디에이터, BC 3C 작품을 AD 1C 모방

비평가들은 이 그림에서 헤어스타일과 의상은 그리스풍의 양식을 고증하여 작업했다고 칭송했으며, 특히 오레스테스의 포즈는 18세기와 19세기 초에 가

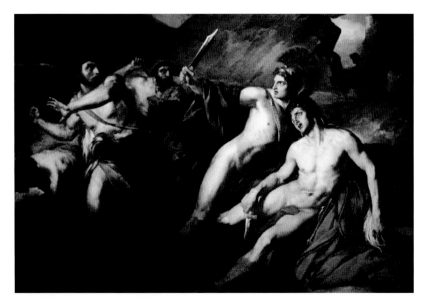

그림 123 프랑수아 부쇼, 오레스테스와 필라데스, 1822, 오를레앙 미술관

장 존경받았던 〈보르게스 글라디에이터〉와 포즈가 닮았다는 평[42]이 있었다.

화가이자 디자이너인 스토다드, 토마스(1755~1834)는 존 플렉스만과 윌리엄 블레이크가 활약했을 당시에 친교로 뭉친 사이이다. 그는 유명한 책의 삽화와 드로잉을 그렸으며, 1837년에는 빅토리아 여왕이 왕위에 올랐던 요크 민스터 외곽의 선언문을 그리기도 했다.

〈그림 123〉은 필라데스가 복수의 여신들에게 쫓기며, 광기에 사로잡힌 오레스테스를 부추기는 모습이다. 필라데스가 든 칼은 아르고스 시민들을 향해 겨

누고 있으며, 오레스테스의 광기에 시달린 퀭한 눈빛과 대조적으로 필라데스의 눈빛은 칼날 같은 한기가 느껴진다. 아르고스 시민들에 의해 참수를 당하게 된 오레스테스를 곁에서 지키며, 살아나갈 방법을 모색하는 두 사람의 피나는 행보는 보는 이의 가슴을 졸이게 한다.

이 그림을 그린 화가 프랑수아 부쇼(1800~1842)는 리옴므께 조각을 배웠으며 레그너와 레띠에의 제자다. 1823년에는 로마상 그랑프리를 타면서 1823년부터 죽을 때까지 살롱 전을 가질 수 있었다.

『오레스테스』의 종반부에서 오레스테스는 필라데스의 충고대로 헬레네를 죽임으로써 메넬라오스의 심정을 자극하려 한다. 그러나 오레스테스와 필라데스가 헬레네를 포섭하여 죽이려는 순간, 헬레네는 연기처럼 사라진다. 부지불식간에 사라진 헬레네 때문에 계획에 차질이 생기자 오레스테스와 필라데스, 그리고 엘렉트라는 헬레네를 대신하여 그녀의 딸 헤르미오네를 인질로 삼는다. 헬레네가 현장에서 사라진 것은, 제우스가 아폴로를 시켜서 하늘나라로 데려간 것이니, 이들은 알 턱이 없다.

오레스테스는 클리타임네스트라의 묘지에 재물과 헌주를 바치고, 대문에 들어서는 헤르미오네를 인질로 잡아챈다. 영문을 모르는 헤르미오네로선 난감할 뿐이다.

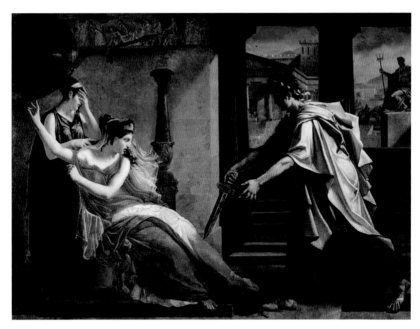

그림 124 피에르 나르시스 게랭,
헤르미오네에게 네오프톨레모스의 죽음을 알리는 오레스테스, 1810, 캉 미술관

〈그림 124〉는 오레스테스가 헤르미오네의 다리에 날 선 칼을 댐으로써 두 사람 사이의 정서적 교감을 잘 표현한 작품이다. 오레스테스는 헤르미오네를 향한 어릴 적 사랑이 식지 않은 상태이나 자신이 살길은 헤르미오네를 인질로 삼아 메넬라오스의 힘으로 아르고스 시민들의 생각을 바꾸게 하는 길뿐임을 알기 때문이다. 헤르미오네는 오레스테스의 칼날에 공포를 느끼며 두 손과 몸을 뒤로 젖히고 있다. 그녀의 하녀도 눈치를 채며, 살육의 이미지를 애써 지우려는 듯 왼손으로 눈을 가리고, 오른손은 헤르미오네의 어깨에 올리고 있다. 에우리피데

스의 비극에서 오레스테스는 헤르미오네를 인질로 삼아, 메넬라오스에게 아르고스 시민들로부터 세 사람의 목숨을 구해달라고 협박하려는 순간 아폴로가 기계장치를 타고 헬레네를 안고 나타났다.

아폴로는 헬레네의 아름다움으로 헬라스인들과 프리기아인들이 서로 맞붙어 도륙하게 함으로써, 점점 교만해지고 한없이 불어나는 인간들로부터 대지를 해방시키기 위한 수단에 불과했다고 공표하였다. 아울러 헬레네는 제우스의 딸로서 영생하게 되어 있고, 카스토르와 폴룩스와 함께 선원들의 구원자로서 하늘의 깊숙한 곳에 왕좌로 앉힐 것이라는 제우스의 명령을 전했다.

그녀는 헤라클레스와 헤라의 딸 헤베 곁에서 언제까지나 여신으로서 추앙받을 것이므로 메넬라오스에게는 스파르타의 왕으로서 다른 여인을 아내로 구하라고 명령했다. 그리고 오레스테스에게는 아테네의 '아레스의 언덕'에 가서 세 명의 '자비로운 여신들'과 함께 재판받을 것을 명한다. 신들께선 이 사건의 재판관들로서 양편을 위해 공정하게 투표를 치를 것이며, 오레스테스는 승소하게 돼, 후일에 아르고스의 왕으로서 추대받을 것을 예시했다.

드라마의 결부를 보면, 오레스테스는 비극의 주인공이 아니다. 제우스의 명령대로 그는 헤르미오네와 결혼하고, 아가멤논에 이어 아르고스의 왕 위에 오른다. 엘렉트라도 필라데스와 짝을 맺어 백년가약을 맺기 때문이다.

〈그림 125〉는 아일랜드 출신 화가 아담 벅크(1759~1833)가 그렸다. 아테나 여신 앞에서 속죄하며 방면(放免)받는 오레스테스의 모습이다. 그의 작품들은 신고전주의풍의 초상화, 세밀화가 주를 이루며, 종종 조각도 한 것으로 알려졌다.

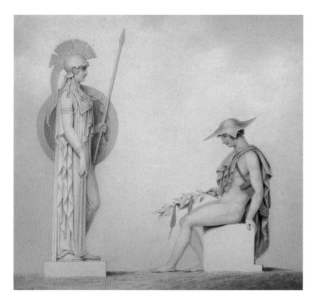

그림 125 아담 벅크, 오레스테스의 속죄, 1813,
판지 위에 흑연과 수채화 물감, 고무 수채화 물감, 9$1/8$×9$3/4$inch

Tip

더 알아보기

벅크는 아일랜드에서 1780년대에 뛰어난 세밀 화가였다. 1795년에 런던으
로 영구 이주하면서 그의 주변에는 174개의 피커딜리가(1795~1798), 프리
스가, 소호(1799~1802), 벤틴크가(1813~1820)가 있어서, 그의 작품에 영향
을 주었으리라 추정한다. 그의 후원자로는 안젤리카 카탈라니(오페라 가수),
JP 켐블, 프란시스 버젯 경, 토마스 호프, 조지 4세, 요크 공작과 그의 정부 메

리 앤 클라크가 있었다. 리젠시 문화에 큰 영향을 끼친 그는 그리스 부흥(그가 수집한 가구, 꽃병, 조각, 의상, 심지어 그의 작품에서 헤어스타일은 모두 고대 그리스 풍이다)의 영향을 많이 받았다. 그는 1795년에서 1833년 사이에 왕립 아카데미에서 170개 이상의 미니어처와 작은 전신 초상화를 전시했을 뿐만 아니라, 그림 교사로도 활동했다.

열녀에서 환생한

『알케스티스』

●

『알케스티스』는 아내가 남편 대신 죽어 남편의 목숨을 구한다는 열녀의 이야기이다. 전반부에서는 알케스티스가 남편과 자녀들 곁을 떠나 세상을 하직하는 장면들이 연출되고, 후반부에서는 그녀의 죽음이 남편 아드메토스에게 어떤 영향을 주는지 그려져 있다. 이 비극에서 아드메토스는 테셀리아의 왕이며, 그의 친구로 나오는 헤라클레스가 전반부와 후반부를 연결해주는 중요한 역할을 맡는다.

윌리엄 웨트모어 스토리(1819~1895)가 조각한 〈알케스티스〉는 단아한 캐릭터로 적절하게 제작하였다. 남편을 대신해서 죽기로 한 알케스티스의 용기는 사랑의 실천이며, 그런 여인은 과거나 현재나 쉽게 찾아볼 수 없다. 스토리는 단단한 대리석의 질감으로 그녀의 캐릭터 이미지를 극대화했으며, 그 자태에서 정숙함과 순결성이 묻어난다.

웨트모어 스토리는 미국의 조각가 겸, 예술 비평가, 시인, 편집자 등 여러 역할을 했다. 본래 그는 법학자인 부친의 뜻에 따라 1838년 하버드 대학과 하버

드 로스쿨을 마쳤다. 그러나 조각에 뜻을 두고 법학을 포기했으며, 1856년 하버드 대학의 메모리얼 홀에 고인이 된 부친의 흉상을 제작해 달라는 의뢰를 받고, 이탈리아에 가서 조각 공부를 할 정도로 취미 이상의 열정[43]을 드러낸 인물이다.

그림 126 윌리엄 웨트모어 스토리,
알케스티스, 1874, 19.6×29.3cm 와즈워드 학술진흥기관

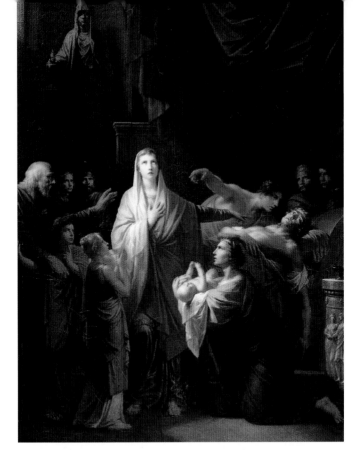

그림 127 하인리히 푸거, 아드메토스를 대신하여 스스로 희생하는 알케스티스,
1805, 194×139cm, 비엔나 미술아카데미

〈그림 127〉은 남편이 하데스의 나라에 가야 하는 의무에 지쳐 병석에 누워있고, 그 앞에는 알케스티스가 남편 대신 죽음의 나라로 떠나야겠다는 결심을 굳히는 모습이다. 알케스티스 앞에는 갓난아이가 엄마를 찾으며 울고 있고, 하녀들과 시부모가 알케스티스만을 바라보고 있다. 한 여인이 남편을 사랑한다는 걸 보여주려면 남편을 위해 죽기를 자청하는 것보다 더 좋은 방법이 어디 있겠

냐는 표정이다. 마치 연극의 한 장면을 보는 것 같다.

독일 화가인 하인리히 푸거(1751~1858)는 가정의 신 헤스티아를 배경으로 톤다운해서 그렸으며, 아드메토스가 누워있는 병석은 중간 톤, 알케스티스를 하이톤으로 채색해 가장 독보적인 존재로 그렸다. 알케스티스는 정해진 날이 다가왔음을 느꼈는지 강에서 길어온 물로 흰 살갗을 씻고, 삼나무 옷장에서 옷과 장신구를 꺼내어 곱게 차려입은 뒤 헤스티아 제단 앞에서 기도를 올렸다.

에우리피데스는 알케스티스의 마음을 그녀가 올리는 기도에서 이렇게 묘사했다.

"내 여주인이시여, 나 이제 지하로 내려가기 전에 마지막으로 그대 앞에 쓰러져 애원하나이다. 고아가 된 내 자식들을 돌봐주소서. 아들에게는 사랑하는 아내를 주시고, 딸에게는 남편을 주소서! 지금 이 어미가 그러하듯, 때가 되기도 전에 자식들을 죽게 하지 마시고, 행복하게 고향 땅에서 즐거운 인생을 다 마치게 해주소서!"[44] 그리스의 종교 세계가 다신교이듯이, 알케스티스는 집안의 모든 제단에 일일이 찾아가 어린 도금양의 가지를 바치며, 울지도 탄식하지도 않으면서 그녀가 가진 본래 맑은 얼굴로 제식을 바쳤다. 그러나 마지막에는 밀실의 침상으로 다가가 참았던 눈물을 쏟으며, 이렇게 탄식했다.

"내가 처녀의 순결을 그이에게 바쳤던 침상이여, 잘 있거라. 나 이제 그이를 위해 죽으련다. 너를 원망하지 않는다. 내가 죽음을 선택한 것은 너와 남편이 훗날 나를 배신할까 봐 그렇단다. 어떤 다른 여인이 너를 차지하게 되겠지. 그녀는

나보다 더 행복하겠지만 나보다 정숙하지는 않을 거야."[45]

　이 대사는 여인으로서 누구보다도 행복하고 사랑하는 상태에서 남편과의 작별을 침상에게 고함으로써 고상한 여인의 마음을 읽게 한다.

　만일 아드메토스가 스스로 본인의 죽음을 선택했다면 자기를 대신하여 죽음의 세계로 떠나는 아내로 인한 고통은 없었을 것이다. 그러나 아드메토스는 지금 이율배반적인 고통을 느끼는 중이다. 하인리히 푸거는 자크 루이 다비드와 안톤 라파엘 멩스의 고전 스타일로 그림을 그리면서 회화 장면에 연극적인 요소를 담는 특징을 보인다. 남편과 자식 남매를 둔 알케스티스는 가족들과 일일이 작별을 고하고, 집안의 하인들과도 눈인사를 마친 다음 하데스의 나라로 데려가려는 카론의 도착을 통보받는다.

　〈그림 128〉은 러시아의 화가 알렉산더 리토프첸코(1835~1890)가 그린 카론의 모습이다. 카론은 죽은 자들의 영혼을 스틱스강을 건너 하데스의 나라로 옮겨주는 뱃사공이다. 죽은 자의 영혼들은 뱃삯으로 동전 한 닢을 혀 밑에 두는데, 그 동전을 꺼내서 카론에게 건네주는 이도 있다. 알렉산더 리토프첸코는 죽은 자들은 영혼을 표현하기 위해 혈색이라곤 찾아볼 수 없는 나신들로 묘사했다. 죽은 자들 뒷면에 붉은색과 베이지색의 긴 망토를 입은 두 사람은 살아있는 자들이다. 이들도 언젠가 죽음을 맞겠지만 현재는 죽은 자들을 배웅하러 온 것으로 보인다.

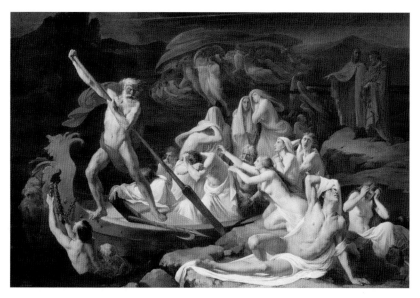

그림 128 알렉산더 리토프첸코, 스틱스강으로 영혼을 운반하는 카론, 1861, 러시안 박물관

알렉산더 리토프첸코는 〈스틱스강으로 영혼을 운반하는 카론〉으로 정부로부터 금메달을 받는다. 젊은 화가들처럼 리토프첸코도 아카데믹 정신에 도전하지만 1863년에 아카데미가 만연해지자 프리랜서로 활동하면서 1876년 페레드비즈니키(영어로 보면, 방랑자 혹은 순례자란 뜻으로 아카데믹의 구속력에 대항한 러시아의 리얼리스트 예술가 그룹)[46] 운동에 동참했다.

그리스 신화에서 보면 산 자들 중에서 카론의 배를 타고 하데스의 나라에 간 사람은 넷인데, 헤라클레스, 오르페우스, 프시케, 테세우스다. 이들은 저마다 다른 사연으로 하데스 나라에 갔는데, 『알케스티스』에서는 헤라클레스가 카론의

배를 타고 하데스 나라에 간 이유가 줄거리로 나온다.

아드메토스는 알케스티스가 목숨이 끊어지기 전에, 그대는 살아서도 나의 아내이고 죽어서도 나의 아내이므로 그 어떤 테살리아 여인도 자신의 후처가 되지 못할 거라는, 맹세를 늘어놓았다. 아울러 알케스티스가 죽은 뒤 내 집에서는 주연과 화관, 그리고 무사 여신과 연을 끊어 뤼라의 현과 뤼비에의 피리 연주조차 들리지 않아서 집안에는 정적만이 감돌 만큼 알케스티스가 일신상의 기쁨을 모두 가져간다며 아쉬움을 토로했다. 그리고 알케스티스를 새긴 조각을 집에 들여 영원히 껴안겠다는 속내도 비쳤다. 아드메토스는 자신이 죽어서 하데스의 나라에 갈 때까지 우리가 기거할 집을 마련해 놓으라고 알케스티스에게 통사정했다.

〈그림 129〉는 남편 아드메토스가 통곡하고, 남매가 울먹이며 지켜보는 가운데 사경을 헤매며 끝내 모든 걸 내려놓은 알케스티스의 모습이다. 눈 밑에 검은 그늘이 보이며, 두 팔에는 힘이 빠져있다. 장남 에우멜로스는 곧 울음이 터질 듯한 표정으로 자신은 이렇게 어린데, 일찍 돌아가신 어머니를 붙잡고 목 놓아 운다. 두 분이 해로하지 못하고 어머니가 먼저 가셨으니 결혼이 허사가 되었다는 원망을 늘어놓는다. 아드메토스는 우는 자식들에게 지하의 무정한 신들에게 찬가를 불러 화답하라 주문하고, 테살리아 전 시민들에게 머리를 자르고 검은 상복을 입을 것을 명한다.

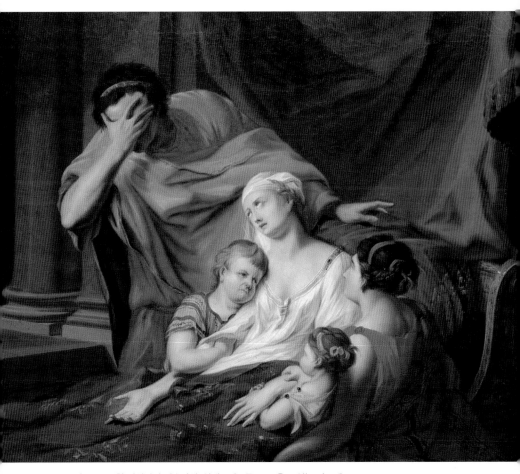

그림 129 요한 하인리히 티슈바인, 알케스티스를 보고 울고 있는 아드메토스, 1780, 66×84cm

Tip
더 알아보기

이 그림을 그린 요한 하인리히 티슈바인(1722~1789)은 카셀러 티슈바인으로 알려졌으며, 18세기에 가장 존경받는 유럽 화가 중 한 사람이었다. 그의 집안은 3대에 걸쳐 독일 화가로 이름을 날렸다. 그의 작품은 신화적 장면, 역사화와 초상화로 구성됐다. 특히 신화를 주제로 그림을 그릴 때 모델은 대부분 상류 귀족들을 그렸다. 티슈바인은 파리, 베네치아, 로마를 여행하며 그림을 배웠으며, 1753년 헤세카셀의 랜드그레이브 윌리엄 8세의 궁정 화가로 임명되었다. 7년 전쟁 후에는 카셀에 있는 캐롤리눔 대학의 교수로 임명되었다.

장 프랑수아 피에르 페이런(1744~1814)이 그린 〈죽어가는 알케스티스〉는 그림의 포커스를 전체로 잡아 두 점의 회화를 그렸다. 테살리아의 왕 아드메토스는 왕관을 쓴 채 자기 대신 죽은 알케스티스의 팔을 잡고 흐느끼고 있으며, 어린 남매는 엄마의 침상 곁에서 놀라움을 감추지 못한 채 애도하고 있다. 하녀한 명은 어린 에우멜로스를 제지하고, 다른 하녀는 죽은 알케스티스에게 모포를 덮으려 하고 있다. 어둠 속에서 뒷모습을 보이는 하녀는 왕비의 죽음을 알리려고 나아가는 모습이다.

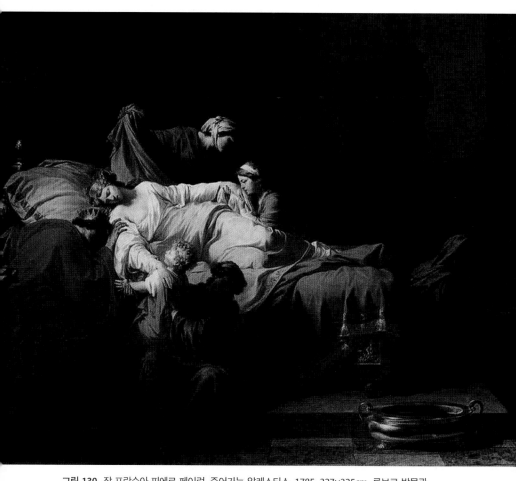

그림 130 장 프랑수아 피에르 페이런, 죽어가는 알케스티스, 1785, 327×325cm, 루브르 박물관

이처럼 그림에서는 알케스티스 주변 인물들이 저대로 분주히 움직이는 모습이 포착된다. 그 중심에서 알케스티스는 가족들의 마음을 받으며, 고요하고 슬프게 죽어간 모습이다. 신고전주의 화가 니콜라스 푸생은 피에르 페이런의 작품을 '고요하고, 부드러운 채색이 입혀진 슬픈 죽음의 그림'으로 칭송한 바 있다. 알케스티스의 침상 발치에서 쭈그리고 앉아있는 실루엣의 여인은 두 작품 모두에서 동일한 포즈를 취하고 있어서 조용한 슬픔을 배가시킨다.

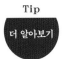

Tip

더 알아보기

피에르 페이런은 아이센 프로방스에서 태어났다. 그곳에서 클로드 아르눌피와 라그레네의 제자가 되면서 그의 세대의 가장 훌륭한 화가 중 한 명으로 간주한다. 그는 니콜라스 푸생의 방식으로 그림을 구성하는 고전 원칙을 적용한 최초의 화가 중 한 명이었고, 작품 안에서 주인공들의 의상은 로코코 스타일을 선호했다. 1773년 후보자였던 자크 루이 다비드를 제치고, 그가 로마상을 받으면서 1775년부터 8년여를 로마의 프랑스 아카데미에서 그림을 연구하며 보냈다. 파리로 돌아온 페이론은 1785~1787년 사이 파리 살롱 전에서 다비드의 경력이 일취월장하여 자신은 사소한 역할밖에 할 수 없음을 자각하게 된다. 그러나 다비드는 페이런의 장례식에서 페이런이 "나의 눈을 뜨게 해

주었다. "[47]고 경의를 표했다. 이로써 신고전주의 화가들 사이에 경쟁이 치열

했음을 새삼 느끼게 한다.

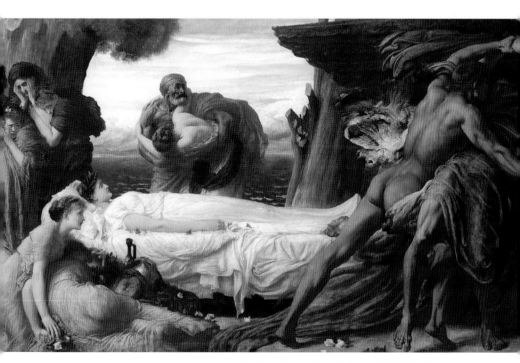

그림 131 프레더릭 레이턴, 알케스티스의 시신을 찾으려고
죽음의 신과 레슬링을 하는 헤라클레스, 1869~1871, 265×132.4cm, 와스워스 아테늄

〈그림 131〉은 헤라클레스가 죽은 알케스티스의 시신을 찾아오려고 죽음의

신과 사투를 벌이는 장면이다. 작가는 영국 고전주의 대가 프레더릭 레이턴 경

이다. 이 그림에 등장하는 인물은 죽음의 신까지 포함하여 13명이다. 그림의 중

앙에 누워있는 하얀 시신 알케스티스를 중심으로 우측에는 평소에 네메아 사자 가죽을 둘러쓰고 다니는 헤라클레스가 검은색으로 묘사된 '죽음의 신' 타나토스와 레슬링을 하고 있다. 괴력을 자랑하는 헤라클레스가 '죽음의 신'과 사투를 벌이는 바람에 사자 가죽이 벗겨져 마치 헤라클레스의 옆에서 사자가 있는 것처럼 느껴진다.

알케스티스가 죽어 하데스의 나라로 도착하기 전에 죽음을 관장하는 타나토스 신에게 어떻게 해서든지 알케스티스를 빼앗아 오려는 헤라클레스의 집요한 의지가 잘 묘사된 작품이다. 이 광경을 공포에 찬 표정으로 쳐다보는 11명의 남녀가 제각기 다른 제스처로 묘사됐고, 배경에는 시퍼런 스틱스강이 보인다. 검게 그린 죽음의 신이 공포에 질린 모습도 흥미롭고, 알케스티스의 창백하고 고요한 모습과 살아있는 자들의 역동적인 색상과 그들의 아우성으로 알케스티스는 살아 돌아올 것 같은 예감을 주는 그림이다.

우리는 앞에서 프레더릭 레이턴 경이 그린 작품으로 〈클리타임네스트라〉, 〈안드로마케〉, 〈엘렉트라〉라는 각기 다른 개성의 왕족들을 보았다. 그의 작품들은 정통의 고전적인 작품으로 레이턴 경이 생존했을 당시도 인기가 많았으며, 비싼 가격으로 거래가 됐으나, 20세기 초 수년 동안에 그의 작품비평은 그리 우호적이진 않았다.

〈그림 132〉는 헤라클레스가 하데스의 나라에서 죽은 알케스티스를 데려오는 그림이다. 지하세계를 암시하는 불의 빛과 하데스의 문지기 케르베로스가 헤라

클레스에게 으르렁대고 있다. 사자 가죽을 둘러쓴 헤라클레스의 완벽한 근육질
은 안토니오 카노바의 〈헤라클레스와 리카스〉를 참조한 것으로 보며, 그의 어
깨에 실린 알케스티스는 프레더릭 레이턴 경의 그림에서 봤던 알케스티스와 머
리와 의상이 아주 비슷하다.

그림 132 조셉 프랑크,
지옥으로부터 알케스티스를 데려오는 헤라클레스,
1806, 81×66.5cm, 발렌시아 미술관

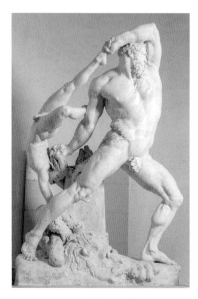

그림 133 안토니오 카노바,
헤라클레스와 리카스, 1795~1815, 335cm

조셉 프랑크(1774~1833)는 그의 쌍둥이 형제 장 피에르와 함께 1792년 1월 국회 법령에 의해 4년 동안 2,400파운드의 연금으로 자크 루이 다비드의 제자가 되었다. 그는 1812년에 이탈리아로 떠나 카라라 아카데미에서 교습하고, 피렌체에서 나폴레옹의 여동생 엘리사의 초상을 그린 바 있다.

프랑크는 1806년 살롱에서 〈지옥으로부터 알케스티스를 데려오는 헤라클레스〉를 "낭만적인 숨결에 대한 독창적이고 서사시적이며 열렬한 작품"[48]으로 평가받았다. 헤라클레스의 검붉은 피부색에 매듭이 많은 근육질 몸은 알케스티스의 유령 같은 흰색 몸과 강력한 대비를 보인다.

〈그림 134〉는 낭만주의 화가 외젠 들라크루아가 그린 〈헤라클레스와 알케스티스〉다. 헤라클레스가 어두운 하데스의 나라에 가서 알케스티스를 안고 오는데, 왕관을 쓴 아드메토스가 한쪽 무릎을 굽히고 알케스티스의 팔에 입맞춤하고 있다. 이런 주제의 그림은 『알케스티스』극에서 가장 절정에 속하는 순간이다. 헤라클레스가 아드메토스의 죽은 아내를 하데스의 나라에서 데려오는 이유

는 어디에 있을까? 아드메토스로부터 무슨 큰 은혜를 입어 그 무서운 죽음의 나라까지 가서 그의 아내를 업고 오는 걸까? 분명 보은의 뜻이 담겨있을 것이다.

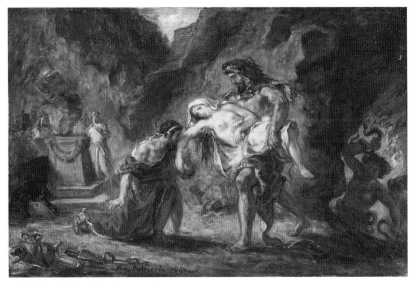

그림 134 외젠 들라크루아, 헤라클레스와 알케스티스, 1862, 33×49cm, 필립 컬렉션

그 연유는 여기에 있다. 헤라클레스는 헤라가 시킨 12 과업을 완수하는 도중에 에우리스테우스에게 디오메데스의 말을 건네주고, 친구 아드메토스의 집에 잠시 들렀었다. 헤라클레스가 보기에 아드메토스의 젖은 눈과 잘린 머리가 상중에 있기는 한데, 아드메토스는 이방의 한 여인이 죽었다는 거짓을 알렸다. 아드메토스가 고행 중에 어렵사리 들른 헤라클레스에게 심리적 부담을 주지 않고

쉬어가게 하려는 의도가 있었기 때문이다.

헤라클레스는 아드메토스가 베푼 주안상과 침식을 받으면서 화관을 쓰고 찬가를 부르며, 충분한 휴식과 접대를 감사히 마음에 새긴 적이 있었다. 그러나 시신의 운구가 나가고, 하인으로부터 아드메토스의 부인이 죽었다는 사실을 접하게 된 헤라클레스는 아뿔싸! 친구의 아내를 살려서 아드메토스 앞에 데려다줄 것을 스스로 맹세했던 것이다.

페르디난드 빅터 외젠 들라크루아는 프랑스 낭만주의 학파의 지도자 겸 예술가다. 들라크루아의 표현적 거친 붓놀림과 색채의 광학적 연구는 인상파 화가들의 작품에 심오한 영향을 주었고, 이국적인 것에 대한 그의 열정은 상징주의 운동의 예술가들에게 영감을 주었다. 훌륭한 석판 작가이기도 했던 들라크루아는 윌리엄 셰익스피어, 월터 스콧, 볼프강 폰 괴테의 다양한 문학작품을 그림으로 묘사했다.

우리는 앞에서 들라크루아가 그린 〈그림 41 메데이아〉를 감상했었다. 테오도르 제리코의 친구이자 영적 후계자인 들라크루아는 바이런 경이 종종 격렬한 행동에서 자연의 "숭고의 힘"[49]을 찾은 것처럼, 바이런에게 밀접한 영감을 받은 것으로 알려졌다.

들라크루아의 〈그림 134〉와 티슈바인의 〈그림 135〉는 같은 주제를 다룬 그림이지만 표현양식은 현저히 다르다. 들라크루아는 형태와 색 중에서 명확한 형태감보다는 작가의 기분이 표현된 색칠의 거친 정서를 느끼게 한다. 부부의

극적인 만남을 주도했던 헤라클레스의 용기와 힘, 순발력을 들라크루아는 거칠지만 단호한 붓터치에서 그 기분을 느끼게 한다. 반대로 하인리히 티슈바인의 그림은 정확한 데생에서 오는 숙련성과 모델링이 주인공 각자의 제스처와 표정, 그리고 자태에서 잘 읽힌다.

그림 135 요한 하인리히 티슈바인,
알케스티스를 죽음의 신 타나토스에게 빼앗아 아도메토스에게 데려온 헤라클레스, 1780, 66×84cm

들라크루아가 그린 그림의 배경은 지하세계 하데스의 나라이고, 티슈바인이 그린 이 그림은 아드메토스가 거주하는 궁전이다. 에우리피데스의 원전에서는 헤라클레스가 알케스티스를 데려온 것은 아드메토스의 궁전이다. 화가가 그린 그림에서 배경은 화가의 의도에 따라 얼마든지 시점을 달리할 수 있다. 그런 점에서 들라크루아의 그림은 죽음의 나라인 지하세계의 현장감을 강조했고, 티슈바인의 그림은 원전에 가깝다.

에우리피데스의 드라마에서 헤라클레스는 여인에게 베일을 씌워서 운구하고, 아드메토스에게 자신이 바스토네스족의 왕을 죽이고, 트라케의 말들을 이리로 끌고 올 때까지 이 여인을 맡아달라고 부탁한다.

아내가 자기를 대신하여 죽은 마당에 아내와 비슷한 또래의 여인은 집에 절대로 들이지 않겠다던 스스로의 맹세가 있었기에 아도메토스는 당황한 심정을 갖는다. 손사래를 치며 거부하던 아드메토스에게 헤라클레스는 직접 이 여인의 베일을 벗기라고 주문한다. 하인리히 티슈바인은 그 극적인 장면을 화폭에 옮겼다. 배경은 많이 생략하고 세 인물의 표정에 초점을 맞췄다. 네메아 사자 가죽을 둘러쓴 헤라클레스의 용감하고 의연한 실루엣은 영웅다운 면모를 보인다. 반대로 남편 대신 스스로 죽음을 선택했던 아내가 그리워 눈물짓던 아드메토스는 살아 돌아온 아내를 보고, 경악을 금치 못한다.

『알케스티스』에서 헤라클레스는 아내의 상중이라는 괴로움 중에도 친구를 마다하지 않고 친절과 정성을 베푼 아도메토스에 대한 보은을 이렇게 실천한

인물로 묘사되었다. 그뿐만 아니라 선악을 구별할 줄 알고, 자신이 해야 할 의무를 잘 실천하는 분으로 보인다. 오늘날 아내가 죽으면 남편이 화장실에 가서 마음이 변한다는 속담도 있지만, 아드메토스는 알케스티스에게 맹세한 대로 후처를 들이지 않았을 뿐 아니라, 그 어떤 여인도 알케스티스의 빈자리를 차지하게 하지 않을 거라는 약속을 지켰다. 아드메토스는 베일을 벗겨 살아 돌아온 자신의 아내를 확인하자, 천만뜻밖의 기적을 외치며 천국이 따로 없는 행복한 표정을 짓고, 제우스의 고귀한 아드님인 헤라클레스에게 감사 인사를 올렸다.

티슈바인이 〈그림 129〉에서 죽은 아내 앞에서 손으로 얼굴을 가리고 눈물을 흘리는 모습과 〈그림 135〉에서 살아 돌아온 아내를 보고, 동그란 눈을 관객에게 보여준 아드메토스의 표정을 상반되게 그려, 보는 즐거움을 준다.

〈그림 136〉은 해피엔딩을 알리는 찰스 앙투안 쿠아펠(1694~1752)의 그림이다. 그림 중앙에 도깨비방망이를 든 헤라클레스가 부부의 연을 맺어주는 포즈를 취하고 있다. 왼쪽에는 아드메토스가 자신 곁으로 살아 돌아온 아내에게 반가운 마음으로 두 손을 내밀어 아내를 맞이하고 있다. 알케스티스도 두 손을 벌려 남편의 품으로 달려갈 것 같다. 그림의 배경은 아드메토스의 궁정이며, 왕의 부친도 반가워하며, 제우스께 경례의 찬미를 보내고 있다. 그리스 양식의 도리아 기둥 위에는 옅은 보라색의 휘장이 감겨 있는데, 정절을 지킨 아드메토스와 남편을 위해 목숨을 바친 열녀의 마음을 표현한 고귀한 색으로 보인다. 이 그림은 헤라클레스, 아드메토스, 알케스티스 모두 다 완벽한 정장을 하고 있어서 클래식 오페라의 클로징 장면같이 연출되어 보인다.

그림 136 찰스 앙투안 쿠아펠, 알케스티스를 아드메토스에게 돌려주는 헤라클레스,
1750, 130×163cm, 프레드릭 블랜딘 시 박물관

앙투안 쿠아펠은 프랑스 화가, 파스텔리스트, 조각사, 장식 디자이너이자 제도사였다. 그는 화가인 부친과 조부 덕택에 루브르궁에서 생활하며, 부친에게 그림을 배웠다. 그는 처음에 오를레앙 공작에게, 나중에 프랑스 왕에게 법정 화가가 되었다. 그리고 왕의 정부였던 퐁파두르 마담을 위해 베르사유 궁전을 장식하며 그림 작업을 이어갔다. 왕립 아카데미의 감독도 그의 중요한 예술경력이다. 그는 왕의 미술품 수집의 감독과 큐레이터의 역할을 결합한 기능인 '왕의 그림과 그림의 키퍼'라는 칭호를 받았으며, 프랑스 왕의 특권으로 귀족처럼 지냈다.

헤라의 저주에서 언제 벗어날까?

『헤라클레스』

●

에우리피데스의 『헤라클레스』는 에우리스테우스가 내건 12 고역의 마지막 과업, 괴물 개 케르베로스를 끌고 오기 위해 헤라클레스가 저승에서 오래 지체하는 동안에 촉발된 내용이다. 테베인들의 지지를 받은 리코스가 헤라클레스의 아내 메가라의 아버지인 테베 왕 크레온을 죽이고 왕위를 찬탈하는 일이 벌어진다. 그 후 리코스는 후환을 없애기 위해 헤라클레스의 아내 메가라와 그의 세 아들과 그의 아버지 암피트리온을 죽이겠다고 위협한다. 바로 그때 헤라클레스가 돌아와 가족들을 구하고 리코스를 죽인다.

그러나 헤라는 헤라클레스가 제우스가 외도해서 낳은 자식이었으므로, 광기의 여신 륏사를 보내 미치게 하고, 헤라클레스에게 정신착란을 일으켜 처자를 일순간 모두 죽여 버리게 한다. 얼마 안 있어 제정신이 돌아온 헤라클레스는 자신의 행위에 대해 절망하는데, 마침 테세우스가 과거 저승에서 결박돼 있던 자

신을 구해준 헤라클레스에게 보은을 갚기 위해 그를 찾아온다. 테세우스는 헤라클레스를 위로하고 격려하며 죄에서 정화해주려고 아테네로 헤라클레스를 데려간다는 내용이다.

그림 137 야코포 틴토레토, 은하수의 기원, 1575, 149.4×168cm, 내셔널 갤러리

〈그림 137〉은 매너리즘의 대가 야코포 틴토레토(1518~1594)가 그린 작품으로 헤라클레스의 탄생 설을 보여준다. 그림 중앙에 나신으로 누워 양손을 벌리고 있는 이는 헤라 여신이다. 헤라의 젖을 물고 있는 갓난아기는 헤라클레스다. 헤라의 젖을 물게끔 헤라클레스를 안고 있으며, 붉은 옷을 걸친 이는 제우스다. 제우스가 암피트리온 왕의 부인 알크메네에게 반해 제우스 스스로 암피트리온으로 변신하여 알크메네와 사랑을 나눠서 태어난 애가 헤라클레스다. 제우스는 숱한 여성이나 여신과 바람을 피워 탄생시킨 아이들이 있어서 늘 헤라의 눈치를 살피기에 급급하다. 그런 심정을 반영한 예가 헤라클레스의 명명만 봐도 짐작이 간다. 제우스는 헤라를 염두하고 '헤라의 영광'이란 뜻의 헤라클레스로 이름을 지었기 때문이다.

제우스는 헤라클레스가 신성의 요소를 갖출 수 있도록 헤라의 초유를 먹이고 싶어 하는데, 도대체 방법이 떠오르지 않았다. 이 고민을 헤르메스에게 상의하니, 헤라가 잠들 때를 기다렸다가 젖을 물리라는 의견을 받는다. 그래서 헤라가 잠든 틈을 타 제우스는 헤라클레스를 안고 헤라의 젖을 빨게 한다.

누구나 아는 것처럼, 헤라클레스는 태생부터 힘이 세기로 유명하다. 너무 세게 젖을 빠는 바람에 놀란 헤라가 눈을 떠보니, 웬 갓난애가 자신의 젖을 빨고 있지 않은가! 처음에는 모성본능으로 바라보다가 제우스의 만행이 생각나 손으로 헤라클레스의 머리를 탁 치는 광경이다. 그 바람에 헤라의 왼쪽 젖이 하늘로 솟구치니, 그것이 은하수의 기원이 되었다는 설화를 바탕으로 틴토레토가 그렸다.

이 그림의 하단부는 소실되었다. 미술사학자들이 틴토레토의 스케치 자료를 연구하다가 밝혀진 사실이 있는데, 오른쪽의 젖은 지구상으로 떨어져 하얀 장미의 기원이 되었다는 전설을 그렸을 거라는 추론이 유력하다. 틴토레토는 나신의 여인 발치에 헤라의 신조인 공작 두 마리를 그려, 이 여인이 헤라라는 사실을 알게 했으며, 붉은 망토를 걸친 남성의 아래에는 제우스의 신조인 독수리를 그려서 이 남성이 제우스라는 사실을 알 수 있게 했다.

〈은하수의 기원〉 구도는 헤라와 제우스의 자세를 사선으로 그려서 역동적이며, 네 마리의 큐피드가 사방에서 날아와 그림의 활력을 보이는데, 이는 시스티나 성당의 천장화에서 익히 보았던 바로크의 특성이기도 하다.

Tip
더 알아보기

야코포 틴토레토는 이탈리아 화가로서 베네치아 학파의 대표자다. 그의 동료들은 그가 그린 붓 작업의 대담성과 스피드를 비판하면서도 찬미하였다. 그들은 그의 회화에서 현상학적인 에너지를 '광노(Il Furioso)'라고 불렀다. 그의 작품에서는 매너리스트 양식에서 볼 수 있는 근육질이 풍부한 인물, 드라마틱한 제스처, 그리고 원경의 대담한 사용을 볼 수 있다. 틴토레토의 전기 작가 카를로 리돌피(1642)와 마르코 보슈니(1660년)에 따르면, 그의 유일한 견습은

티티안의 스튜디오였으며, 티티안은 유명한 학생(리돌피의 설명)에 대한 질투와 성격 충돌(보슈니의 버전) 때문에 틴토레토를 퇴거시켰다고 알려진다. 이후 두 예술가 사이의 관계는 우호적이지 않았고, 티티안은 틴토레토를 폄하했다고 알려진다. 틴토레토는 더 이상의 배움을 구하지 않고, 자신의 방식으로 회화작업을 이어갔다. 그는 미켈란젤로의 형태 감각과 구도, 그리고 티티안식의 색깔을 조합하면서 회화작업을 한 것으로 알려진다.

같은 주제로 〈은하수의 탄생〉을 바로크의 대가인 페테르 파울 루벤스도 그렸다. 〈그림 138〉에서 헤라가 젖을 빨고 있는 헤라클레스를 뒤로 젖히면서 하얀 젖이 하늘 아래로 떨어지면서 은하수가 탄생했다는 설을 그렸다. 헤라의 젖을 물게 한 제우스는 마차 뒤에서 이 광경을 지켜보고 있으며, 그의 발치에는 번갯불을 들고 있는 독수리가 있다. 헤라 옆에는 공작 두 마리가 금색 마차를 몰고 있는데, 역시 사선 구도를 보여 동적인 느낌을 받는다. 검푸른 하늘에 반짝이는 별들은 제우스와 헤라의 머리에서 빛나는 아우라보다는 빛을 덜 발한다. 틴토레토의 그림보다는 형식 요소들이 생략되어 산만하지 않고, 주인공의 행위에 집중하여 감상할 수 있다.

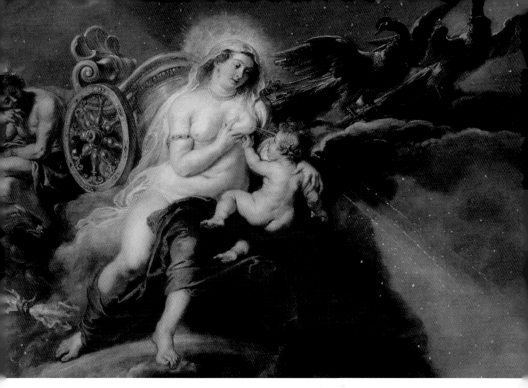

그림 138 페테르 파울 루벤스, 은하수의 탄생, 1637, 181×244cm, 프라도 미술관

루벤스는 현재 벨기에인 플랑드르 출신으로 렘브란트와 함께 바로크 미술을 대표하는 화가다. 유럽에서 가장 큰 화방을 운영했을 정도로 화력으로 경제적인 면을 성취하였고, 그는 이탈리아에 머물며 르네상스 거장들의 그림을 연구하면서 그들의 장점을 흡수하고 발전시켜 바로크 미술의 정점을 보여주었다. 역동적인 구성, 탁월한 인체 묘사, 극적인 표현력, 생생한 색감으로 초상화와 풍경화, 종교화 등 거의 모든 분야에서 뛰어났다.

그의 영향력은 렘브란트에게 고스란히 전해져 플랑드르 미술의 전성기를 맞

왔으며, 합스부르크 왕가를 위시한 여러 궁정 화가로 활동했다. 인문적 소양과 설득력이 좋아서 외교관으로도 활동하며, 당시 유럽 정치계에서 중요한 역할을 맡아 스페인의 필립 4세와 영국의 찰스 1세로부터 작위를 받기도 했다. 루벤스의 독보적인 미술 양식은 이후 18세기 로코코 양식과 19세기 낭만주의에도 영향을 미쳤다.

〈그림 139〉는 친모 알크메네와 암피트리온의 집에서 벌어진 일을 니콜로 델 아바테(1512~1571)가 그렸다. 헤라는 헤라클레스가 두 살 때 그의 요람에 뱀 두 마리를 보내 헤라클레스를 죽이려 했으나, 잠에서 깨어난 어린 헤라클레스가 뱀 두 마리를 악력으로 눌러 죽이는 장면이다. 알크메네와 암피트리온은 호롱불을 켜서 그 광경을 보고, 헤라클레스의 힘에 놀라고 있다.

니콜로 델 아바테는 프레스코화와 유화를 그린 이탈리아 매너리스트 화가였다. 그는 프랑스에 이탈리아 르네상스를 소개한 퐁타블로 학파의 일원이었으며, 17세기 화가 클로드 로랭과 니콜라스 푸생에게 영향을 준 것으로 알려졌다.

〈그림 140〉도 같은 주제를 폼페오 바토니(1708~1787)가 그렸다. 폼페오 지롤라모 바토니는 이탈리아 화가로, 초상화와 수많은 우화 그리고 신화 그림에서 견고한 기술 지식을 보여준다. 이탈리아를 여행하는 외국 방문자들은 '그랑 투어'를 따라 바토니가 그린 예술가의 초상화를 감상하면서 로마에 대한 재교육을 받는다. 폼페오 바토니는 안톤 라파엘 맹스와 함께 그 시대의 최고의 이탈리아 화가로 간주되었다. 바토니의 스타일은 고전적인 고풍성과 프랑스 로코코,

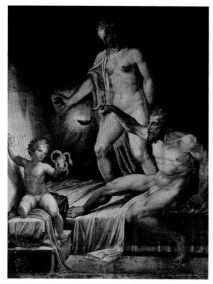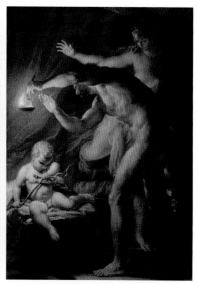

그림 139 니콜로 델 아바테, 헤라클레스와 뱀, 16th(좌)
그림 140 폼페오 바토니, 요람에서 뱀을 죽이는 어린 헤라클레스, 1743(우)

볼로냐 고전주의, 그리고 니콜라스 푸생, 클로드 로랭, 특히 라파엘로의 작품에서 느껴지는 영감과 요소들을 받아들여 자신의 작품에 통합시켰다. 바토니는 신고전주의의 선구자로 간주된다.

두 작품 모두 암피트리온이 든 호롱불 덕택에 헤라클레스의 유년기를 자세하게 볼 수 있다. 매너리스트인 아바테 그림에서 부부의 나신은 빛의 반사로 인해 늘어지고 각이 진 팔과 다리, 예쁨보다는 개성적인 외모가 과장된 육체를 통해 표현되었다.

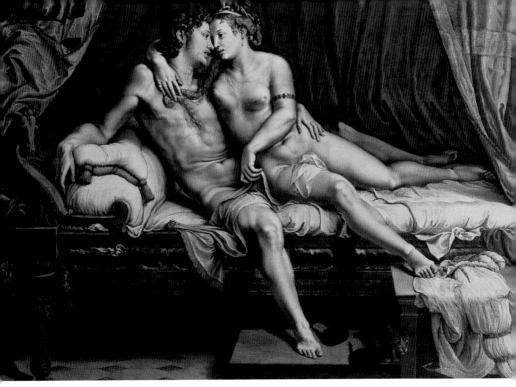

　그에 비해 바토니의 그림은 좀 더 정비된 수직형의 구도를 보이며, 균형 잡힌 몸매를 아름답게 모방하고 있다. 헤라는 헤라클레스에 대한 미움을 이런 분풀이로 시작하여, 끝내 12 노역을 부과하며 평생을 괴롭힌다. 그 근본적인 이유는 제우스가 자신이 아닌 다른 여인과의 사이에서 헤라클레스가 태어났기 때문이다. 헤라클레스를 괴롭혀온 12 노역의 중심에는 헤라를 대신해 헤라클레스의 사촌이자 팔삭둥이인 에우리스테우스가 부과시키고 있다.

　〈그림 141〉은 제우스가 테베의 왕 암피트리온으로 변신하여 알크메네와 사

랑을 나누는 장면이다. 이 장면을 르네상스의 화가 줄리오 로마노(1499~1546)가 나무 패널에 그렸다.

오른쪽 문밖에서 밀실을 들여다보는 늙은 하녀는 암피트리온을 제우스로 보지 못할 것이다. 원래의 주인님으로 알고 있으니, 그녀가 보기에 밀실은 얼마나 평화로운 광경이던가? 그러나 달리 생각하면, 알크메네의 남편 암피트리온이 집에 도착했음을 경고하러 왔을 수도 있다. 그녀의 벨트에 주렁주렁 달린 열쇠는 에로틱의 상징이며, 왕궁에서 막중한 책임을 맡은 집사로 보인다. 또 강아지는 충성의 상징인데, 하녀의 무릎까지 앞발을 올려 기댔다는 것은 익숙하고 친밀하기 때문이다.

제우스와 알크메네의 발치 사이에 검은 고양이가 있다. 두 사람에게만 집중하다 보면 놓치기 쉬운 소품이다. 회화에서 고양이의 존재는 욕망을 노리는 외부의 적을 상징하는 것[50]을 뜻해 제우스가 암피트리온으로 변신한 것을 고양이를 통해 유추하게 한다. 화려한 조각으로 장식된 침상에는 사티르와 님프가 조각되어 있는데, 이는 제우스가 사티르로 변신하여 님프 안티오페와 사랑을 나

눴던 이전을 상기시킨다.

배경에 연두색 커튼이 펼쳐져 있어서 그림 전체의 분위기는 그린이란 영한 느낌을 준다. 그림에서 암피트리온으로 변신한 제우스는 알크메네와 더불어 젊은 연인으로 그려져 있다. 알크메네의 벗겨진 드레스는 협탁 위에 있으며, 그녀의 오른발이 드레스 위를 누르고 있다. 이들의 격렬한 사랑의 결실로 헤라클레스가 태어났다.[51]

Tip

더 알아보기

사실 이 그림의 오리지널은 패데리코 곤자가 공작의 의뢰로 줄리오 로마노가 그렸었다. 그러나 저장과 디스플레이 과정에서 패널에 세 군데 손상을 받고 플라스터로 뒤에서 거칠게 봉합했으나, 수송 중 페인트칠과 바니스 층이 또 손상을 받아 1834년 에이 미토로킨에 의해 캔버스에 복원된 작품이다.[52] 지금은 에르미타주 미술관에 소장돼 있다.

줄리오 로마노는 라파엘로의 제자이자 후계자로서, 라파엘로가 죽은 뒤 그의 미완성 작품들을 도맡아 완성했다. 1524년에는 로마를 떠나 만토바 공국으로 이주하여 공국 전체의 미술 사업을 떠맡기도 했다. 대표적인 건축물은 팔라초 델 테이며, 저택의 주요 방들에는 신들의 사랑을 다룬 호색적인 프레

스코화를 그렸다. 줄리오 로마노는 매우 개성적이고 반고전적인 회화 양식을 개발해 르네상스 후기에 등장한 마니에리스모 양식을 창시했다.

한편, 헤라클레스가 자신의 출생 배경 때문에 겪어야 하는 12 고역 중 마지막 고역인 하데스의 나라 타이나론의 입구에서 케르베로스를 데려오기 위해 떠난 부재 상황이 이 드라마의 시간적 배경이라고 했다.

헤라클레스는 테베의 전대 왕 크레온의 딸 메가라와 혼인하고 자식을 셋이나 두었지만, 하데스의 지하에서 돌아오지 않자, 후환이 두려워던 리코스는 메가라와 암피트리온, 그리고 헤라클레스의 자식들을 죽이려 하고 있었다. 그러나 암피트리온은 며느리에게 최대한 시간을 끌어서 죽음을 모면할 방법을 강구하자고 제안한다. 메가라는 남편 헤라클레스가 돌아올 거라는 확신은 없었지만, 암피트리온의 충고대로 죽기 전에 자신의 온 가족이 성장(盛裝)할 수 있는 시간을 달리고 리코스에게 간곡히 부탁한다. 그때 헤라클레스가 집으로 돌아오는 모습이 메가라의 눈에 들어왔다.

그림 142 요한 콜러 빌리안디,
지옥의 문으로부터 케르베로스를 데려오는 헤라클레스,
1855, 218.8×174.6cm, 에스토니아 미술관

〈그림 142〉는 헤라클레스가 하데스 나라의 문지기 케르베로스를 무사히 데리고 오는 작품으로 러시아 화가 요한 콜러 빌리안디(1826~1899)가 그렸다.

몸 하나에 머리가 셋 달린 케르베로스는 사납게 울부짖으며 송곳니를 드러내고 있는데, 헤라클레스는 그들을 강건하게 제어하면서 끌고 오고 있다. 그림의 배경은 불길이 일고 있는 지하의 세계이며, 지상의 하늘을 검은 연기가 가리고 있다.

요한 콜러 빌리안디는 1855년 피츠버그 미술 아카데미에 졸업 회화로 이 작품을 출품하고, 작은 금 동전으로 된 메달을 받았다. 우리에겐 좀 낯선 요한 콜러는 에스토니아 국가의 지도자이자 신흥 국가 최초의 전문 화가로 알려져 있다. 그는 주로 초상화와 풍경화를 그렸으며, 19세기 후반 에스토니아의 농촌 생활을 묘사한 작품으로 유명하다.

드라마에서 헤라클레스는 에우리스테우스에게 케르베로스를 곧바로 인도하지 않고, 집안 사정이 궁금해 헤르미오네에 있는 크토니아 여신의 임원(林苑)에 두고 왔다는 말을 암피트리온에게 전한다. 그리고 왜 이렇게 늦게 귀가하게 되었냐는 암피트리온의 질문에 테세우스를 하데스의 나라에서 구해주고, 아테네에 데려다주느라 늦었다고 답변한다.

헤라클레스의 귀가는 때마침 메가라와 암피트리온, 그의 손자들이 살 수 있는 구원의 화신이었다. 여기서 헤라클레스가 하는 독백을 통해 그가 얼마나 자신의 가족들을 사랑하는지 느껴보자.

"잘 가거라 내 노고들이여. 그것들은 오늘의 이 노고에 비하면 무의미한 것이다. 내 자식들이 죽게 되었을 때 내가 최선을 다하지 않는다면 에우리스테우스의 명령을 받아 휘드라나 네메아 사자와 싸웠던 일을 내 어찌 장하다 할 수 있겠는가!"[53] 헤라클레스가 리코스를 암살하고, 헤라클레스의 가족들이 죽음의 문턱에서 구원의 기쁨을 누린 것은 그들의 해후가 예상한 일이었다.

〈그림 143〉은 그리스의 3대 조각가의 한 사람인 리시포스가 BC 4C에 한 조각을 글리콘이 AD 216에 복원한 것이다. 3.17m의 거구로 제작되었으며, 헤라클레스가 자신의 상징물인 도깨비방망이에 걸쳐놓은 네메아 사자 가죽에 살짝 기대어 있는 모습이다. 오른쪽 발은 무게가 실린 지각이며, 왼쪽 발은 오른쪽 발의 중심을 받쳐 주는 유각이다.

그림 143 리시포스,
헤라클레스 BC 4th, 글리콘, AD 216, 3.17m,
나폴리 국립고고학박물관

네메아 사자 가죽에 기댄 왼쪽 팔의 포즈는 오히려 긴장감을 느끼게 한다. 오른손은 엉덩이 뒤로 가져가 호두 두 알을 만지고 있다. 고역으로 단련된 몸체는 근육질로 둘러싸여 있으며, 약간 고개를 숙인 헤라클레스의 시선은 심연의 바다에서 수영하는 듯 내면을 응시하고 있다.

헤라클레스로 인하여 목숨을 부지하게 된 메가라와 암피트리온, 그리고 그의 자식들은 행복한 순간도 잠시, 그들의 평안은 끝내 지속되지 못하는 듯하다. 그 원인은

헤라클레스의 출생 배경 때문이다.

에우리스테우스의 12 고역을 완수하기 이전에는 운명이 그를 안전하게 지켜주었고, 제우스도 헤라가 그에게 해코지하는 것을 용납하지 않았었다. 그러나 그가 에우리스테우스가 부과한 노고들을 완수한 지금, 헤라는 그가 제 자식들을 죽임으로써 친족으로 더럽혀지기를 원하고 있고, 제우스는 헤라의 그런 의중을 미처 깨닫지 못하는 듯했다.

헤라클레스가 테베의 왕인 리코스를 죽이고, 집안에서 가족들이 제우스 제단에서 살인죄를 정화하기 위한 의식이 치러지려는 그 순간에 갑자기 헤라클레스는 눈알을 굴리며 소리쳤다. "아버지, 제가 왜 에우리스테우스를 죽이기도 전에 불로 정화의식을 치르며 이중의 수고를 하는 거죠? 제가 에우리스테우스의 머리를 이리로 가져오면 그때 방금 저질렀던 살인으로부터 제 손을 정화할 수 있을 것 같아요."[54] 그는 광기로 인해 매어놓은 살인의 밧줄을 풀기 시작하는데, 그의 인생의 화관이라 할 수 있는 잘난 자식들을 제 손으로 죽여 아케론의 여울로 보내도록 헤라가 이리스와 륏사를 보내 실현한다.

그림 144 가이 헤드,
신들에게 맹세하기 위하여 스틱스강물에서 물을 길어 올림포스로
가져가는 이리스, 1793, 75.6×63.2cm, 넬슨-앳킨스 미술관

〈그림 144〉는 가이 헤드(1753~1800)가 그린 신들의 하녀, 이리스의 모습이다. 이리스는 제우스와 관계하지 않은 여신으로 알려지면서 헤라의 신임대로 무지개를 선물 받아 무지개의 화신으로 알려졌다. 헤시오도스의 작품에 따르면, 이리스는 신들이 신탁을 내릴 때마다 스틱스강에서 물을 길어오는 의무를 지녔는데, 그 물은 신들의 맹세를 새기는 역할을 했고, 어떤 신이라도 위증했을 경우에

는 일 년 동안 의식을 잃게 할 수 있었다고 한다.

회화에서 이리스는 보통 황금 날개를 단 채 사자의 지팡이나 항아리를 가진 모습으로 묘사되는데, 가이 헤드는 흰 드레스의 자락으로 황금 날개를 대신하였다. 그녀의 상징인 무지개가 떠 있고, 스틱스강물을 담은 앙포레는 무겁지 않아 보인다.

가이 헤드는 1778년 왕립 아카데미에 등록했으며, 그 후 수년 동안 런던에서 다양한 작품을 전시했다. 그의 유화 〈비너스에게 거들을 빌리는 유노〉는 개인적으로 흥미로워하는 그림이다.

헤라클레스는 광기로 인해 미망에 휩싸이는데, 아버지 암피트리온을 에우리스테우스로 착각하고, 자신의 세 아들을 에우리스테우스의 아들로 본다. 아이들은 겁에 질려 한 명은 메가라의 옷 속에 숨고, 다른 한 명은 원주 뒤에 숨고, 마지막 한 명은 새처럼 쪼그리고 앉아 제단 앞에서 떨고 있었다.

헤라클레스는 12 노역을 부과한 에우리스테우스의 존재를 얼마나 증오하였겠는가! 그리고 그의 자식들을 죽이겠다는 각오는 한 명에겐 심장을, 다른 한 명에게는 두개골을, 마지막 한 명에겐 제 아내와 동시에 한 화살로 꿰뚫어 죽일 수 있었다.

제정신이 아닌 상태에서 행한 이 살육은 헤라의 명령대로 이리스와 륏사가 시킨 것이다. 이런 살육을 죄로 보아야 하는가? 모르는 상태에서 행한 살육도 죄인가? 묻고 싶다. 필자 생각에 이는 운명에 맡겨야 할 것 같다. 운명은 신들

이 관장하는 것으로 인간적인 것에서 벗어나 있기 때문이다. 영감이란 영어의 'inspiration'은 '신에게 둘러싸임'이란 뜻의 'Enthuismus'에서 왔다. 우리말로 접신이란 뜻인데, 낭만적 시인들이 창조적 영감을 받아 자신은 무슨 뜻인지도 모른 채 창작에 임할 때 보통 사용한다. 헤라클레스도 자신의 의식에서 벗어나 헤라 여신의 '미망에 둘러싸여' 여신이 이끄는 대로 무의식적으로 살육을 감행한 것이다.

이탈리아 조각가 안토니오 카노바(1757~1822)는 〈그림 145〉에서 짙은 푸른색 배경에 자식들과 아내에게 화살을 겨눈 헤라클레스를 암피트리온이 저지하는 장면으로 그렸다. 카노바는 헤라클레스가 가족들을 죽이려는 그 순간을 표현하기 위해 팽팽한 활줄에 화살을 조준하는 섬세한 디테일로, 헤라클레스의 얼굴에 분노와 광기라는 감정을 담았다. 이 그림은 종이에 기름을 바르고 캔버스에 붙여서 그렸다고 한다. 카노바는 헤라클레스의 분노가 빛을 통해 전달되는 것처럼, 다른 인물보다 명도를 높여 근육을 세밀하게 그렸다. 나머지 사람들은 색조를 희미하게 칠해 감상의 집중력을 높였다. 카노바는 서양에서 우울과 고통을 상징하는 푸른색을 배경에 칠함으로써 상징적이고 극적인 미묘함을 보여준다.

그림의 전체 형식은 비극적인 분노와 걷잡을 수 없는 재앙이 힘을 상징하는 헤라클레스의 성정을 통해 폭발하는 순간이다. 그래서 헤라클레스의 운명은 비극 그 이상의 감정을 담고 있다.

헤라클레스가 아내와 자식들을 화살로 모두 죽이고, 자신의 아버지 암피트리온에게 화살을 겨누려는 순간, 아테나 여신이 나타나 커다란 돌을 가슴에 내리쳐 피에 굶주린 광기를 저지하며, 헤라클레스를 혼절시킨다. 아테네 여신이 나타나 암피트리온을 죽이려는 헤라클레스를 저지한 것은 제우스의 명령을 따른

듯하다. 암피트리온은 제우스와 알크메네를 동시에 아내로 삼은 자이기에 제우스의 의리가 작용했을 것이고, 헤라클레스에게 더 이상의 죄를 짓게 하지 않으려는 뜻도 있었을 것이다. 이후 헤라클레스는 지옥의 광란을 잊은 채 주변에 흩어져 죽어있는 자식들과 아내의 시신 곁에서 잠에 곯아떨어졌다.

그림 146 안드리스 코르넬리스 렌스,
부러움과 무지로부터 그림을 보호하는 헤라클레스, 1763, 73x92cm, 앤트워프 왕립미술관

〈그림 146〉은 안드리스 코르넬리스 렌스(1739~1822)가 그린 〈부러움과 무지로부터 그림을 보호하는 헤라클레스〉다. 코르넬리스 렌스는 플랑드르에서 신고전주의의 창시자이며, 1763년에 벨기에 아카데미의 장으로서 그 이전까지 페테르 루벤스의 전통에 천착하지 않고, 벨기에 전통을 벗어나 프랑스의 로코코 풍에 대한 혁신을 보여준다. 이전엔 그 역시도 로코코 풍의 꽃이나 과일 정물화를 섬세하게 그리는 작업을 했었다. 이 작품에서 렌스는 헤라클레스의 알레고리를 분명하게 묘사하는 혁신을 보인다.

가령, 그림을 그리는 화가가 주인공인 양 팔레트와 붓을 들고 정면을 응시하고 있으며, 왼쪽에는 비행모와 비행화를 착용한 전령의 신 헤르메스가 기둥을 붙들고 올라가 있다. 화가 밑에는 작은 아이들이 무지를 일깨우려고 글들을 읽고 있으며, 화면 상단에는 바구니에서 금화가 떨어지는 모습이 보인다. 헤라클레스는 자신의 도깨비방망이로 금화를 부러워했던 성인들을 날려버릴 양 후려치려는 모습이다.

이 그림에서 화가가 헤르메스와 같은 크기로 그렸으나 헤르메스는 어둠 속에 있고, 화가 자신은 밝은 빛을 받으면서 관자를 응시하고 있다. 이는 화가가 고대했던 확립된 정체성을 보이며, 그래서 화가로서 자존감을 부각시켰다. 이 모든 것이 가능했던 건 헤라클레스의 공적으로 인한 것이다. 그림의 색조가 따뜻하고 부드러운 것은 다빈치가 개발한 스푸마토 기법을 썼기 때문이다. 이 작품은 바로크 시대의 디에고 벨라스케스가 그린 〈시녀들〉과 이후 사실주의 화가 쿠르

베의 〈화가의 아틀리에〉에서 보였던 화가로서의 자존감과 정체성을 일깨우는

작품 계열이라고 생각된다.

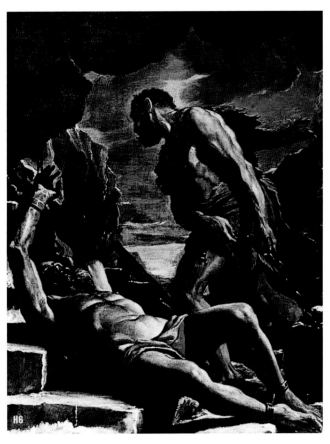

그림 147 마티아 프레티, 테세우스를 구해주는 헤라클레스, 1656

〈그림 147〉은 헤라클레스가 에우리스테우스에게 건네줄 케르베로스를 구하러 갔다가 하데스의 나라에 억류된 테세우스를 구하는 모습을 마티아 프레티(1613~1699)가 그렸다(일설에 의하면 이 그림에서 테세우스의 모습은 프로메테우스란 의견도 있다). 테세우스로선 헤라클레스가 생명의 은인이다. 헤라클레스 덕분에 생명을 건진 테세우스는 보은으로 아내와 자식 셋을 죽여 스스로 고통에 떠는 현장에 헤라클레스를 위로하기 위해 나타난다. 그러나 헤라클레스는 자신의 고통이 하늘까지 닿을 정도로 극심해서 그의 구원과 위로를 외면한다.

자신은 아버지가 어머니의 부친을 죽인 오염으로 물든 집안에 태어나 주춧돌이 올바로 놓이지 않은 집안의 후손이라 내내 고통받고 있으며, 더군다나 헤라의 적으로 태어나 신의 저주를 한 몸에 받는 인물임을 테세우스에게 일깨워 주었다. 가련하게도 이번 살육을 마지막 노고로 견뎌낼 것이란 발언도 한다. 내 자식들을 죽임으로써 내 집안의 재앙에 유종의 미를 거두기 위한 절망적 상황을 테세우스에게 설명했다.

테세우스는 법이 요구하는 대로, 테베를 떠나 팔라스의 도시 아테네로 가자고 헤라클레스에게 제안한다. 그곳은 헤라클레스를 정화해주는 장소이고, 자신의 집과 재산의 일부를 주겠다는 말도 덧붙인다. 마침내 헤라클레스는 삶을 견디고 버틸 거란 각오로 테세우스의 제안을 받아들인다. 헤라클레스는 수많은 시련을 겪을 때마다 피하지 않았고, 자신의 눈에서 피눈물을 흘릴 거란 상상을 한 적이 없었다.

헤라클레스는 테세우스를 따라가기에 앞서 틴다레오스에게 아이들과 아내의 시신을 매장하여 장례를 치러달라고 부탁하며, 곧바로 아테네로 모셔갈 것을 약속한다. 마지막으로 아테네로 떠나기 전에 케르베로스를 아르고스의 에우리스테우스에게 돌려줄 것을 부탁하며, 극은 끝난다.

이 비극에서 에우리피데스가 강조하고 싶은 것은 친구와의 우정이라 생각한다. 진실한 우정은 생명을 구할 용기를 북돋아주며, 힘찬 인생의 항해를 할 수 있는 교훈을 받는다. 이전에 보았던 『알케스테스』에서처럼 『헤라클레스』에서 우정이 나누는 보은은 정말 값지다.

그림을 그린 마티아 프레티는 이탈리아와 몰타에서 활약했던 이탈리아 바로크 양식의 화가다. 그는 초기 견습생 시절, 카라바지오 스타일에 평생의 관심을 보였던 조반니 바티스타 카라지올로와 함께 했다. 몰타에서는 그의 개인 소장품과 교구 교회에서는 프레티의 많은 그림을 찾을 수 있다.

'헤라클레스의 선택'을 따른

『헤라클레스의 자녀들』

●

　이 드라마에서 헤라클레스는 오래전에 죽고, 헤라클레스의 조카이자 조력자였던 이올라오스와 헤라클레스의 자녀들, 그리고 그의 어머니 알크메네가 주인공으로 나온다. 헤라클레스에게 12 노역을 부과했던 에우리스테우스는, 헤라클레스의 자녀들이 자신에게 아비의 복수를 할까 봐 노심초사하며, 박해와 핍박을 주어 그리스 각지를 떠돌게 한다. 마침내 헤라클레스의 남은 가족들은 아테네에 있는 제우스의 제단으로 피신한다.

　아테네는 헤라클레스의 친구 테세우스가 다스렸던 왕국이다. 이제 테세우스도 세상을 떠나고, 그의 아들 데모폰이 왕위를 계승하여 아테네를 다스리고 있다. 헤라클레스의 자녀들이 아테네에 머문단 소식을 접한 에우리스테우스는 데모폰에게 그들을 넘겨줄 것을 전한다. 그러나 데모폰이 이를 거절하자, 에우리스테우스는 아테네에 전쟁을 선포한다. 때마침 하데스의 부인 페르세포네가 처

녀를 제물로 바쳐야만 헤라클레스 가족이 승리한다는 신탁을 공표한다. 이에 헤라클레스의 딸 마카리아가 제 오라비들을 대신해 자신이 희생양이 될 것을 자원한다. 마카리아는 자신의 죽음에 명분을 갖고 솔선수범하는 대목에서 '헤라클레스의 선택'을 상기시킨다.

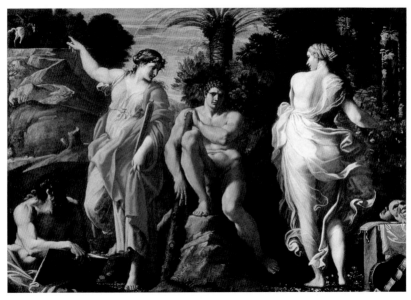

그림 148 아니발레 카라치, 헤라클레스의 선택, 1596, 167×273cm, 카포티몬테 국립 박물관

아니발레 카라치(1560~1609)가 그린 〈헤라클레스의 선택〉은 18세가 되던 젊은 시절 헤라클레스가 비몽사몽간 갈림길에 서 있는데, 두 여신이 나타나 각자

자신의 길로 따라올 것을 요청한다. 푸른색 원피스와 붉은색 망토를 정숙하게 입은 미덕(virtue)의 신이 높은 산을 가리키며, 저 길은 험난하고 자갈이 많은 고행의 길이지만 끝까지 가면 기다렸던 페가수스 말을 탈 수 있어서 영광의 길에 오르는 길이라고 하며, 같이 갈 것을 요구한다.

또 한 여신은 화려하고 요염한 의상과 자태로 보이는 악덕(vice)의 여신으로 아랫길을 손으로 가리키면서, 이 길은 인간의 욕망과 사랑을 만족시켜주는 안락한 길이며, 영원한 행복을 주는 길이라고 같이 갈 것을 요구한다. 악덕의 신 옆에는 가면과 악기가 있는데, 이는 위선과 쾌락을 각각 상징하는 도구들이다.

한동안 생각에 잠겼던 헤라클레스는 미덕의 여신이 가리키는 고난의 길을 선택하게 된다. 도깨비방망이를 옆에 두고, 신중한 선택을 하는 헤라클레스의 표정은 인상적이다. 영웅의 본질은 탁월함의 추구이며, 그의 탁월함은 고난의 극복을 통해서만 증명될 수 있음을 헤라클레스의 선택에서 알려준다.

니콜라스 푸생(1594~1665)의 〈그림 149〉도 카라치의 그림과 같은 주제다. 흰옷을 입은 미덕의 여신은 험준한 산을 가리키며, 정상에 올라가는 과정은 힘들고 고통스럽지만 끝내는 영광의 길에 오르는 길이라고 같이 갈 것을 요구한다. 미덕의 신은 지혜를 상징하는 아테나 여신으로 본다. 반면 산 아래의 길을 가리키는 악덕의 신은 편안하며 인간의 욕망과 쾌락을 만족시키는 길이라며 같이 갈 것을 유혹한다. 이 악덕의 신은 대개 아프로디테로 언급되며, 그의 아들 큐피드를 대동했다. 큐피드의 손에 들려있는 꽃은 한때의 화려함, 순간적인 쾌락을 상징한다.

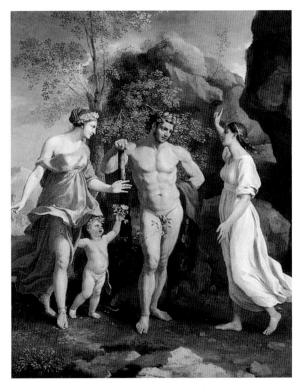

그림 149 니콜라스 푸생,
헤라클레스의 선택, 1637, 883×718cm, 윌트셔주 인증박물관

17세기 바로크 시대에 회화에서 고전주의를 이끌었던 푸생은 프랑스 출신 화가다. 군인 출신의 가난한 농부 집안에서 태어나 프랑스에서 루이 13세의 궁정화가로 지낸 2년을 제외하고 평생을 로마에 살았으며, 로마에서 만난 고대 유물 수집가 카시아노 달 포초는 푸생의 미술에 결정적인 영향을 미쳤다. 푸생은 달 포초가 소장한 고대 로마 문명의 유물을 통해 철저하게 로마풍 미술 양식을

발전시켰고, 이후 푸생의 화풍과 미학은 자크 루이 다비드와 외젠 들라크루아, 폴 세잔 등 여러 프랑스 화가들에게 영향력을 주었다.

대부분의 사람들은 고통 없는 편안한 길, 욕망을 채워주는 쾌락의 길을 선택하겠지만, 세기의 영웅은 아테나의 설명에 귀를 기울이는 모습을 보여준다. 아울러 그는 그리스 고전 조각의 전형적인 포즈로 지각과 유각을 정확하게 취하고 있으며, 머리에는 승리의 화관을 상징하는 월계수가 둘려있다.

아르고스에서 에우리스테우스에게 추방당한 헤라클레스의 자녀들과 이올라오스, 그리고 알크메네는 테세우스의 아들 데모폰이 지배하는 아테네에 정착하기로 한다. 그러나 거기까지 에우리스테우스의 전령 코프레우스가 와서 데모폰에게 헤라클레스의 자식들을 넘겨줄 것을 포고한다. 그러나 이올라오스는 데모폰에게 테세우스와 헤라클레스는 인척이자 친구이며, 하데스의 나라에서 테세우스를 구출해줬던 이야기까지 꺼내며, 자신들을 보호해줄 것을 간청한다. 이에 데모폰은 이들을 보호할 세 가지 이유를 든다.

첫 번째는 제우스 제단에서 탄원하는 헤라클레스의 어린 자식들을 무시할 수 없다는 것. 두 번째는 친족관계인 이들의 아버지 헤라클레스를 외면할 수 없다는 의무감이요. 세 번째는 아르고스라는 이방인들이 이 나라의 제단을 약탈한다면 아테네로서는 치욕을 떨칠 수 없는 굴욕 때문에 보호해야만 한다는 것이다. 데모폰으로서는 아르고스와 전쟁하는 것을 원치 않지만, 아테네를 찾아 제우스 제단 앞에서 탄원하는 자들을 절대로 추방하지도, 아르고스에 내주지도

않겠다는 결의를 보인다. 이에 이올라오스는 헤라클레스의 자식들에게 데모폰의 호의와 감사를 새길 것을 다짐시키며, 언젠가 저승에 가서 테세우스와 헤라클레스에게 자신들을 환영해주고 보호해준 일을 세세하게 고하며 칭송하리라 다짐한다.

그러나 아르고스의 전령 코프레우스는 데모폰에게 전쟁도 불사한다는 에우리스테우스의 선전포고를 전한다. 이에 데모폰은 미케네 군대를 강력한 군사력으로 맞설 수 있도록 무장하고, 아테나와 헤라 여신을 비롯한 신들에게 제사를 올리며 만반의 준비를 강구한다.

〈그림 150〉은 이태리 화가 우발도 간돌피(1728~1781)가 그린 〈헤라클레스와 레르나의 히드라〉다. 에우리스테우스가 헤라클레스에게 12 과업[55]을 부여한 내용 중 두 번째 노역이다. 우발도 간돌피는 바로크 말기에 볼로냐와 그 주변에서 활동했던 이탈리아 화가로, 그의 작품은 바로크에서 신고전주의 스타일에 이르기까지 다양하며, 특히 루도비코 카라치의 스타일을 연상시킨다.

에우리피데스의 『헤라클레스의 자녀들』에선 헤라클레스가 이미 죽어서 등장하진 않지만, 헤라클레스가 생존했을 당시의 일들이 맥락을 따라 언급되기 때문에 과거의 헤라클레스의 행적을 담은 그림을 제시하며 감상하려 한다.

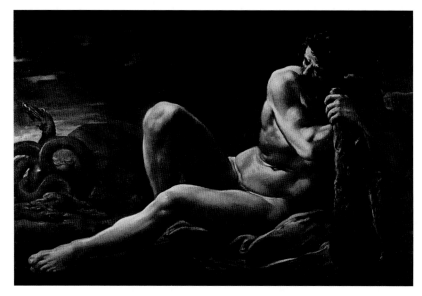

그림 150 우발도 간돌피, 헤라클레스와 레르나의 히드라, 18th, 112.6×156.5cm

　그림에서 헤라클레스는 어둠이 찾아와 주변이 잠잠해질 때까지 레르나에서 히드라를 주목하고 있다. 두 손에는 히드라를 때려잡을 도깨비방망이가 있으며, 어떻게 잡아 죽일지를 고뇌하는 헤라클레스의 시선에서 비장함이 느껴진다. 화면에서 반 정도의 공간에 사선으로 기대어 앉아있는 헤라클레스의 비중은 히드라를 압도한다. 화면은 헤라클레스의 구릿빛 몸체가 빛을 받아 번쩍이며, 세세한 근육의 움직임이 읽힌다. 헤라클레스의 고독과 번뇌가 무채색의 명도로 화면을 압도하며, 거대한 인물 구도가 바로크풍을 살린다.

　같은 주제이지만, 루이 케론(1690~1725)은 이피토스의 아들 이올라오스가 헤

라클레스로 하여금 히드라의 목을 치는 데 도움을 주는 것으로 그렸다. 역시 루이 체론도 브라운 계열의 그러데이션으로 채색하여 밤을 알리며, 이올라오스가 횃불로 머리가 9개 달린 히드라의 시선을 유인하는 모습으로 그렸다. 헤라클레스는 한 발로 히드라의 머리를 제어하고, 두 손에 든 방망이로 히드라의 다른 머리를 칠 공산인 것 같다.

그리스 비극은 전대의 그리스 신화를 바탕으로 창작되므로 내용이 비슷한 부분도 있고, 혹은 신화와는 전혀 다른 양상으로 창작되는 것도 있어서 비교의 묘미를 준다. 신화에서 보면, 이올라오스는 알크메네와 암피트리온 사이에서 낳은 친아들 이피클레스의 아들로 헤라클레스와는 사촌지간이다. 헤라클레스는 사촌인 이올라오스를 어릴 때부터 유난히 귀여워했던 것으로 알려졌다.

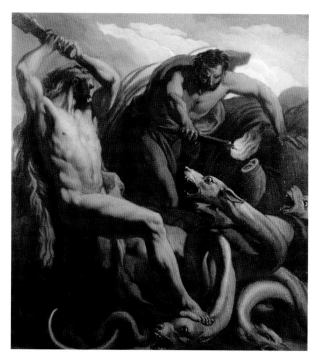

그림 151 루이 케론,
히드라를 죽이는 헤라클레스, 18th, 43.8×38.7cm, 빅토리아 앨버트 미술관

이 그림을 그린 루이 케론은 화가이자 일러스트레이터, 미술 교사였다. 케론은 파리에서 프랑스 개신교 예술가 가문(그의 부친은 미니어처이자 판화가 앙리 케론, 그의 누이는 화가 겸 판화가 엘리자베스 소피 케론이다)에서 태어나 회화와 조각 왕립 학교에서 부친에게 그림 훈련을 받았다. 1676년과 1678년 아카데미 로마상을 받고, 로마 여행에서 라파엘 산지오와 줄리오 로마노의 작품들을 연구했다. 이후 1710년에 귀화한 영국인이 되어 몬태규 하우스(1706~1712), 버글리 하우스, 채

츠워스 하우스에서 미술 작업을 했으며, 세인트 폴 대성당 돔의 그림을 제출한 5명의 예술가 중 한 명이었다.

에우리피데스의 드라마에서 이올라오스는 헤라클레스의 자녀들과 자신의 친조모이자 헤라클레스의 모친인 알크메네를 극진히 모시는 충성스러운 인물로 나온다. 서두에서 밝힌 대로 전쟁이 벌어지려는 와중에 페르세포네에게 귀한 여식을 바치라는 신탁이 전해진다. 이에 데모폰은 자신의 여식도, 그렇다고 타인의 여식도 바칠 수 없으니, 헤라클레스의 자식들이 다른 피난처를 구하는 것이 어떤지 은근히 의중을 묻는다. 이에 헤라클레스의 딸 마카리아는 헤라클레스의 선택에서처럼, 과감하게 자신의 입장을 밝히며 나선다.

"저는 명령을 받기 전에 자진하여 제물로 죽을 각오가 되어 있어요. 이 도시는 우리 때문에 위험을 감수하는데, 우리는 남들을 구할 수 있는 데도 남들에게 위험을 떠넘기고, 죽지 않으려 한다는 것은 말도 안 된다."[56]고 거침없이 부르짖으며 나선다.

"우리가 신들의 제단 앞에서 탄식이나 하고, 훌륭한 아버지에게서 태어나 비겁하게 움츠리기만 한다면 고귀한 사람 앞에서 온당해 보일 수 있겠어요? 이 몸에 화관을 장식하고, 죽어야 할 곳으로 저를 옮겨 신께 바치세요. 그리고 그대들은 이기세요."[57] 마카리아는 오라비들과 자신을 위해 죽는다고 선언한다. 자신은 목숨에 집착하지 않음으로써 가장 아름다운 것을 발견하였는데, 그것은 '영광스럽게 죽는다'는 것이었다. 마카리아의 용감한 죽음은 이올라오스와 데모폰

의 가슴에 먹먹한 전율을 주었고, 이에 의기충천하여 아르고스의 적군들과의 전쟁에 승리로 이끌어 준다.

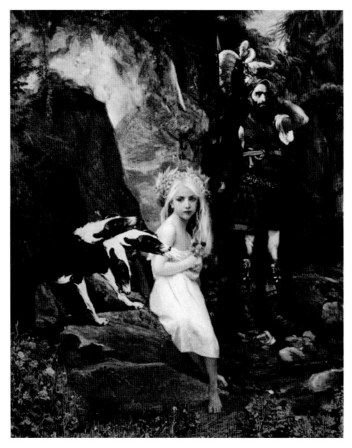

그림 152 마카리아, 신성한 죽음의 신, 하데스의 딸

본래 마카리아는 아버지 하데스의 총아로 '신성한' 죽음의 여신이다. 그녀는 아마도 죽음의 신 타나토스의 비교 상대로 더 자비로웠을 거라고 추측한다. 혹은 영혼들이 축복받은 섬(네소이 마카리오이)으로 가는 통로와 연결됐을 거라고 본다. 수다(Suda)에서 마카리아 여신('μaaa', 문자 그대로 '축복')으로 불린다. 그녀는 축복받은 죽음을 구현하여, 수다는 그녀의 이름을 '축복받은 사람들'로 부르면서 불행이나 저주 대신에 '축복으로 가라'는 말과 연결한다. 그 문구는 용기가 그들을 위험에 빠뜨린 사람들에게 하는 속담이다.[58]

에우리피데스는, 신성한 죽음으로 상징되는 마카리아를 헤라클레스의 딸 이름으로 명명하여, 조국과 아테네, 그리고 오라비들을 위해 페르세포네에게 스스로 제물로 바치는 영광스런 죽음으로 구상했다. 그 죽음은 마카리아 자신에게 평안이었으며, 고통을 멎게 하는 죽음이야말로 신성한 죽음이자 영광스러운 죽음으로 판단하여 결정 내린 것이다. 이 그림에서 꽃을 가슴까지 끌어올리고, 블론드 머리에 화관을 들른 마카리아는 하데스의 나라 문지기 케르베로스와 나란히 포즈를 취했다. 뒤에는 무장한 군사가 수호하고 있다.

한편 『헤라클레스의 자녀들』에서 아르고스는 전쟁을 선포하여 에우리스테우스의 군대가 진격해 오자 헤라클레스의 장남 힐로스가 지원군을 이끌어 오고, 이올라오스는 딱 하루만 젊어져 적에게 복수할 수 있게 해달라고 기도한다. 그러자 별 두 개가 말멍에 멈춰 서더니 이올라오스 전차를 먹구름으로 에워싸는 게 아닌가. 이올라오스는 이윽고 젊음의 기백이 뿜어졌으며, 뻗은 팔에 젊은이

의 근육이 기적적으로 넘쳐났다. 이올라오스는 네발 달린 에우리스테우스의 전차를 스키론 바위에서 노획했고, 마침내 에우리스테우스를 생포하여 전리품으로 알크메네 앞으로 끌고 온다.

하늘에서 이올라오스를 보고, 이올라오스를 도운 두 개의 별은 바로 헤라클레스와 그의 부인 헤베라고 에우리피데스는 쓰고 있다. 누구나 선뜻 가기 어려운 길을 간다는 면에서 마카리아가 선택한 '영광의 죽음'도 헤라클레스의 선택과 같은 길이라고 본다.

회화 상에서 화가들은, 알크메네를 헤라클레스의 어린 시절이나 제우스와 침상에 있는 모습으로 종종 그렸고, 우리는 그 작품들을 감상했다. 그런 상황이 알크메네에게는 보편적으로 중요한 사건으로 보기 때문이다.

그리스 비극은 신화보다 일반적으로 그 내용이 잘 알려지지 않았지만, 유명화가 중 그리스 비극을 정독하고 회화작품으로 남긴 사례도 간간이 있다. 그러나 화가들은 헤라클레스가 워낙 비중이 있는 영웅이라 헤라클레스의 주변 인물들까지 주목하여 그리지는 않았다.

〈그림 153〉은 피에트로 벤베누티가 그렸다. 이 그림에서도 헤라클레스가 주역이고, 알크메네는 뒤에서 헤라클레스가 요람에서 커다란 뱀을 악력으로 죽이는 모습을 보고, 이피클레스를 안고 뒤로 물러서며 경악하는 모습으로 그려졌다. 알크메네는 제우스의 눈에 들어올 정도로 미모가 특출해서 알크메네의 남편 암피트리온으로 변신한 제우스가 알크메네와 사랑의 결실로 난 아들이 헤라

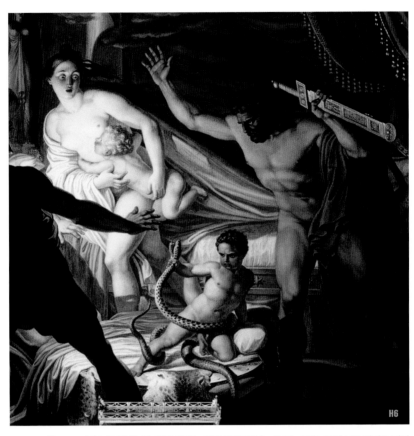

그림 153 피에트로 벤베누티, 뱀을 죽이는 어린 헤라클레스, 1817∼1829, 프레스코, 팔라초 피티

클레스였다.

물론 제우스로서는 당시 험악하기로 으뜸인 기가스들과의 전쟁을 선포해, 그들과 맞서 싸울 세기의 영웅을 탄생시키기 위해 알크메네와 합방했다. 이 그림에서 암피트리온은 마치 제우스와 흡사한 얼굴로 그려졌으며, 손에는 화려한 장식이 있는 칼로 뱀을 죽이려고 하다가 먼저 헤라클레스가 죽이는 것을 보고 역시 경악하는 모습으로 그렸다.

알크메네는 그리스어로 '분노에 강하다'란 뜻이다. 알크메네로서는 헤라클레스가 12 과업을 수행하면서 살아생전 겪었을 고충을 그 누구보다도 절감했을 것이며, 그 모든 노여움을 생포돼 잡혀온 에우리스테우스에게 풀 수 있는 절호의 기회가 온 것이다. 알크메네는 자기 아들에게 12 노역 중 마지막 노역, 살아있는 자를 죽음의 세계에 보내어 케르베로스를 가져오게 한 에우리스테우스를 압박한다. 그것도 부족해서 자신의 손주들과 자신까지 핍박하더니, 기필코 아르고스와 테베에서 내쫓았냐고 노발대발한다. 알크메네는 그를 죽여서 시체를 개떼에 던지라는 명령을 내리며, 헤라클레스의 원한을 풀어주려는 인간적인 모성을 보인다.

아울러 제우스에게는 "그대는 내 고통을 늦게서야 눈여겨보셨구려. 그래도 감사하나이다. 이제 헤라클레스가 신들과 같이 하늘에 있음을 믿는다."[59]고 말하며 절규한다. 그리고 손주들에겐 아르고스를 떠나지 않고 에우리스테우스로부터 해방되어, 미케네 왕국과 재산을 탈환하고 선조들이 모시던 신들께 제사

그림 154 피에트로 벤베누티, 헤라클레스와 헤베의 결혼식, 프레스코, 팔라초 피티

를 지닐 수 있음을 다행이라고 읊조린다.

　사실 에우리스테우스는 알크메네와 사촌지간이며, 헤라클레스에게는 당숙이
다. 자신이 헤라클레스를 괴롭혔던 것은 헤라가 노역을 시키는 병을 앓도록 했
기 때문으로 고백한다. 자신이 헤라클레스에게 적의를 품게 되고, 그것이 자신
이 싸워야 할 투쟁이라는 걸 알게 되자 헤라클레스의 고통을 찾아내는데 달인
이 되지 않을 수 없었다는 것이다. 밤이면 밤마다 어떻게 하면 자신의 적들을

죽이고 추격할 수 있을까 수많은 방법을 궁리하는 게 자신의 여생을 두려움 속에서 살지 않는 방법임을 깨달았다는 것이다.

에우리스테우스는 12 노역을 완수한 헤라클레스가 평범한 사람이 아닌 진정한 영웅이란 사실을 알았고, 헤라클레스의 자식들이 자신을 죽일 수 없게 그의 자식들을 죽이고 추방하고, 음모를 꾸미는 것이 살길이었다고 알크메네에게 자신의 입장을 알린다. 그리고 에우리스테우스는 자신이 아테네에서 죽으면 아테나 신전 앞에 묻혀 적대적인 재류 외인이 됨을 스스로 알고 있었다. 에우리스테우스의 죽음은 아테네 도시와 후손들에게 도움이 되어 살아서는 적이 되지만, 죽어서는 득이 되는 인물로 드라마는 막을 내린다.

이로써 헤라클레스는 자신의 선택에 따라 이 세상에서 진정한 영웅이 되었다. 우직한 성품이라 불의를 보면 그 순간을 참지 못하며, 더군다나 힘이 장사라 행동으로 인한 파괴력은 보통 사람들의 몇 곱절이라 어떤 시각에서 보면, 사고뭉치라는 견해가 있을 수 있다. 그러나 헤라클레스의 미점은 그 어떤 고통과 고뇌를 수반하는 노역에서도 정면 대결을 했다는 점이다. 자신의 삶을 무던히 견뎌내고 참아냈으며, 자기가 맡은 일에 최선을 다했던 책임자였다. 결국에는 헤라도 자신의 딸 헤베를 헤라클레스의 짝으로 만들지 않았던가.

〈그림 154〉는 피에트로 벤베누티가 그린 작품이다. 에우리피데스의 『헤라클레스』에서 살펴본 것처럼, 헤라클레스는 자신의 출생 배경 때문에 헤라의 미움을 사 헤라가 건 미망에 사로잡혀 아내 메가라와 세 자식을 죽이는 살육을 범한

다. 미망에서 벗어난 헤라클레스는 가장 사랑하는 가족 모두를 죽인 자신의 고통을 감내하면서 그 살육을 정화하고자 테세우스를 따라 아테네로 갔다. 후처 데이아네이라에 의한 죽음, 즉 피톤의 피가 섞인 네소스의 혈흔에 피부가 찢어지는 고통을 느끼면서 아들이 쌓아놓은 장작더미에 불을 지피려는 순간, 제우스가 번개를 치면서 헤라클레스를 하늘로 올린다. 제우스가 하늘에서 내려다보기에 헤라클레스를 향한 부정과 헤라클레스의 책임감에 감화를 받았기 때문이다.

제우스는 올림포스 12신에게 허락을 구하고, 하늘로 승천한 헤라클레스를 헤라의 딸 헤베와 성혼식을 시키는 장면이 이 그림의 내용이다. 헤라도 이젠 헤라클레스를 용서했는지 자신의 딸 헤베를 기꺼이 내어주며, 신랑 신부 헤라 세 사람이 손을 잡는 포즈로 서 있다.

그림에는 제우스, 포세이돈, 아테나, 아폴로, 아르테미스, 헤르메스, 삼미신, 가니메데스가 보인다. 분위기는 평화롭고, 질서가 있으며, 행복한 느낌을 준다. 이 그림은 나폴레옹의 여동생 엘리사 비치오치의 의뢰로 헤라클레스의 일생을 담은 다섯 작품 중 하나다.

이 그림을 『헤라클레스의 자식들』에 넣은 이유는 알크메네가 읊었던 대사, 제우스의 부름으로 하늘로 올라간 헤라클레스의 승천을 믿으며, 이올라오스가 아르고스 군대와 싸울 때, 두 개의 별이 말멍에 나타나 이올라오스에게 힘과 젊음 그리고 용기를 불어넣었기 때문에 전쟁에 승리할 수 있었다는 '헤라의 은총', 헤라클레스를 기리기 위해서다.

피에트로 벤베누티는 피렌체 미술 아카데미 출신으로 1792~1803년 로마에서 공부했으며, 자크 루이 다비드의 양식에 영향을 받았다. 그는 협력자들과 학생들을 구성하여 1811~1812년에 팔라조 피티의 새 방을 장식하도록 위임받아 헤라클레스를 주제로 일련의 신화적인 장면을 그렸다. 메디치 시대에 팔라조 피티의 이 방은 독일 경비실로 궁전의 왼쪽 날개에 위치했으며, 현재는 메디치 대공 부인의 사적인 숙소이다. 19세기 초, 투스카니 대공 부인, 즉 나폴레옹 보나파르트의 여동생 엘리사 바치오치는 이 공간을 응접실로 바꾸기로 하면서, 궁정 예술가 피에트로 벤베누티로 하여금 신고전주의의 높은 성취를 알리는 작품으로 구성하게 하였다.[60]

즉 〈갈림길에 선 헤라클레스〉, 〈뱀을 죽이는 어린 헤라클레스〉, 〈알케스티를 아드메토스에게 데려가는 헤라클레스〉, 〈헤라클레스와 켄타우로스와의 전투〉가 프레스코로 그려졌으며, 그 아래에는 〈헤라클레스와 헤베의 결혼식〉과 단색 프레스코 10점이 전시돼 있다. 영웅 우상화는 메디치 전통에 따라 지배 가문에 충성하는데 어울리는 헤라클레스의 전설을 선택한 것이며, 그의 통치 기간 내내 평화와 번영의 조력자인 페르디난트 3세 디 로레나를 의식하기도 하였다.

제 3 극

그리스 비극의
완성자,

소포클레스

Sophocles

나 홀로 외딴 섬에서의 회생

『필록테테스』

●

필록테테스는 그리스 명궁으로서 트로이로 항해하던 중 독사에 물려, 아가멤논의 명령에 따라 오디세우스가 무인도 렘노스섬에 버렸다. 필록테테스는 헤라클레스가 유품으로 남긴 활과 화살로 사냥을 하며 렘노스섬에서 비참하게 연명해 가는데, 어느 날 오디세우스와 네오프톨레모스가 방문하여, 필록테테스와 헤라클레스의 활과 화살을 찾으러 온다. 십 년 동안 렘노스섬에서 갖은 고초와 통증에 시달린 필록테테스로선 고분고분 복종할 수 있는 명령이 아니었다. 급기야는 증오심에 휩싸여 화살로 오디세우스를 죽이려고까지 하다가 때마침 헤라클레스가 하늘에서 나타나 필록테테스가 네오프톨레모스와 함께 트로이 전쟁에 참여하는 것은 제우스의 뜻이라고 말한다. 그제야 필록테테스는 그들을 따라 렘노스섬을 떠난다. 필록테테스는 기원전 409년에 공연되었었다.

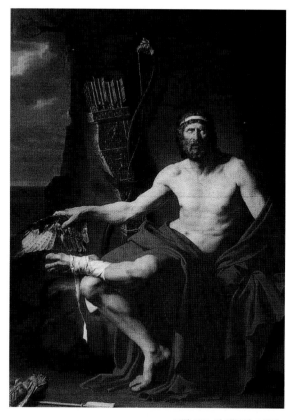

그림 155 장 제르맹 드루에,
렘노스섬의 필록테테스, 1788, 오클레앙 미술관

〈그림 155〉의 주인공은 렘노스섬에 유폐된 멜라스인, 포이아스의 아들 필록 테테스다. 그는 아가멤논과 아킬레우스, 오디세우스, 메넬라오스 등과 함께 트 로이로 전쟁하기 위해 군함을 타고 가던 중, 물과 휴식을 얻으려 정박하던 곳에 서 그만 독사에 발을 물려 살을 에는 듯한 상처를 입었다.

트로이로 항해하던 내내 그의 썩어가는 발에서 고름이 흘러내리고, 사납고 불길한 그의 신음과 고함은 그리스 병사들로 하여금 제사도 제주도 받칠 수 없게 했다. 그리하여 총사령관 아가멤논은 고통에 몸부림치다 잠들어버린 필록테테스를 무인도 렘노스섬에 갖다 버리라고 오디세우스에게 명령한 바 있다.

장 제르맹 드루에는 오른손에 부채를 들고, 왼발에 난 상처 부위에 열을 식히는 필록테테스를 그렸다. 그림에서 필록테테스가 거주하는 곳은 렘노스섬의 동굴로서 동굴의 입구 저편으로 바다가 보인다. 한 가지 중요한 것은 필록테테스가 앉아있는 오른쪽 상단에 화살 통이 보이는데, 그 화살 통은 헤라클레스가 임종할 때 자신의 몸에 장작불을 그어댔던 필록테테스에게 마지막 유품으로 준 것이다.

우리가 상식적으로 아는 헤라클레스의 무기는 활과 화살이다. 히드라의 독 묻은 그의 화살은 특히 유명하다. 그 화살을 필록테테스가 소장하게 되었다는 것은 무엇과도 바꿀 수 없는 그의 중요한 무기가 된 셈이다.

Tip
더 알아보기

화가 장 제르맹 드루에(1763~1788)는 초상화가인 집에서 태어나, 어린 시절 부친의 가르침에 따라 미술 수업을 받았으며, 1780년대에 로마에서 돌아온 자크 루이 다비드가 파리에 차린 미술학교에서 사사를 받는다. 다비드 제자

중 제르맹 드루에는 다비드의 신망 받는 학생이었으며, 스승과 비슷하게 역사적 주제로 그림을 그리는 신고전파 화가로 등단한다. 1784년에 〈그리스도 발치에 있는 가나안 여인, 루브르 소장〉으로 로마상을 받음으로써 '스승보다 우수하다'는 괴테의 칭송을 받는다. 화가들에게 로마상이란 로마에 무상유학의 기회가 주어지고, 선배 화가들의 작품들을 순례할 수 있는 기회가 주어져서 선망의 대상이 된다. 1788년에 그린 〈렘노스섬의 필록테테스〉는 그의 마지막 유작이다.

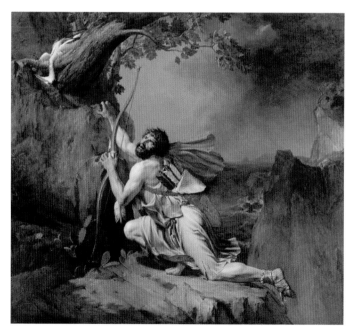

그림 156 기욤 기용 르티에르, 렘노스섬에 필록테테스, 1798, 루브르 박물관

〈그림 156〉은 기욤 기용 르티에르(1760~1832)가 그린 필록테테스다. 기욤 르티에르는 17세에 회화 조각 왕립 아카데미에 입학하여 가브리엘 프랑수아 도엔의 제자가 되었다. 르티에르는 1784년 〈그리스도의 발치에 있는 가나안의 여인(앙제르 미술관 소장)〉을 그려 로마상 2등을 받고, 로마 여행의 지원을 받아 신고전주의 스타일을 더욱 발전시킬 수 있었다. 그는 1791년 파리로 돌아와 자크 루이 다비드와 경쟁하여 그림 스튜디오를 개설하고, 레종 도뇌르 수여와 에콜 드 보자르의 교수가 되면서 이시도레 필스, 칸우티 러시에키 등 제자를 양성했다.

그리스 수장 아가멤논의 명령으로 오디세우스가 렘노스섬에 버린 필록테테스는 무인도에서 모든 것을 혼자 해결해야 하는 입장이 되었다. 눈에 보이는 작은 동물들을 헤라클레스의 화살로 명중하면 기어가 그 사냥감을 집어다 식량으로 해결해야 했는데, 기용 르티에르는 그 장면을 그렸다. 화살을 맞고, 나무 밑동에 걸려 죽은 노가리를 집으려 좁은 낭하로 기어 올라온 필록테테스의 표정은 절망감을 보이지만, 살려면 어쩔 수 없는 일이다. 하늘엔 먹구름이 몰려와 어두워지고 있으며, 바다는 성난 파도로 일렁인다. 무인도 렘노스섬에서 필록테테스의 삶은 녹록지 못한 일상의 연속이다.

〈그림 157〉은 필록테테스가 뱀에 물린 왼쪽 다리를 치료하는 모습을 미셸 마틴 드롤링(1786~1851)이 그렸다. 마틴 드롤링은 화가인 아버지의 감독 하에 그림을 그리기 시작하여, 1806년에는 자크 루이 다비드 밑에서 그림을 배웠다.

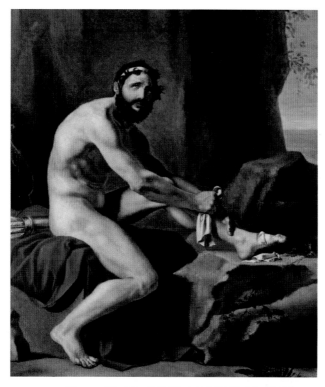

그림 157 미셸 마틴 드롤링, 렘노스섬에서 필록테테스의 회생, 19th

1810년에 〈아킬레우스의 분노〉로 로마상을 타면서 로마에 있는 프랑스 아카데미에서 수학한 후, 〈아벨의 죽음〉으로 유명세를 치렀다. 1817년에 곧바로 살롱에서 작품을 전시할 수 있었으며, 이후 베르사유 궁전의 역사박물관과 여러 공공장소에 전시할 작품들을 의뢰받았다. 1837년에는 미술 아카데미 멤버로 선출되면서 국립 미술 아카데미에 교수로 임명되었다. 그가 그린 〈렘노스섬에

서 필록테테스의 회생〉에서 배경의 바닷물은 잔잔하며, 햇빛도 충만한 맑은 날씨다. 필록테테스의 표정도 한층 밝다. 발밑에 식물이 있는 것으로 보아 아마 산에서 약초를 구해 치료하는 것 같다.

소포클레스의 비극 『필록테테스』를 보면, 그가 렘노스섬에서 보낸 시간은 10년이다. 한창 잘 나가던 그리스 장군이 본인 의지와는 상관없이 동료들에 의해 뜻하지 않은 무인도에 유폐(幽閉)는 필록테테스가 절망감과 증오심, 그리고 복수심을 키우기엔 너무나 가혹한 세월이었다.

〈그림 158〉은 장 조셉 테일러슨(1745~1809)이 그린 〈필록테테스에게서 헤라클레스의 화살을 가져가는 오디세우스와 네오프톨레모스〉다. 장 조셉 테일러슨은 보르도에서 태어나, 1764년부터 조셉 마리 비엔과 니콜라스 베르나르 레피시에의 아틀리에에서 재능을 성숙시켰고, 자크 루이 다비드 밑에서도 그림 수업을 받았다. 1769년 〈파트로클로스의 발치에 헥토르의 사체를 놓는 아킬레우스〉로 로마상 대회에서 3위를 차지하여 이탈리아 아카데미에서 1772~1775까지 3년을 연구하며 보냈다. 파리로 돌아와서는 신고전주의 초기 모범을 보였다.

그림의 내용은 발을 다친 필록테테스가 자신의 소유물이 된 헤라클레스의 화살을 빼앗아 가는 네오프톨레모스와 오디세우스를 원망에 찬 눈빛으로 바라보는 모습이다. 다친 왼발은 낫지 않아서 자신의 무기를 빼앗는데도 저항할 수 없는 처지다. 더군다나 발을 다친 필록테테스가 유폐된 무인도에서 10년을 보내면서 아가멤논과 오디세우스에 대한 원망과 증오는 도를 넘었을 것이다.

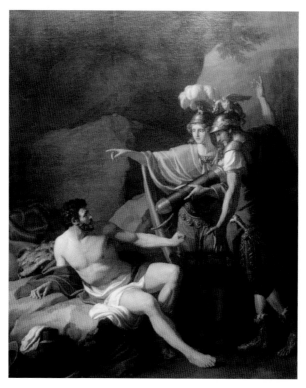

그림 158 장 조셉 테일러슨,
필록테테스에게서 헤라클레스의 화살을 가져가는
오디세우스와 네오프톨레모스, 18th

네오프톨레모스는 헤라클레스의 화살을 안고 손가락으로 같이 떠나자고 제

안하지만, 필록테테스는 그들의 제안에 꿈쩍도 하지 않는다. 필록테테스의 완강

한 거부 의사에 난감을 표현하는 오디세우스의 제스처는 순간순간 최선을 다하

는 그의 가치관을 잘 보여준다. 필록테테스가 보기에, 자신들의 안위에 위협이

되는 존재라고 느껴 버렸을 때는 과거였고, 지금은 자신이 지닌 활과 화살이 있어야만 트로이가 멸망한다는 오디세우스와 네오프톨레모스의 방문이 역겹다. 그러나 필록테테스의 활과 화살이 있어야만 트로이가 망한다는 헬레누스의 예언에 따라 오디세우스가 네오프톨레모스를 대동하고, 지략으로 그의 화살을 빼앗았다. 테일러슨의 그림에서 필록테테스도 오디세우스도 네오프톨레모스도 모두 미남이다.

〈그림 159〉는 프랑수아 자비에르 파브르(1766~1837)가 그린 작품이다. 자비에르 파브르의 작품은 〈그림 76 파리스의 심판〉에서 본 적이 있다. 그는 1787년 〈제다키아 아이들의 처형을 명령하는 네브카드네잘〉로 로마상을 탔으며, 프랑스 혁명 동안에 플로렌스에 가서 피렌체 아카데미의 회원이 되면서 그림을 가리켰다. 자비에르 파브르의 그림에서도 헤라클레스의 화살은 네오프톨레모스가 안고 있으며, 오디세우스는 필록테테스를 바라보는 네오프톨레모스에게 어서 갈 것을 촉구하듯 그의 오른 손목을 잡아끌면서 함선을 가리킨다.

필록테테스는 결국 활과 화살을 빼앗기고 말 것인가? 나날이 상처 부위는 더 심각해지고 있으며, 더더군다나 헤라클레스의 활과 화살은 필록테테스에겐 생명을 지켜준 유일한 무기이지 않은가?

자비에르 파브르의 그림은 조셉 테일러슨의 그림보다 오디세우스와 네오프톨레모스가 필록테테스로부터 몇 발자국 더 앞으로 나아간 모습이다. 필록테테스는 두 손을 벌리며 헤라클레스의 활과 화살을 돌려달라고 간절히 애원하며 일어섰다.

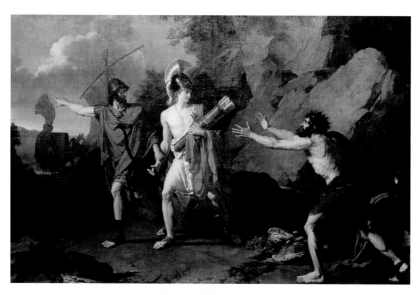

그림 159 프랑수아 자비에르 파브르, 필록테테스에게 헤라클레스의
활과 화살을 가져가는 오디세우스와 네오프톨레모스, 1800, 289×463cm, 파브르 박물관

이 그림에서도 원전의 맥락처럼 다소 동요되는 네오프톨레모스의 표정을 읽을 수 있다. 원전에서 네오프톨레모스는 오디세우스가 세운 지략에 따라 행동 노선을 따르지만, 필록테테스와 대화를 하고 나선 오디세우스의 말에 거부감이 들기 시작한다. 더군다나 필록테테스가 기억하는 동료 아킬레우스의 정의감과 그의 솔직 담백한 정서는 그의 아들 네오프톨레모스에게 그대로 옮겨갔음을 느낀다. 연식의 차는 있지만, 그들은 친구관계로 이어질 수밖에 없는 캐릭터다.

사실 네오프톨레모스는 자신 없이는 트로이가 망할 수 없다는 사령관들의 제안을 받아들여 트로이 전에 참여하게 되었다. 그러나 부친이 남기고 간 무구가

오디세우스의 차지가 된 것에 대해서는 함구할 수밖에 없었다. 게다가 아킬레우스의 절친 아이아스도 무구를 차지할 수 없어서 스스로 절명하지 않았던가! 오디세우스는 목적을 달성하기 위해 늘 수단과 방법을 강구(講究)하여 왔으므로 동료들 간의 알력과 질투의 대상이다.

무기를 받고 몇 발자국 걸음을 옮기던 네오프톨레모스는 결국 필록테테스에게 돌아와 그에게 헤라클레스의 활과 화살을 돌려준다. 자신은 오디세우스가 시킨 수치스러운 계략으로 빼앗은 것을 후회했기 때문이다. 활과 화살을 돌려받은 필록테테스는 오디세우스에게 화살을 겨냥한다. 그는 오디세우스가 뱀에게 물린 크뤼섬에서 렘노스섬으로 자신을 유기했고, 이번에는 자신의 무기를 강탈함으로써 두 번 죽인 철천지원수라고 생각하기 때문이다.

자신의 생명과도 같은 무기를 빼앗으려 했던 오디세우스에게 화살을 당기려고 하는 순간, 오디세우스는 필록테테스의 활과 화살뿐만 아니라, 필록테테스 자신마저도 같이 데리고 오라는 전갈을 받았다고 전한다. 그러나 필록테테스는 어째서 지금은 내가 그대에게 절름발이어도 괜찮고, 악취가 풍겨도 괜찮으냐고 절규하며 거부한다. 그러자 오디세우스는 정 안 가겠다면 명장 테우크로스도 있고, 자신도 있으니 활과 화살만 가지고 가려 한다고 응수한다.

이때 네오프톨레모스는 필록테테스에게 당신의 병은 신이 보내서 앓고 있는데, 그 원인은 "그대가 크뤼세의 지붕 없는 신전에 숨어서 지키고 있던 뱀에게 다가갔기 때문"[61]이란 말을 전한다. 더불어 트로이로 가면 헬라스의 의술인 아

스클레피오스의 두 아들에게 치료를 받을 수 있고, 나중에 당신의 도움으로 트로이가 망하면 영광과 성공을 동시에 안을 수 있는 기회라고 설득한다. 이 모든 사실은 프리아모스의 막내아들이자 예언자인 헬레노스에게 들었고, 제우스의 이름을 걸고 조목조목 필록테테스를 설득했다.

그러자 필록테테스는 결국 활과 화살을 들고 트로이 전쟁에 참여할 뜻을 밝혔다. 바로 그때 헤라클레스가 필록테테스가 머무는 동굴의 바위 위에서 나타났다. 헤라클레스는 스스로 불멸의 영광을 얻기까지 얼마나 고통스런 노고를 감내했는지를 말하고, 필록테테스의 고통도 머지않아 영광스러운 삶으로 승화될 것을 예언해주었다. 우선 필록테테스가 트로이로 가서 의술의 치유를 받고, 이후 가장 탁월한 전사로서 파리스를 독화살로 교살한 다음, 트로이를 멸망케 할 것을 예언하였다.

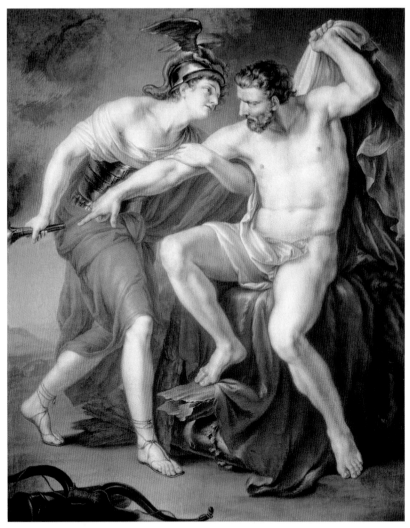

그림 160 이반 아키모비치 아키모프,
필록테테스 앞에서 장작더미에 올라 스스로 불을 지폈던 헤라클레스, 1782, 232×162cm, 러시아 박물관

아울러 네오프톨레모스와 필록테테스 두 사람의 협심은 트로이의 함락에 결정타를 줄 것으로 상호 보완해야 하는 당위성을 설파했다. 헤라클레스의 모든 예언을 들은 필록테테스와 네오프톨레모스, 그리고 오디세우스는 헤라클레스의 영광을 찬양하며 길을 떠날 채비를 했다.

〈그림 160〉은 이반 아키모비치 아키모프(1755~1814)의 작품이다. 이반 아키모비치 아키모프는 러시아의 신고전주의 화가다. 타이포그라피스트였던 그의 부친이 아키모프가 10살 되던 해에 돌아갔다. 어린 아키모프는 러시아 미술 아카데미에 가난을 호소하며 입학 허가를 부탁하는 편지를 보냈다. 다행히 입학이 허가돼, 1765년에서 1773년 안톤 로젠코 밑에서 그림 수업을 받을 수 있었다. 그는 1773년에 5년 동안 파리와 아비뇽을 거쳐 제노아와 볼로냐로 가서 이탈리아에서 공부할 펠로십을 받았고, 그곳에서 가에타노 간돌피 추천으로 볼로냐 예술 아카데미에 등록할 수 있었다.

1779년 상트페테르부르크로 돌아와 아카데미 강사가 된 3년 후, 그는 〈필록테테스 앞에서 장작더미 위에 올라 스스로 불을 지폈던 헤라클레스〉가 미술계에 주목을 받게 되면서 러시아 역사 그림에 큰 영향을 미쳤다고 평가받는다.

이 그림에서 주인공은 장작더미에 올라가 있는 헤라클레스다. 그 옆에서 횃불을 들어 비춰주는 이가 필록테테스이며, 헤라클레스는 그 횃불을 손으로 가리키고 있다. 필록테테스의 회색 상의가 가슴의 근육질을 가려 봉긋한 볼륨을 드러내고, 하반신은 붉은 하의로 여며, 마치 여성으로 그것도 아테나 여신으로

착각할 수 있는 용모로 보인다. 죽음에 직면하는 헤라클레스의 용모도 방금 목욕과 이발을 마치고 나온 마초 같은 인상이다. 헤라클레스의 우람한 근육질과 빛나는 눈빛을 강조하기 위해 앞에 있는 필록테테스는 여성적인 우아미로 보조를 맞춘 듯하다.

필록테테스가 쓰고 있는 모자 위 장식은 뱀의 모양을 한 독수리 모형이 올라가 있어서, 이후 독사에 물리고, 제우스에게 구원을 받을 수 있는 암시를 주는 듯하다. 신화에선 헤라클레스가 제우스에게 제물로 바치기 위해 장작더미에 올랐을 때, 마지막으로 불을 지폈던 친구가 필록테테스이며, 그는 히드라의 독이 묻은 헤라클레스의 활과 화살을 유물로 받는다.

헤라클레스가 예언한 대로, 필록테테스는 헤라클레스의 화살로 파리스를 교살하고, 트로이는 파리스에 의해 불타는 폐허가 되면서 트로이의 함락을 가져다준다. 필록테테스는 트로이에서 얻은 전리품 일부를 헤라클레스가 임종한 오이테의 장작더미가 있던 곳에 헌물하고, 나머지는 아버지가 살고 계신 포키스로 가져간다. 헤라클레스의 예언대로, 렘노스섬에서 겪었던 필록테테스의 고통은 미래의 환희로 돌아올 것임이 틀림없다.

시대를 불문한
소프클레스 최대의 걸작

『오이디푸스 왕』

소포클레스의 『오이디푸스 왕』은 기원전 430~425년에 쓰인 것으로 추정되며, 그해 비극경연대회에서 2등의 성적을 거뒀다. 아리스토텔레스는 『시학』에서 『오이디푸스 왕』을 '비극의 모든 요건을 갖춘 가장 짜임새 있는 드라마'로 극찬한 바 있으며, 시대를 불문하고 소포클레스의 최대 걸작이라는데 이견이 없을 것이다.

오이디푸스는 스핑크스가 낸 수수께끼를 풀면서 테베의 왕이 되고, 이오카스테 여왕 사이에 안티고네, 이스메네, 에테오클레스와 폴리네이케스를 낳으며 평온한 삶을 갖는다. 그러나 갑자기 테베에 역병이 창궐하면서 오이디푸스의 선왕인 라이오스의 살해자를 찾아야 역병이 정화된다는 신탁을 접한다. 오이디푸스는 선왕을 살해한 자에게 자신도 살해당할 수 있다는 위기감을 느껴, 그자를 꼭 잡겠다는 신념에 사로잡히면서 살해의 추적을 집요하게 감행하며 드라마는 시작된다.

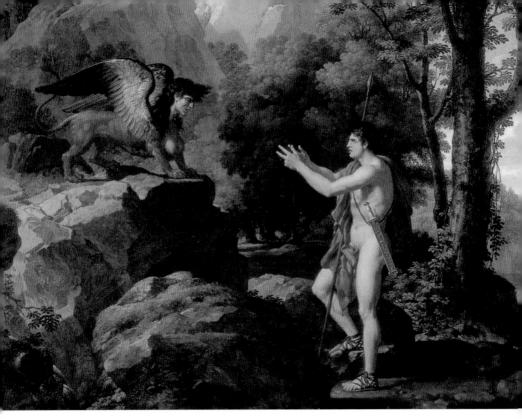

그림 161 프랑수아 자비에르 파브르, 오이디푸스와 스핑크스, 1808, 66×52.5cm, 다헤시박물관

프랑수아 자비에르 파브르가 그린 〈오이디푸스와 스핑크스〉에서 스핑크스는 이런 형상으로 그렸다. 가슴과 머리는 여자이고, 몸은 사자의 모양, 날개는 독수리의 모양을 한 괴물이다. 테베 숲속의 으슥한 길목에서 버티고 있다가 행인에게 수수께끼를 내는데, 대부분의 사람은 정답을 맞히지 못해, 스핑크스에게 잡아먹혀 낭하에 인골 잔해가 수북이 쌓여 있다. 스핑크스가 내는 수수께끼는 이런 내용이다. '이 세상에 사는 것 중 아침에는 네 발, 점심에는 두 발, 저녁에는 세 발로 걷는데, 네 발로 걸을 때는 가장 느린 것이다.'

오이디푸스도 역시 스핑크스 곁을 지나가다가 스핑크스가 수수께끼를 내자 오이디푸스가 '인간'으로 대답하여 맞혔다. 그 바람에 당황한 스핑크스는 벼랑에서 떨어져 죽고, 오이디푸스는 무사히 그 자리를 통과할 수 있었다. 그림에서 오이디푸스는 기백이 넘치는 젊은이로 그려졌다. 스핑크스에게 두 손을 내밀면서 정답을 맞히는 오이디푸스는 세상에 두려울 게 없는 용감한 젊은이 이미지다.

앞에서 〈그림 76 파리스의 심판〉과 〈그림 159 필록테테스〉에서 설명한 대로, 자비에르 파브르는 신고전주의 화가 자크 루이 다비드에게 훈련을 받았으며, 1787년 로마상을 받은 후 피렌체에 가서 성공적인 초상화와 풍경화 작업을 했다. 한편 이탈리아에서 16~17세기 이탈리아 회화와 동료들이 그린 드로잉을 수집하여 몽펠리에 파브르 박물관을 조성하였다. 〈그림 161〉에서도 인물화와 풍경화를 동시에 감상할 수 있다.

그 외 신고전주의 화가 도미니크 앵그르(1780~1867)의 작품에서도 오이디푸스의 기백이 잘 나타나 있으나, 스핑크스의 모습은 어둠에 가려져 잘 보이지 않는다.

장 어거스트 도미니크 앵그르는 니콜라스 푸생과 자크 루이 다비드의 전통 안에서 역사 화가로서 알려진 신고전주의 대가다. 그는 파리에 있는 다비드의 스튜디오에서 그림을 배웠으며, 1801년 〈아킬레우스의 텐트로 방문한 아가멤논 사절〉로 로마상을 타고, 로마에 머무는 동안에는 르네상스의 거장 라파엘 산초의 작품에 열광하며, 그 영향력을 반영한 작품들로 〈라포르나리나〉, 〈그랑 오

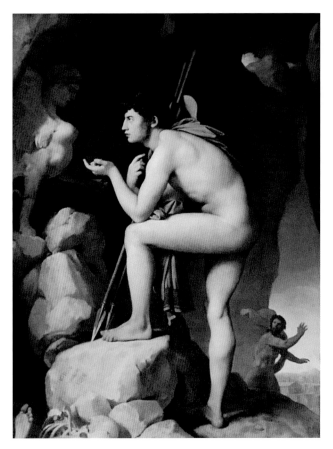

그림 162 장 어거스트 도미니크 앵그르,
스핑크스의 수수께끼를 푸는 오이디푸스, 1808, 189×184cm, 루브르 미술관

달리스크〉 등을 발표한다. 말기에 그의 작품에서 형식과 공간에 대한 과장된 왜

곡은 피카소와 마티스를 위시한 모던 화가들의 선구자로 자리매김을 준다. 그

림에서 오이디푸스는 20세 전후의 젊고 투명한 성품의 소유자로 보이며, 이마

와 코 라인이 일자인 전형적인 고전주의 양식으로 그렸다.

〈그림 163〉은 장 프랑수아 밀레 (1814~1875)가 그린 작품이다. 본래 오이디푸스는 테베의 왕 라이오스와 이오카스테 사이에 태어난 아들이다. 그러나 그의 부모는 아폴론으로부터 앞으로 장차 태어날 아들이 라이오스 자신을 죽이고, 제 어미와 살을 섞을 운명이라는 신탁을 받고서 태어난 지 사흘도 안 되는 아들의 두 발을 꽁꽁 묶어 인적이 없는 키타이론 골짜기에 내다버리라고, 하인에게 명령한다. 그러나 하인이 명령을 수행한 지 얼마 안 있어, 목동 부부에게 발견된 어린 오이디푸스는 묶여있는 나무에서 끌어내려 구해진다.

그림 163 장 프랑수아 밀레, 나무 위에서 내려지는 오이디푸스, 1847, 133.5×77.5cm, 캐나다 국립미술관

밀레는 사실주의 기법으로 어린 오이디푸스가 키타이론 산 낭하에서 거꾸로 매달린 줄에서 구하는 모습으로 그렸다. 그림의 상태는 선명하지 않지만 어린 시절의 오이디푸스를 볼 수 있는 귀한 자료다. 오이디푸스라는 말은 '부은 발'이라는 뜻이다. 목동부부는 거꾸로 매달은 오이디푸스의 퉁퉁 부은 발을 풀어 편안히 뉘고, 양젖과 소젖을 먹여 오이디푸스를 양육하기에 이른다.

그런데 때마침 코린토스의 왕 폴리보스와 여왕 메로페 사이에 자식이 없자, 어린 오이디푸스를 데려다가 코린토스 왕자로 입양하기에 이른다. 어린 오이디푸스는 양부모를 친부모로 알고 성장한다. 그러니까 오이디푸스의 친부모를 아는 사람은 예언가 테이레시아스와 그를 내다 버린 하인, 그리고 목동 부부 네 사람이다.

소포클레스의 드라마에서 어린 시절 오이디푸스의 모습은 두 줄 내외의 설명문에서만 볼 수 있으며, 예언가 테이레시아스는 오이디푸스가 버려진 장소, 양부모에게 입양하는 현장에 있지 않았다. 그러나 예언자여서 오이디푸스의 출생 배경과 성장 과정, 그가 살해한 친부의 사건의 전말을 잘 알고 있는 존재다. 신화 상에 등장하는 영웅 중에는 목동으로 버려진 아가들이 다시 자신의 지위로 복귀하는 경우가 종종 있었다. 트로이의 왕자 파리스도 그중에 한 인물로서 젊어선 목동의 신분이었다.

선왕 라이오스가 죽고, 오이디푸스가 스핑크스의 수수께끼를 풀고 후임 왕이 되고 얼마 안 있어, 테베에 역병이 돌자 오이디푸스는 테이레시아스에게 라이오스를 살해한 자를 묻는다. 모든 사실을 아는 테이레시아스로선 바른말을 하기에는 난감한 입장이다. 소포클레스의 드라마에서 테이레시아스가 한 대사는 유명하다.

"지혜가 아무 쓸모없는 곳에서 지혜롭다는 것은 얼마나 괴로운 일인가."[62]

즉, 지혜는 그 지혜의 소유자에게 어떠한 이익도 줄 수 없을 때 끔찍한 재앙

이 된다는 이야기를 탄식하면서 독백한다.

오이디푸스가 범인이 누구냐고 재차 독촉하며 언성을 높이자, 테이레시아스는 "그대는 내 성질을 나무라면서 그대와 동거하고 있는 그대의 것을 못 본다."[63]고 맞장구를 친다. "그대가 바로 그대가 찾고 범인이란 말이오, 그대는 부지중에 가장 가까운 핏줄과 가장 수치스럽게 동거하면서도 어떤 불행에 빠졌는지 보지 못한단 말이오. 진리에는 어떤 힘이 있다."[64]고 응수한다.

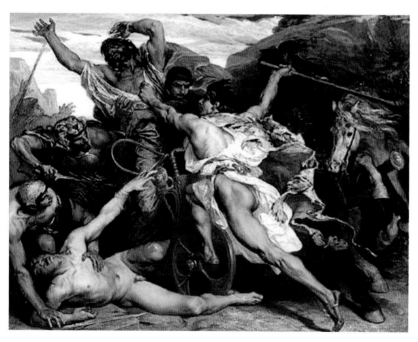

그림 164 폴 조셉 블랑, 라이오스를 살해하는 오이디푸스, 1867, 프랑스 국립미술학교

폴 조셉 블랑(1846~1904)이 그린 〈라이오스를 살해하는 오이디푸스〉는 주인공 오이디푸스가 자신의 친부를 알아차리지 못하고 죽이는 장면이다. 살해 장소는 델포이에서 오는 길과 다울리아에서 오는 길이 만나는 '포키스'라는 삼각지다.

그 삼거리에서 오이디푸스는 전령과 망아지들이 끄는 마차와 마주쳤는데, 마차의 길라잡이와 노인이 길에서 오이디푸스를 억지로 끌어내리려고 협박을 했다. 화가 난 오이디푸스는 자신을 밀어낸 노인을 막대기로 쳤다. 마차 안에 타고 있던 노인이 이 광경을 보고는 오이디푸스가 지나치려고 하자, 끝에 침이 둘 박힌 막대기로 냅다 인정사정없이 오이디푸스의 머리를 휘둘러 쳤다. 하지만 노인은 오이디푸스와 같은 강도의 폭행을 당한 것이 아니라, 오이디푸스의 강력하고 잽싸게 휘두르는 몽둥이에 맞고 길거리에 벌렁 나자빠졌다. 일순간에 오이디푸스는 길라잡이와 노인을 한꺼번에 죽여 버린 셈이다.

막대기를 휘두르는 오이디푸스의 격렬한 행동력은 이후 스핑크스의 수수께끼를 맞히는 정적인 젊은이의 모습으로 상상할 수 없다. 이 그림은 오이디푸스의 개인적인 고뇌가 일순간 폭발하는 극적인 전환을 보여준다.

폴 조셉 블랑은 오이디푸스의 뒷모습을 그렸기 때문에 그의 눈빛과 입은 볼 수 없다. 이는 추리극에서 마치 주인공의 정체성을 은닉하는 작가의 기지를 읽는 것 같다. 관객은 그가 휘두르는 장대의 장력과 멱살을 잡은 왼손의 악력을 통해 순간적인 격정과 위기일발을 느낄 뿐이다. 그림의 색상은 붉은색의 노을로 산골의 정적이 일순간 깨지는 폭력의 순간을 포착하고 있다.

폴 조셉 블랑은 1867년에 이 그림으로 로마상을 수여했다. 그는 고대 역사와 신화를 내용으로 한 장면을 전문으로 그린 프랑스 화가로서, 알렉상드르 카바넬과 함께 에콜 드 보자르에서 공부하였다. 1867년 로마상을 탄 후, 1889년 에콜 드 보자르에서 교수로 재직하면서 몽마르트에 있는 그의 스튜디오는 예술 학교로 제공되었다고 한다.

포키스라는 삼각지에서 신분을 알 수 없는 길라잡이와 노인을 일순간에 죽여버린 오이디푸스는 스핑크스가 내건 수수께끼를 맞히고, 곧바로 라이오스에 이어 테베 왕권을 이어받아 왕이 되었다. 그리고 이오카스테를 자신의 부인으로 맞아 안티고네와 이스메네 자매, 에테오클레스와 폴리네이케스 형제를 낳아 행복하게 살게 되었다.

그러나 피로 물들인 조국에 역병이 창궐하여 오염을 가중시키고 있었다. 오이디푸스는 왜 그런지 처남 크레온을 피토에 있는 포이보스 집으로 보내 신탁을 알아 오라고 했다. 며칠이 지난 뒤 돌아온 크레온은 사람을 추방하거나, 피는 피로 갚으라는 포이보스의 응답을 전했다. 라이오스의 살해자가 자신인지 모르는 오이디푸스는 살해자를 잡아 극형에 처할 것이라고 호언장담하면서, 그 살

해자를 찾기 위해 가능한 모든 방법을 강구할 것을 밝혔다.

오이디푸스는 현지처 이오카스테와 나누는 대화에서 과거의 기억을 이렇게 회상하고 있다. 어느 날, 코린토스 부모님의 집에서 잔치가 열렸는데, 연회석에서 잔뜩 취한 어떤 남자가 '오이디푸스는 폴리보스와 메로페의 친아들이 아니다'는 중얼거림을 오이디푸스가 똑똑히 들을 수 있었다. 그러나 무관심한 반응을 보이는 부모님을 뒤로하고, 오이디푸스는 피토에 있는 아폴로 신전을 찾아가 자신은 코린토스의 왕가의 손이 아니냐고 여쭈었다. 그러나 포이보스는 거기에 대해 한 마디도 안 하고, 오이디푸스에게 "너는 네 아비를 살해하고, 친모와 살을 섞을 운명이다."[65]라는 말만 건넸다.

오이디푸스는 포이보스의 신탁이 마음에 걸리고 두려워, 부모가 있는 코린토스로부터 되도록 멀리 떨어진 길로 떠났다. 당시 젊은이가 가졌을 고독과 절망, 그리고 두려움은 자신을 얼마나 방황하게 했겠는가? 그즈음 조셉 블랑의 그림에서 언급한 것처럼, 오이디푸스는 포키스라는 삼거리에서 마차와 접촉사고를 내고, 마차를 끄는 노인네와 길라잡이와 하인, 마차에 타고 있던 라이오스를 마구 때려죽였다. 젊은 이방인은 자신이 죽지 않고 살기 위해 대적자들을 일순간에 모두 죽인 것이지만, 한편 이전에 포이보스로부터 받았던 예언으로 인해서 젊은이의 감당할 수 없는 고뇌가 일순간에 폭발한 것이기도 하다.

오이디푸스는 테이레시아스의 예언처럼, 예언 그대로의 길을 간다.

"당신은 어머니와 아버지의 저주라는 이중의 채찍이 언젠가 그대를 무서운

발걸음으로 뒤쫓으며, 이 나라 밖으로 몰아낼 것이오. 지금 제대로 보는 그 눈도 그때는 어둠만 보게 될 것이오. 앞 못 보는 장님이 되고, 부자 대신 거지가 되어 지팡이로 앞을 더듬으며 이국땅으로 길을 떠날 운명이다."[66]

　네덜란드의 덴하그 출생의 삽화가 프레드릭 카첼(1826~1873)의 펜화는 오이디푸스가 자신의 생모를 알아보지 못하고, 라이오스의 부인을 자신의 부인으로 삼으면서 과거 자신의 애달픈 행로 중에 포키스에서 이방인 일행을 죽인 사실에 대해 언급한다.

그림 165 요한 빌헬른 프레드릭 카첼,
이오카스테와 오이디푸스, 1879

그리고 이오카스테도 오이디푸스를 자기 아들로 알아차리지 못하고, 현재 그의 슬픔을 아내로서 위로해주는 내용의 그림이다. 그 내용은 이렇다.

오이디푸스는 포이보스가 내린 신탁에 대한 두려움을 늘 갖고 있었다. 즉 양부모를 친부모로 알았던 오이디푸스는 부모에게 가할 자신의 위해를 미연에 방지하기 위해 코린토스를 떠나, 되도록 부모님이 계신 도시로부터 멀리 떨어진 지역 테베에 도착했다고 얘기한다.

그때 이오카스테도 자신과 전남편이 포이보스로부터 들은 신탁, 즉 '자신의 아들이 아비를 살해하고, 자신은 아들과 살을 섞을 운명'이 실현되지 않았으며, 전 남편은 산속에서 길거리 강도들에게 살해되었다는 말을 전한다. 그리고 이오카스테가 오이디푸스를 위로하기 위해 한 말은 '오이디푸스 콤플렉스'[67]란 말만큼 이 극에서 의미 있는 대사로 생각되어 소개한다.

"인간은 우연의 지배를 받으면 아무것도 확실히 내다볼 수 없거늘, 그런 인간이 두려워한다고 무슨 소용 있겠어요? 되는대로 그날그날 살아가는 것이 상책이지요. 그러니 당신은 어머니와의 결합을 두려워 마세요. 이미 많은 남자들이 그 신탁에서처럼 꿈속에서 어머니와 동침했으니까요. 그런 일은 아무렇지도 않게 여기는 자라야, 인생을 가장 편안하게 살아가지요."[68] 아내로서 남편의 염려를 위로하고 다독이는 고마운 대사다.

프레드릭 카첼의 그림에서, 오이디푸스는 자신보다 연상이지만 여전히 고운 이오카스테에게 무릎을 꿇으며, 그녀의 말에 감동한 듯 애달픈 시선을 주고 있다.

오이디푸스는 장님 테이레시아스의 예언과 유아기 때 자신을 내다 버린 하인과 목자의 솔직한 입담을 듣고서야 자신이 행했던 그동안의 정황을 추론한다. 즉 포이보스의 예언대로, 포키스 삼거리에서 자신이 죽였던 노인은 바로 자신의 친부인 라이오스였음을 깨닫는다. 동시에 이오카스테도 오이디푸스가 얘기한 정황을 추론하는 중, 오이디푸스가 자신이 낳은 친자라는 심증을 갖게 된다. 그러자 그녀는 오이디푸스와 함께 있던 내실에서 뛰쳐나와, 자신의 밀실에서 목을 매어 자살한다.

이오카스테가 목을 매어 죽었다는 전갈을 접하자 오이디푸스는 자기의 어머니이자 아내의 사체 앞에서 울부짖는다. 곧이어 오이디푸스는 이오카스테의 흰 드레스의 가슴팍에 붙어있는 황금 브로치로 시선을 고정하는 일순간, 그 브로치를 떼어내 자신의 눈을 연거푸 찌른다. 핏물과 눈물이 뒤범벅된 오이디푸스는 이렇게 독백한다.

"너는 나를 낳고는 다시 네 자식에게 자식들을 낳아줌으로써 아버지와 형제와 아들 사이에 근친상간의 혈연을 맺어주었으니, 이는 인간들 사이에 일어난 가장 더러운 치욕이로다." 오이디푸스는 세상과 절연하고 싶은 간절한 소망에 스스로 자신의 눈에 상해를 입히고, 부당한 결혼에 대한 절망의 절규를 내뿜는다.

"이제 너희들은 내가 겪고 있고, 내가 저지른 끔찍한 일을 다시는 보지 못하리라. 너희들은 보아서는 안 될 사람들을 충분히 오랫동안 보았으면서도 내가 알고자 했던 사람들을 알아보지 못했으니, 앞으로는 어둠 속에서 지내도록 하라!"[69]

이는 오이디푸스가 태어나기 전부터 라이오스와 이오카스테가 들은 신탁이 그대로 오이디푸스에게 이루어진 사실에 절규한 것이다. 오이디푸스는 자기 의지와는 상관없이 자신에게 주어진 무시무시한 운명을 받아들이지 않을 수 없으나, 자신의 눈을 스스로 상해하는 것은 신의 계획에 없었다. 이는 신으로부터 자유로운 의지가 갖는 주체적인 행동이다. 오이디푸스가 포키스 삼거리에서 죽인 노인이 아버지라는 사실을 자신은 몰랐고, 오이디푸스가 혼인한 여인이 자신의 어머니일 줄 몰랐다.

필자는, 오이디푸스의 과오가 죄가 된다고, 생각지 않는다. 이는 신이 계획한 운명의 과정에 들어와서 자신이 저지른 과오 하마르티아(Hamartia)에 대해 괴로울 뿐이다. 그래서 비극이다.

오이디푸스는 스핑크스를 만나서 그녀가 내건 수수께끼를 지혜롭게 풀었다. 그래서 그 상으로 테베의 왕이 되어 선왕의 아내와 자리, 그리고 그가 남긴 권력을 이어받을 수 있었다. 그러나 역병이 창궐하여 라이오스를 살해한 오염의 피를 정화해야 한다는 신탁을 받았을 때 오이디푸스는 솔선수범하여 라이오스의 살해자를 찾고자 고군분투했으며, 그 와중에 '자신은 누구인가'를 수수께끼 풀듯이 정체성의 확인과정을 집요하게 묵도한다.

범인이 자신이라는 사실을 알아차렸을 때 죽어서 부모님을 뵐 면목이 없다는 생각에 자신의 눈을 스스로 상해했고, 왕의 자리를 숙부인 크레온에게 넘기면서 이오카스테의 장례식을 부탁한다. 그리고 테베와 되도록 멀리 떨어진 곳으로 자신을 추방할 것을 부탁한다.

그림 166 피에르 오귀스트 르누아르, 오이디푸스 왕, 1895

〈그림 166〉은 인상주의 화가 오귀스트 르누아르(1841~1919)가 그린 〈오이디
푸스 왕〉이다. 그림의 내용은 오이디푸스가 이오카스테의 브로치로 눈을 상해
하고, 궁전을 뛰쳐나와 테베 시민들에게 테베로부터 추방해줄 것을 절규하는
장면이다. 오이디푸스 왕의 눈에선 선혈이 흐르고, 광란에 휩싸인 왕을 본 시민

들은 저마다 두려움과 공포에 떨며 아수라장이 되어 가는 현장에 있다.

이 작품을 그리게 된 계기는, 베리테스 극장의 감독자 폴 귀마르가 파리에 있는 자신의 집에 장식할 그림을, 르누아르에게 의뢰한 데서 시작되었다. 르누아르의 팬이었던 귀마르는 르누아르의 섬세한 감수성과 아름다운 그림들을 익히 알고 있었기에 당연히 그런 인물화, 정물화, 혹은 풍경화를 그려줄 것으로 기대했었다. 르누아르는 베리테스 극장에서 〈오이디푸스 왕〉의 역할을 했던 마운트 셜리를 모델로 〈오이디푸스 왕〉을 스케치와 드로잉을 하면서 채색까지 하게 되었다. 이 그림은 오이디푸스가 비천한 죄를 짓고, 스스로 눈을 멀게 한 비통한 순간을 다이내믹하게 재빨리 완성한 것이다. 따라서 성급한 붓질과 물감의 불가사의한 혼합과 절묘한 채색이 직관적으로 입혀졌다. 쓰러지는 시민들의 재빠른 제스처, 무엇보다도 오이디푸스의 고통스러운 절규와 적대 관계에 있는 테베 시민들의 분노를 표현하기 위해선 인상적인 찰나를 제대로 포착해야 했다.

1895년 작 〈오이디푸스 왕〉은 무섭고, 믿을 수 없이 독특하고 극적인 주제의 가장 핵심적인 순간을 담고 있다. 전원을 담은 풍경화, 부드럽고 달콤한 느낌의 인물화를 기대했던 폴 귀마르는 르누아르의 이 그림을 구매하지 않았다. 그래서 "르누아르가 죽을 때까지 그의 아틀리에 그대로 소장했다."[70]고 전한다.

그림 167 베니네 가네로, 신에게 자신의 아이들을 천거해달라고 비는 장님 오이디푸스,
1784, 122×163cm, 스톡홀름 국립 미술관

〈그림 167〉은 베니네 가네로(1756~1795)가 그린 작품이다. 이 그림은 이오카스테가 죽고, 오이디푸스와 자식들에게 펼쳐진 비극을 묘사한 그림이며, 시각적 형식이 마치 연극무대의 한 장면과 같다. 눈이 상해된 오이디푸스를 중심으로 그림을 살펴보자. 오이디푸스의 무릎에서 우는 소녀는 장녀 안티고네이고, 오이디푸스 가슴에서 두 손을 벌린 채 우는 소녀는 막내 이스메네이다. 그리고 오이디푸스의 오른팔을 잡은 청년은 장남 폴리네이케스이고, 오이디푸스의 의자 등받이에 기대어 우는 소년은 차남 에테오클레스이다. 베니네 가네로는 오이디푸스가 장님이 돼 앞을 볼 수 없는 처지에서 형제이자 자식인 네 남매의 삶을 신께 눈물로 호소하며 부탁하는 그림을 그렸다. 이제 오이디푸스는 자신의 비극적인 삶의 말로로 접어들었음을 보여준다.

화가는 디종 학교에서 프랑수아 데보스께 교육을 받았으며, 로마로 유학 가는 수순으로 〈로마교황 4세와 스웨덴의 구스타브 3세의 회합〉을 그려 명성을 얻었으며, 그 그림은 스톡홀름 왕궁에 소장하고 있다. 그 밖에 디종과 우피치 박물관에 그의 초상화 작품들이 소장되어 있다.

절대 고독의 숭고한 존재

『안티고네』

●

소포클레스의 『안티고네』는 『오이디푸스 왕』과 『콜로노스의 오이디푸스』의 내용을 이어받는 3부작의 마지막 작품이다. 하지만 제작 연대는 BC 441년으로 『콜로노스의 오이디푸스』보다 일찍 써졌고, 『오이디푸스 왕』이 제작된 BC 430년보다 11년 후에 쓰였다.

소포클레스의 드라마에 나오는 비극의 주인공 안티고네는 오이디푸스의 장녀로 주관의식과 행동이 일치하는 여인이다. 가령, 오이디푸스에 이어 외숙부 크레온 장군이 새로운 통치자로서 전 국민에게 폴리네이케스의 시신을 매장하지 말라는 금지령을 내렸을 때도 안티고네는 자신의 소신을 굽히지 않고, 매장에 솔선수범했기 때문이다.

그 연유는 오이디푸스가 낳은 두 형제가 한날한시에 정권 다툼으로 목숨을 잃었는데, 그중에 동생 에테오클레스는 조국의 수호자로 전사하여 나라에서 장

사를 후하게 지내주었으나, 폴리네이케스는 다른 나라의 군대를 이끌고 와서 조국을 공격하다가 죽었으므로 매장은 불가하다는 명령을 내린다. 그러나 안티고네는 오라버니의 시신을 매장하지 말라는 금지령을 따르려는 이스메네와 달리 자신은 혈족의 장례를 치러야 한다는 천륜을 따르고, 오라버니의 시신을 끝까지 매장하려는 성격의 대립을 보인다.

오이디푸스의 맏딸로서 그녀는 자기가 무엇을 위해 죽음을 각오하고 싸우는지를 밝힌다. 시신을 매장한다는 것은 신들의 위대한 불문율로, 그 앞에서 인간의 법이나 명령 따위는 효력을 상실함을 의식하고 있었다. 정치적 명령을 어기면서까지 자기주장을 관철하려는 국가지상주의에 대한 안티고네의 이런 항의는 그녀 특유의 절대 고독의 숭고함을 드러낸다.

프레더릭 레이턴 경은 안티고네의 슬프고도 안타까운 눈빛과 다문 입술로 고집스러운 그녀의 이상향을 그렸다. 안티고네의 시선은 가까운 인물이나 정경을 향하기보다는 먼 곳을 주시하고 있다. 그녀가 의식하고 있는 것은 지하에 있을 가족의 모습이었을 것이다.

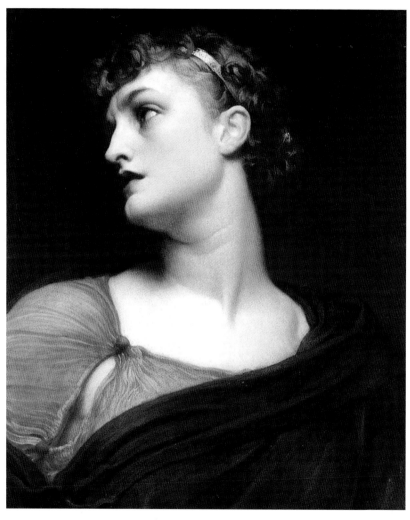

그림 168 프레더릭 레이턴 경, 안티고네, 1882, 58.5×50cm, 개인소장

이 그림을 그린 프레더릭 레이턴 경은 영국의 화가, 조각가이며, 역사, 성서, 고전 고대의 요소를 그림으로 다루었다. 그는 24세 때 피렌체에 있는 미술 아카데미에 다니면서 치마부에 작 〈마돈나〉를 소장하면서 그림 연습을 할 정도로 열정과 재력이 받쳐주었으며, 1855년부터 4년 동안 파리에 살면서 앵그르, 꼬로, 들라크루아, 밀레를 만났다. 1860년에는 영국으로 돌아와 라파엘 전파들과 교류했으며, 1864년에 로열 아카데미의 멤버가 되면서 1878년부터 18년 동안 아카데미의 학장을 연임했던 인물이다. 앞에서 그의 작품들을 네 점을 보았는데, 캐릭터의 선이 뚜렷한 〈클리타임네스트라〉, 〈안드로마케〉, 그리고 〈엘렉트라〉와 〈알케스티스의 시신을 찾으려고 죽음의 신과 레슬링을 하는 헤라클레스〉였다.

〈그림 169〉는 에밀 테 셴도르프(1833~1894)가 그린 안티고네와 이스메 네의 모습이다. 검은 머 리의 소녀가 안티고네이 고, 블론드 머리의 소녀 가 이스메네이다.

안티고네는 정면을 바 라보는데, 이스메네는 언니의 모습을 바라본 다. 이는 안티고네가 자

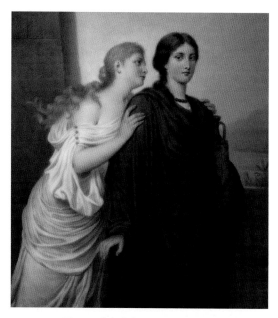

그림 169 에밀 테셴도르프, 안티고네와 이스메네, 1892

신의 소신에 따라 행동하지만, 이스메네는 여러 정황을 살피면서 처신하는 대 립된 성격을 반영한 것으로 보인다. 그녀들이 입은 의상의 드레이퍼리는 과도 할 정도로 우아한 모습을 보인다.

에밀 테셴도르프는 독일 화가로서 1850년대 후반, 베를린의 왕립 프러시아 예술 아카데미에서 그림을 공부했고, 1860년에는 뮌헨 왕립 예술 아카데미에 서 칼 테오더와 함께 그림 공부를 했다. 1888년에 그는 베를린 아카데미의 교 수로 임명되었다.

소포클레스는 극 전반부에서 이스메네의 입을 통해 오이디푸스의 가족사를

언급하고 있다. 아버지는 자신의 죄과를 스스로 들춰내시고, 손수 자신의 두 눈을 치신 다음에 증오와 멸시 속에 세상을 떠나셨으며, 그 전에 올가미에 목숨을 거두신 어머니 이오카스테, 이어서 두 오라버니께서 서로의 손을 빌려 혈족의 피를 흘리며 운명을 마감한 것을 안티고네에게 일깨운다. 그러면서 유일하게 살아남은 우리 두 자매가 법도를 무시하고, 왕의 명령이나 권력에 맞서다가 가장 비참하게 죽게 될 거라는 의견을 내놓는다. 그러나 안티고네는 이스메네의 호소를 듣고도 자신의 결심을 바꿀 생각이 없다.

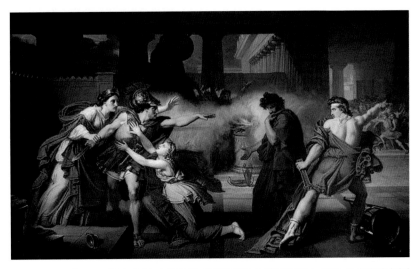

그림 170 조반니 바티스타 티에폴로, 에테오클레스와 폴리네이케스, 1800, 산 루카 아카데미

〈그림 170〉은 19세기 이탈리아 화가 조반니 바티스타 티에폴로(1696~1770)의 작품으로, 아버지 오이디푸스가 자신의 눈을 상해한 이후 외삼촌 크레온이 정권을 잡고 있을 때 형제끼리 통치권을 장악하려고 난투극을 벌이는 장면이다. 그림에서 안티고네와 이스메네는 오라비 에테오클레스의 몸을 부여잡고 싸우는 것을 만류하고 있으며, 폴리네이케스는 바깥에 나가 아무도 없는 곳에서 결판을 벌일 것을 제스처로 종용하고 있다.

검은 옷을 입고 중앙에서 난감한 표정과 제스처를 짓는 하인을 축으로 양분한 형제들은 에테오클레스가 서 있는 지점에 더 많은 사람을 배치함으로써 지금까지의 유리한 고지를 차지하는 비중 있는 인물로 보인다.

두 형제의 난투극이지만 신고전주의 회화에서 늘 느끼는 것처럼, 뻗은 팔과 다리의 포즈는 고전주의 발레를 보는 듯 우아하다. 결국 이 싸움으로 두 형제는 한날한시에 목숨을 잃는다. 외숙부 크레온은 에테오클레스의 장례식은 성대히 치러주고, 폴리네이케스는 매장하지 않은 채 개나 새떼의 먹이가 되도록 길거리에 내던진다.

조반니 바티스타 티에폴로는 19세기 예술가로서 그의 작품은 경매에서 여러 차례 제안됐으나, 단 하나의 작품 〈에이슈타터 비숍 게오르그 폰 오텔〉 초상화가 2010년 함펠 예술 옥션에서 8,010USD에 낙찰된 바 있고, 그의 이력은 특별히 알려진 게 없다.

안티고네는 이스메네에게 오라버니를 매장하는 경건한 범행이야말로 내가

이 세상 사람들보다 지하에 계신 분들의 마음에 들어야 할 시간이 더 길다는 답변으로 그 정당성을 변호한다.

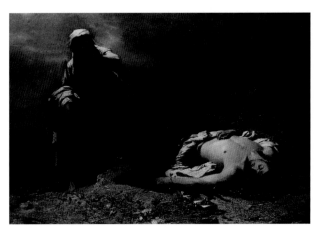

그림 171 니키포로스 리트라스,
폴리네이케스 시신 앞에서 안티고네, 1865, 100×157cm, 아테네 국립 미술관

〈그림 171〉은 크레온의 명령에 불복하고, 신들의 불문율을 지키기 위해 폴리네이케스의 시신에 흙을 뿌리려 다가가는 안티고네의 모습이다. 안티고네는 오라비의 시신이 있는 장소에 두 번 찾아간다. 첫 번째도 크레온의 부하들에게 발각되었지만, 두 번째도 해가 진 컴컴한 밤에 통곡하면서 오라비를 정성껏 흙으로 덮어주고, 헌주를 세 번 하는 현장에서 체포된다.

그중에 그리스 화가 니키포로스 리트라스(1832~1904)의 그림은 첫 번째 방문이다. 리트라스는 아테네 미술학교에서 그림 훈련을 받았으며, 1880년 뮌헨 왕

립 미술 아카데미에서 학위를 받고, 1866년 미술학교의 교수가 되면서 종신했다. 그는 물감의 화학성분이 자신에게 질병을 일으켰다고 믿고 있었으며, 생의 말기에는 죽음에 대한 두려움과 고독, 나이 드는 것에 관심을 두고 그런 주제의 작품들을 주로 그렸다.

세바스티앙 노블링(1796~1884)의 그림에서 안티고네는 폴리네이케스의 시신 앞에 무릎을 꿇은 자세다. 뻗은 그녀의 팔은 크레온 부하들의 손아귀에 있지만, 그녀가 할 수 있는 만큼 팔을 벌려서 폴리네이케스의 시신과 그녀 사이의 공간을 넓게 확보하고 있다. 크레온의 감시병들에게 발각되기 이전에 안티고네는 이미 시신에 흙과 제주를 바치는 의식을 치렀다. 그렇지만 안티고네는 그들에게 체포된 것에 대하여 안타까운 눈빛으로 고뇌를 드러내고 있다.

세바스티앙 노블링은 〈폴리네이케스를 매장하는 안티고네〉로 1825년 로마상을 탔다. 그래서 1826년부터 5년 동안 빌라 메디치에 머물면서 이탈리아 회화를 순례할 수 있었다. 그는 조각가인 부친의 재능을 물려받아 에콜 드 보자르에서 수학한 후, 미술학교에서 제자로 알렉산드리아 안티그나를 길렀다. 그의 작품은 풍경화의 환상적인 분위기, 역사 주제의 재연을 그려서 교회의 장식으로 소장될 수 있었으며, 1827년부터 1876년까지 살롱에서 정기적으로 전시하였다.[71]

크레온 앞에 붙들려온 안티고네는 자신의 범행을 시인하면서, 시신을 돌보지 말라고 포고령을 내린 것은 제우스가 아니었으므로 항변했다. 하계의 신들과 함께 사는 정의의 여신께서도 사람들 사이에 그런 법을 세우지 않았다고 부언하였다.

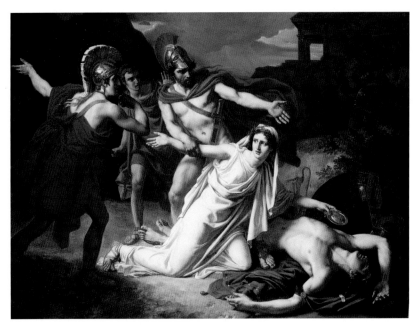

그림 172 세바스티앙 노블링, 폴리네이케스를 매장하는 안티고네, 1825, 국립미술고등학교

안티고네는 한낱 인간에 불과한 그대의 포고령이 신들의 변함없는 불문율을 무시할 수 있을 만큼 강력하게 생각 들지 않았다는 점을 공론화했다. 이는 한 인간의 의지가 두려워 그 불문율을 어김으로써 신들 앞에서 벌 받고 싶지는 않다는 얘기였다. 제 혈족을 존중하는 것은 결코 수치스러운 일이 아니며, 하계에서도 그런 의식을 신성한 규칙으로 인정한다는 것을 말함으로써, 죽음을 불사하는 안티고네의 숭고함을 드러낸다.

안티고네는 자기의 처지만큼 불행한 사람은 오히려 죽는 것이 득이 된다는

것을 설파함으로써 친 오라버니를 무덤에 묻어드리다가 죽는 것만큼 큰 영광을 어디서 얻을 수 있겠느냐고 호소한다.

그림 173 장 조셉 벤자민 콩스탕, 폴리네이케스 시신 옆에 안티고네, 1868, 33×41cm, 어거스틴 박물관

〈그림 173〉은 19세기에 장 조셉 벤자민 콩스탕(1845~1902)이 그린 안티고네 와 폴리네이케스의 시신이다. 크레온의 명령을 의식한 듯, 타인의 시선을 피하 여 해가 진 저녁때의 모습으로 배경이 그려졌다. 매장을 말리는 이들에게 저주 의 말을 퍼부어대며, 마른 흙과 제주를 바치며 죽은 오라비를 탄원하는 안티고 네의 모습이다. 이들 뒤에는 크레온의 부하가 엿보고 있다.

앞의 세바스티앙 노블린이 그린 그림과 주제는 같으나 그림의 형식 및 양식은 차이를 보인다. 세바스티앙의 그림은 19세기 신고전주의 양식이며, 벤자민 콩스탕의 그림은 후기 인상주의 양식이다. 세바스티앙의 그림에서는 물감의 성질이나 붓질의 흔적을 찾아볼 수 없으나, 콩스탕의 그림에서는 물감의 생생한 물성과 거친 붓의 터치를 쉽게 찾아볼 수 있다. 신고전주의 관점에서 보면 콩스탕의 그림은 완성도가 떨어져 보이는 거친 그림이다. 그리고 세바스티앙의 그림은 인물의 이목구비가 완벽하게 그려진 세밀화 같으며, 그래서 형식미학의 관점에서는 형태감이 중요하게 작용했다. 미학적인 관점에서 보면 감성보다는 이성이 관장하는 그림인 셈이다.

그러나 콩스탕의 그림에서는 조형의 형태감보다는 물성의 느낌을 받아서 색에 대한 작가의 느낌이 강조되었다. 그래서 인상주의 이후의 후기 인상주의 양식으로 보인다. 금지된 명령에 대하여 순간적인 시간성의 노출을 빨리 포착하려고 재빨리 그려진 그림이라는 인상이 강하다. 인상주의나 후기 인상주의 양식의 그림에서는 이성보다는 정서가 그림 전체에 비중을 더 두기 때문에 살아있는 생생한 느낌을 받는다.

장 조셉 벤자민 콩스탕은 초상화 작업을 주로 했으며, 동양적인 주제로 에칭 작업을 하기도 했다. 그는 툴루즈에 있는 에콜 드 보자르에서 알렉상드르 카바넬에게 그림 훈련을 받았으며, 1872년 모로코 여행에서는 낭만주의풍의 회화를 화력에 반영한다.

그림 174 에드먼드 카놀트,
안티고네와 폴리네이케스, 1883, 82×62cm

에드먼드 카놀트(1845~1904)가 그린 〈그림 174〉는 안티고네와 죽은 폴리네이케스를 중경으로 잡아서 주변의 풍경과 하나 되는 자연을 그렸다. 하늘이 그림의 반 정도를 차지하기 때문에 평화롭고, 시원한 느낌을 준다. 원경에는 테베의 도시가 보이며, 앙상한 마른 나무 두 그루가 바람에 흔들린다. 인간도 동물도 죽으면 한 줌의 흙이 되는 것을 느끼게 하며, 우리가 사는 이 세상보다 죽어서 가는 저세상은 더 길고 오래가는 세상이라고 말한 안티고네의 대사가 떠오른다. 안티고네는 하계에서 가족들을 만나면, 이 세상에서 자신이 해야 할 일을 다 했기 때문에 기쁠 것이란 말을 남긴다. 그리고 자신이 태어난 것은 서로 사랑하기 위해 태어났지, 미워하기 위해 태어나지 않았다는 말을 남긴다.

인물화가 포함된 풍경화를 그린 에드먼드 카놀트는 독일 화가이며, 제도사 그리고 삽화가로도 알려졌다. 그는 카를스루에 정착하여 교수가 되었으며, 그리스 신화의 영웅이 담긴 풍경화와 독일의 숲이 있는 풍경화 화가로 유명하다. 윌리엄 셰익스피어의 작품과 괴테, 실러의 편집본 등에서 그의 삽화를 볼 수 있다.

〈그림 175〉는 신고전주의 화가 주세페 디오티(1779~1846)가 그린 작품이다. 그림의 가운데 붉은 의상에 창을 들고 험악한 인상을 쓰며 서 있는 남성은 이오카스테의 동생 크레온이다. 그는 반대편에서 쓰러져 혼절한 안티고네에게 가려는 이스메네를 저지하고 있다. 그는 죽은 폴리네이케스를 매장하면 누구든지 극형에 처한다는 명령을 어긴 안티고네를 생매장하려 하고 있다. 죽지 않도록 최소한의 음식으로 연명할 수 있는 특혜를 주지만, 살고 죽고는 자기 운명이라

는 크레온의 발언은 안티고네에게 냉혈한으로 보인다.

극 중에서 안티고네는 크레온의 아들 하이몬과 약혼한 사이다. 그럼에도 불구하고, 왜 크레온은 안티고네를 처형하려는 걸까? 더더군다나 안티고네는 자신과는 사촌지간이 아닌가!

극 중에서 크레온이 밝힌 것처럼, 폴리네이케스는 테베 국가에 혁명을 일으킨 반역자이기 때문이다. 필자 생각엔, 자신이 공고한 명령에 불복종한 자를 처형함으로써 만인 앞에 자신의 권력을 굳건히 하려는 남성 중심의 세계관 때문이라고 생각한다.

그림 175 주세페 디오티,
크레온에 의해 사형선고를 받는 안티고네, 1845, 275×376cm, 카라라 아카데미 박물관

크레온이 보기에, 안티고네는 그 남성 중심의 세계관 앞에서 무너져야 하는 존재이기를 바랐다. 하지만 안티고네는 자신의 행동을 통해서 그녀의 절대 의지와 그에 따른 절대 고독이 동반하기 때문에 무너지는 존재로 보기 어렵다. 안티고네는 크레온이 가둬둔 석실에서 스스로 목을 매어 자살하기 때문에 의지를 실현하는 인물로 이오카스테와 같은 방식으로 죽음을 맞는다.

이 그림을 그린 주세페 디오티는 이탈리아 화가로, 고향에서 파올로 아랄디로의 견습생으로 출발하여, 로마에서 가스파레 란디와 빈센조 카무치니의 아카데믹한 스타일에 강한 영향을 받았다. 그는 프레스코와 유화 작업을 병행하고, 스스로 역사적 주제의 화가로 구별했다. 이후 밀라노로 돌아와 베르가모의 아카데미 카라라 교수로 임명되었다. 그의 궁전과 스튜디오는 현재 박물관 디오티로 운영된다.[72]

〈그림 176〉은 빅토린 앙젤리크 아멜리에 루밀리(1789~1849)가 그린 〈안티고네의 죽음〉이다. 여태 알려진 것처럼, 안티고네는 자신의 말과 행동이 일치하는 용감한 여성이다. 그녀는 가족들을 만나기 위해 하계의 나라에 스스로 길을 나섰다. 그러나 그녀의 주검을 발견한 약혼자 하이몬은 가슴이 미어진다.

한편 궁전에선 크레온은 테이레시아스의 예언을 들은 후, 마음을 바꿔 이미 폴리네이케스를 매장하라는 명령을 내렸고, 안티고네를 직접 스스로 석방하려고 석실로 한걸음에 달려왔다. 그러나 한발 늦었다. 이미 안티고네는 고를 맨 밧줄에 목을 매고, 저세상을 떠난 직후였다. 설상가상 뜻밖에 석실에서 아들 하이

몬을 만난다. 증오에 찬 시선으로 크레온을 노려보던 하이몬은 열십자 손잡이
가 있는 단검을 잡은 손에 힘을 준다. 이제껏 부친의 말을 거역한 적이 없는 하
이몬이지만, 이번엔 달랐다. 이윽고 그가 던진 칼에 크레온은 몸을 피해 달아났
고, 절망에 빠진 하이몬은 그 칼로 자결하기에 이른다.

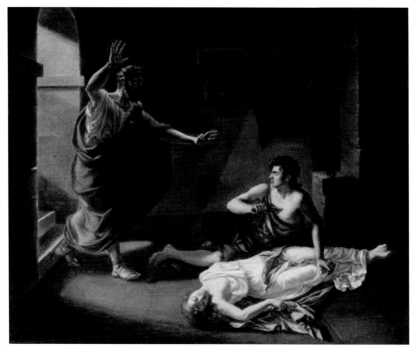

그림 176 빅토린 앙젤리크 아밀리에 루밀리, 안티고네의 죽음, 19th, 그르노블 박물관

아멜리에 루밀리는 하이몬이 자결하기 전 최후로 맞닥뜨린 부친과의 교우의 순간을 그렸다. 두 손을 벌리면서 아들을 안으려는 아버지와 달리 하이몬의 눈은 적개심으로 가득 찼다. 아들을 보자 크레온의 눈에는 이미 안티고네는 없다. 그러나 하이몬의 눈에는 온통 안티고네의 죽음만이 가득하다. 누가 내 약혼녀를 죽였는가? 그건 내게 늘 명령만 하고, 의무만 지어준 아버지이지 않은가? 그러나 그런 아버지는 나의 증오의 칼을 피해 달아났다. 하계에 나라에 가서 안티고네와 결혼하리라. 지금 하이몬이 선택한 것은 안티고네의 곁을 지키는 것이었다. 안티고네의 얼굴에는 하이몬의 피가 철철 흘렀다.

이 그림을 그린 빅토린 앙젤리크 아멜리에 루밀리는 레그노의 제자로서 주로 초상화와 장르 회화를 그렸다. 특히 〈비너스와 큐피드〉, 〈성스러운 가족〉이 잘 알려졌으며, 그녀는 1808년부터 1839년까지 30년 동안 살롱에 작품을 정기적으로 전시했다.

지하에 파놓은 석실이란 환경 때문에 배경이 어두워서 세밀한 표정을 읽을 순 없지만, 자식을 향한 크레온의 부정과 연인을 향한 하이몬의 연민, 그리고 부친을 향한 원망이 섞인 낭만적인 주제의 그림이다.

그림 177 앤서니 프레더릭 어거스트 샌디스, 안티고네를 위한 습작, 18th, 50.2×39.1cm

〈그림 177〉은 라파엘 전파에서 활동했던 앤서니 프레더릭 샌디스가 그린 〈안티고네를 위한 습작〉이다. 앞에서 봤던, 프레더릭 레이턴 경의 작품 〈그림 168〉의 안티고네 시선 및 눈빛에서 오는 분위기가 흡사하다. 안티고네는 현 권력자 크레온의 명령을 따르자는 이스메네의 뜻을 거부했고, 또한 자신의 약혼자이자 크레온의 아들 하이몬을 향한 연정과 의사표시는 전혀 볼 수 없기 때문에 생활 밀착형 현실주의자가 아니다.

먼 곳을 바라보는 그녀의 시선이 그 점을 잘 표현했다. 눈가에서 반짝이는 그녀의 눈물은 순수하게 영롱한 진줏빛이다. 내세에 계신 아버지 오이디푸스와 어머니 이오카스테를 향한 그리움, 그리고 목숨을 걸고 폴리네이케스 오라비를 매장했던 그녀의 용기는 죽음을 불사한다. 생명을 버림으로써만 만날 수 있는 가족들과의 재회는 그녀가 유일하게 기다리는 환희인 듯하다. 그녀의 죽음이 운명이어서 더 비극적이다.

프레더릭 샌디스는 물감으로 채색하지 않아, 오히려 안티고네의 순수하고 지순한 아름다움을 잘 드러내 주었다.

임종을 준비하는 최선의 자세

『콜로노스의 오이디푸스』

●

『콜로노스의 오이디푸스』는 소포클레스가 죽기 직전에 쓴 비극으로 기원전 401년에 공연되었었다. 테베에서 추방된 눈먼 오이디푸스는 아폴로에게서 아테나 근교 콜로노스에 있는 복수의 여신들, 즉 '자비로운 여신들'의 성역에서 평화를 얻고 고통스러운 삶을 마감하게 된다는 신탁을 받는다.

이 드라마에서 오이디푸스는『오이디푸스 왕』에서 보였던 신과 인간과의 대립이 지양되고, 지독한 시련을 겪은 오이디푸스가 테세우스가 지배하는 콜로노스에서 그 나라의 안녕을 보증하는 막중한 존재로 격상된다. 죽음이 다가온 것을 느낀 오이디푸스는 테세우스에게 안티고네와 이스메네에게 자신의 무덤을 공개하지 않을 것을 부탁하고, 그가 보는 앞에서 초월적 존재로 격상되는 신비한 종말을 맞는다.

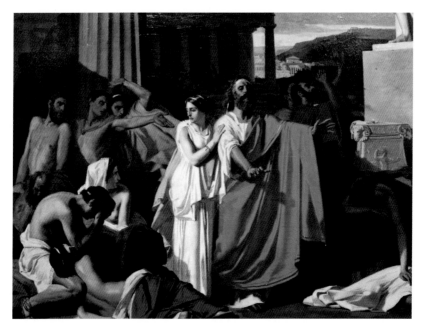

그림 178 외젠 에르네스트 일마쉐, 테베에서 추방당하는 오이디푸스와 안티고네, 1843, 오를랑 미술관

〈그림 178〉은 외젠 에르네스트 일마쉐(1818~1887)가 그린 〈테베에서 추방당하는 오이디푸스와 안티고네〉다. 이오카스테가 자살하고 그녀의 가슴팍에 붙여 있던 황금 브로치로 자신의 눈을 상해하고 수년 후의 일이다. 사실 오이디푸스가 스스로 눈을 상해할 즈음 뜨겁게 화가 치밀기도 했고, 시민들의 돌에 맞아죽을 수 있는 치욕도 있을 듯해서, 유아기 때 친부모가 내다 버린 키타이론산에 묻히고 싶어 했다. 그러나 왕위를 차지한 처남 크레온이나, 자신의 두 아들 폴리네이케스나 에테오클레스는 권력 쟁취에 눈이 멀어 그런 오이디푸스의 바람을 외면했다.

늘 골방에 갇혀서 자신의 과오와 그로 인한 고통에 눌려있던 늙은 오이디푸스는 이제 세월이 흘러 고통도 가라앉아 그럭저럭 살아가려는데, 크레온이 이젠 느닷없이 테베에서 추방 명령을 내렸다. 오이디푸스는 안티고네가 이끄는 대로 길을 나서며, 눈먼 아비의 지팡이 노릇을 하면서 때론 대화 상대가 되어주고, 때론 식사와 잠자리를 돌보며 동행한다.

〈그림 178〉에서 보는 것처럼, 테베 시민은 이제 오이디푸스를 경멸과 조롱의 눈빛으로 손가락질하며 쫓아내기에 이른다. 오이디푸스는 그 모든 것을 예상하고 고통을 감내했던 과거 고난형의 인물로, 지금은 한 치 앞도 볼 수 없는 걸인의 처지다.

이 그림을 그린 외젠 에르네스트 일마쉐는 아카데믹한 스타일로 프랑스의 역사, 초상화, 장르 화가로 활약했다. 그는 에콜 드 보자르 출신으로, 1840년 이후 정기적인 살롱 전을 열었으며, 많은 그림을 위임받아 활약했다. 1869년에 레종 도뇌르 작위를 수여했다.

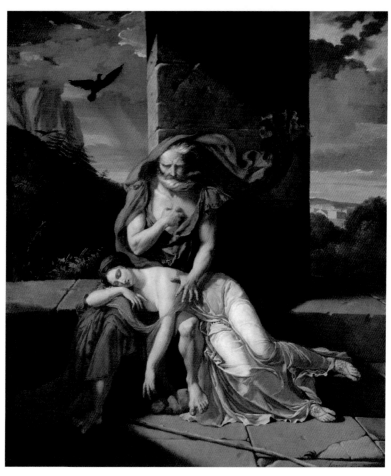

그림 179 풀크란–장 헤리엇, 콜로노스에서 오이디푸스, 1798, 157×134cm, 클리블랜드 미술관

〈그림 179〉는 폴크란-장 헤리엇(1776~1805)의 작품이다. 오이디푸스와 안티고네는 테베에서 추방당하고, 먼 거리를 걸어서 이 장소에까지 왔다. 월계수와 올리브나무, 포도 덩굴이 우거지고 꾀꼬리가 노래하는 장소에 쉬고 있다가 안티고네는 아버지의 무릎에서 잠이 들었다. 장님이 되어 노쇠한 거구를 안티고네에 의지한 채, 끼니를 구걸하며 다녔던 부녀는 고단함에서 벗어나 휴식하고 있다. 그림에서 오이디푸스의 오른손은 자신의 가슴에, 왼손은 안티고네의 허리춤에 대고 있듯이 부녀의 숨결을 연결하는 청진기 같다는 느낌이 든다. 아울러 오이디푸스의 머리 위로 휘날리는 붉은 모포는 정지된 부녀의 모습에서 유일하게 움직이는 활력을 보인다. 이 작품은 르네상스 시대의 〈피에타〉나 〈성모자상〉에서 익히 보았던 삼각형 구도를 취하고 있다.

이들이 도착한 지역은 테세우스가 지배하는 아테네다. 아울러 이 도시는 아이스퀼로스의 『자비로운 여신들』에서 나왔던 대지와 어둠의 딸들인 자비로운 여신들의 소유지다. 이곳은 지상에서 가장 평화롭고 신성한 도시로서 포세이돈이 지배하는 도시이며, 불을 가져다준 티탄 신족인 프로메테우스도 머문 적이 있었다. 그리고 인근 마을은 기사 콜로노스가 자기들 선조라고 자랑하는 곳이다. 이곳에 도착한 오이디푸스는 자신이 머물러야 하고, 자신이 묻힐 장소라는 것을 직감적으로 알아차린다.

폴크란-장 헤리엇은 프랑스 신고전주의 화가이며, 자크 루이 다비드의 제자다. 1793년 〈전사하여 로마로 돌아온 부르터스〉로 로마상을 타고, 1798년 〈호라티우스와 쿠라티우스의 전쟁〉을 그렸다. 이후 1796년부터 1802년까지 파리

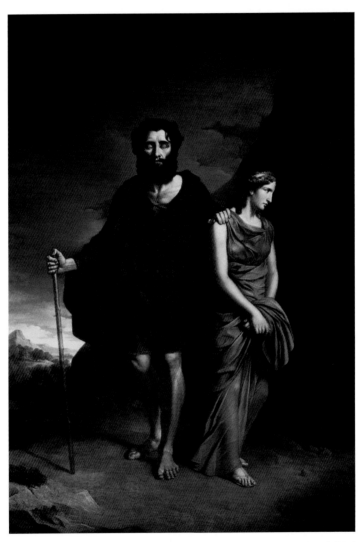

그림 180 안토니 브로드스키, 오이디푸스와 안티고네, 293×191cm, 바르샤바 국립미술관

살롱에서 정기적으로 작품을 전시하였다.

오이디푸스와 안티고네는 오랜 방랑 끝에 콜로노스에 닿은 것을 행운으로 받아들였다. 오래전 자신의 불행을 예언하신 포이보스께서는 종착지인 존엄하신 여신들의 거처에서 훗날 안식을 얻게 되리란 말씀을 기억하기 때문이다. 그분께서는 그곳에서 자신이 인생을 마감하되, 오이디푸스를 받아주는 자에게 이익을, 그 부녀를 내쫓는 자에겐 재앙을 가져다줄 것을 상기하였다. 그 징표들이 지진이나 천둥, 그리고 제우스의 번개로 올 것을 예감하고 있었다.

안토니 브로드스키(1784~1832)가 그린 〈그림 180 오이디푸스와 안티고네〉는 두 사람이 오랜 방랑 생활을 하였는데도 행색의 초라함은 잘 비추지 않는다. 짙은 자주색의 옷을 감싼 오이디푸스의 맨발은 생채기 하나 없으며, 덥수룩한 턱수염과 흘러내린 앞머리, 짚고 있는 지팡이만이 그의 고단한 여정을 말해주는 것 같다. 또한 보라색과 갈색의 옷을 입고 단정하게 머리를 고수한 안티고네는 고개를 살짝 돌린 실루엣이 오이디푸스와 방향이 상반된 포즈다.

안티고네가 오이디푸스와 연결된 존재로 알리는 것은 그녀의 어깨에 올려놓은 오이디푸스의 손이 "애야 여기가 어디냐?"라고 묻는 데 있다. 아마 안티고네는 아버지의 고단한 노구를 쉬게 할 마땅한 장소를 물색하는 중일 것이다. 이 작품이 실제 모습을 보이지 않고, 이상적인 모습을 보이는 것은 고전주의가 지향하는 합리적인 양식 때문이다. 테베의 왕이 되기 전에 스핑크스를 만나 그녀가 낸 수수께끼 중 "저녁에 세 발로 걷는 이는 누구인가?"라는 대목이 생각나는 시간대의 그림이다.

바르샤바 출생의 안토니 브로드스키는 부친의 뜻대로 처음에 수학을 공부했
으나, 나중에 폴란드계 이탈리아 화가 마르첼로 바키아렐리에게 예술을 배웠
다. 1809년 파리로 가서 정부의 연금으로 자크 루이 다비드에게 사사를 받는다.
1820년 〈다비드에게 분노하는 사울〉로 금메달을 획득하면서 바르샤바 대학에
서 회화와 드로잉 교수가 되었다.[73]

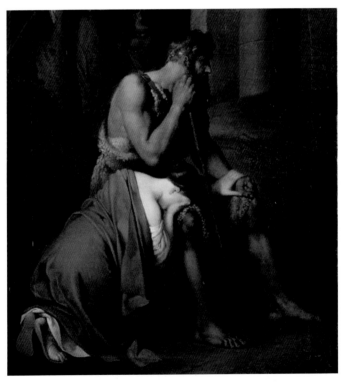

그림 181 요한 피터 크레프트, 오이디푸스와 안티고네, 1809, 66×53cm, 루브르 박물관

〈그림 181〉은 요한 피터 크레프트(1780~1856)가 그린 〈오이디푸스와 안티고네〉다. 안티고네가 우는 것으로 보아 아직 감정적으로 정화되지 않은 서글픔이 느껴지며, 테베에서 쫓겨난 지 얼마 되지 않은 시점으로 보인다. 그래서 오이디푸스도 아직 초월적인 존재로 격상되기 전의 모습이다. 오이디푸스가 걸친 옷은 이제 거적처럼 남루하고, 그의 부은 발은 양친에 의해 키타이론산에 버려졌던 어릴 때의 모습을 연상시킨다. 안티고네의 곱게 빗은 쪽머리는 그녀가 얼마나 부지런한가를 보여주며, 아버지를 생각하는 연모의 정을 느끼게 한다.

요한 피터 크레프트는 독일에서 태어난 오스트리아 화가이며, 초상화, 역사화, 장르화를 주로 그렸다. 크레프트는 10살에 이미 드로잉 학교에 다니고, 이어 미술 아카데미에 등록하여 하인리히 프레더릭 푸거에게 가르침을 받았다. 1802년에 파리로 여행을 가서 자크 루이 다비드와 프랑수아 제라르와 교제하면서 그들의 양식에 영향을 받는다. 비엔나로 돌아와서 초상화가로 입지를 굳혔으며, 1823년에는 아카데미의 교수가 되어, 뮌헨, 드레스텐, 베네치아를 여행하여 80여 작품을 구매하고, 1828년 비엔나에서 왕립 회화 갤러리의 감독자로 종신한다.

카미유 펠릭스 벨랑제(1853~1923)는 오이디푸스의 모습을 초월적인 존재로 그렸다. 『오이디푸스 왕』에서 예언자 테이레시아스는 오이디푸스가 눈먼 걸인이 되어 방랑의 길을 간다고 예언한 바 있다. 눈먼 예언자들은 현세의 눈은 멀었지만, 내세의 눈이나 지혜의 눈은 밝아 통찰력 있게 예언한다.

장님이 된 오이디푸스도 콜로노스가 자신이 임종할 곳임을 육감적으로 알아

차린다. 오이디푸스는 세월의 고통으로 단련되어 신성하고 경건해졌으며, 아테네 시민들에게 복을 가져다주는 자로 왔음을 시민들에게 알린다. 그 옆에서 모든 것을 증거하는 안티고네는 두 무릎을 모으고 오이디푸스를 올려다보고 있다.

아버지를 돌보느라 뜬눈으로 지새운 안티고네의 눈매에는 그늘이 드리워져 있다. 이 그림을 그린 카미유 펠릭스 벨랑제는 에콜 드 보자르에 입학하여 신고전주의 두 거장인 알렉상드르 카바넬과 윌리엄 부게로 밑에서 회화 수업을 받았으며, 젊은 시절의 펠릭스 벨랑제의 작품에서는 카바넬의 영향력을 볼 수 있다. 〈아벨의 죽음〉으로 로마상 2등을 차지했으며, 1911년에는 프랑스 정부로부터 레종 도뇌르 훈장을 받았다. 생시르 군 사관학교에서 드로잉 교사를 지내면서, 브래튼 시외와 주민들을 화폭에 옮겨 전원생활의 리얼리티를 이상화하며 아카데믹한 스타일로 완성하였다는 평을 듣는다.

한편 이스메네가 방랑하는 부녀를 찾아와서 테베에 시민들이 자신들의 이익을 위해서 아버지를 찾는다는 전갈을 가져온다. 오이디푸스는 그야말로 스스로가 사회적으로 아무것도 아닐 때 비로소 영웅이 된다는 것을 독백하며 의아해한다.

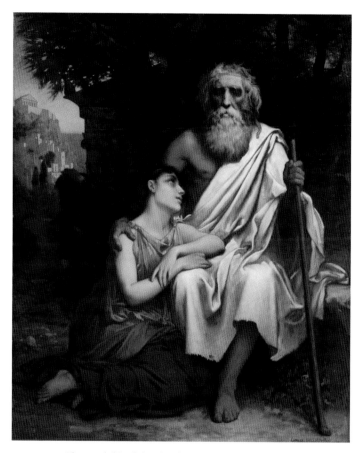

그림 182 카미유 펠릭스 벨랑제, 오이디푸스와 안티고네, 20th, 100×81.3cm

한편 콜로노스의 주민과 그 왕인 테세우스가 오이디푸스를 콜로노스에 머물 것을 허락하였을 즈음에 오이디푸스는 장남 폴리네이케스의 방문을 맞는다. 그 주제에 맞는 그림은 헨리 푸젤리(1741~1825)가 그린 〈아들 폴리네이케스를 저주

하는 오이디푸스〉이다.

　헨리 푸젤리는 〈악몽〉이란 작품으로 유명한 스위스 낭만주의 화가다. 그는 오이디푸스가 자신의 눈을 상해하고 테베에서 추방당한 뒤 콜로노스에 정착해 임종을 준비할 즈음에 장남 폴리네이케스가 찾아온 것을 그렸다. 그가 아버지를 찾아온 것은 손아래 동생 에테오클레스에게 왕권을 탈환할 수 있는 방법을 강구하고자 온 것이다. 그러나 오이디푸스는 장남 폴리네이케스에게 손가락으로 삿대질을 하며 저주하는 모습이다.

　현재 폴리네이케스가 이렇게 간절히 왕권탈환을 바란 것처럼, 과거 오이디푸스도 이오카스테가 자살하고, 스스로 눈이 먼 장님이 되었을 때 고향 테베를 떠나고 싶은 심정을 아들들에게 간절하게 요청한 일이 있었기 때문이다. 그러나 그때 두 아들은 아버지를 골방에 가둬두고, 온몸과 시간으로 고통을 받도록 소원하는 대신에 자신들은 왕좌와 왕홀로 최고 권력을 누린 적이 있었기 때문이다.

　그림에서 보면, 폴리네이케스는 저주하는 아버지의 말씀에 시선을 돌리고, 길게 뻗은 두 팔로 고통과 치욕을 동시에 느끼고 있는 모습이다. 아버지의 무릎에 두 손으로 얼굴을 묻고 우는 소녀는 이스메네이며, 오른손으로 폴리네이키스의 얼굴을 방어하고, 왼손으론 오이디푸스의 얼굴을 저지하는 소녀는 안티고네다. 그림의 배경은 절망적 분위기가 물씬 풍기는 암울한 흙빛이며, 오이디푸스의 상한 눈에서는 섬광 같은 분노가 방출되어 보인다. 네 사람의 시선은 모두 흩어졌으며, 각자의 감정도 저주와 치욕, 절망과 고통이 뿜어져 나와 상당히 낭만적인 분위기다. 이 그림은 특히 팔과 다리의 표현에 특색을 두고 있다.

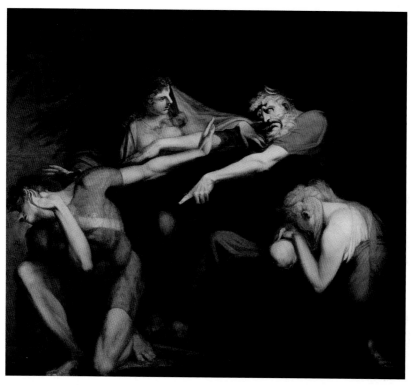

그림 183 헨리 푸젤리, 아들 폴리네이케스를 저주하는 오이디푸스, 1786, 149.8×165.4cm, 워싱턴 국립 미술관

헨리 푸젤리는 스위스 태생이지만 인생의 대부분을 영국에서 보낸 화가이자, 예술에 관해 글을 썼던 작가이기도 하다. 그는 미켈란젤로의 작품들과 매너리스트 화가들의 작품을 연구하며, 18세기에 드라마틱하고 독창적이며, 감각적인 작품으로 주목을 받았다. 영국에서 조슈아 레이놀즈를 만난 푸젤리는 '그림에 인생을 걸어야 한다'는 그의 충고를 받아들인다. 그는 왕립 아카데미의 교수를

역임했으며, 윌리엄 블레이크를 포함한 영국의 수많은 젊은 예술가들에게 영향력을 미쳤다. 200점 넘는 회화와 800점의 드로잉을 그렸던 푸젤리지만, 전시된 것은 훨씬 적은 양이라 대중에게 알려진 것은 많지 않다.

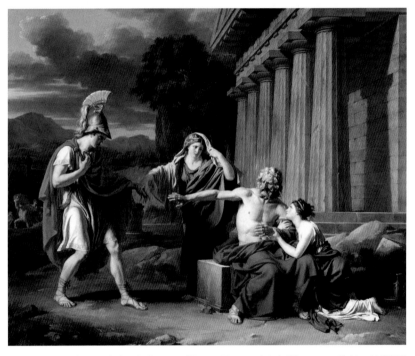

그림 184 장 앙투안-테오도르 지루스트, 콜로노스의 오이디푸스, 1788, 달라스 미술박물관

〈그림 184〉는 장 앙투안-테오도르 지루스트(1753~1817)가 그린 작품으로 헨리 푸젤리의 그림과 같은 주제이지만, 그림 양식은 완전히 다른 신고전주의 풍이다. 프랑스 태생인 장 앙투안-테오도르 지루스트가 1770년 17세에 신고전주의의 선구자 조셉 마리 비엔의 스튜디오에서 그림 수업을 시작하였을 때, 동료로는 자크 루이 다비드가 있었다. 1775년 조셉 마리 비엔은 로마의 프랑스 아카데미에 지휘자가 되어 파리를 떠나면서 다비드를 데리고 갔다. 그 후, 지로스트는 니콜라스 베르나르드 레피시에게 그림 수업을 받았으며, 1778년에 〈다비드의 분개〉로 로마상을 수여한 후 비엔과 다시 협업하려고 로마로 떠났다. 한때 프랑스로 다시 온 지루스트는 순수한 신고전주의 작품 〈콜로노스에서의 오이디푸스〉를 그림으로써 1788년 3월 아카데미 종신회원이 됐다. 장님 영웅이라는 소재는 1780년에 다비드가 그린 〈구걸하는 벨리사리우스〉에서 영감을 받았기에 가능했다.

〈그림 184 콜로노스의 오이디푸스〉에서 장님 오이디푸스 옆과 뒤에는 안티고네와 폴리네이케스가 손을 잡은 채 오이디푸스의 저주가 섞인 역정에 당황하고 있으며, 이스메네는 오이디푸스의 무릎에 의지한 채 오이디푸스의 왼손을 부여잡고 진정시키고 있다. 그림의 배경에는 그리스 시대의 도리아 스타일의 열주(列柱)가 나열되어 있고, 하늘과 원경의 색은 키아로스�로 기법으로 채색되어 있어서 푸르스름하게 뿌옇다. 지루스트의 그림의 구도와 배경은 다비드의 영향을 보인다. 지루스트는 프랑스 혁명이 발발하자 전원으로 퇴거하고, 새 정

부와 결속하지 않고 화업을 놓는다는 면에서 다비드의 이력과는 다르다.

다음은 소포클레스의 드라마에 나오는 폴리네이케스에게 하는 오이디푸스의 대사다. "천하의 고약한 녀석아, 지금 네 아우가 테베에 쥐고 있는 왕홀과 왕권을 네가 쥐고 있었을 때 너는 네 아비인 나를 내쫓아 고향 도시도 없는 사람으로 만들었고, 이런 옷을 입도록 만들었다. 그런데 이제 와서 나와 똑같은 궁지에 빠지니, 이 옷을 보며 눈물을 흘리는구나. 눈물이 무슨 소용이더냐?"[74]

한때 테베 국가의 왕이었던 오이디푸스는 〈콜로노스의 오이디푸스〉에서 세월의 거센 흐름을 거스를 수 없는 새옹지마의 심정이 들게 하는 명화다. 소포클레스의 드라마 종반에 오이디푸스는 스스로 자기 죽음이 임박한 것을 느끼며, 친구 테세우스에게 자신이 묻힐 장소를 알린다. 그러나 자신의 여식들을 비롯한 그 누구에게도 그 장소를 공개하지 말 것을 부탁하며, 테세우스 자신의 종말이 올 즈음에 그의 장남에게만 알리기를 권한다. 이후 계속 후계자에게만 알린다면 콜로노스가 스파르타에게 공격당하지 않고 평화로울 것이라고 예언한다.

오이디푸스는 헤르메스 신과 자비로운 여신들의 안내를 받고 죽음에 이르는데, 당시 현세인들의 눈에는 그 신들이 보이지 않았을 것이다. 그곳은 테세우스와 페이리토오스의 굳은 맹약의 기념물이 있는 움푹 파인 바위 옆이었다.

오이디푸스는 두 딸이 길어온 데메테르 언덕의 샘물로 목욕을 받고, 격식에 따라 새 옷을 입었다. 바로 그때 제우스의 번개와 천둥소리가 울리자 안티고네와 이스메네는 오이디푸스의 무릎에 쓰러져 통곡하였다. 갑작스러운 딸들의 비

탄에 오이디푸스는 두 딸을 가슴에 안으면서 "얘들아, 오늘로 너희 아버지는 더 이상 존재하지 않는다. 힘든 수고였지… 하지만 단 한마디의 말이 나를 위한 그 모든 수고를 보상해줄 것이다. 나는 너희를 사랑했고, 누구도 나보다 너희를 사랑할 수 없을 것이다."[75] 이렇게 세 부녀가 울면서 지체하는 동안 "오오 오이디푸스여, 왜 우리는 가지 않고 지체하는가? 그대가 너무 꾸물대는구나."라는 신들의 독촉이 들려왔다.

오이디푸스는 신이 하는 말을 듣고, 테세우스에게 자신의 여식들을 보살펴달고 정중히 부탁하고선 길을 떠났다. 오이디푸스의 호송은 비탄도, 질병도, 고통도 수반되지 않은 어떤 인간의 임종보다 경이로운 것이었다.

안티고네는 임박한 오라버니들의 죽음을 막을 수 있도록 테베로 보내 달라고 테세우스에게 부탁하였다. 이로써 오이디푸스 3부작은 일단락된다. 그 어떤 재앙보다도 고통스러웠던 오이디푸스의 비극은 오이디푸스가 자신의 무덤을 공개하지 말라는 당부로써 모든 비밀을 감싸려는 소포클레스의 플롯이 인상적이다.

직진형 저돌적인 인물

『아이아스』

●

『아이아스』는 소포클레스의 현존하고 있는 비극 중에 가장 먼저 쓰였다고 전해진다. 텔라몬의 아들 아이아스는 죽은 아킬레우스의 무구가 자신의 차지가 될 거로 기대했는데, 그리스 장군들의 투표에 의해 오디세우스의 차지가 되자 자신의 믿음에 심한 타격을 받는다. 그리하여 분에 못 이긴 아이아스는 야밤에 그리스 장군들이 쉬고 있는 막사를 습격하여 몰살하려는 계획을 세운다. 그러나 아테나 여신은 아이아스의 눈에 미망을 불어넣어 아이아스가 보기에 그리스 장군들이라고 여겼던 이들이 사실은 가축 떼였는데도 불구하고, 아이아스는 그들을 도살하기에 이른다. 제정신이 돌아온 아이아스는 자기가 저지른 만행을 보고 충격과 수치심을 금치 못하고 울부짖는다.

애첩 테크메사를 뒤로 하고, 아이아스는 한적한 바닷가로 나와서 적장 핵토르에게 받은 장도의 손잡이 부분을 모래사장에 묻고, 스스로 칼날 위에 가슴을

뉘어 자살한다. 메넬라오스와 아가멤논은 아이아스의 만행을 듣고 괘씸히 여겨 그의 매장을 저지하나, 오디세우스가 나서서 아이아스의 이복동생 테우크로스가 매장할 것을 종용하며 이행한다.

그림 185 조반니 드 민,
아이아스, 1778, 102×137cm, 아카데미아 미술관

소포클레스의 작품에서 아이아스의 캐릭터는 사회와 타협하기보다는 자신의 결정에 거침이 없을 정도로 독립된 성품이다. 힘은 장사이고, 적들 앞에서 물러서거나 망설임이 없는 직진형 저돌적인 병사다. 그래서 소포클레스는 드라마의 플롯 상, 결정적인 순간에 신의 개입을 주어서 그의 행동을 저지하곤 한다.

조반니 드 민(1786~1859)이 그린 〈아이아스〉는 그런 성품을 잘 나타낸 미남형 인물로 보인다. 그는 아킬레우스 다음 제2인자로 뛰어났으며, 아킬레우스가 죽었을 때 스스로 그의 시체를 들고 적진을 지나 막사로 온 인물이다. 그만큼 아킬레우스와의 우정과 친분, 그로 인한 공명심이 남달랐다. 그런 만큼 아킬레우스 무구는 누구보다도 자신의 차지라고 생각했으나, 자신의 예상과 달리 오디세우스에게 돌아갔다. 나중에 들은 얘기로, 그리스의 주요 병사들의 투표로 오디세우스에게 아킬레우스의 무구가 돌아간 것이 아이아스에게는 오히려 그리스 병사들의 만행으로 느꼈다.

조반니 드 민의 그림에서, 아이아스는 자기 생각을 품었던 가슴을 두 팔로 에워싸고 있는데, 이는 스스로에 대한 신뢰를 느끼게 한다. 그러나 자신이 도륙했다고 믿었던 아가멤논, 메넬라오스, 오디세우스가 사실은 가축들이라는 사실을 알고, 극의 종반에 믿었던 가슴을 뾰족한 칼로 찔러 자신의 믿음을 파쇄한다.

조반니 드 민은 1804년까지 베네치아 미술원에 등록하여 프란체스코 헤이즈와 함께 공부하면서 평생에 걸쳐 협업하는데, 1818년에 두칼 궁전의 틴토레토 작품의 복원도 같이한다.

드 민은 안토니오 카노바와 같은 신고전주의 예술가들의 영향을 반영하고, 1819년 아카데미의 조각과 교수로 임명되었다.

그림 186 엑세키아스, 아킬레우스와 아이아스가 장기를 두는 장면, BC 550∼525, 그레고레안 에트루스칸 박물관

〈그림 186〉 앙포레는 엑세키아스의 작품이다. 엑세키아스는 본인이 그린 도기화에 사인을 하여 아르카익 시대에 도기화가로 유명하다.

위 앙포레는 흑색화로 바탕은 오렌지나 붉은색으로 대부분 메워 있다. 앙포

레는 포도주나 기름을 담았던 아르카익 도기다. 그림 상에 왼쪽에 앉은 이가 아킬레우스이며, 오른쪽이 아이아스다. 엑세키아스는 왼쪽의 아킬레우스를 더 크게 그렸는데, 아킬레우스가 입은 무구가 대장장이 신인 헤파이스토스가 만들었음을 강조하기 위해서였다. 그림을 자세히 보면 엑세키아스는 두 사람의 입 모양에 의미를 두었다. 가령, 아킬레우스는 4를 뜻하는 tessera를, 아이아스는 셋을 뜻하는 tria 모양을 그려, 보드 판에 적어놓은 숫자를 부르고 있다.[76]

트로이 전쟁 중 막사에서 휴식을 취할 때 두 사람이 보드게임을 하는 그림을 통해 그들 사이의 친분을 유추할 수 있다. 엑세키아스는 두 인물이 든 창을 대각선 방향으로 그렸고, 그 사이에서 보드게임에 집중하는 두상을 그려 넣었다. 아킬레우스는 투구까지 쓰고, 무장해서 언제 재개할지 모를 전쟁에 대비한 자세다.

엑세키아스는 BC 6세기 중엽, 흑회식 도기의 뛰어난 도공이자 화가로서 그의 이름은 11개의 꽃병에서 발견되었다. 그 꽃병에 가장 흔히 새겨진 글귀는 '엑세키아스가 나를 만들었다'이다. 엑세키아스의 작품은 혁신적인 구성, 정확한 설계도, 미묘한 심리적 특성화로 구별되는데, 이 모든 게 흑색 기법에 내재된 도전을 초월한다는 평가를 받았다. 그리스 미술의 저명한 역사가인 존 보드먼은 엑세키아스의 스타일의 특징은 꽃병 그림을 주요 예술로 하면서 조각과 같은 조화로운 존엄을 풍긴다고 칭송하였다. 그는 혁신적인 화가이자 도예가였으며, 새로운 모양을 실험하고 색을 향상시키기 위해 산호색 슬립을 사용하는 것과 같은 특이한 그림기술을 고안했다고 평했다.[77]

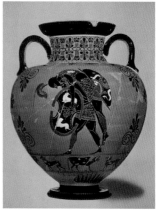

그림 187 아킬레우스 시신을 옮기는 아이아스, 프랑수아 화병, BC 565, 포렌스이태리예술박물관(좌)
그림 188 엑세키아스, 아킬레우스 시신을 운반하는 아이아스, BC 540(우)

〈그림 187〉은 트로이 전쟁에서 죽은 아킬레우스의 시신을 운구하는 아이아스의 모습이다. 아킬레우스가 파리스가 쏜 화살을 발뒤꿈치에 맞고 쓰러졌을 때, 아이아스 옆에는 오디세우스도 있었다. 그러나 아이아스가 아킬레우스의 시신을 마지막으로 운구했다는 것은 오디세우스보다 그 이상의 우정을 느끼게 해주는 자료다.

그림 형식을 보면, 아이아스는 오른쪽 무릎을 구부려 땅에 대고, 왼쪽 무릎을 세운 채 왼쪽 어깨에 아킬레우스를 짊어지고 있다. 아킬레우스 머리는 지상을 향해 숙였으며, 아이아스의 왼손은 아킬레우스의 상체에, 오른손은 아킬레우스의 두 다리를 감싸고 있다. 엑세키아스가 그린 〈188 도기화〉도 눈은 정면이고, 얼굴은 실루엣이라 이집트 양식을 크게 벗어나 있지 않다. 자세히 보면 아이아

스가 아킬레우스 시신과 자신의 방패를 잘 운반하고 있다. 앞의 〈그림 186〉 장기를 두는 그림과 더불어 두 영웅 간의 친교를 말해준다.

피에트로 델라 베키아(1605~1678)가 그린 〈그림 189 아이아스〉는 한밤에 무장하고, 예리한 눈으로 대상을 판별하는 아이이스의 모습이다.

소포클레스의 드라마에선 오디세우스와 아테나 여신의 대화를 통해서 아이아스가 동물들을 도륙하는 장면이 묘사돼 있다. 그 전에 오디세우스는, 방패를 들고 적진을 향해 맹 도륙했던 병사를 추적하는데, 그가 다름 아닌 아이아스라는 기별이 왔다. 캄캄한 밤에 피투성이가 된 아이아스가 칼을 들고 혼자 들판을 가로질러 뛰어가는 것을 정찰병이 알려주었다. 그래서 오디세우스가 그의 막사 앞에서 잠복하고 있었던 것이다.

호메로스 신화에선 아이아스가 힘과 용기를 지닌 사람이라고 한다면, 오디세우스는 대화를 통한 설득력의 달인으로 알려져 있다. 그 대비가 소포클레스의 드라마에서도 잘 나타난다.

한편, 영문도 모른 채 잠복하던 오디세우스는 자신에게 늘 등대가 되었던 아테나 여신에게 공손히 내막을 듣게 된다. 즉, 아테나는 제어할 줄 모르는 아이아스의 눈에 미망(迷妄)을 들이부어 치유할 길 없는 살육의 환희를 제지했다는 것이다. 광기에 휩싸인 아이아스는 아트레우스의 두 아들이라 생각한 뿔난 짐승들에게 달려들어 닥치는 대로 등뼈를 도륙하며, 피의 난투를 벌였다는 것이다. 그리고 이리저리 미쳐 날뛰며 도륙하는 일에 지쳐, 일부 살아있는 소들과 양 떼

들을 노끈으로 묶어 숙소로 몰고
갔다. 마치 살아있는 인간들인 양
기둥에 묶어 채찍질하면서 쾌감
을 느끼며 보복을 즐겼다. 아이아
스에게서 등이 빨개지도록 채찍
을 맞으며 최대한 늦게 죽이려 한
인물은 오디세우스였다.

그림 189 피에트로 델라 베키아,
아이아스, 1650, 143×116cm, 보르도미술박물관

Tip
더 알아보기

피에트로 델라 베키아는 이탈리아 베네치아에서 태어나 초상화와 재단화로
활약한 바로크 시대의 화가였다. 그는 16세기 이탈리아 회화의 선도자로서
다양한 분야에서 역량을 보였는데, 모자이크를 위한 만화를 디자인하고, 예
술품의 복원에도 참여했다. 아울러 16세기 베네치아 미술의 기념비적인 예술
가 티티안과 틴토레토, 그리고 조르조네와 카라바지오 스타일의 극적인 효과
를 자신의 작품에 결합하기도 했다. 그는 베네치아 바로크 양식으로 정서를 극
단으로 표현하는 경향과 과장에 대한 열망, 심지어 기괴한 것조차도 델라 베키
아의 성숙한 스타일로 표현함으로써 다른 예술가들에게 영향을 미쳤다.

소포클레스는 아테나의 구변을 통해서 어떤 일을 할 때 아이아스는 그 누구보다도 선견지명이 있으며 민첩했다는 사실을 오디세우스에게 확언시킨다. 오디세우스도 비록 아이아스가 현재 자신의 적이긴 하지만 그의 고통과 불행을 공감하는 예지력 있는 인물로 묘사하고 있다. 즉 사악한 미망에 빠진 아이아스의 운명을 오디세우스 자신의 운명과 동일하게 여긴다.

소포클레스는, 오디세우스의 대사를 통해서 살아있는 우리가 모두 환영이나 실체 없는 그림자에 불과하다는, 철학적 표현도 한다. 아테나는 그런 통찰력을 오디세우스가 지녔으니 신들에게 절대로 주제넘은 말을 내뱉지 말고, 체력과 재력에서 누군가를 능가한다 하여 우쭐대며 뻐기지 말 것을 충고한다. 무릇 인간사란 하루아침에 넘어질 수도 있고, 하루아침에 다시 일어설 수도 있으니….

아테나는, 신들은 신중한 자를 사랑하고, 사악한 자들은 싫어한다는 훈시도 한다. 이 극에서 굳이 오디세우스와 아이아스를 비교하자면, 오디세우스는 신들 앞에서 겸손하며 신들을 공경한 인물이고, 아이아스는 신들 앞에서도 자기 주관이 철저한 인물이었다는 점이다. 그래서 신들의 호의를 전혀 입지 않은 외로운 인물로 묘사되었다.

〈그림 190〉은 아스무스 야코프 카스튼스(1754~1798)가 수채화 기법으로 그렸다. 가족과 함께 있으면서도 자기 세계에 빠진 아이아스는 자신이 행한 과오에 수치심과 모멸감을 느껴 고통스러운 모습으로 그려졌다. 창으로 얻은 아내 테크메사는 남편이 제정신이 아닌 상태에서 동물들에 살육과 폭력을 행사할 때 현장에서 보았기 때문에 아이아스 못지않게 고통스럽다. 테크메사로선 아이아스의 진의를 알지 못하고, 난생처음 보고 겪은 일이었기 때문에 그의 태도만 살핀다.

간헐적으로 울부짖는 황소처럼, 저음으로 신음하는 지아비의 소리를 듣고 있자니 테크메사로서는 고통스러울 따름이다. 아이아스는 무거운 불운에 짓눌려 식음도 전폐하고, 말없이 웅크리고 앉아있는데, 테크메사가 보기에 어떤 끔찍한

짓을 꾀하고 있음으로 보인다.

제우스의 혈족으로 태어난 아이아스는 지금, 이 순간도 교활하고 간계한 저 악당과 형제 왕들을 죽이고 싶다는 속내가 간절하다. 그러나 제우스의 따님이신 아테나가 자신을 고문하는데, 도대체 어디로 어떻게 도망할 수 있냐며 하소연한다. 그러다가도 자신의 유일한 빛인 어둠의 나라 하데스로 간다고 목을 놓아 지른다. 내 사냥은 정신 나간 짓이었으니까. 이젠 전군이 칼을 높이 빼 들고, 내 목을 치러 몰려올 것이라고 상상한다.

아스무스 야코프 카스튼스는 독일 신고전주의의 가장 헌신적인 예술가 중 한 명으로 덴마크 태생의 독일 화가다. 그는 유화보다는 주로 연필이나 분필, 그리고 수채화로 디자인하고 프레스코로 그림을 그렸다.

아이아스는 적들 사이에 고아로 남겨질 아들 에우리사케스(넓은 방패란 뜻)와 과부로 남겨질 테크메사를 걱정하는 아비와 지아비의 면모도 보인다. 아들의 수호자로 자신의 이복동생 테우크로스에게 일곱 겹 가죽으로 만들어 뚫리지 않는 방패를 아들에게 남긴다는 유언도 한다. 그리고 욕장과 해변의 풀밭을 찾아가 더러운 것들을 정화하여 여신의 가혹한 노여움을 달래리라고 읊조린다.

그림 191 앙리 세뤼르, 아이아스의 죽음, 1820, 127×94cm, 릴 미술관

〈그림 191 아이아스의 죽음〉은 아테나 여신의 방해 공작으로 제정신이 아닌 상태에서 적군이라 여겼던 인물들을 죽이고서, 정신을 차려보니 뿔들이 있는 가축임을 깨달았을 때 오갈 데 없는 아이아스의 심정을 그린 그림이다. 그야말로 '나 어떡해'라는 방황의 심정을 느끼게 하는 그림이다.

신들로부터 미움 받고, 헬라스 군인들도 나를 싫어하고, 트로이 온 땅과 들판조차 자신을 미워한다고 생각한 아이아스는 아이가이온 해안을 건너 고향으로 돌아갈까도 생각한다. 하지만 아무런 무훈도 받지 못하고 무슨 면목으로 아버지 텔라몬 앞에 모습을 드러낼 것인가. 아이아스는 아버지가 자신에게 한 충고를 기억해냈다.

"내 아들아, 너는 창으로 승리하되, 항상 신의 도움으로 승리하도록 하라." 그는 호기 있게 이렇게 답변했었다. "아버지, 신들의 도움을 받는다면 아무것도 아닌 자도 승리를 거둘 수 있지요. 그러나 저는 신들의 도움 없이도 그런 영광을 차지할 자신이 있어요."[78] 대화에서 알 수 있듯이, 신들에 대한 경외감이 없이 독자적으로 교만했던 아이아스는 지금 상황에서 자존감을 찾을 수 없었다. 한번은 이런 일도 있었다.

아테나 여신이 아이아스를 격려하며, 그분이 도륙하는 손을 적군 쪽으로 향하라고 지시하자 "여신이여 가서 다른 아르고스인들이나 도와드리세요. 내가 싸우는 곳에서 전열이 무너지는 일은 없을 거예요." 그런 대구로 아이아스는 아테나에게 노여움을 샀던 적이 있다. 어쨌든, 아이아스는 고심 끝에 고귀한 사람

이라면 명예롭게 살거나 명예롭게 죽어야 한다는 결론을 내렸다.

앙리 어거스트 칼릭스트 세뤼르(1794~1865)는 장 바티스트 레그노의 제자인 프랑스 화가로 역사 그림과 전투 장면을 전문으로 그렸다. 〈아이아스의 죽음〉에서 아이아스는 오른손 주먹을 쥐고 하늘을 향해 뻗었다. 아테나 여신이 자신에게 미망을 씌워 양과 소들을 그리스 병사로 착각하게 하여 살육을 감행했던 과오를 치욕으로 느끼며, 하늘의 신 제우스에게 고하는 표정이다. 사방은 어둡고, 바위를 타고 올라오는 파도가 아이아스의 종아리를 부드럽게 친다.

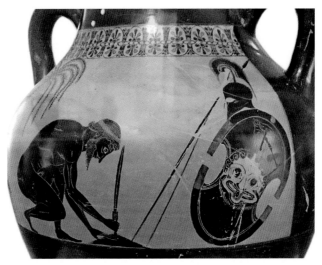

그림 192 엑세키아스
아티카 흑색상 앙포레, 텔레몬의 왕 아이아스의 자살, BC. 530

〈그림 192, 193〉도기화는 아이아스가 헥토르가 죽으면서 건네준 대검을 해안의 모래사장에 묻고 있는 모습이다. 칼끝이 위로 향하도록 손잡이를 모래사장에 묻고 있다. 아이아스가 칼 위로 훌쩍 엎어지면 칼끝이 가슴을 결연히 찢고 말 것이다. 옆에는 자신의 투구와 방패가 쉬고 있다. 결국 아이아스는 자신이 계획한 대로, 헥토르의 칼 위에 엎어진다. 그리고 자신의 주검을 테우크로스가 가장 먼저 발견하여 들어 올릴 것을 제우스께 간청했다.

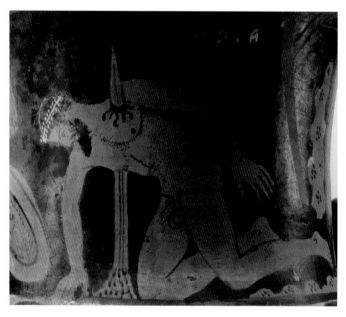

그림 193 에투루리아 적색 도기화, 아이아스의 자살, BC 400~350, 영국미술관

아이아스는, 만약 아킬레우스가 살아있어 누군가 승리한 자에게 자신의 무구를 손수 상으로 수여하게 되었다면, 누구도 자기 대신 그 무구들을 거머쥐지 못할 것이란 확신이 있었다. 헥토르의 칼에 죽어갈 자신을 생각하니, 적들에게 받은 선물은 선물이 아니라 해로운 것이라는 속담을 되뇌었다. 그리고 아이아스는 죽기 직전 신들에게 복종해야 하고, 아트레우스 두 아들을 존중하는 미담을 알게 되었다고 되뇐다. 사실 아이아스가 동물들을 아트레우스의 두 아들 즉 아가멤논과 메넬라오스로 착각하고 광기에 빠져 도륙한 그 날, 막사에서 아이아스를 묶어두고 외출을 막았다면 아이아스는 죽지 못했을 운명이었다. 아테네 여신이 딱 하루 그날만 광기에 묶어두었기 때문이다.

그러한 사실을 예언자인 칼카스로부터 듣고, 이복동생 테우크로스는 아이아스의 막사에 달려왔으나, 아이아스는 이미 해변으로 나간 뒤였다. 맨 먼저 아이아스의 시신을 발견한 이는 아내 테크메사이고, 다음은 테우크로스였다. 테우크로스는 헥토르의 칼에 죽은 아이아스를 보고 헥토르는 이미 죽었지만, 형님을 죽일 운명이었다고 분통을 터뜨렸다. 헥토르는 죽어서 아이아스가 선물한 혁대에 묶여 끌려다녔고, 아이아스는 헥토르가 선물로 준 칼에 의해 죽었다.

최종적으로 메넬라오스와 아가멤논은 아이아스의 시신을 매장하지 말고, 길가에 방치하라고 명령했지만, 테우크로스는 그들의 명령에 불복종한다. 그러나 오디세우스가 나타나 이들을 중재한다. 아킬레우스의 무구를 수령하지 못하여 아트레우스의 두 아들과 오디세우스 자신을 죽이려 했던 아이아스에 대해서 오

디세우스도 적의감은 있다. 그러나 오디세우스는 과거 아이아스에게 가졌던 고결함이 현재의 경멸감을 능가했기 때문에 그를 매장하려는 테우크로스의 의견을 존중하였다.

메넬라오스는 '존경심에다가 경외심을 가진 자라야 늘 안전하다.'라고 테우크로스에게 충고하는데, 이는 누차 언급하지만, 아이아스가 신에 대한 경외심이 부족했음을 자각하게 하는 문구다. 한계가 있는 인간이 무한한 신에 대한 경외감과 두려움을 갖는다는 것은 평생 안전한 길임을 메넬라오스의 충고에서 절감하게 된다.

크라테르의 안쪽에 그려진 〈도기화 194〉는 아이아스의 주검을 보고, 맨 먼저 발견한 그의 아내 테크메사가 남편의 사체 위에 옷을 덮어주는 광경이다. 어두운 밤 해변에서 헥토르의 칼로 자살한 남편을 보고, 테크메사의 심정은 어땠을까? 오늘 하루만 아이아스를 집안에서 못 나가게 했다면 죽지 않았을 사람인데, 그것을 막아주지 못했던 자신의 과오를 자책하지는 않았는지 의구심이 간다.

태어날 때는 자기 마음대로 태어나는 것이 아니지만 돌아갈 때는 스스로 결정을 내릴 수도 있는 게 인간이다. 고귀한 사람이면 고귀하게 살다 가는 것이 명예인데. 그렇지 않을 바는 과감히 스스로 자신의 생을 결정하는 것도 의의가 있다는 생각이 든다. 자기 결정권에는 그 누구도 훼방할 수 없기 때문이다. 다만 타자의 입장에서 영예롭지 못한 죽음일 경우, 매장을 금지한 사건은 소포클레스의 비극 중에 『안티고네』와 『아이아스』가 있었다.

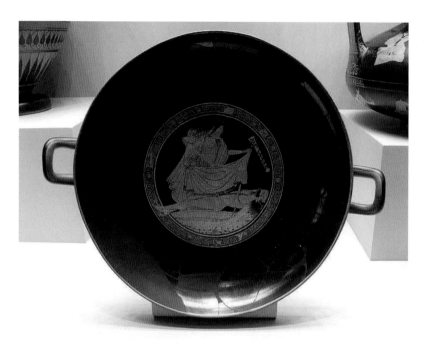

그림 194 와인 컵, 남편의 사체에 옷을 덮어주는 테크메사, 게티박물관

 제 3 극

사랑 때문에 죽음을
맞이한 헤라클레스

『트라키스 여인들』

●

『트라키스 여인들』의 트라키스는 헤라클레스가 에우리토스의 아들 이피토스를 죽여서 아내 데이아네이라와 아들 힐로스와 함께 트라키스로 추방된 데서 따온 지명이다. 이 드라마는 헤라클레스가 15개월 동안 출타하는 중에 일어난 에피소드로 시작된다. 헤라클레스가 집을 비운 지 15개월이 지나자, 데이아네이라는 헤라클레스가 떠나면서 건네준 말이 떠올라 헤라클레스의 행방을 알아보라고 아들 힐로스를 보낸다.

이어서 헤라클레스의 전령이 한 무리의 여자 포로를 끌고 나타나 헤라클레스가 에우보이아 섬에 도착했음을 알린다. 여자 포로 중에는 에우리토스의 딸 이올레도 있었는데, 데이아네이라는 그녀를 보는 순간, 헤라클레스의 첩이 될 거라는 짐작을 육감적으로 알아차린다. 15달을 기다려온 데이아네이라로선 헤라클레스의 사랑을 그녀에게 빼앗기고 싶지 않았다. 데이아네이라는 과거 켄타우로

스족인 네소스가 헤라클레스의 독화살을 맞고 죽어가면서 그녀에게 처방한 미약의 존재를 떠올린다. 데이아네이라는 당시 네소스가 시킨 대로 빛이 없는 암흑 속에서 네소스의 피를 헤라클레스의 옷에 묻혀 그에게 입히면, 그의 사랑이 자신에게 고스란히 되돌아온다는 처방이었다. 데이아네이라는 네소스의 피를 묻힌 헝겊을 청동 항아리에서 꺼내어 헤라클레스의 옷에 흠뻑 묻혔다. 그리고 전령 리카스에게 헤라클레스가 입고 귀향하라는 전갈을 보냈다. 데이아네이라는 헤라클레스의 옷에 묻혔던 양털을 햇빛이 비치는 들판에 무심코 던졌다. 그런데 그 양털이 태양 빛에 오그라들면서 타들어 가는 것을 목격하게 된다. 아뿔싸. 데이아네이라는 자신이 저지른 행동이 뭔가 잘못될 거란 사실을 깨닫게 되었다.

〈그림 195〉는 라파엘 전파의 소속이었던 영국 화가 에블린 드 모건이 그린 〈데이아네이라〉다. 그녀는 두 손으로 머리를 쥐어뜯고 있는데, 이는 내면에서 무언가 잘못되었음을 느끼는 치욕과 분노, 절망에 치를 떠는 여인의 절규를 나타낸다. 네소스의 피를 묻히는 데 사용한 양털이 태양 빛에 타들어간 것을 목격한 다음의 데이아네이라를 그린 것이다. 고전 비극은 자신이 알지 못한 채 판단착오란 하마르티아(hamartia)에 의해서 행동의 과오로 간다. 자신이 깨달았을 때는 이미 늦었다. 에블린 드 모건은 데이아네이라가 자신의 과오를 후회하는 순간을 그렸다.

그림 195 에블리 드 모건, 데이아네이라, 1878

라파엘 전파들은 르네상스의 라파엘로 산지오 이전의 양식들을 선호해서 그랬다. 그러니까 중세나 르네상스 초기의 그림들이 해당되는데, 특히 산드로 보티첼리의 회화 양식에 영향을 받았다. 섬세한 선과 유려한 드레이퍼리, 날아갈 것 같은 인체의 무중력 등이 그 특징을 나타낸다.

데이아네이라가 자신의 잘못을 느낄 즈음, 헤라클레스는 전령이 가져온 옷을 이미 착용한 뒤였다. 한편 아버지 헤라클레스의 행방을 쫓았던 힐로스는 어머니가 보낸 옷을 입은 아버지가 살갗에 섬유가 파고들어 극심한 고통을 느끼는 광경을 목격하고, 어머니는 아버지의 살해자라고 절규한다.

〈그림 196〉은 빛의 효과를 제대로 살려 명도 대비가 뚜렷한 바로크 양식으로 프란시스코 데 수르바란(1598~1664)이 그렸다. 헤라클레스가 그의 아내 데이아네이라가 보낸 옷을 입는 순간, 네소스의 피가 헤라클레스의 몸에 닿으면서 피부가 타들어 가고, 갈라진 피부 결에 피복이 스며들어 가는 고통을 느끼는 울부짖음을 표현했다. 헤라클레스는 옷을 찢으려는데, 옷은 이미 살갗에서 떨어지지 않고 불꽃과 하나 되어 헤라클레스의 피부를 옥죌 뿐이다.

프란시스코 데 수르바란은 16~17세기의 스페인 바로크 회화의 황금기를 디에고 벨라스케스, 카라바지오, 아르테미스 젠틸레스키와 더불어 활동했던 화가였다. 그의 그림은 대부분 스페인 종교계의 주문으로 그려져서 '수도사의 화가'란 명칭이 불렸을 정도였다. 성 프란체스코만 해도 50여 개 이상의 버전으로 그렸다. 그는 1634년 필레페 4세의 제안으로 마드리드에서 궁정화가가 된다. 수

르바란의 스타일은 카라바조와 그의 추종자들의 사실주의에 영향을 받았으며, 이 그림도 빛과 어둠이란 물리적인 대비가 헤라클레스의 눈빛으로 스며들어 직설적으로 강렬하게 영적으로 보이며, 초현실주의 면모를 띤다.

헤라클레스는, 에우리스테우스의 12 과업으로 네메아의 사자와 레르나의 히드라, 에리만토스 산의 멧돼지, 헤스페리데스의 용 등을 격침하고, 지하세계의 케르베로스를 산 채로 가져오는 등 수많은 노고를 겪었지만, 사내의 힘을 타고 나지 않은 연약한 계집이 칼 한 번 휘두르지 않고, 자신을 해치운 것에 대해 노발대발한다.

헤라클레스는 '너는 현재 살아 숨 쉬는 자가 아니라 이미 저승에 가서 살고 있는 자에 의해 죽을 것이다'라는 아버지 제우스의 예언을 상기한다. 이는 제우스의 신탁대로 죽은 괴수 켄타우로스가 살아있는 헤라클레스를 죽인 것이다. 요즘에 내린 새 신탁에 의하면, 헤라클레스는 현재 그에게 부과된 모든 노고에서 해방될 것이라는 언질을 들었다. 그래서 헤라클레스는 기대에 들떠 있었는데, 해방은 다름 아닌 그의 죽음을 의미한다는 걸 깨닫는다.

헤라클레스는 데이아네이라를 증오한 만큼 응징하려 했으나, 힐로스의 증언에 절망한 나머지 데이아네이라는 이미 쌍날칼로 자결했음을 알게 된다. 헤라클레스는 이 모든 일이 신의 뜻임을 알고, 힐로스에게 오이테 산의 정상에 뿌리 깊은 참나무 가지를 꺾고, 튼튼한 야생 올리브나무의 가지를 베어와 그 위에 자신의 육신을 올려놓도록 명령한다. 그리고 활활 타는 소나무 횃불로 장작더미

에 불을 붙이도록 주문한다. 힐로스에게는 통곡의 눈물을 보이지 말고, 비탄하지도 말라고 한다. 힐로스는 아버지의 유언을 따르면서도 한편 아버지의 길을 지시한 신들을 원망한다.

그림 196 프란시스코 데 수르바란,
켄타우로스 네소스의 피로 타는 헤라클레스의 죽음, 1634, 136×167cm, 프라도 미술관

그림 197 귀도 레니, 장작 위에 헤라클레스, 1619, 260×192cm, 루브르 박물관

『트라키스 여인들』의 주인공은 데이아네이라이지만 그 비중은 헤라클레스에
게 있다. 귀도 레니가 그린 〈그림 197〉은 헤라클레스의 살아생전 마지막 모습
이다. 하늘을 향해 뻗은 헤라클레스의 손은 앞에서 보았던 〈그림 191〉의 앙리
세뤼르가 그린 아이아스의 제스처와 비슷하다. 두 그림 다 제우스를 향해서 자

신을 바치는 모습이다.

귀도 레니는 바로크 시대 이탈리아의 화가로서 고전적인 이상주의를 바탕으로 하여 신화와 종교에 관한 주제를 그림으로 그렸다. 10세 때 이미 데니스 칼바르트라는 플랑드르 화가의 도제가 되었고, 그 후 볼로냐의 화가 집안인 카라치 가문의 자연주의에 영향을 받게 된다. 24세에 화가 길드에 가입했고, 1601년부터는 볼로냐와 로마의 화실을 오가며 그림을 그렸다. 귀도 레니는 르네상스의 라파엘로의 프레스코화와 고대 그리스의 조각에 영감을 받으면서 이상적인 비례로 고전적인 조화를 작품에 추구했다. 바로크 양식의 화려함과 복잡함을 고전적으로 절제된 표현으로 조절하여 차분한 화풍을 보인다. 귀도 레니의 대부분의 작품은 의도적으로 부드럽게 표현한 색채와 형태가 차분하고 평온한 분위기를 띤다. 그는 종교화를 통해 그 당시 유럽에서 매우 유명한 바로크 화가가 되었고, 이탈리아 화가들의 전범이 되었다.

〈그림 198〉은 데이아네이라가 네소스에게 속아서 헤라클레스를 죽일 수밖에 없었던 사건을 가스파레 디지아니(1689~1767)가 그렸다. 그림 내용은 이렇다. 헤라클레스가 하신 아켈로오스를 격침하고, 데이아네이라와 목적지를 가기 위해 에우에노스 강을 건너야 했다. 강물의 깊이를 보니 헤라클레스 자신은 물속을 걸어서 가도 될 정도였고, 데이아네이라는 당시 나룻배 사공인 네소스에게 보수를 주고, 그의 등에 태워 건너도록 했다. 처음 출발에서 헤라클레스는 데이아네이라의 뒤를 따라 첨벙첨벙 걸어갔다. 그런데 강물의 한복판에 이르자 네소

스가 데이아네이라를 함부로 만지는 것이었다. 예의주시하던 헤라클레스는 데이아네이라의 고함이 들리자 곧바로 히드라 독에 담갔던 화살로 네소스를 향해 조준하는 그림이다.

그림 198　가스파레 디지아니, 데이아네이라의 납치, 1746, 62×74cm, 게티 박물관

데이아네이라의 뻗은 팔은 하늘을 향해 있으나 그 옆에 욕망의 신 큐피드가 날아오고 있다. 큐피드는 겁탈이나 납치할 정도로 사랑이 들끓는 현장에서 그 욕망을 부추기는 또는 그런 상황을 예정시키는 신이다. 데이아네이라의 두려운 표정은 네소스의 돌발적인 행동만큼 헤라클레스를 의식하고 있다. 화살을 조준하는 헤라클레스는 머리에서부터 네메이아 사자 가죽을 둘렀으며, 근육질로 단련된 몸은 그가 12 과업도 충분히 이룰 수 있었던 무기로 보인다. 이 그림은 헤라클레스가 보는 시각으로 그렸으며, 오페라의 배경 장면을 보는 듯하다.

가스파레 디지아니는 이탈리아 바로크와 로코코 시대에 베네토와 드레스덴, 뮌헨에서 활약했던 화가다. 그는 프레스코화도 그렸으며, 고대 예술의 복원작업도 참여했었다. 1700년대 베네치아에서 세바스티아노 리치의 워크숍에서 고된 훈련을 받았으며, 1717년에는 드레스덴과 뮌헨에서 장식 패널과 오페라 극장의 장면을 그려달라는 많은 위임을 받으면서, 열정적인 성과를 낸다. 그의 〈동방박사의 경배〉는 지금 라이크스 미술관에 소장되어 있다.

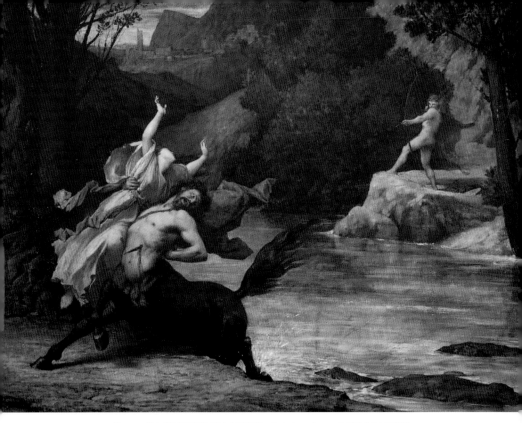

그림 199 줄스 엘리 들로네, 네소스의 죽음, 1870, 95×125cm, 프랑스 낭트 미술관

〈그림 199〉는 줄스 엘리 들로네(1828~1891)가 그린 〈네소스의 죽음〉이다. 이 그림에서는 화살을 조준하는 헤라클레스를 중경에 두고, 네소스와 데이아네이라를 근경에 둠으로써 죽음에 직면한 네소스의 다급한 호흡을 느끼게 한다. 이 그림에서는 네소스와 강탈당하는 데이아네이라가 주인공이며, 관자의 시각에 초점을 둔 작품이다.

네소스가 보기에 데이아네이라는 절세미인으로 순간 끓어오르는 욕망의 도

가니를 제어할 수 없게 한다. 그래서 헤라클레스가 지체하는 사이에 그녀를 납치하려는 행동을 보인 것이다. 켄타우로스 종족은 네소스 외에 케이론도 있는데, 그리스 영웅 아킬레우스, 헤라클레스, 이아손 등이 그에게 사냥과 화살 쏘는 법 등을 배운 반인반마 스승이다.

헤라클레스의 독화살을 맞아 죽어가던 켄타우로스는 그 짧은 순간 데이아네이라에게 이런 유혹적인 유언을 남긴다. "훗날 헤라클레스가 외도하는 눈치가 보이면 나의 피가 묻은 옷을 헤라클레스에게 입혀 외도를 면할 수 있는 미약(媚藥)으로 지니시오."[79] 데이아네이라는 헤라클레스가 개울을 건너오는 동안 켄타우로스의 피 적당량을 자신의 옷에 재빨리 묻혀 헤라클레스 모르게 가슴팍에 숨겼던 일이 있다.

프랑스 낭트에서 태어난 줄스 엘리 들로네는 파리의 에콜 데 보자르에서 공부했다. 그리고 로마상을 탄 후 이탈리아에 갈 때까지 도미니크 앵그르의 고전주의 방식으로 작업했었다. 그러나 1856년에는 15세기 미술가들의 성실함과 엄격성이라는 라파엘식의 완벽한 이상을 포기하기에 이른다. 오르세 미술관에는 그의 작품 〈유명한 전염병, 1869〉, 〈다이애나〉를 소장하고 있으며, 낭트 박물관에는 〈플루트 렛슨, 1858〉이 있다. 그의 인생의 마지막 10년 동안에는 초상화 화가로서 큰 인기를 얻었으며, 1878년 파리 박람회에서 1등 메달을, 1889년에는 명예 훈장을 수상했다.

그림 200 루이 장 프랑수아 라그레네, 데이아네이라를 납치하는 네소스, 1755, 157×185cm, 루브르 미술관

〈그림 200〉도 같은 주제인데, 루이 장 프랑수아 라그레네(1725~1805)는 네소스가 데이아네이라를 강탈하는 장면에 초점을 맞춰서 그렸다. 강탈에 저항하는 데이아네이라의 상기된 표정에서 당황함과 공포를 읽을 수 있으며, 손의 포즈는 회화 상에서 저항을 알리는 전형적인 모습이다. 켄타우로스 밑에는 강의 신 오이네우스가 널브러져 있다. 그는 데이아네이라의 아버지이며 딸이 납치되는 광경을 보고, 온몸으로 저항하는 낭패감을 보여준다. 강의 신을 알리는 소품은

물이 콸콸 쏟아지는 항아리로 그린다. 한편 상단 배경의 왼쪽에는 사자 가죽을 둘러쓴 헤라클레스가 네소스를 향해 활시위를 조준하고 있다.

데이아네이라의 연분홍과 황금색 의상, 그리고 머리에 장식한 푸른 리본은 헤라클레스를 염두에 둔 단장이기에 그들 사이에 연정을 느끼게 하는 중요한 단서다. 그녀의 드러난 유방은 젊음과 미색을 더욱 돋보이는 장치다. 또한 네소스를 이렇게 젊고 잘생긴 미남으로 그린 그림도 드물다. 그의 머리는 블론드이며, 늙은 오이네우스의 처진 피부와 달리 넓고 팽팽한 등짝은 데이아네이라와 한 커플로도 뒤지지 않아 보인다. 상대적으로 헤라클레스는 원경에서 희미하게 마감하여 관자는 주인공 네소스에 집중하게 된다.

루이 장 프랑수아 라그레네는 프랑스 로코코 화가이자 칼 반 루의 제자였다. 그는 1749년 회화로 로마상에서 우승했으며, 1755년 왕실 회화 조각 아카데미의 교수이자 로마에 있는 프랑스 아카데미와 루브르 미술관의 명예 큐레이터이자 감독자였다. 그의 고전적이고 신화를 주제로 한 고상한 그림들은 당대 애호가들로부터 명성을 얻었으며, 라이벌은 귀도 레니로 알려졌다.

〈그림 201〉은 바로크 스타일의 대표적 화가 페테르 파울 루벤스의 학파가 그린 〈네소스와 데이아네이라〉이다. 정면에서 보면 네소스의 가슴 아래에 독화살을 맞은 흔적이 보인다. 그럼에도 네소스는 왼손을 자신의 등에서 내리는 데이아네이라 쪽으로 뻗어 그녀가 안전하게 안착하도록 돕는다. 네소스는 헤라클레스가 쏜 화살이 자신의 몸에 명중하여 죽어가는 와중에도 자신의 피를 데이아

네이라의 옷섶에 묻힐 것을 권한다. 네소스의 말 등에서 내려오면서 짓는 데이아네이라의 표정은 고혹적이다. 아마 헤라클레스를 영원히 곁에 둘 수 있는 미약을 소지하게 된 안도감에서일 것이다.

그림 201 페테르 파울 루벤스 학파,
네소스와 데이아네이라, 1640, 82×63.5cm, 에르미타주 미술관

이 그림은 앤트워프에 있는 루벤스의 작업장에서 고용된 화가들과 합작한 작품으로 보인다. 아마 네소스의 몸을 다른 화가의 도움으로 완성했을 것이다. 루벤스는 유럽 전역의 귀족과 미술 수집가들에게 앤트워프에서 인기 있는 대형 스튜디오를 운영하는 것 외에도 고전교육을 받은 인본주의 학자, 미술 수집가, 외교관의 직함이 있었으며, 스페인의 왕 필립 4세와 영국의 왕 찰스 1세로부터 기사 작위를 받았다. 앤트워프에 있는 그의 집과 스튜디오는 현재 루벤스 박물관으로 운영된다.

그의 작업장에서는 세 가지 방식으로 작품이 완성되었다고 한다. 첫째, 루벤스가 혼자 직접 그린 그림, 둘째, 작품 중에 그가 부분적으로 손과 얼굴만 그린 그림, 셋째, 그가 감독만 했을 뿐인 그림 등 세 가지 범주로 나뉜다.[80] 그는 그 당시 많은 견습생과 학생들을 데리고 대규모 워크숍을 가졌으며, 그중 일부는 앤서니 반다이크와 같이 그들 자신의 권리로 유명해지기도 했다. 작업장에서 루벤스는 제이콥 조르단스와 같은 전문가들에게 동물이나 정물의 부분 요소를 하청하여 작업하게 했다. 루벤스는 1612년 〈프로메테우스 바운드〉를 동물 전문가 프란스 스나이더스와 같은 화가들과 협력했으며, 〈잠자는 님프를 보는 사티로스〉 등 여러 작품에서 꽃을 그렸던 얀 브루겔과도 협력했다.

그림 202 얀 마뷔즈,
헤라클레스와 데이아네이라, 1517, 36.8×26.8cm, 바버미술연구소

〈그림 202〉는 도깨비방망이를 들고 있는 헤라클레스와 데이아네이라의 모습

이다. 데이아네이라는 아버지이자 강의 신 오이네우스와 살 때 아켈로오스 하

신이 세 가지 모습으로 나타나 데이아네이라에게 구혼한 적이 있었다. 한번은

황소의 모습으로, 한번은 번쩍번쩍 똬리를 튼 뱀으로, 또 한 번은 사람의 몸통에

황소 머리를 달고 왔는데, 덥수룩한 턱수염에서 샘물이 줄줄 흘렀다고 한다. 그

때 데이아네이라는 자신의 미모가 누군가에겐 결국 고통을 안겨주지는 않을까 하는 두려움에 휩싸였던 적이 있었다.

그러나 다행히도 제우스의 아들 헤라클레스가 나타나 아켈로오스와 결투 끝에 데이아네이라는 구원받을 수 있었다. 이 그림에서 데이아네이라와 헤라클레스는 서로의 다리를 얼기설기 꼬고 있는데, 설렘 반 기대 반 신부로서 만족감을 보여주는 신방에서의 모습이다.

화가는 네덜란드 화가인 얀 마뷰즈(1478~1542)이며, 이 그림으로 고전적 누드 인물화를 그린 네덜란드의 첫 번째 예술가로 알려졌다. 데이아네이라가 깔고 있는 은색의 실크 망토에는 네소스의 피가 묻혀있다. 데이아네이라의 시각에서 보면, 헤라클레스가 죽은 것은 데이아네이라의 아름다운 용모가 발단된, 그녀가 언젠가 고뇌했던 것들이 현실화한 것으로 볼 수 있다.

그러면 헤라클레스가 데려온 패전국의 전리품 이올레의 모습을 보자. 이올레는 에우보이아 여인으로 에우리토스의 딸이다. 12 과업을 완성했던 헤라클레스도 이 소녀에 대한 사랑에는 완패했었다.

데이아네이라는 이올레를 향한 헤라클레스의 외도에 모욕을 느꼈고, 이에 심한 분개를 하였다. 그러나 눈앞에 있는 곱상한 이올레에게 내색하지 않고, 오래 전에 괴수에게 받았던 피를 사용할 때가 되었음을 짐작하게 된다.

그림 203 산티 디 티토,
헤라클레스와 이올레, 1573, 117×68cm, 베키오궁

산티 디 티토(1536~1603)가 그린 〈그림 203〉에서 이올레의 자태는 순결해 보이며, 헤라클레스를 향한 시선은 온순해 보이고, 손의 제스처는 충성스럽다. 어떤 남자도 이올레를 보면 다른 세상의 여자로 착각할 수 있을 정도로 미모가 곱다. 이런 여인을 적수로 생각한 데이아네이라의 전폭적인 행동력은 그녀의 온전한 사랑을 차지하기 위함일 것이다. 사자 가죽을 두르고 도깨비방망이를 들고 다니던 상남자 헤라클레스가 이올레 앞에서 어린 강아지를 품에 안고 있으며, 방망이는 헤라클레스 앞에서 두 아이가 가지고 놀고 있다. 거친 남성이 사랑하는 여인 앞에서 순종하는 여성성을 보이는 것은 사랑하는 연인이 그렇게 하기를 원해서다.

산티 디 티토는 초기 바로크 스타일의 영향력 있고, 선도적인 이탈리아 화가이자 건축가다. 티토는 피렌체에서 아놀로 브론치노와 함께 훈련을 받았다. 그는 매너리스트 교사를 따라 광택 있는 형태와 정확한 초안 작성에 열정을 이어

갔다. 1558년 이후 산티는 로마에서 프레스코화를 그리고, 라파엘 스타일로 돌아온 그의 명확한 서술과 초기 르네상스의 성실한 종교적 정서는 예술이 가장 겸손한 관중을 가르치고, 감동을 준다는 반개혁 교회의 요구를 충족시켰다. 후기에는 더 풍부한 색상과 더 현실적인 빛과 그늘을 사용했다. 산티는 호평을 받은 교사였고, 젊은 피렌체 예술가들이 그의 작업장에서 훈련받길 원했다.

데이아네이라는 남편의 부재중에 혹시나 남편을 빼앗길까 봐 겁에 질려 단잠을 자다가도 벌떡벌떡 일어나곤 했었는데, 그런 우려가 현실이 되었던 것이다. 그러나 헤라클레스가 그 일 년 반을 이올레와 지낸 것은 아니다. 이미 에우리토스의 아들 이피토스를 죽이는 실수를 범했으므로 신들은 헤라클레스를 벌하려 소아시아 리디아 왕국에서 옴팔레의 노예로 일 년을 보내게 했다. 노예살이가 끝나자 옴팔레는 헤라클레스가 자신의 왕국에서 계속 살 것을 권했는데도 헤라클레스는 거절하고, 집으로 돌아오는 길에 에우리토스를 죽이고 이올레를 데려왔던 것이다. 그러니까 이올레와는 많은 시간을 보낸 것이 아니다.

헤라클레스는 이올레의 가족을 살해한 후 그녀를 첩으로 삼았다. 이올레는 자신의 가족을 몰살한 복수심에서 여성적인 책략으로 헤라클레스의 존재를 극복하고, 그로 하여금 여성적인 방식으로 행동하도록 요구한다. 그 요구가 산티 디 티토 그림에서 본 장면이다.

그림 204 귀도 레니, 데이아네이라의 납치, 1621, 2.3×1.9m, 루브르 미술관

〈그림 204〉는 앞에서 본 네소스 등장 그림 4점과 같은 내용이다. 데이아네이라가 헤라클레스에게 시집오는 날 네소스에게 강탈당하면서 그에게 받았던 네소스의 피가 헤라클레스를 죽인 원인이 되었다. 데이아네이라로서는 헤라클레스를 자신의 곁에 두고, 영원히 독점하며 사랑하고 싶어서 네소스의 유언을 따

랐지만, 결국에 헤라클레스는 '죽은 자에 의해 살해되는' 신탁대로 죽은 셈이다.

귀도 레니는 납치 장면을 선택해서 그렸는데, 밑에서 위를 바라보는 시선으로 그렸다. 네소스의 등에 타고 납치되는 데이아네이라는 마치 공중 부양된 모습이다. 앞 팔을 들어 데이아네이라의 허리춤을 잡은 네소스는 밑에 두 다리를 지축삼아 힘차게 달리고 있어서 상당히 동적이고 다이내믹한 구성이 되었다. 헤라클레스는 오른쪽 배경의 반대편 해안에 혼자 있어서 두 주인공보다 사소한 역할로 보인다. 귀도 레니는 네소스 근육의 긴장에 집중하게 하며, 그의 대담하고 의기양양한 얼굴은 데이아네이라의 공포와 대조적인 모습이다. 두 인물의 팔의 위치는 장면에 활력을 불어넣고, 데이아네이라의 강렬한 예복의 찬란한 드레이퍼리는 움직임이 강조되었다. 몸의 비틀림, 몸짓의 고양, 휘장의 유연한 리듬은 역동성에 대한 바로크 양식을 반영한다.

귀도 레니는 로마에서 12년간 일하다가 1614년 볼로냐에 영구히 정착했다. 1620년대부터 그림의 주인공에게 풍부한 표현을 강조하고, 고상하고 섬세한 색상은 동시에 점진적으로 비현실적인 빛으로 변형시키기도 한다. 귀도 레니는 고전주의와 바로크 시대의 색조 사이의 종합을 제공하여, 현대의 가장 위대한 예술가의 수준을 달성했다고 평가받는다.

〈데이아네이라의 납치〉는 헤라클레스의 삶을 바탕으로 한 4점의 작품 중 하나다. 1617년 페르디난도 곤자가 공작은 만투아 근처에 새 궁전인 빌라 파보리타의 방을 장식하기 위해 귀도 레니에게 의뢰하여 1621년에 완성되었다. 곤자

가 공작은 이 작품에 깃들인 신화 속 영웅의 힘과 용기를 롬바르드 가문의 힘을 설정하기 위한 상징으로 염두에 둔 것이다. 그 네 점의 그림은 상당한 성공을 거두어, 영국의 찰스 5세의 컬렉션에 들어갔고, 나중에 1662년 프랑스의 루이 14세에게 팔려, 베르사유에서 왕좌 방과 왕실을 장식하고 있다.

2021년도

재미로 풀어보는

모의고사

『명화의 실루엣』을 유익하게 읽었다면,
재미로 풀어보는 모의고사에 참여해보세요! 한 문제당 5점씩(총 20문제, 100점 만점)

01. 다음 중 '오레스테이아 3부작'에 속하지 않는 작품은?

　　① 아가멤논　② 제주를 바치는 여인들　③ 자비로운 여신들　④ 메데이아

02. 엘렉트라와 제주를 바치는 여인들이 아가멤논의 묘지를 찾은 것은 전날 밤
　　()가 꾼 악몽 때문이었다. ()에 들어갈 말은?

　　① 클리타임네스트라　② 헬레네　③ 헤카베　④ 오레스테스

03. 복수의 여신들이 오레스테스를 괴롭히러 찾아갈 때, 어떤 이의 모습을 안고
　　오는가?

　　① 아버지　② 어머니　③ 아들　④ 딸

04. 이올코스의 왕 아이손이 늙자 아들인 이아손이 어려서 대신 숙부인 펠리아
　　스가 왕위를 물려받는다. 이아손이 성장하여 펠리아스로부터 왕권을 물리
　　기를 원하나, 펠리아스는 '이것'을 구해오면 왕위를 물려주겠다는 조건을
　　내세운다. '이것'은?

　　① 와인　② 황금 양피　③ 금　④ 네소스의 피

05. 다음 문장에서 ⓐ, ⓑ에 차례로 들어가기 알맞은 것은?

> 델포이에서 네오프톨레모스가 살해되도록 음모를 꾸몄던 ⓐ가 느닷없이 나타나 궁지
> 에 몰린 ⓑ를 구해준다. 본래 두 사람은 약혼한 사이였다.

① 오레스테스-페르세포네

② 헤라클레스-헬레네

③ 오레스테스-헤르미오네

④ 헤라클레스-아르테미스

06. 아가멤논이 살아있을 당시 엘렉트라의 짝으로 눈여겨봤던 인물은 누구인가?

① 폴룩스 ② 하이몬 ③ 프리아모스 ④ 카스토르

07. 아프로디테가 인간 중 가장 아름다운 여인으로 판정한 인물은?

① 헬레네 ② 헤르미오네 ③ 안티고네 ④ 카산드라

08. 『트로이의 여인들』은 트로이가 함락되고, 살아남은 트로이의 왕족의 이야기
다. 여기에 해당되지 않은 인물은 누구인가?

① 헤카베 ② 카산드라 ③ 안티고네 ④ 헬레네

09. ()의 아름다움에 반한 아킬레우스는 그녀와의 결혼을 조건으로 그리스군
에 영향력을 발휘하여 트로이에 평화를 주겠다고 제안했다. 헤카베의 딸이
기도 한 그녀는 누구인가?

① 아르테미스 ② 파이드라 ③ 카산드라 ④ 폴릭세네

10. 히폴리토스가 추방의 명을 따르려 말고삐를 잡는 순간, 네 마리의 말들은
울부짖었다. 파도를 뚫고 나온 용 닮은 황소가 말 네 필을 미치게 했고, 전차
난간을 바싹 붙여 뒤따랐다. 이 묘사를 보고 실감 나는 장면을 그린 작가는
누구인가?

① 기욤 세냑 ② 피에르 나르시스 게랭 ③ 페테르 파울 루벤스 ④ 자크 루이 다비드

11. 제우스는 어떤 동물로 변신하여 틴다레오스의 부인인 레다를 사랑의 포옹
으로 무력화시켰다. 과연 어떤 동물로 변신했을까?

① 백조 ② 사슴 ③ 페가수스 ④ 얼룩말

12. 『알케스티스』에서 헤라클레스는 친구인 아드메토스의 부인 '알케스티스'를 구
하러 하데스의 나라에 갔다. 죽음을 무릅쓰고서라도 지하세계에 간 연유는?

① 하데스와 싸워 이길 수 있음을 증명하기 위해서

② 친구의 아내를 살려 아드메토스 앞에 데려다줄 것을 스스로 맹세해서

③ 문지기 케르베로스에게 복수하기 위해서

④ 알케스티스의 사랑을 독차지하기 위해서

13. 헤라클레스 이름의 뜻은?

　　① 헤라의 영광　② 헤라의 선물　③ 헤라의 저주　④ 헤라의 방

14. 〈헤라클레스의 선택〉 작품에서는 헤라클레스를 선택의 갈림길에 놓이게 한 미덕의 신과 악덕의 신이 나온다. 여기서 악덕의 신은 누구인가?

　　① 아르테미스　② 페르세포네　③ 헤라　④ 아프로디테

15. 그리스 명궁인 필록테테스는 트로이로 항해하던 중 독사에 물리고 마는데, 그가 버려진 섬의 이름은?

　　① 크뤼섬　② 에우보이아섬　③ 렘노스섬　④ 낙소스섬

16. 프랑수아 자비에르 파브르가 그린 〈오이디푸스와 스핑크스〉에서 스핑크스의 형상을 잘못 설명한 것은?

　　① 얼굴은 여성의 형체다.

　　② 몸은 페가수스의 모양이다.

　　③ 독수리 날개를 지녔다.

　　④ 머리가 길다.

17. 『안티고네』에서 안티고네에게 처형선고를 하는 사람은?

　　① 하이몬　② 크레온　③ 이오카스테　④ 폴리네이케스

18. 오이디푸스는 왜 유아기 때 친부모가 내다 버린 키타이론산에 묻히고 싶어
 했는가?

 ① 산의 정기를 받고 싶어서

 ② 조용한 곳에서 안전하게 임종을 맞이하기 위해서

 ③ 시민들의 돌에 맞아 죽을 수 있는 치욕을 감당하기 힘들어서

 ④ 자신의 특별함을 밝히기 위해서

19. 아이아스는 자신의 이복동생인 테우크로스에게, ()을(를) 아들에게 남긴
 다는 유언을 한다. ()에 들어갈 말은?

 ① 망토 ② 투구 ③ 칼 ④ 방패

20. 그리스 신화에서 사랑과 욕망을 부추기는 신은?

 ① 큐피드 ② 아프로디테 ③ 에오스 ④ 헤르메스

정답 및 해설

01. 정답은 ④ / 본문 16쪽 / 『메데이아』는 그리스 신화 『이아손과 메데이아』 후반부에서 영감을 받아 에우리피데스가 창작하였고, BC 431년에 상연하여 3등이란 꼴찌의 영예를 안은 작품이다. ①, ②, ③은 모두 아이스퀼로스의 작품이다.

02. 정답은 ① / 본문 43쪽 / 악몽에서 깨어 공포에 치를 떨던 클리타임네스트라는 엘렉트라를 불러서 아가멤논의 묘지에 헌주하고, 그의 노여움을 달래주기 위해서 재물을 바칠 것을 명했다.

03. 정답은 ② / 본문 59쪽 / 복수의 여신들은 오레스테스가 죽인 어머니의 모습을 안고 온다. 오레스테스에게 있어서 자신이 죽인 어머니의 모습을 보는 것보다 더한 고문은 없을 것이다.

04. 정답은 ② / 본문 70쪽 / 이아손은 황금 양피를 얻기 위하여 콜키스의 공주 메데이아와 엮이면서 난관에 봉착하는 이야기가 전개된다.

05. 정답은 ③ / 본문 92쪽 / 오레스테스는 아가멤논과 클리타임네스트라의 아들이며, 헤르미오네는 메넬라오스의 딸이다.

06. 정답은 ④ / 본문 135쪽 / 카스토르는 제우스의 쌍둥이 아들인 디오스쿠로이 형제 중 한 명이다.

07. 정답은 ① / 본문 141쪽 / 그리스 신화에서 헬레네는 뭇 남성들이 한번 보면 그 용모에 매료될 정도로 아름다운 미모를 지녔다. 스파르타 왕 메넬라오스의 아내였지만, 트로이 왕자 파리스의 유혹에 넘어가, 결국 그리스와 트로이 사이의 전쟁을 벌어지게 만든 인물이다.

08. 정답은 ③ / 본문 167쪽 / 트로이의 여인들에 속한 왕족 인물은 헤카베, 카산드라, 안드로마케, 헬레네다.

09. 정답은 ④ / 본문 199쪽 / 『일리아드』 후반부에서 아킬레우스와 폴릭세네 이야기가 잠깐 나온다. 아킬레우스는 헥토르의 장례식을 치르는 휴전 기간 중, 우연히 트로이의 공주 폴릭세네를 보고 반하게 된다.

10. 정답은 ③ / 본문 218쪽 / 페테르 파울 루벤스는 용이 마차의 바퀴 테를 바위에다가 내동댕이치며, 달리는 전차를 급속도로 넘어뜨리고 엎어버린 모습을 화폭에 담았다. 구도는 역 이등변 삼각형으로 몹시 불안정하고 다이내믹한 형상으로 표현했다.

11. 정답은 ① / 본문 237쪽 / 루벤스의 작품에서는 백조로 변신한 제우스가 레다의 두 다리 사이로 들어가 사랑의 애무를 격렬하게 하는 모습을 볼 수 있다.

12. 정답은 ② / 본문 262쪽 / 헤라클레스는 아드메토스가 베푼 주안상과 침식을 받으면서 화관을 쓰고 찬가를 부르며, 충분한 휴식과 접대를 감사히 마음에 새겼다. 그러나 시신의 운구가 나가고, 하인으로부터 아드메토스의 부인이 죽었다는 사실을 접하게 된 헤라클레스는 친구의 아내를 살려서 아드메토스 앞에 데려다줄 것을 스스로 맹세했던 것이다.

13. 정답은 ① / 본문 270쪽 / 헤라클레스는 제우스와 암피트리온 왕의 부인인 알크메네 사이에서 태어난 자식이다. 바람을 피워 탄생시킨 아이들이 많아 늘 헤라의 눈치를 살피기에 급급했던 제우스는 '헤라의 영광'이란 뜻으로 헤라클레스의 이름을 지었다.

14. 정답은 ④ / 본문 295쪽 / 미덕의 신은 지혜를 상징하는 아테나 여신으로 보며, 악덕의 신은 대개 아프로디테로 언급된다.

15. 정답은 ③ / 본문 316쪽 / 총사령관 아가멤논은 고통에 몸부림치다 잠들어버린 필록테테스를 무인도 렘노스

섬에 갖다 버리라고 오디세우스에게 명령했다.

16. 정답은 ② / 본문 330쪽 / 작품 속 스핑크스는 가슴과 머리는 여자이고, 몸은 사자의 모양, 날개는 독수리의 모양을 한 괴물이다.

17. 정답은 ② / 본문 361쪽 / 안티고네는 크레온의 아들 하이몬과 약혼한 사이다. 그럼에도 크레온은 자신의 권력을 공고히 하기 위해 안티고네를 처형한다.

18. 정답은 ③ / 본문 368쪽 / 오이디푸스는 스스로 눈을 상해할 즈음 뜨겁게 화가 치밀기도 했고, 시민들의 돌에 맞아 죽을 수 있는 치욕도 있을 듯해서, 유아기 때 친부모가 내다 버린 키타이론산에 묻히고 싶어 했다.

19. 정답은 ④ / 본문 394쪽 / 아이아스는 적들 사이에 고아로 남겨질 아들 에우리사케스를 걱정하며 일곱 겹 가죽으로 만들어 뚫리지 않는 방패를 아들에게 남긴다는 유언을 전한다.

20. 정답은 ① / 본문 411쪽 / 큐피드는 겁탈이나 납치할 정도로 사랑이 들끓는 현장에서 그 욕망을 부추기는 또는 그런 상황을 예정시키는 신이다.

· 95점 이상: A등급 / 책을 읽고 완벽하게 이해한 초엘리트시네요!

· 75~90점: B등급 / 그리스 비극 주제가 나오면 대화를 주도할 수 있겠군요.

· 55~70점: C등급 / 어디 가서 그리스 비극에 관해 썰을 풀 수 있어요.

· 40~50점: D등급 / 관심은 있지만, 공부가 필요해요.

· 35점 이하: F등급 / 괜찮아요, 책을 다시 정독해봅시다.

1. 아이스퀼로스, 『아이스퀼로스 비극 접집』, 천병희 옮김, 숲, 2017.

2. 소포클레스, 『소포클레스 비극 전집』, 천병희 옮김, 숲, 2017.

3. 에우리피데스, 『에우리피데스 비극 전집 1』, 천병희 옮김, 숲, 2018.

4. 에우리피데스, 『에우리피데스 비극 전집 2』, 천병희 옮김, 숲, 2014.

5. 아리스토텔레스, 『시학』, 천병희 옮김, 문예출판사, 2002.

6. 천병희, 『그리스 비극의 이해』, 문예출판사, 2002.

7. 아이스퀼로스, 소포클레스, 에우리피데스, 『그리스 비극의 걸작선』, 천병희 옮김, 숲, 2010.

8. 김상봉, 『그리스 비극에 대한 편지』, 한길사, 2003.

9. 호메로스, 『일리아스』, 이상훈 옮김, 동서문화사. 2016.

10. 호메로스, 『오디세이아』, 이상훈 옮김, 동서문화사, 2016.

11. 강대진, 『일리아스, 영웅들의 전장에서 싹튼 운명의 서사시』, 그린비, 2010.

12. 강대진, 『세계와 인간을 탐구한 서사시 오딧세이아』, 아이세움, 2009.

13. 호메로스, 『일리아드』, 천병희 옮김, 숲, 2015.

14. 호메로스, 『오뒷세이아』, 천병희 옮김, 숲, 2015.

15. 오비디우스, 『변신이야기』, 이종인 옮김, 열린책들, 2018.

● 참고문헌 및 인터넷 자료

16. 토마스 벌핀치, 『그리스와 로마의 신화』, 이윤기, 대원사, 1996.

17. 김기영, 『신화에서 비극으로 아이스퀼로스의 오레스테이아 삼부작』, 문학동네, 2014.

18. 최혜영, 『그리스 비극 깊이 읽기』, 푸른 역사, 2018.

19. 김상봉, 『그리스 비극에 대한 편지』, 한길사, 2003.

20. 파트릭 데 링크, 『세계 명화 속 성경과 신화 읽기』, 박누리 옮김, 마로니에북스, 2011.

21. 양정무, 『미술이야기 2, 그리스 · 로마 문명과 미술』, 사회평론, 2016.

22. 필리코 코스타마냐, 『가치를 알아보는 눈, 안목에 대하여』, 김세은 옮김, 아날로그, 2017.

23. H. W. 잰슨, 『미술의 역사』, 삼성출판사, 1984.

24. 『미학의 역사, 미학대계 제1권』, 서울대학교 출판부, 2010.

25. 아놀드 하우저, 『예술과 문학의 사회사 1, 2』, 백낙청 옮김, 창비, 1986.

26. 에른스트 곰브리치, 『서양미술사 상 · 하』, 최문 옮김, 열화당, 1986.

https://en.wikipedia.org/wiki/Bernardino_Mei

https://en.wikipedia.org/wiki/Germ%C3%A1n_Hern%C3%A1ndez_Amores

https://www.mutualart.com/Artist/Carl-Friedrich-Deckler/BB622B37F917FB6F

https://en.wikipedia.org/wiki/Rafael_Tegeo

https://en.wikipedia.org/wiki/Leda_and_the_Swan_(Leonardo)

https://www.antiquestradegazette.com/print-edition/2018/march/2331/
 tefaf-2018/selected-highlights-of-the-tefaf-maastricht-2018-fair/

https://www.metmuseum.org/art/collection/search/211505

https://en.wikipedia.org/wiki/Tadeusz_Kuntze

https://en.wikipedia.org/

https://en.wikipedia.org/wiki/Lawrence_Alma-Tadema

https://eclecticlight.co/2019/11/12/auguste-renoir-6-1891-95/

https://fr.wikipedia.org/wiki/S%C3%A9bastien_Norblin

https://en.wikipedia.org/wiki/Giuseppe_Diotti

https://en.wikipedia.org/wiki/Antoni_Brodowski

https://en.wikipedia.org/wiki/Aleksander_Kokular

https://en.wikipedia.org/wiki/Christoffer_Wilhelm_Eckersberg

https://www.jstor.org/stable/42710754?seq=1

http://collections.vam.ac.uk/item/O134302/orestes-hanging-up-the-shield-oil-painting-stothard-thomas-ra/

https://en.wikipedia.org/wiki/William_Wetmore_Story

https://en.wikipedia.org/wiki/Peredvizhniki

https://en.wikipedia.org/wiki/Jean-Fran%C3%A7ois_Pierre_Peyron

https://www.museedevalence.fr/fr/19e-siecle/hercule-arrachant-alceste-des-enfers

https://en.wikipedia.org/wiki/Eug%C3%A8ne_Delacroix

https://arthistoryresources.net/greek-art-archaeology-2016/archaic-BF-exekias-achilles.html

https://en.wikipedia.org/wiki/Exekias

https://www.hermitagemuseum.org/wps/portal/hermitage/digital-collection/01.+Paintings/30438/

https://en.wikipedia.org/wiki/The_Lovers_(Giulio_Romano)

https://en.wikipedia.org/wiki/Peter_Paul_Rubens

https://en.wikipedia.org/wiki/Pietro_Benvenuti

Makaria, Greek mythology, Underworld Residents in Wikia.org

1. 아이스퀼로스 비극전집,『아가멤논』, 천병희 옮김, 숲, 2017, p.87.

2. Ibid., p.89.

3. https://en.wikipedia.org/wiki/Bernardino_Mei

4. 아이스퀼로스 비극전집,『제주를 바치는 여인들』, Op. cit., p.139.

5. ibid., p. 139.

6. 로마신화에 따르면, 세 명의 복수의 여신은 신비스러운 날개와 뱀의 머리털을 가졌다. 그리스 신화에선 유메니데스(Eumenides)로 알려졌다. 그들은 (땅)인 가이아의 딸로 불렸으며, 우라노스의 피로부터 형성되었을 것으로 본다. 그래서 그들의 눈에서 피가 흐른다. 그들은 밤과 어둠의 딸로도 알려졌으며, 이름은 티시폰(Tisiphone, 피의 복수자), 알렉토(Alecto, 양심), 매가에라(Megaera, 질투)이다.

복수의 여신들은 범죄적으로 잘못된 것보다는 윤리적이거나 처벌할 수 없는 모든 죄과에 대해 보복을 한다. 그들의 힘은 상당히 강력해서 그들이 죽은 후에도 오랫동안 사람들을 지속적으로 응징한다. 그래서 우리로 하여금 바르지 않은 것들에 대해 올바르게 할 필요를 주는데, 이는 다른 사람들로부터는 도움을 받지 않는 인내와 용기가 필요하다.

7. 아리스토텔레스,『시학』, 천병희 역, 문예출판사, 2002, p.73. 참조.

8. 아이스퀼로스 비극전집,『자비로운 여신들』, op. cit., p.156.

9. Ibid., p.176.

10. Ibid., p.177.

11. 이는 복수의 여신들에 대한 인간화된 두려움이 도시국가에 어느 정도 존재 해야만 법치가 가능하다는 통찰이다. 그리고 이러한 두려움을 강조함으로 써 당시 번영을 누리던 아테네 해상제국에 히브리스를 범하지 말라고 경고 하는 듯하다.

 김기영,『신화에서 비극으로 아이스퀼로스의 오레스테이아 삼부작』, 문학동 네, 2014, pp.151~152.

12. https://en.wikipedia.org/wiki/Germ%C3%A1n_Hern%C3%A1ndez_ Amores

13. 에우리피데스 비극전집 1,『안드로마케』, 천병희 옮김, 숲, 2018, p.272.

14. 에우리피데스 비극전집 1,『엘렉트라』, op. cit., p.546. 에우리피데스 비극전 집 2, 천병희 옮김, 숲, 2014, p.674.

15. 에우리피데스 비극전집 1,『엘렉트라』, op. cit., p.582.

16. Ibid., p.582.

17. Ibid., pp.586~587.

18. Ibid., p.593.

19. https://en.wikipedia.org/wiki/Leda_and_the_Swan_(Leonardo)

20. https://www.antiquestradegazette.com/print-edition/2018/march/2331/
 tefaf-2018/selected-highlights-of-the-tefaf-maastricht-2018-fair/

21. 에우리피데스 비극전집 2, 『헬레네』, op. cit., p.16.

22. https://www.metmuseum.org/art/collection/search/211505

23. 에우리피데스 비극전집 2, 『헬레네』, op. cit., p. 27.

24. Ibid., p.26.

25. https://en.wikipedia.org/wiki/Tadeusz_Kuntze

26. 에우리피데스 비극전집 1, 『트로이의 여인들』, op. cit., p.515.

27. Ibid., p.504.

28. Ibid., p.502.

29. Ibid., p.504.

30. 그리스 군인 중에서 아이아스는 두 명이 있었다. 하나는 텔라몬의 아들 큰

아이아스와 오일레우스의 아들 소(小) 아이아스이다. 카산드라와의 관계를 드러낸 이는 소 아이아스이다. 대(大) 아이아스가 전쟁에서 방어를 잘한다면 소 아이아스는 공격을 잘했는데, 특히 창을 던지는 실력이 출중하였으며, 그리스군 전체에서 아킬레우스 다음으로 발동작이 빨랐다고 전해진다.

31. 가령, ① 파리스를 스파르타로 보내면 트로이에 재앙이 온다. ② 파리스가 헬레네를 데리고 스파르타로 다시 가면 전쟁을 끝낼 수 있다. ③ 또 트로이 전쟁 10년째에 미케네 군이 남겨둔 목마를 트로이 성으로 들이지 말라. ④ 아가멤논에게 전리품인 자신을 데리고 아르고스에 입성하지 말라.

32. 에우리피데스 비극전집 1, 『헤카베』, op. cit., p.231.

33. Ibid., p.230.

34. 에우리피데스 비극전집 1, 『히폴리토스』, op. cit., p.108.

35. Ibid., p.126, p.129.

36. Ibid., p.142~143.

37. https://en.wikipedia.org/wiki/Lawrence_Alma-Tadema

38. 아도니스이다. 헬레니즘 시대에 생긴 전설에 따르면 아도니스가 여신보다 사냥을 잘한다고 자백했기 때문에 아르테미스가 보낸 멧돼지에 의해 죽었

다. 더 후대의 전설에 따르면 아프로디테가 히폴리토스의 죽음에 원인을 제

공했기 때문에 히폴리토스를 총애하던 아르테미스가 복수를 위해 멧돼지를

부추겨 아도니스를 죽게 했다.

39. https://www.jstor.org/stable/42710754?seq=1

40. 에우리피데스 비극전집 2, 『오레스테스』, op. cit., p.315.

41. Ibid., p.323.

42. http://collections.vam.ac.uk/item/O134302/orestes-hanging-up-the-shield-oil-painting-stothard-thomas-ra/

43. https://en.wikipedia.org/wiki/William_Wetmore_Story

44. 에우리피데스 비극전집 1, 『알케스티스』, op. cit., pp.161~162.

45. Ibid.,p.162.

46. https://en.wikipedia.org/wiki/Peredvizhniki

47. https://en.wikipedia.org/wiki/Jean-Fran%C3%A7ois_Pierre_Peyron

48. http://www.museedevalence.fr/fr/19e-siecle/hercule-arrachant-alceste-des-enfers

49. https://en.wikipedia.org/wiki/Eug%C3%A8ne_Delacroix

50. https://www.hermitagemuseum.org/wps/portal/hermitage/digital-collection/01.+Paintings/30438/

51. 신화에선 제우스가 떠나고, 곧바로 귀가한 암피트리온과 알크메네는 그날 이피클레스를 임신하여 헤라클레스와 쌍둥이 형제로 출산했다.

52. https://en.wikipedia.org/wiki/The_Lovers_(Giulio_Romano)

53. 에우리피데스 비극전집 1, 『헤라클레스』, op.cit., pp.448~449.

54. Ibid., p.463.

55. ① 네메아의 사자를 죽이는 것 ② 레르나의 독사 히드라를 퇴치하는 것 ③ 케리네이아의 암사슴을 생포하는 것 ④ 에리만토스의 멧돼지를 생포하는 것 ⑤ 아우게이아스의 외양간을 청소하는 것 ⑥ 스팀팔로스의 새를 퇴치하는 것 ⑦ 크레타의 황소를 생포하는 것 ⑧ 디오메데스의 야생마를 생포하는 것 ⑨ 히폴리테의 허리띠를 가져오는 것 ⑩ 게리온의 황소 떼를 데려오는 것 ⑪ 헤스페리데스의 사과를 따올 것 ⑫ 하데스의 수문장 케르베로스를 생포하는 것이었다.

56. 에우리피데스 비극전집 1, 『헤라클레스의 자녀들』, op. cit., p.341.

57. Ibid., p.342.

58. Makaria, Greek mythology, Underworld Residents in Wikia.org

59. 에우리피데스 비극전집 1,『헤라클레스의 자녀들』, op. cit., p.356.

60. https://en.wikipedia.org/wiki/Pietro_Benvenuti

61. 소포클레스 비극전집,『필록테테스』, op. cit., p.473.

62. 소포클레스 비극전집,『오이디푸스 왕』, op. cit., p.41.

63. Ibid., p.42.

64. Ibid., p.43.

65. Ibid., p.68.

66. Ibid., p.45.

67. 오이디푸스 콤플렉스는 어머니를 손에 넣으려는, 또한 아버지에 대한 강한
 반항심을 품고 있는 앰비밸런스적인 심리를 받아들이는 상황을 말한다. 프
 로이트는 이 심리 상황 속에서 볼 수 있는 어머니에 대한 근친상간적인 욕
 망을 그리스 비극 〈오이디푸스 왕〉에서 유비하여 추론하였다.

68. 소포클레스 비극전집,『오이디푸스 왕』, op. cit., 2017, p.68.

69. Ibid., pp. 79~80.

70. https://eclecticlight.co/2019/11/12/auguste-renoir-6-1891-95/

71. https://fr.wikipedia.org/wiki/S%C3%A9bastien_Norblin

72. https://en.wikipedia.org/wiki/Giuseppe_Diotti

73. https://en.wikipedia.org/wiki/Antoni_Brodowski

74. 소포클레스 비극전집,『콜로노스의 오이디푸스』, op. cit., p.211.

75. Ibid., p.222.

76. http://arthistoryresources.net/greek-art-archaeology-2016/archaic-BF-
 exekias-achilles.html

77. https://en.wikipedia.org/wiki/Exekias

78. 소포클레스 비극전집,『아이아스』, op. cit., p.266.

79. 소포클레스 비극전집,『트라키스 여인들』, op. cit., p.320.

80. https://en.wikipedia.org/wiki/Peter_Paul_Rubens

명화의 실루엣

초판인쇄 2021년 7월 16일
초판 2쇄 2021년 9월 30일

지은이 박연실
펴낸이 채종준
기획 편집 신수빈
디자인 서혜선
마케팅 문선영 전예리

펴낸곳 한국학술정보(주)
주 소 경기도 파주시 회동길 230(문발동)
전 화 031-908-3181(대표)
팩 스 031-908-3189
홈페이지 http://ebook.kstudy.com
E-mail 출판사업부 publish@kstudy.com
등 록 제일산-115호(2000. 6. 19)

ISBN 979-11-6603-472-5 03600